戏曲鉴赏
XIQU JIANSHANG

傅谨 主编

21世纪审美与人文素养丛书

北京大学出版社
PEKING UNIVERSITY PRESS

图书在版编目（CIP）数据

戏曲鉴赏 / 傅谨主编. —北京：北京大学出版社，2021.11
（21世纪审美与人文素养丛书）
ISBN 978-7-301-32578-0

Ⅰ.①戏… Ⅱ.①傅… Ⅲ.①戏曲—鉴赏—中国—高等学校—教材 Ⅳ.①J805.2

中国版本图书馆CIP数据核字（2021）第200429号

书　　　名	戏曲鉴赏 XIQU JIANSHANG
著作责任者	傅谨　主编
责任编辑	谭艳
标准书号	ISBN 978-7-301-32578-0
出版发行	北京大学出版社
地　　　址	北京市海淀区成府路205号　100871
网　　　址	http://www.pup.cn　新浪微博：@北京大学出版社
电子邮箱	pkuwsz@126.com　总编室 zpup@pup.cn
电　　　话	邮购部 010-62752015　发行部 010-62750672　编辑部 010-62707742
印　刷　者	北京中科印刷有限公司
经　销　者	新华书店
	720毫米×1020毫米　16开本　19.25印张　289千字 2021年11月第1版　2025年8月第3次印刷
定　　　价	68.00元

未经许可，不得以任何方式复制或抄袭本书之部分或全部内容。
版权所有，侵权必究
举报电话：010-62752024　电子邮箱：fd@pup.cn
图书如有印装质量问题，请与出版部联系，电话：010-62756370

目录

"21世纪审美与人文素养丛书"总序 /1

前言 /6

第一章　昆剧 /8

　　第一节　剧种概述 /8

　　第二节　传统剧目《浣纱记》鉴赏 /16

　　第三节　传统剧目《长生殿》鉴赏 /21

　　第四节　青春版《牡丹亭》鉴赏 /28

第二章　京剧 /35

　　第一节　剧种概述 /35

　　第二节　传统剧目《四郎探母》鉴赏 /44

　　第三节　传统剧目《锁麟囊》鉴赏 /50

　　第四节　新编剧目《曹操与杨修》鉴赏 /56

第三章　秦腔 /62

　　第一节　剧种概述 /62

　　第二节　传统剧目《黑叮本》鉴赏 /69

　　第三节　传统剧目《周仁回府》鉴赏 /76

　　第四节　新编剧目《游西湖》鉴赏 /83

第四章　川剧　/90

第一节　剧种概述　/90

第二节　传统剧目《白蛇传》鉴赏　/100

第三节　传统剧目《乔老爷奇遇》鉴赏　/103

第四节　新编剧目《金子》鉴赏　/110

第五章　楚剧　/116

第一节　剧种概述　/116

第二节　传统剧目《葛麻》鉴赏　/121

第三节　传统剧目《白扇记》鉴赏　/126

第四节　新编剧目《刘崇景打妻》鉴赏　/130

第六章　粤剧　/136

第一节　剧种概述　/136

第二节　传统剧目《西河会妻》鉴赏　/145

第三节　传统剧目《关汉卿》鉴赏　/149

第四节　新编剧目《帝女花》鉴赏　/152

第七章　评剧　/158

第一节　剧种概述　/158

第二节　传统剧目《花为媒》鉴赏　/167

第三节　传统剧目《杨三姐告状》鉴赏　/173

第四节　新编剧目《金沙江畔》鉴赏　/179

第八章　越剧 /186

第一节　剧种概述　/186

第二节　传统剧目《梁山伯与祝英台》鉴赏　/196

第三节　传统剧目《红楼梦》鉴赏　/205

第四节　新编剧目《陆游与唐琬》鉴赏　/214

第九章　豫剧 /222

第一节　剧种概述　/222

第二节　传统剧目《花木兰》鉴赏　/229

第三节　传统剧目《穆桂英挂帅》鉴赏　/235

第四节　新编剧目《焦裕禄》鉴赏　/240

第十章　黄梅戏 /246

第一节　剧种概述　/246

第二节　传统剧目《天仙配》鉴赏　/252

第三节　传统剧目《女驸马》鉴赏　/260

第四节　新编剧目《徽州女人》鉴赏　/267

第十一章　云南花灯戏 /274

第一节　剧种概述　/274

第二节　传统剧目《探干妹》鉴赏　/281

第三节　传统剧目《老海休妻》鉴赏　/289

第四节　新编剧目《侬莱汗》鉴赏　/295

"21世纪审美与人文素养丛书"
总序

中外艺术教育的历史源远流长，早在两千多年前我国的先秦时期和西方的古希腊时期就已经开始。德国哲学家雅斯贝尔斯在《历史的起源与目标》一书中写道，公元前800年至公元前200年的这段时间，是人类文明的重大突破时期，被称为"轴心时代"，在古老的中国、古代希腊、古代印度等国家相继出现了一批伟大的思想家，他们的思想至今还在影响着世界各个国家与地区的人民。同样，正是在两千多年前的这个"轴心时代"，在世界的东方和西方几乎同时开始了艺术教育。古希腊时期，西方著名哲学家、思想家和教育家柏拉图、亚里士多德等人就十分注重艺术教育问题，把审美教育视为道德教育的一种特殊方式或补充手段。人类文明的历史进程常常呈现出某种相似性，几乎与此同时，也就是我国先秦时期，孔子、孟子、老子、庄子等人相继提出了儒家和道家的美学理论和艺术教育理论。特别是孔子提出了"兴于《诗》，立于礼，成于乐"的思想，奠定了中国古代教育"礼乐相济"的理论基础，把符合儒家之礼的艺术作为人生修养的重要内容。

为什么两千多年前东西方的大思想家和教育家们不约而同地注意到艺术教育对于人类社会的意义和作用呢？这种现象的出现绝非偶然，它一方面说明人类各民族文化的历史进程具有某种惊人相似的共同规律，另一方面也说明艺术由于具有审美认知、审美教育、审美娱乐等多种功能，确实会对社会生活产生多方面的作用和影响。因而，古代的思想家们才如此重视艺术教育对培养和陶冶人所起的巨大作用。

必须指出，"艺术教育"这一个概念，其实有着两种不同的含义和内容：一方面，艺术教育从狭义上讲是指专业型艺术教育，就是为了培养艺术家或专业艺术人才所进行的各种艺术理论与艺术实践教育。各种专业艺术院校主要就是从事这种专业艺术教育。另一方面，艺术教育从广义上讲是指普及型的艺术教育，即美育。应当指出，普及型的艺术教育即美育这个方面的任务更加艰巨繁重。我国教育方针已经明确规定要培养德智体美全面发展的人才，而美育的重要核心与主要途径就是艺术教育，特别是当前我国大力推进素质教育，全国大中小学的素质教育的重要组成部分就是艺术教育。这种广义的艺术教育理论认为，尽管世界上存在着多种多样的职业，但作为现代社会的人，不管他从事何种职业，都不可能不涉及艺术，他或者读小说，或者看电影，或者听音乐，或者看戏剧，或者画画，或者跳舞，总是要涉及艺术。尤其是现代人注重提高自己的文化修养，而文化修养的重要组成部分就是艺术修养，所以这种广义的艺术教育在当代社会中显得更加必要和紧迫。

从广义上讲，普及型艺术教育作为美育的重要核心与主要途径，它的根本目标是培养全面发展的人。特别是21世纪以来，科学技术和生产力以人类历史上前所未有的速度获得了巨大的发展，一方面造成了物质财富的极大丰富，另一方面又使社会分工更加专业化和职业化，人们的日常生活因数字技术和智能工具变得更加程序化和符号化，物欲横流更是给人类社会带来了深刻的危机和隐患，人们在精神生活方面也变得更加焦虑和不安。德国古典美学家席勒早在18世纪就发现了人性的分裂，人类社会存在着"感性冲动"与"理性冲动"的冲突、物质与精神的分裂、主观与客观的对立，这种状况在现当代社会中变得更加尖锐突出。席勒正是在这种情况下旗帜鲜明地提出了"美育"的概念，在他的《美育书简》这本经典之作中强调将艺术作为人们自由自觉的活动，以此来促进人们身心协调发展。正因为如此，艺术格外受当代人的青睐，人们需要把艺术作为自己精神的家园，在艺术中恢复自身的全面发展，防止感性与理性的分裂。通过对艺术的追求，对美的追求，来提高人的价值，达到人格的完善，实现人的全面

发展。

正因为如此,作为素质教育重要组成部分的美育和艺术教育在当今社会面临更加重要的任务。从一定意义上讲,艺术教育作为美育的重要核心与主要途径,它的根本目标是培养全面发展的人。因此,广义的艺术教育强调在全体大中小学校中都要开展普及型艺术教育,面向广大学生。这种普及型(广义)艺术教育并不是为了培养艺术家,而是作为素质教育的重要组成部分,面向全体学生,提高广大学生的审美与人文素养。

从总体上讲,改革开放四十多年以来,我国的美育与艺术教育有过几次重要的飞跃,可以说是一个从复苏走向振兴、再从振兴走向辉煌的发展过程。特别是2015年国务院办公厅印发了《关于全面加强和改进学校美育工作的意见》,更是新中国成立以来,第一次以国务院名义下发的关于美育与艺术教育的文件,意义十分重大而深远。尤其是这份文件鲜明地指出:"近年来,经过各地、各有关部门的共同努力,学校美育取得了较大进展,对提高学生审美与人文素养、促进学生全面发展发挥了重要作用。但总体上看,美育仍是整个教育事业中的薄弱环节。"

为了改变美育目前这种薄弱的状况,首先需要认真落实国务院办公厅印发的《关于全面加强和改进学校美育工作的意见》,坚持育人为本,面向全体学生,以美"育"人,以文"化"人,以"立德树人"作为美育与艺术教育的根本任务。与此同时,国务院文件从构建科学的美育课程体系入手,要求大力改进美育与艺术教育的教学体系,深化各级各类学校的美育改革,以艺术课程的课堂教学为主体,开齐开足美育与艺术教育课程。因为美育与艺术教育的最终目的是要真正提高人的艺术修养和审美能力,培育和健全人的审美心理结构,培养人们敏锐的感知力、丰富的想象力和无限的创造力,尤其是要陶冶人的情感,培养完美的人格,高扬人文精神,实现人的全面发展。

2018年8月30日新华社发表了习近平总书记给中央美术学院八位老教授的回信。习近平总书记在信中对做好美育工作,弘扬中华美育精神提出殷切希望。习近平指出:"加强美育工作,很有必要。做好美育工作,要

坚持立德树人,扎根时代生活,遵循美育特点,弘扬中华美育精神,让祖国青年一代身心都健康成长。"

从这个意义上讲,为了"让祖国青年一代身心都健康成长",需要大力加强美育,遵循美育特点,不断提高青年一代的审美修养与艺术鉴赏力,因为艺术鉴赏能力是每个人都需要具备的一种艺术修养,或者说是人们文化修养的重要组成部分。正因为如此,我们决定从提高大学生的艺术鉴赏能力入手。人们常说"熟读唐诗三百首,不会吟诗也会吟",通过引导大学生们真正学会如何鉴赏中外古今的经典艺术作品,就一定能够提高广大学生的审美水平和人文素养。中外古今优秀的经典作品具有永恒的艺术魅力,习近平总书记在文艺工作座谈会上,就以他自己青年时代大量阅读中外古今优秀文艺作品的亲身经历为例,深刻论述了优秀的中外古今经典文艺作品带给人们的巨大的影响力和感染力。显然,加强和改进美育,提高大学生的审美与人文素养,必须从提高广大学生的艺术鉴赏力入手。

与此同时,为了加强和改进美育,教育部也早就下发了文件,要求全国各个高等院校开齐开足八门公共艺术课程,供全校广大学生选修。实际上,这八门公共艺术课程同样也是围绕着提高大学生艺术鉴赏力来进行的。这八门课程中,首先是"艺术导论",或者叫"艺术鉴赏导论",其他包括七个具体艺术门类的鉴赏,分别是"音乐鉴赏""美术鉴赏""戏剧鉴赏""影视鉴赏""舞蹈鉴赏""书法鉴赏"和"戏曲鉴赏"。

受北京大学出版社的委托,依据教育部的相关文件,我为此从三年前开始专门组织编写这套丛书。丛书一共八本,第一本《艺术鉴赏导论》由我自己撰写。其余七本我邀请到了艺术教育界各个领域权威的一批专家分别撰写。其中,《音乐鉴赏》邀请到的是中央音乐学院前院长王次炤教授;《美术鉴赏》邀请到了中国美术学院曹意强教授,他也曾是国务院艺术学科评议组的召集人之一;《戏剧鉴赏》邀请到了中央戏剧学院前党委书记刘立滨教授;《影视鉴赏》邀请到了北京师范大学艺术与传媒学院前院长周星教授;《舞蹈鉴赏》邀请到了北京舞蹈学院院长郭磊教授;《戏曲鉴赏》邀请到了中国戏曲学院首席专家傅谨教授;《书法鉴赏》邀请到了中国文联

副主席、浙江大学陈振濂教授，他同时也是杭州西泠印社的首席专家。丛书的名字叫作"21世纪审美与人文素养丛书"，因为党的十八届三中全会通过的《中共中央关于全面深化改革若干重大问题的决定》专门强调，要"改进美育教学，提高学生审美和人文素养"，此套丛书因此得名。这套丛书中有的已经有视频课程或者慕课，例如我的"艺术导论"（即"艺术鉴赏导论"），通过超星平台为全国500多所高校采用，并于2017年被评为第一批"国家精品在线开放课程"。

在此，我要特别感谢这套丛书的各位作者，他们都是全国各个艺术领域著名的专家，平时都忙于各种教学科研与社会工作，可以说时间都非常宝贵。但是，作为老朋友，他们都在第一时间答应了我的邀请，同意为这套丛书写作，我内心十分感激！我想，除了多年的友谊外，他们愿意在百忙中抽空写作一本普及型的艺术类鉴赏读物，更多是出于对于美育和艺术教育的一种强烈的责任感，正是他们这种强烈的社会责任感让我深深感动！

与此同时还要感谢教育部体育卫生与艺术教育司万丽君巡视员对于这套艺术鉴赏类丛书的关心与支持。感谢北京大学出版社王明舟社长、张黎明总编，以及本套丛书的责任编辑谭艳，感谢他们为这套丛书的出版所付出的辛勤劳动。

本套丛书可供普通高校广大学生素质教育与美育、艺术教育作为教材之用，也可供广大文艺爱好者作为参考书。由于北京大学出版社艺术鉴赏类系统教材的编写出版尚属首次，难免不够完善，真诚期待广大师生和读者批评指正，以便今后修订再版，使得本套教材日臻完美。

<div style="text-align:right">
彭吉象

2018年9月
</div>

前言

戏曲是中华民族最具代表性的艺术样式，是中华文化的结晶。戏曲艺术具有鲜明的中国特色，融文学、音乐、表演、美术为一体。创作者以独特的东方式的智慧，将这些不同的艺术门类镕铸成精彩绝伦的舞台艺术。一般认为，戏曲成熟于两宋年间，在此后的数百年里几经演变，愈益丰富，形成了目前的数百个剧种，广泛分布于中国各地，出现了数以万计的优秀剧目，并且始终是中国社会各阶层最喜爱的艺术欣赏对象。

保存至今的三百多个戏曲剧种各具特点，各具魅力，表现形式多种多样。这些剧种的历史渊源和艺术积淀并不完全相同，从文化多样性和传承的角度看，都有其独特的价值。不过就它们在当代社会文化中的重要性与影响力而论，其中有数十个剧种值得我们更加关注，因为它们依然活跃在各地的舞台上，表现出很强的生命力，这些剧种的优秀艺术家无疑代表了中国当代舞台表演艺术的最高水平，同时也具有广泛的世界影响力。在中国高等院校就读的学生们理应对戏曲有所了解，教育部和国家其他相关部门一直都很重视在大学生中推广戏曲艺术，让大学生有足够多的机会接触戏曲。这不仅是为了丰富大学生对戏曲这门代表中华文化艺术发展高度的艺术的认知，更重要的是让大学生通过欣赏戏曲演出，对戏曲精湛的文学、音乐表达和精美绝伦的表演产生情感共鸣，留下不可磨灭的深刻记忆，进而激发大学生成为中华优秀传统文化传承主体的自觉性和责任感。

这部《戏曲鉴赏》教材就是基于这样的考虑为全国各地的高校学生编撰的。本书不可能全面介绍戏曲现存的 348 个剧种，而是选取了其中 11 个

代表性剧种，通过对这些剧种历史沿革的叙述和代表剧目的导赏，让大家了解戏曲最精彩的华章。在348个戏曲剧种里，这11个剧种无疑具有足够的代表性与典型性。它们雅俗并陈，其中既有作为"百戏之师"的昆曲，也有深深刻下中国现当代社会进程烙印的京剧；既有在广阔区域具有较强的传播能力，拥有众多剧团和风格迥异的表演艺术家的大剧种，也有因其对传统丰厚底蕴的坚守与当代优秀艺术家的创造演绎而吸引着全国各地无数追慕者的小剧种。这11个剧种的历史演变轨迹各不相同，它们并不是戏曲的全部，却足以体现戏曲艺术丰富多彩的特性。每个剧种都有大量精彩剧目，经典剧目是各个剧种的文学、音乐与表演艺术最直接与核心的载体，所以我们着重通过剧目导赏来深化读者对剧种的认识。其实，各地戏曲剧种的很多保留剧目是重叠的，同一题材在各剧种中具有差异性的表达，也是戏曲领域特别有吸引力的课题；不过在各剧种代表性剧目的选择中，我们有意识地选择了题材不同的经典剧目，不仅旨在体现戏曲题材的丰富性，而且意在透过这些经典剧目来体现各剧种的艺术风格。

诚然，接触与了解戏曲的最佳途径并不是课堂，而是剧场。读书重要，看戏更重要。文字永远不可能完整地传达出戏曲演出的魅力和内涵。真正能够让大学生对戏曲发自内心地喜爱的，永远都是优秀的表演艺术家和优秀戏曲剧目的现场演出。而我们编撰这部《戏曲鉴赏》教材的最终目的，就是希望读者通过书里的内容，通过教师辅以视听等多媒体手段的讲授，触发亲近戏曲的愿望，更多地走进剧场。

欣赏戏曲，领略经典，让戏曲成为当代大学生精神文化生活中的重要内容。

傅　谨

第一章
昆剧

在中国传统艺术类型中，戏曲是最有代表性的雅俗共赏的艺术之一。而在三百多个剧种当中，被誉为空谷幽兰的昆剧是"百戏之师"，是最能体现舞台与文学的完美结合的剧种。昆剧的剧目、音乐、表演更是被其他剧种大量借鉴、移植。

第一节 剧种概述

昆剧，又名昆曲、昆腔，"是以昆山腔演唱南北曲剧本，并具有悠久历史和丰厚精深的表演艺术体系的民族戏曲古典剧种"[1]。昆剧历史久远，六百余年来大致经历了五个发展阶段。

第一个阶段自元末明初至嘉靖、隆庆之际，是昆剧萌芽、形成时期，也是昆山腔发生变革的时期。

昆山腔发源于元末明初的昆山地区，是古南戏的支流。昆山千墩（今属江苏昆山千灯镇）顾坚"善发南曲之奥，故国初有昆山腔之称"[2]。嘉靖间太仓人魏良辅"立昆之宗"，在以南曲为主的基础上，将北曲的曲调、演唱艺术带入昆山腔，又吸收了海盐、弋阳诸腔之长，使昆山腔轻柔婉折。他又在张野塘等友人的帮助下对昆山腔伴奏乐器进行了改革，在管乐器之

[1] 吴新雷主编：《中国昆剧大辞典》，南京大学出版社，2002年，第4页。
[2] 钱南扬：《魏良辅南词引正校注》，《汉上宧文存》，上海文艺出版社，1980年，第95页。

外加入了弦乐器。改革后的昆山新腔"调用水磨，拍捱冷板"（沈宠绥《度曲须知》）[1]，追求字正、腔纯、板正。吐字以反切法将字分为头、腹、尾出之，依字行腔，讲究四声阴阳、五音四呼，严守格律、板眼。嘉靖末年之后，昆山腔不仅是清唱之曲，更成为演剧之曲，广为流传。

昆剧演员分专业伶工、清曲家与业余串演家。专业伶工包括乐师及演员，隶属于家班或职业戏班。专唱清曲的业余演员称为清唱家，清唱时不化妆，不用喧闹的伴奏，常用曲笛，或配以鼓板。专擅表演的业余演员称为串演家。家班又称家乐，包括家班女乐、家班优童、家班梨园（吸收职业优伶）。在这一阶段家班尚未普及，只有少数人有家班，比如：昆山顾阿瑛家班唱南戏与北杂剧；松江王西园家有演员数名，丹桂尤著；江阴徐经参加会试时曾携家乐入京；陕西王九思和康海、章丘李开先、松江何良俊也蓄有家班；王府昆班有在襄阳活动的朱祐柯家班等。

第二个阶段是隆庆、万历直至天启年间，这是昆剧的快速发展期，这一时期的昆剧创作、演出呈现繁荣景象。

在这一阶段，昆剧作家的创作极为活跃，他们新创作的剧目约有三百种，其中代表性的作品有汪廷讷《狮吼记》、张凤翼《红拂记》、高濂《玉簪记》等。梁辰鱼创作的《浣纱记》对昆山新腔的传播发挥了重要作用，传奇巨擘汤显祖则创作有"临川四梦"。虽然汤显祖的作品广受好评，但是在传奇创作中的"曲意与曲律孰先孰后"的问题上，他的观点和剧作家沈璟并不一致。不同曲学家的观点可谓"见仁见智"，但客观来说，文辞与音律"合之双美"无疑才是理想的创作标准。

万历年间家乐盛兴，很多士大夫、富豪、公侯之家都蓄有昆剧家班，宫廷也开始出现了昆剧演出。苏州、南京、扬州是昆剧演出中心，南方的职业昆班也到北京演出。

戏班主要集中在江南一带。江苏有苏州"上三班"——申时行、范长白、徐仲元家班；长洲许自昌家班；吴江顾大典、沈璟家班；秦淮名妓马湘

[1] 中国戏曲研究院编：《中国古典戏曲论著集成（五）》，中国戏剧出版社，1959年，第198页。

兰家班；扬州汪季玄家班；常熟钱岱家班，能演二三十折戏；太仓王锡爵家班，首演《牡丹亭》；无锡邹迪光家班，女乐与优童兼有，以十二脚色分楼而居；昆山谭公亮家班，歌儿号称"八文"；丹阳吴太乙家班，吴亦史13岁即擅演柳梦梅。上海有沈龄、潘允端、秦凤楼、顾正心家班。浙江有乌程董份家班、鄞县屠隆家班、秀水吴珍所家班等。吴珍所制楼船蓄歌儿，在桃花盛开时驶往西湖、姑苏、宜兴，诚为人间乐事雅事。此外，安徽省有宣城梅鼎祚家班、歙县吴越石家班等。陕西有安化米万钟家班，能用昆腔唱《北西厢》。家班多是自娱性质的。

职业戏班有南京郝可成班和陈养行班、常熟虞山班、苏州瑞霞班、吴徽州班、上海曹成班、湖州乌程吕三班等。家乐演员重生旦，职业戏班则各行脚色都有出彩的，如万历时南京名丑刘淮曾演《绣襦记》来兴哭主，观者信以为真。

就演员方面而言，这一时期的伶工、清曲家和串演家都可谓人才济济。首先，万历年间出现了比较知名的昆剧女伶工，其中既有旦脚，又有生脚。如李日华《味水轩日记》残本提到女伶王凤台"演戏，颇足观"，傅生"年十七矣，风致翩翩"[1]。其次，串演家中也不乏演剧能手，如《梅花草堂笔谈》记载著名男性串演家金文甫擅演《琵琶记》；柳生演《跃鲤记》庞氏汲水，"令人涕落"；王怡庵能度曲，擅净色，尤精《西厢》《还魂》；赵必达擅演杜丽娘[2]；等等。再次，万历年间的清曲家形成"三大派"，苏州郡城派，昆山、太仓、上海一派以及无锡一派[3]。这一时期的代表性清曲家有赵淮、黄问琴、张怀仙、王渭台、潘荆南、周似虞等。其他的知名清曲家尚多，比如：吴门人徐君见六十多岁"喉若雏莺静女"[4]；长洲人钮少雅除唱曲外，还修订完成了《汇纂元谱南曲九宫正始》一书。民间曲唱盛况以苏州虎丘中秋曲会为代表，士庶倾城而出、斗曲至深夜的传统一直延续到乾隆年间。

第三个阶段是明末清初，即天启初至康熙末年，这一阶段的昆剧创作

[1] 李日华：《味水轩日记》，屠友祥校注，上海远东出版社，1996年，第165、199页。
[2] 张大复：《梅花草堂笔谈》，阿英校点，上海杂志公司，1935年，第297、315、141、222页。
[3] 陆萼庭：《昆剧演出史稿》，上海教育出版社，2017年，第85页。
[4] 余怀：《寄畅园闻歌记》，收于张潮辑《虞初新志》，河北人民出版社，1985年，第66页。

与演出仍有不俗的实绩。

明末清初的传奇剧可谓佳作迭出，主要有吴炳《粲花斋五种曲》、阮大铖《石巢四种曲》、孟称舜《娇红记》等。苏州派李玉有"一人永占"等世情戏、《清忠谱》《万民安》等时事剧，《千钟禄》等历史戏；朱素臣有《双熊梦》；李渔有《笠翁十种曲》。李渔不但创作传奇作品，而且写有戏曲理论著作《闲情偶寄》。该书包括词曲部、演习部、声容部等，集中国古典戏曲理论之大成。洪昇《长生殿》和孔尚任《桃花扇》更是巅峰之作。

实际上明万历至清康乾年间一般视为昆剧兴盛期。明清易代的战乱并没有中断昆剧演出，如明末山阴人祁彪佳《祁忠敏公日记》记录了他从1632年到1639年在北京、杭州、绍兴所看的86种传奇。毛晋编刻的《汲古阁六十种曲》也能反映当时常演的昆剧剧目。

这一时期的家班很多，家班主人普遍有较高的社会地位，很多都是官宦。有些家班经由父子两代或祖孙三代经营，如祁彪佳父子、秦松龄父子、李煦父子、侯恂父子等，田舜年父子甚至各养一个家班。张岱家班从万历延续到崇祯年间，祖孙三代先后组过六次家班：可餐班、武陵班、梯仙班、吴郡班、苏小小班、茂苑班。家乐演剧受个人欣赏趣味的影响大。有些家班会演出家班主人自创的剧本，如阮大铖、吴炳、李渔、尤侗、查继佐的家班。有些家班主人还粉墨登场，如俞锦泉、曹寅。又如祁彪佳家儿辈时充歌童与伶人同演。家班主人多是唱曲行家，一般会亲自教授或延请教师，从取材、正音、习态方面训练女乐。徐锡允、侯方域、李渔、吴三桂都亲自授曲并指导排演。吴越石家班先请名士讲解剧情，再请曲师教演。家班一般有十二人，也有几十人，甚至上百人的，如田宏遇家班有歌儿舞女数百余人，俞锦泉家班人数多达百余人。少数家班有经营性质，如张岱家班、阮大铖家班便对外演出；李渔家班在京、晋、陕、甘、江、浙等地流动演出；王锡爵的王氏家班在雍乾间走向社会，成为民间职业昆班"吉（结）芳班"；李天馥的金斗班原为家班，后外出串戏变为职业昆班，以擅演《桃花扇》闻名。有些家班并不只唱昆腔，如田舜年家班女伶唱昆腔，男伶兼唱秦腔。昆伶（尤其是苏州艺人）会赴外地演出。北方或西南地区的很多

家班都从苏州买优伶或请老师。昆剧演员的流动很常见，如曲师朱音仙曾隶属于阮大铖家班，后至曹寅家班。兴化大班中的马小卿、陆子云原是张岱家旧伶。彭天锡曾应张岱邀请至其家串戏五六十场，也曾留驻过阮大铖家班。

家班演戏多在宴会或节日时，演出地点是厅堂或船舫。如杭州汪汝谦曾于西湖建船舫；王永宁曾"连十巨舫以为歌台，围以锦绣"[1]；张岱家班演出所用厅堂以拱斗架梁，厅中三面设席，中间铺红氍毹。女眷观戏一般会有帘子隔开。

舞台装置也有奢侈的。如苏州常在深秋时节演出灯戏，"灯戏出场，先有坐灯，彩画台阁人物故事，驾山倒海而出，锣鼓敲动，鱼龙曼衍，辉煌灯烛，一片琉璃"[2]。浙人刘晖吉家班以灯彩布景著名，演《彩毫记》唐明皇游月宫，台上现圆月、五色云气、桂树、嫦娥、吴刚、白兔，亮如初曙。富贵之家很讲究行头，如吴三桂家班戏装阔绰，花费数万金。

此时的演剧中心是北京、南京、苏州，但北到宁古塔，南到广州，西南到云南，西北至陕西都有昆班活动。三藩之乱平定后，石濂将祥雪班送往交趾（即越南），还献给交趾王两个歌童。

第四个阶段是康熙末至乾嘉年间，这一时期内昆剧的折子戏演出风行，创作呈现出观念化、案头化特点。只有蒋士铨《四弦秋》、杨潮观《罢宴》、仲振奎《红楼梦传奇》等少数作品可上演。康熙初年，折子戏演出的风气很盛。折子戏是从全本戏中挑选出来的精彩片断，科白、表演、曲唱各有千秋。《缀白裘》《审音鉴古录》是最有名的两部折子戏选本，表演方面总结经验的著作有《明心鉴》（后经胥园居士增补考证，改名为《梨园原》）。

此时南京、北京、成都、兰州、南昌、桂林等地都有昆班，苏州、扬州依然是演剧中心。此时家班尚有江苏丹徒王文治家班、镇洋（今太仓）毕沅家班、如皋黄振家班、四川绵州罗江县李调元家班等。扬州有盐商办的"七大内班"，即徐尚志家班、黄云德家班、张大安家班、汪启源家班、

[1] 刘献廷：《广阳杂记》，商务印书馆，1957年，第60页。
[2] 顾禄：《清嘉录》，来新夏校点，上海古籍出版社，1986年，第122页。

程谦德家班、洪充实家班、江春家班（德音班）。山乐曲阜有孔府家班，第七十三代衍圣公孔广镕办的孔府昆班最有名。职业戏班有苏州织造部堂海府内班、维扬广德太平班、南京太晟班、清朝宫廷新小班、北京万和部、三多部等。乾隆四十八年（1783）苏州织造全德为老郎庙立碑，碑记后详列了46个苏州昆班与近200位艺人名。集秀班是为迎接乾隆第六次南巡而成立的戏班，从苏、杭、扬三郡数百部戏班中精选优秀演员和乐师临时组成，演出水平高超，直至道光七年（1827）才散班。康熙年间，清宫开始从苏州挑选昆剧艺人，康雍之际入宫演剧的艺人有周文卿、杨旭林、顾遂征等四五十人。专业班社所演剧目丰富，行头砌末富丽精工。《扬州画舫录》载："小张班十二月花神衣，价至万金。"[1]

《扬州画舫录》还记录了乾隆年间扬州清唱斗曲的情形。清唱的脚色分三组：外、净、老生，为大喉咙，用真嗓子；生、旦，为小喉咙，用假嗓子；丑、末，为大小喉咙。扬州清曲有刘鲁瞻、蒋铁琴、沈苕湄三派。苏州有张九思、朱五呆、王克昌、孙务恭、离幻僧人等职业清曲家。叶堂的叶派唱口在清后期成为习曲者的最高标准，其《纳书楹曲谱》盛传于世。女子唱曲并不限于旦脚一门，能唱"阔口"（红黑面唱口）者不乏其人。如"倡兼优"中阔口唱得最好的有崔秀英、程默琴、史文香、孔蓉仙四人。南京唱口绝佳者有陈桂林、陆绮琴等。演员重艺不重色，如老黄班三面顾天一年八十余演《鸣凤记·报官》，腰脚如二十许人；老张班老外张国相年八十余演《宗泽交印》神光不衰；老徐班小生陈云九年九十演《彩毫记·吟诗脱靴》风流倜傥；马继美年九十演小旦，如十五六处子；庆余班净角王老虎年七十余演《刀会》《北饯》等出，声若洪钟。在折子戏演出盛行的同时，昆剧表演流派也开始形成。如小生陈云九—石蓉棠一派，董美臣—董抡标（子）、张维尚（徒）—沈明远（徒）一派。

昆剧的脚色至此完全定型，有生、旦、净、末、丑五大类，派生出副末、老外；老生、官生（大官生、小官生）、小生（又分巾生、雉尾生、鞋

[1] 李斗:《扬州画舫录》卷五，汪北平、涂雨公点校，中华书局，1960年，第135页。

皮生）；大面（正净）、白面（副净）、小面（丑）；老旦、正旦、作旦、刺杀旦、五旦、六旦、耳朵旦（杂旦）等细家门。丑角念苏白。生、旦俊扮，略施脂粉彩墨，净丑彩扮，勾画脸谱。行当是根据生活中某一类人的共同特征提炼而成，舞台上出现了许多精彩的角色，如《十五贯》中丑角娄阿鼠、《宝剑记·夜奔》中武生林冲、《绣襦记》中穷生郑元和、《铁冠图》中刺杀旦费贞娥等。每个行当都有自己鲜明独特的表演程式。

第五个阶段是近代昆剧时期，即自1840年至1919年，昆剧创作、演出衰歇，但依然显示了顽强的生命力。

近代的传奇创作多为案头之作，新剧目的缺乏是昆剧衰落的原因之一。近代昆剧的演出中心前期是北京，后期从苏州移到上海。

这一时期昆剧与地方戏展开了花雅之间的"较量"。花雅之争的第一个回合在北京展开，以昆剧的"失败"而收场——道光初年，新的集芳班活动了半年，演员就纷纷转入他班，北京不再有纯粹的昆班。《菊部群英》一书记载了和春班、春台班擅昆剧的艺人三四十人，还记录了徐小香、梅巧玲、时小福、朱莲芬、杨鸣玉等昆乱兼擅的艺人。就清宫演剧来说，清初至嘉庆末，南府内外学所演昆弋并重，道、咸以降，升平署承应戏已以乱弹（地方戏）各腔为主。1917年北京出现专演昆弋戏的荣庆社，著名演员有韩世昌、郝振基、陶显庭、侯益才、侯益太等。

花雅之争的第二个回合在上海展开，京班南下，昆剧又一次败北，昆乱合演成为主要的演剧形式。上海三雅园最早演昆剧，活动了三四十年。张氏味莼园是光绪后期至民初上海昆剧的主要演出场所，之后厅堂演出被戏馆演出取代。来上海演戏的有扬州老洪班，苏州大雅、大章、鸿（洪）福、全福四大老班。上海还有保和班、阳春班等昆班。但艺人待遇大不如前，包银甚微，一些昆伶转学京戏。

1860年太平军攻克苏州，昆班涌到上海。光绪年间，苏州除了四大名班坚持演出外，还有专为全福班输送新人的科班金凤班和银凤班等。全福班在光绪二十九年（1903）与嘉兴的鸿秀班合作成立文武全福班，是南昆正宗。文班在苏州、上海两地坐城演出，武班活动于江浙诸乡镇之间。咸

丰、同治年间活动于扬州、南通地区的职业戏班聚友班为男女合班。此时尚有川昆、甬昆、温州昆剧、湘昆、晋昆等。

在演员中，周凤林被称为近代昆旦第一，美风姿，精音律，擅新剧。俞粟庐自成俞派，其子俞振飞是著名的京昆表演艺术家。邱炳之、殷溎深、朱关松、沈月泉等是晚清以来的著名曲师。江南昆剧在20世纪初的接续传承有赖于1921年成立于上海的昆剧保存社和苏州的昆剧传习所，后者请全福班老艺人沈月泉、沈斌泉、陆寿卿等为教师。昆剧传习所培养了约44位"传"字辈演员，继承了500余折传统剧目。昆剧的美是多方面的，能够盛演于舞台的剧作都是文学性与艺术性兼长的作品。从文学性来看，无论全本戏还是折子戏都致力于表现人情美、人性美，具有优美自然的曲词、曲折新奇的情节，丰满立体的人物、新警深远的寓意。从艺术性来看，每一出戏都具备综合性、虚拟性、程式化特征：舞台表演既是四功五法的综合，又呈现出有规则的自由。舞台表演、舞台时空、舞台美术（包括布景、道具、服饰、脸谱妆扮等），无不是虚拟写意的。昆剧的发展既讲究继承传统，又追求不断创新。

尽管20世纪30年代末北方昆班相继解散，但昆剧依然在艰难中发展。中华人民共和国成立后政府对传统剧种进行扶植抢救，特别是1956年浙江昆苏剧团《十五贯》的演出，被认为是"一出戏救活了一个剧种"[1]，昆剧的地位得到了重视与提高。2001年5月18日联合国教科文组织将昆曲列入首批"人类口头和非物质遗产代表作"，古老的昆剧获得世界的声誉，也迎来发展的大好机遇。现在活跃的昆剧院团有江苏省昆剧院（下简称江苏省昆）、苏州昆剧院、北方昆曲剧院（下简称北昆）、上海昆剧团（下简称上昆）、浙江昆剧团（下简称浙昆）、湖南省昆剧团、永嘉昆剧团（下简称永昆）、昆山当代昆剧院等院团。

[1] 1956年改编后的《十五贯》进京演出，周总理接见全体演职人员时说："你们浙江做了一件好事：一出戏救活了一个剧种。"1956年5月18日，《人民日报》发表社论《从"一出戏救活了一个剧种"谈起》。之后的八年间，《十五贯》的演出风行全国。

第二节　传统剧目《浣纱记》鉴赏

梁辰鱼（约1519—约1591），字伯龙，号少白，别号仇池外史，昆山人，平时好结交豪奇之士，倜傥不群。

《浣纱记》写西施与范蠡邂逅于若耶溪边，以纱定情。范蠡因国难而未及时迎娶西施，被吴国放归后说服西施赴吴。吴王肆意淫乐，终至亡国身亡。范蠡辞官，与西施偕隐。

就内容而言，可以从以下三个方面欣赏《浣纱记》。第一是将爱情与家邦兴亡相联系，尤其突出了女性的深明大义与牺牲精神。闻知范蠡逗留吴宫，西施以坚贞自许。三年后范蠡因背盟惭愧，她宽慰道："国家事极大，姻亲事极小，岂为一女之微，有负万姓之望！"听说要将其献入吴宫，西施拒绝，但范蠡却说："社稷废兴，全赖此举。""江东百姓全是赖卿卿。"悬望三年，一朝得见，等来的不是迎娶而是远送，西施的痛苦不言而喻："何事儿郎忒短情？我真薄命！"（第二十三出《迎施》）为了国家利益，西施不得不牺牲爱情、尊严与名誉，勉强应承。范蠡赞她"胜江东万马千兵"，西施称得起女子中的英豪。但将国家的兴废大业压到一个女子的身上，何其残忍。从拒绝到无奈应承，再到接受娘娘亲教歌舞，誓报君王之恩，其心路历程十分艰难。在动荡的时局面前，西施的"小我"让步于"大我"。也正是为国牺牲的"大我"的存在，才让西施在破吴后没有成为贞节观和女人祸水观的祭品。女性与战争，温柔旖旎与沙场杀伐，永远是残酷的主题。古代四大美女都不是从一而终的，她们的美丽成了被男人利用的武器：王昭君出塞嫁给呼韩邪单于，呼韩邪死后又被迫从胡俗嫁给他前妻之子；杨贵妃本是寿王的妃子，却被唐明皇看上，纳为己妃；貂蝉游走于董卓和吕布之间，以色离间；西施也是如此。灭吴后她觉得自己配不上范蠡，范蠡说二人本是霄殿金童与天宫玉女，遭谪人间受此一番尘劫，用虚无缥缈的谪仙之说为借口，掩盖了自己的私心："载去西施岂无意，恐留倾国更迷君。"（第四十五出《泛湖》）这样的爱情有几分真心、几分假意？

第二是将两国君臣进行对比，写出吴越两国兴衰消长的原因。吴王夫差亲小人远贤臣，打败越国后肆意享乐，杀伍员、诛公孙圣、信任伯嚭、北伐齐晋、侵辱越国、释归勾践，正是这六大罪导致了他的灭亡。伍员（字子胥）为国而死，伯嚭却在危难之时弃国潜逃。越王虚怀若谷，悦纳谏言，能屈能伸。他听取范蠡的意见入吴宫为囚养马，放还后劳心复仇，卧薪尝胆。文种进献九术：尊天神、赉宝货、进美女、遗大木、厚谷价、多金币、施反间、利甲兵、待天时。君臣合力，终于一雪前耻。

第三是远接隐逸传统，通过范蠡辞归写出士人蔑视功名的高洁情操。范蠡为越王出谋划策，破彼强吴，又慧眼识人，功成身退。毕竟同在吴宫为质的时期，范蠡见证了越王做佣奴的屈辱和狼狈，还曾为越王出主意尝粪，吮疽含血，在越王心底，未必没有除掉范蠡的念头。因此当范蠡一叶扁舟往太湖而去，越王没有让人去追赶。顾铁华演出本《泛湖》增加了一段内容，文种追上范蠡指责："人臣事主，就该有始有终，怎能前后不一，于理不当！"范蠡则提醒他："鸟尽弓藏，兔死狗烹。越王他长颈鸟喙，只可共患难，不可共安乐。"他提醒文种异日可能会遭遇厄运，果不其然。优秀政客的品质之一是知机，"功成不受上将军，一艇归来笠泽云"（第四十五出《泛湖》），他成为文人理想人生的范本。

从舞台演出的角度来看戏曲作品，方能真正理解一个剧作在戏剧史上的真实地位。《浣纱记》一出，"谱传藩邸戚畹金紫熠爚之家，而取声必宗伯龙氏"[1]。据《陶庵梦忆》记载，苏州中秋曲会时，更定后歌唱"皆'锦帆开''澄湖万顷'同场大曲"[2]。"锦帆开"是第十四出《打围》【普天乐】曲，"澄湖万顷"出自第三十出《采莲》【念奴娇序】。二曲为众人齐唱之曲，可见在明后期《浣纱记》受欢迎的程度。剧中的常演折子有《前访》《越寿》《回营》《离国》《姑苏》《劝伍》《养马》、《打围》（又名《水围》）、《后访》《歌舞》《寄子》《拜施》《分纱》（两出合称《别施》）、《进美》（又名《进施》）、《采莲》《储谏》《赐剑》《思蠡》（又名

[1] 张大复：《梅花草堂笔谈》卷十二《昆腔》，阿英校点，上海杂志公司，1935年，第258页。
[2] 张岱：《陶庵梦忆 西湖梦寻》，成胜利点校，岳麓书社，2016年，第61页。

《思越》)、《泛湖》(又名《泛舟》)等。江苏省昆近年演过《回营》《养马》《寄子》《分纱》《泛湖》等出。1993年昆曲名票顾铁华与江苏省昆张继青曾合作改编演出昆剧《浣纱记》(合纱、泛舟),在此基础上2001年又创作改编《范蠡与西施》,由华文漪、顾铁华合演。

《泛湖》写越国战胜吴国,范蠡与西施欲归隐山林,文种赶来劝阻无果,范蠡、西施二人放浪江湖,心甘情愿过布衣蔬食的平淡生活。范蠡的行当是小生,戴着草帽圈,牵巾,穿湖色黑绒镶边圆领褶子,绣花领白上衣、腰箍,湖色彩裤。西施行当是闺门旦,古装头,点翠头面,穿湖色绣花帔,白绣花裙,白彩裤,彩鞋。这一段表演最有特色的是模拟乘舟泛江的动作。艄公在一边摇桨,西施与范蠡也依偎在一起做出前后划桨的动作,仿佛真的乘舟行于江上。

《寄子》写吴王受子贡游说,欲讨伐齐国,伍员奉君命去齐国请战期。他带着儿子去找结义弟兄——齐国大夫鲍牧。因已抱定死谏君王之心,为保全伍氏血脉,他命儿子拜鲍牧为父,父子悲痛分离。这出戏主要是写父子情。[1]

与其说伍员是忠臣,不如说是"孤臣"。他身负侠气,"一饭之德必酬,纤芥之仇必报"(第四出《伐越》)。他本是楚国人,因父兄被楚王所杀而

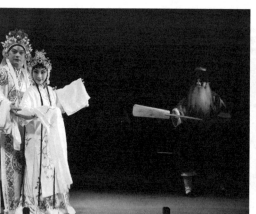

江苏省昆《我的浣纱记·泛湖》,柯军饰范蠡
李雪梅饰西施,李鸿良饰艄翁,晓晓摄影

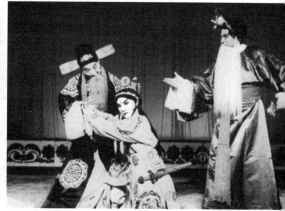

江苏省昆《浣纱记·寄子》,王继南饰伍员,石小梅饰伍子,高继荣饰鲍牧(剧照由石小梅提供)

[1] 以江苏省昆王继南(饰伍员)、石小梅(饰伍子)、高继荣(饰鲍牧)演出本为依据。

求助于吴王阖闾。为报恩，他为吴国立下大功，西破强楚，南服劲越。伍员之死，有不得已的苦衷。他也想弃职归山，却被好友公孙圣劝止，说如果他不尽忠于夫差，则是贪生怕死、背义忘恩的小丈夫之所为，他只得打消明哲保身之念。恰恰因为他楚人投吴的身份，导致他在吴越交战中，不可能再一次择主而事，弃吴投越。他无奈地唱道："丹心空报主，白首坐抛儿。""一生辛苦无投奔"，于国于家，他都注定是个悲情之人。但伍员却不是愚忠，他没有让儿子跟着自己殉国，而是听从公孙圣之劝将儿子寄往他邦。伍员赴齐的目的，是要送走亲生儿子，怎么能不痛心呢？他对儿子说出真相，并且说："啊呀，儿呀！自今以后，你干你的事，我干我的事，再再再也不要来想念我了！"明明活着却已知死无葬身之地，明明有子却要永远分别，那种生离之痛令人感同身受。伍员的声音时而高亢，时而低沉，带着惨烈的味道。恰逢秋天，黄叶纷飞，更增悲怆。鲍牧说："待国家安逸再来将令郎接回。"伍员却明白自己的下场："料孤臣定做沟渠鬼！"他的预料是准确的。回国之后他劝夫差勿纳西施，夫差厌恶他多管闲事，又因其寄子，被夫差说成"有外我之心"，令其自刎，还要将伍员之头盛在革囊中投到江中喂鱼鳖，令其骸骨随波漂浮。伍员死后被玉帝封为钱塘江之神，这样的结局给观众带来一点慰藉。

《寄子》这折戏中伍员的身段表演简单稳重，与其相国身份相符合。如伍员让儿子拜鲍牧为父，完成了这个仪式，意味着鲍牧会对伍子负责，他终于可以放心地离开。因伍子再一次闷倒于地，鲍牧叫回伍员，他长叫一声："啊！"迈步走向儿子，呼唤儿子苏醒，几番颤抖着手，想要抚摸儿子，又生生忍住，他对鲍牧说："贤弟，小儿在此，全，全全全仗……"话没说完，见儿子要醒来，他毅然地托须一甩、顿足、按剑，转身不顾而去。这出寄子托孤，诠释了一个老父对儿子的舐犊情深。

《寄子》中伍子的形象很丰满，他的情感变化很有层次，不知情时天真烂漫，念白、动作都很轻松愉悦，眼神单纯，知情后惊骇、悲戚，痛断肝肠。伍子在舞台上三次昏厥，醒来后伴随着拭泪、甩手、跳跪、下跪膝行的动作，颤抖的哭腔，无不带着孩子的委屈、执拗。孝顺的伍子想起母

亲难免挂念自己，泣不成声地跪着对爹爹说："爹爹回去上复母亲。""母亲"二字，他的声音尖锐而绵长，悲痛之情满溢。他接着道："说孩儿在外游学，不……不……不……不久就归的。""久"字高声长念，伴随着抚胸、搯鼻、耸肩、抽噎、啼哭的动作，生动地将他的内心情感外化。他三次呼喊："爹爹在哪里？"哭音越来越重，最终却寂然无声，不得不接受现实。他与鲍牧相携离场，边退边不舍地回望，呼叫"爹爹"，对父亲的孺慕之情尽显。

就唱腔而言，伍员基本是真声，深沉苍劲，伍子则基本是假声，稚嫩清越。就表演而言，《寄子》充分体现了中国戏曲"无声不歌，无动不舞"的特点，徐凌云《昆剧表演一得》记载的伍子身段谱非常详细：

> 我年还幼（按剑，撩鸾带，两脚作丁字步，蹋左脚，小穿袖，右手侧按齐腰），发覆眉（左掠眉，蹋右脚），膝下承颜有几（右手向上一绕，掌按膝，同时笃右脚，再上步向伍员，退步摊手）？初还望落叶归根（双落花，自高而下，落得圆，蹋左脚，身随落花蹲下，在"根"字上起身；"初还望"的"望"字，原本是"认"字，这是对的，因为伍子心里，早认定落叶归根，不仅希望落叶归根），谁道做浮花浪蕊（左侧摇手，次平抚，左脚上前；双脚向左挪移）。阿呀爹爹吓（拱手，起右脚，右手拎箭衣右角；左脚跨步转身，左手拎箭衣左角；肚腹向前一挺，挺开鸾带，下跪）……[1]

每一句唱词都有很多身段动作相配合。伍员与伍子合唱的两支【胜如花】是《寄子》一出中最重要的曲子，能充分体现昆曲舞台调度之精妙。两人在舞台上的位置主要呈对角线，保持着一定的距离，这种方位给人以对称的美感。他们的动作很协调，如一个左转，一个右转；一个在上场角，

[1] 徐凌云演述，管际安、陆兼之记录整理：《昆剧表演一得》，苏州大学出版社，1993年，第9页。

一个在下场角；当双臂环起呈圆月状时，一个右举，一个左举呼应。伍员的须髯、佩剑，伍子的鸾带、小发辫等小道具，结合着动作，很好地塑造了舞台形象。

伍员的行当为老外，头戴大元幅（黑色大帽）、面牌（帽子前的绒球）、加白鬓发、白满（白色满髯），腰挂宝剑，腰束黄色鸾带，穿秋香色官衣、彩裤、厚底靴。伍子的行当为作旦，梳孩儿发（前有刘海，两边编有爬角，垂两条辫子，后面有帔发），饰垛子头（孩儿发顶上的饰物，立方形帽状物，正中有桃红色大绒球，缀有光珠），戴小紫金冠、面牌、孩儿帽，身穿白色或粉色箭衣加帅肩、鸾带，腰束花肚带，穿彩裤、厚底靴子，腰挂宝剑。伍子不由小生扮演，常以作旦应工，声、神、形俱像小生，被称为娃娃生。鲍牧的行当为末，头戴方翅纱帽，口戴黑三，身穿紫帔或蓝色官衣，衬褶子，穿彩裤、厚底靴。

这出戏的舞台设计很简单，刚开始空无一物，因为要表现伍员父子行路，不需要桌椅，后来到了鲍牧家时舞台上出现了一桌二椅，后来又加了一把椅子给伍子坐。戏曲舞台的时空转换自如，二人从路上到鲍牧家，表演时只需要从下场角走到上场角，又从上场角走回下场角，就表示到了鲍牧门首。

光绪年间周凤林扮过伍子。昆剧前辈徐凌云、郑传鉴，江苏省昆王继南、黄小午，上昆计镇华，浙昆张世铮等都扮过伍员。"传"字辈的方传芸、北昆董瑶琴、江苏省昆石小梅、浙昆唐蕴岚等扮过伍子。

第三节　传统剧目《长生殿》鉴赏

洪昇（1645—1704），字昉思，号稗畦，又号稗村、南屏樵者，生于钱塘（今杭州），是清代戏曲家、诗人，其代表作为《长生殿》。《长生殿》写成后，朝彦名流因在皇后忌日观剧得祸，时称"可怜一曲《长生殿》，断送功名到白头"。洪昇也被国子监削籍，罢官回到了家乡。康熙四十三

年（1704），江宁织造曹寅请他到府中观看《长生殿》演出，洪昇在回家的路上，因醉酒于乌镇落水身亡。

洪昇在《长生殿·例言》中说，《长生殿》曾三易其稿，剧作初名《沉香亭》，写李白之怀才不遇。后因"排场近熟"，改为写李泌辅佐肃宗中兴、功成归隐之事，还美化了杨贵妃形象，易名为《舞霓裳》。后又"念情之所钟，在帝王家罕有"，专写钗盒情缘，最终更名为《长生殿》。洪昇借此剧歌颂帝王之家"精诚不散，终成连理"的至情，这得益于其幸福美满的婚姻生活。他娶了青梅竹马的表妹黄兰次，她是洪昇的外祖父大学士黄机的孙女，工吟咏，精音律。虽然生活潦倒，但伉俪情深。

剧作写唐明皇李隆基宠信贵妃杨玉环，"占了情场，弛了朝纲"，又错用安禄山，导致安史之乱。避蜀路上，李、杨二人忏悔失政与奢侈。马嵬兵变，杨妃自缢，唐明皇思念不已，最终二人在月宫团圆。李杨爱情很难受到世人的赞美，一个父纳子妃，一个行为不检。北宋乐史《杨太真外传》载杨贵妃两次被赶出宫，一次是妒悍忤旨，一次是窃宁王紫玉笛吹，而野史中更记载她与安禄山有染。洪昇怎样洗白这一对不受祝福的恋人？一是吸纳神话传说。剧中把两人说成是天上的神仙被贬下尘凡，二人有前世渊源，在人间的遭遇都是故意设定的波折。二是削去污点。杨贵妃原来是否是唐明皇的儿媳妇不提，是否倾心宁王不提，是否私通安禄山更不提，她的来历很简单，就是"杨家有女初长成""一朝选在君王侧"，至于成为唐明皇妃子的过程中发生了什么，都无足轻重。李杨爱情故事自白居易《长恨歌》、陈鸿《长恨歌传》开始流传，诗词、小说、戏剧都反复敷演这一题材。就戏剧而言，有较大影响的是元代白朴《梧桐雨》，但此剧中的杨贵妃并不专情，她与安禄山有私情。《长生殿》中的杨贵妃则只钟情于唐明皇，虽然娇妒却很有才情。梅妃有惊鸿舞，杨妃则谱有霓裳羽衣之曲，故明皇叹道："美人韵事，被你都占尽也。""不要说你娉婷绝世，只这一点灵心，有谁及得你来？"（第二出《制谱》）经历了私召虢国夫人侍宴、偷幸梅妃、杨贵妃被贬出宫的风波，唐明皇意识到与自己最情投意合的还是杨贵妃，对其百纵千随。七夕长生殿乞巧，杨妃落泪，担忧爱情不能似牛女

二星地久天长，这就在极欢之时埋下了不幸的种子。虽然设誓盟约，但劫难却悄悄来临。在《梧桐雨》中，兵变时，众将士要求将杨贵妃正法，李、杨二人都想苟且偷生：

（旦云）妾死不足惜，但主上之恩，不曾报得，数年恩爱，教妾怎生割舍？（正末云）妃子，不济事了！六军心变，寡人自不能保。（第三折）

一方恳求对方相救，另一方则百般推诿，无情抛弃。但在《长生殿》中，两人在生死关头都想牺牲自己保全对方：

（旦跪介）臣妾受皇上深恩，杀身难报。今事势危急，望赐自尽，以定军心。陛下得安稳至蜀，妾虽死犹生也。……
（生）妃子说那里话！你若捐生，朕虽有九重之尊，四海之富，要他则甚！宁可国破家亡，决不肯抛舍你也！（第二十五出《埋玉》）

杨贵妃为保证唐明皇能安稳至蜀，决意捐生。唐明皇掩面痛哭，无可奈何。贵妃死前殷切叮嘱高力士小心侍奉皇上，又命其将定情的信物金钗钿盒为己殉葬。两人都忠于爱情，失去爱妃的唐明皇独自在人间，"委实的不愿生"（第二十九出《闻铃》）；已离开人世的杨贵妃宁可抛弃仙班，也要与唐明皇再续情缘，所以才能以月宫团圆的方式一偿夙愿。当然，《长生殿》的"至情"并非仅限于爱情，剧作在揭露杨国忠窃权弄威、安禄山狼子野心外，还塑造了一批忠孝臣子：朔方节度使郭子仪有整顿乾坤之志，在安史之乱后剿寇讨贼，收复神京；梨园供奉雷海青筵前怒斥造反的安禄山和背主负义的朝臣，骂贼而死。这种粉身碎骨浑不怕的勇气，在作者看来也是至情的一种体现。

至今演出于舞台的《长生殿》折子戏有《定情》《酒楼》《絮阁》《惊

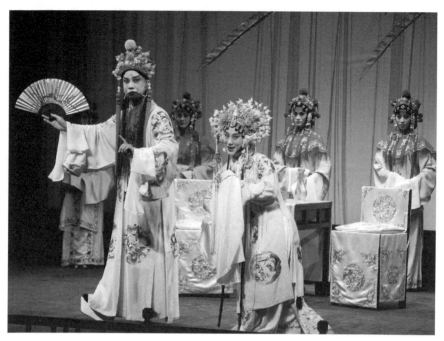

江苏省昆《长生殿·小宴》,钱振荣饰唐明皇,徐云秀饰杨贵妃,晓晓摄影

变》《埋玉》《闻铃》《迎像哭像》《弹词》等。

《惊变》写唐明皇和杨贵妃在御园中赏秋浅酌,突然传来安禄山叛军杀过潼关的噩耗,唐明皇决定入蜀避乱。这一情节在舞台上分为两场戏,从开场至贵妃醉酒离场称为《小宴》,从杨国忠来报安禄山造反开始称为《惊变》。

《小宴》可以说是死别前最后的欢愉,主要表现了帝妃之爱的浓情蜜意与贵妃千娇百媚的美人之态。《小宴》的曲子为南北合套,唐明皇主要唱北曲,杨贵妃主要唱南曲。第一支曲子【北中吕·粉蝶儿】堪称经典,曲辞典雅清丽:"(合唱)天淡云闲,列长空数行新雁,御园中秋色斓斑:柳添黄,苹减绿,红莲脱瓣。一抹雕栏,喷清香桂花初绽。"唐明皇真假嗓结合,声音嘹亮,帝王闲游惬意、九五之尊的气概尽显。杨贵妃声音娇柔,曲调圆润动听。生旦合唱,刚柔相济,身段表演也协调完美,华贵雍容。[1]

[1] 参看顾铁华(扮唐明皇)、华文漪(扮杨贵妃)主演《长生殿》之《小宴》《惊变》。

第二支曲子【南泣颜回】杨贵妃且歌且舞。"携手向花间"句二人携手，唱完分别从宫女手中取过折扇。折扇在后面的表演中成为耀眼的道具。"暂把幽怀同散"句动作很细腻：唱"暂把"二字时，二人同时举扇（生右手旦左手）、抖水袖、折袖、掇袖（生左手旦右手）；唱"幽怀"二字时，二人换手持扇，重复唱"暂把"时的动作；唱"同散"时，二人四手交叠，又同时低头、迈步、抬头、对视，重复两次后分开手。唱"凉生亭下"之"凉"字，二人同时展开扇子，旋转一圈后对视，再拉开距离；唱"亭下"二字时，距离又拉远一些。在表演时，折扇或平摇或高低对应，旦、生或侧身相望，或一人屈膝仰望，一人微微俯身虚扶，或看同一方向，或对视点头微笑，处处对称。舞台上主宾相衬，叶绿花红。"风荷映水翩翩"句的动作以杨贵妃为主，唐明皇为辅。贵妃似化身为风中摇摆起舞的荷花，裙裾舞扇翩飞，煞是好看。舞台上二人的手眼身法步配合无间，默契十足。

接下来开始上宴。贵妃为天子把盏，天子令其歌李白《清平调》三章，自己亲倚玉笛和之。杨贵妃唱【南泣颜回】："花繁，秾艳想容颜。云想衣裳光璨。新妆谁似，可怜飞燕娇懒。"这是《小宴》的高潮。贵妃起舞，风情无双，歌喉婉转，锦心绣口，使明皇大乐。明皇不断劝酒，又让宫娥们跪劝，贵妃只得再饮，直至不胜酒力。明皇"无语持觞仔细看"，宠溺地欣赏她的醉态。贵妃则醉眼蒙眬，眯起眼睛寻找皇上。皇帝几次叫妃子不醒，令宫娥请娘娘回宫。两人间的互动，像寻常夫妻一样甜蜜，醉中的贵妃闭着眼睛唱一曲【南扑灯蛾】咏其醉态。唱"美甘甘思寻凤枕""步迟迟，倩宫娥搀入绣帏间"时，生旦二人你进我退，你退我进，配合完美。《小宴》的整体氛围是喜悦的，唱词华美典雅又自然，动作流畅简洁。

贵妃刚回宫，就传来鼓声，氛围转入《惊变》。最后一支【南尾声】抑扬顿挫："（我那妃子啊！）愁杀你玉软花柔要将途路趱。""妃子啊""花柔"声音高亢，而"趱"则用了哼腔且高哼不落。恰到好处地表现了唐天子的疼惜、焦灼、惊惶。

中国戏曲是写意的，在舞台上通过人物的表演、唱词说明其所处的

环境。如唐明皇、杨贵妃出场时二人乘坐车辇，舞台上不会出现真的轿子，而是一个太监手执两面黄旗，旗上画着车轮，生、旦各以一手扶旗杆，另一手平搭在一起，以示乘车。高力士说出请二人下辇的台词，生、旦抖袖，持旗太监离场，代表下了轿。再如二人饮酒，有酒杯、酒壶，但其中无酒，饮酒时演员一手执酒杯送至唇边，另一只手举袖遮住酒杯，仰头，放下水袖道声"干"代表已饮了酒。伴随着喝酒的动作，小锣清脆的伴奏声响起，增强了动作的真实性。但当明皇令取巨觥与娘娘对饮时，未以袖子遮面，因小酒杯换为大杯，只宜双手端起。赏秋所至御园回廊、沉香亭、银塘，所见长空新雁、柳黄蘋绿、秋燕依人、鸳鸯耀眼等都是通过唱词与动作表现出来的。二人上宴前，舞台空无一物，上宴时出现一桌二椅，代表小宴之所。贵妃回宫后，高力士上场撤走了一个椅子，只留一桌一椅在场。杨国忠下场后，有两个宫女来请天子回宫，来与回时都做了抬腿迈门槛的动作，可见此地已不是御园，而是室内。观众需借助于想象来完成审美体验。

　　唐明皇的行当是大官生，也叫大冠生，头戴九龙冠，口戴黑三，身着黄帔，衬褶子，穿红彩裤、高底靴。杨贵妃是五旦，头戴凤冠，身着黄帔，衬褶子，腰束绣花白裙，穿白彩裤、彩鞋。杨国忠为白大面，丑角，头戴相貌，口戴黑髯，身着紫蟒，手捧牙笏。高力士是丑行小面，戴大太监帽，身着开氅，薄底靴子，手执云帚。安史之乱爆发时唐明皇七十岁，应戴白髯，但这样的装扮与歌颂至情的主题不协调，故遵循美化原则，让唐明皇年轻了二三十岁。杨贵妃是已婚女子，应由正旦扮演，但正旦的端庄不足以体现杨贵妃的娇媚，所以她的角色是五旦，即常常扮演未婚女子的闺门旦。京昆名家俞振飞先后与言慧珠、李蔷华，浙昆周传瑛、张娴，俞振飞弟子顾铁华和上昆蔡正仁分别与华文漪合作过；北昆邵峥、史红梅、浙昆陶铁斧、王奉梅、江苏省昆钱振荣、龚隐雷、张争耀、单雯等都合作演出过《长生殿》。此外，北昆韩世昌、洪雪飞，永昆周云娟，上昆张静娴，上海市戏曲学校张洵澎、蔡瑶铣也扮过杨贵妃，北昆白云生、马玉森等也扮过唐明皇。

《弹词》也是《长生殿》的经典折子之一。此折写安史之乱以后,善弹琵琶的宫廷供奉李龟年流落江南,弹曲谋生。一日鹫峰寺大会,他应人所请弹唱天宝年间事。这是一出唱功戏,李龟年一人唱了12支曲子,曲调丰富多变,曲词苍凉悲壮,虽没有复杂的身段表演,却毫无单调之感。首支曲子【南吕一枝花】"不堤防余年值乱离"与李玉《千钟戮·惨睹》中的【倾杯玉芙蓉】"收拾起大地山河一担装"广为传唱,时称"家家'收拾起',户户'不堤防'",这支曲子一唱三叹地形容了昔日宫廷乐师沦落天涯的凄怆。原本第二支曲子【梁州第七】基本不唱。第三曲子是【九转货郎儿】套曲的主曲,"唱不尽兴亡梦幻,弹不尽悲伤感叹",奠定了整折戏的基调。后面几支曲子吟唱李杨爱情与安史之乱的经过。【八转】叙长安兵灾之后的光景,在演出中不唱。演员的髯口、折扇、琵琶、水袖等道具都发挥了作用。特别是【六转】曲,演员情绪激动,配上身段表演,步履踉跄沉重,甩袖、甩须、白髯飘飞,演出了李龟年的沧桑、失落。

李龟年行当是老生。头戴白尾子巾(又称鸭尾巾,一种软帽)、黄打头[1],口戴白满,身穿白棉绸褶子,腰束黄宫绦,穿黑彩裤、镶鞋、拿琵琶。戏曲舞台上空间是虚拟的,千里地顷刻就到,所以《弹词》中诸人要去鹫峰寺听曲,口中念着"行行去去,去去行行,这里是了",在台上

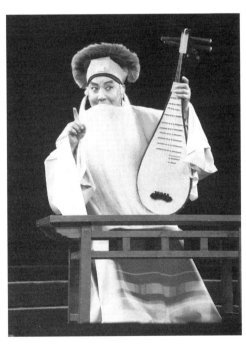

上昆《长生殿·弹词》,计镇华饰李龟年(剧照由计镇华提供)

[1] 打头:艺人行话,指头巾右额头露出的绸带,黄色称黄打头,紫色称为紫打头。

走个圈就到了。

北方昆弋名角陶显庭及陶小庭，北昆魏庆林，上昆计镇华、袁国良，浙昆张世铮、程伟兵等都扮演过李龟年。

第四节　青春版《牡丹亭》鉴赏

汤显祖（1550—1616），字义仍，号海若、若士，自署清远道人，江西临川人。他被誉为绝代奇才，冠世博学，可与同时代的莎士比亚相媲美。

《牡丹亭》的成功首先在于故事情节的奇幻。女主人公只因梦中的欢爱就得了相思之疾身亡，更奇的是死后又与梦中的书生相遇相爱，回生团圆，非常符合戏曲"非奇不传"的特点。其次在于语言的华美。剧作有诗剧的色彩，读来辞藻警人，余香满口。最后，也是最重要的一点是作品所独具的启蒙理性之光。受明中叶个性解放思潮的影响，作家们敏锐地看到了"存天理、灭人欲"的理学造成无数女性哀哀无告的悲剧。《金瓶梅》与《牡丹亭》创作时间接近，前者以纵欲的形式表达了女性对本能欲望的屈服，"盖金莲以奸死，瓶儿以孽死，春梅以淫死"[1]；后者则通过杜丽娘梦会、幽媾的形式呈现了本能欲望的觉醒。汤显祖赋予杜丽娘诗意的追逐过程：花神护佑其梦中欢会，冥神护其肉身不死，以理想的完美烛照了现实的残酷。这个故事给闺中女儿如死水般的世界带去了光明与希望，"《牡丹亭》唱彻秋闺，惹多少好儿女拼为他伤心到死？"[2]当时有不少佚事传闻，如扬州女子金凤钿因为心悦《牡丹亭》，想要以身相许嫁给作者；娄江女子俞二娘因为酷嗜《牡丹亭》，十七岁便断肠而亡；杭州女伶商小玲因为与剧中人产生共鸣，在演此剧时死于舞台之上……汤显祖的可贵之处在于不仅写出女性如何死于理学的巨大阴影之下，更写出女性是如何同理学作斗争并取得胜

[1] 东吴弄珠客：《金瓶梅序》，收于兰陵笑笑生原著，白维国、卜键校注《金瓶梅词话校注》，岳麓书社，1995年。
[2] 俞用济：《俚句填赠玉卿贤妹丈〈潇湘怨传奇〉》，收于阿英编：《红楼梦戏曲集》（上册），中华书局，1978年，第229页。

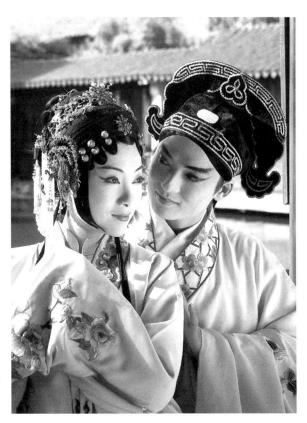

苏州昆剧院《牡丹亭》，沈丰英饰杜丽娘，俞玖林饰柳梦梅，许培鸿摄影

利的，所以才在当时女性中引起巨大反响。

《牡丹亭》自问世就上演不辍，2004年青春版《牡丹亭》的推出再一次让当代人认识了昆剧动人心弦的美。这部戏是由白先勇先生主持制作的，是集合了内地和港台的文化、演艺精英倾力打造出来的舞台精品，已在国内多所高校及美、英、希腊、新加坡等国演出。此剧在内容上将原作五十五出压缩成二十七出，分别描述杜丽娘的梦中情、人鬼情、人间情。上本包括《训女》《闺塾》《惊梦》《言怀》《寻梦》《虏谍》《写真》《道观》《离魂》。中本包括《冥判》《旅寄》《忆女》《拾画》《魂游》《幽媾》《淮警》《冥誓》《回生》。下本包括《婚走》《移镇》《如杭》《折寇》《遇母》《淮泊》《索元》《硬拷》《圆驾》。青春版《牡丹亭》的魅力不仅在于情感动人、辞采华美，更在于舞台表演十分精彩。

最经典的折子戏即《惊梦》,叙杜丽娘趁父亲下乡劝农之际与丫鬟春香游花园。万紫千红的春景激起杜丽娘生命意识的觉醒,回到闺房中她做了一个梦,梦到一个手持柳枝的年轻书生跟她欢会,后来母亲到来,把她从梦中惊醒(青春版改为春香上场惊醒小姐)。自清代开始,此部分内容在舞台上一般分为两出,即《游园》和《惊梦》。

杜丽娘做事是谨小慎微的。春香告诉她府中有座大花园时,她已然动心,却不动声色,趁父亲不在家,暗中安排好了游园事宜。杜丽娘在游园前盛装打扮,可见对她来说游园是一件隆重的事情。一个花季少女,在府衙中住了三年,却连府中有一座花园都不知道,令人难以置信。这说明在闺阁懿范严格的时代,她平时不能随意步出闺房,所以她才会唱道:"步香闺怎便把全身现!"打扮好了,她宣告:"可知我常一生儿爱好是天然!恰三春好处无人见,不堤防沉鱼落雁鸟惊喧,则怕的羞花闭月花愁颤。"(【醉

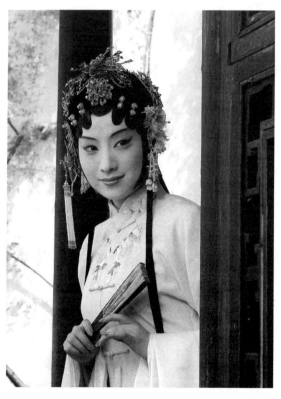

苏州昆剧院《牡丹亭》,沈丰英饰杜丽娘,许培鸿摄影

扶归】)这该美得多么惊心动魄,杜丽娘无疑是自信自负的。"三春"就是暮春,点明游园的季节。游园时杜丽娘看到姹紫嫣红的美景,有毫不掩饰的喜悦,但她的情绪又在不知不觉中向幽怨突转。【好姐姐】一曲唱道:"牡丹虽好,他春归怎占的先!"她以牡丹自喻,牡丹备受称赞,却在春尽才盛开。杜丽娘此时才十六岁,正是含苞待放的年华,却用暮春的季节与花朵来比喻自己,足见她对现实处境的绝望。杜丽娘乘兴而来,怏怏而归。灿烂春光唤醒了少女怀春的天性,回到闺房后,她对自己的生活愈加不满。思极成幻,杜丽娘做了一个美满幽香不可言的春梦,柳梦梅是她幻想出来的,而柳梦梅对她所说的话——"如花美眷,似水流年","在幽闺自怜",触动了她的灵魂,是她自己境遇的真实映照。

这出戏是昆弋戏班旦角开蒙戏之一,身段一招一式都有范式可依。青春版的演出在秉承传统的同时又有变通。游园时春香灵动活泼,与小姐的优雅持重形成鲜明的对比,也令舞台形象赏心悦目。杜丽娘微妙隐曲的情绪变化是通过唱词、表情、眼神、身段表达出来的。同时,演员外化的动作又与气息、身姿相搭配,由内而外调动各种手段综合塑造人物。【好姐姐】"生生燕语明如翦,呖呖莺歌溜的圆"句唱完,杜丽娘碎步前移,表情惆怅,目视前方,双手前伸,伫立失神。"提他怎么"句,她的声音、身段透露着失意、孤寂、惘然。回到闺房后,坐在椅子上念诵"春哪春,得和你两留连,春去如何遣"句,"两留连"三字念得极慢,流露出对春光的喜爱与不舍。"好困人也"句,她缓缓搓掌,配合身体的来回摆动再现昏昏欲睡之状。【山坡羊】这支曲子主要写杜丽娘对自己青春虚掷、良缘无望的哀怨,通过一连串细致的手势、神情,表现了杜丽娘春情萌发又不得不压抑的复杂心态。"则为俺生小婵娟,拣名门一例、一例里神仙眷",她低垂粉颈,配合着掇袖、折袖、抖袖等动作,表现娇羞之态。"俺的睡情谁见"句,杜丽娘脸上现出刹那忧郁。"则索因循腼腆"句,她扯起水袖遮面,掩饰着内心的波动。"和春光暗流转"句则左手扬袖,右手抖袖,并轻轻摆动水袖与身体,以符合曲辞中"流转"之意。"迁延"句,她来回地扯揉着水袖,表示春情难遣、饱受煎熬之状。"这衷怀哪处言"句,她用肢体语言表

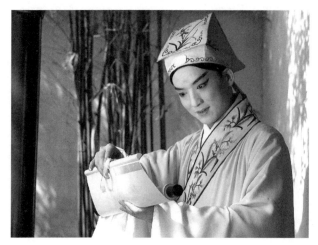

苏州昆剧院《牡丹亭》,俞玖林饰柳梦梅,许培鸿摄影

现缠绵之意,与曲辞相得益彰,这样细腻的表演已臻于化境。

梦境是由花神的出现象征的,梦中欢会的表演具有朦胧美。杜丽娘从喜到惊继而惆怅,再到面对柳生大胆求爱时的娇羞,这种心情的变化得到了生动呈现。传统演出中杜、柳二人由梦神引上场,青春版改为由大小花神簇拥着将杜、柳二人引至场中,二人从舞台两边向中心走,碰撞的瞬间相视惊诧,折袖转身,再次对视、交叉挽袖,背向观众,同举柳枝亮相,表现了初见的惊喜。青春版的科介交代了二人动作:杜丽娘作斜视不语介、杜丽娘作含羞不行、柳梦梅作牵衣介、杜丽娘低问、杜丽娘作羞、柳梦梅前抱、杜丽娘推介。一身之戏在于脸,一脸之戏在于眼,眼神的表现很重要。柳梦梅大胆而热烈地凝视着杜丽娘,杜丽娘则偶尔与柳梦梅对视,大多数时间低着头,但她的眼神却瞥向柳生的方向。两人眼神对视时眉目传情,低头不语时柔情蜜意。《游园》中丽娘与春香、《惊梦》中丽娘与柳梦梅的动作有分有合,身段相互映照,体现了中国阴阳对称的美学。

音乐上,经典唱段尽量保持了原汁原味的昆曲唱腔,字正腔圆。杜丽娘行当是五旦,她的唱腔、念白温柔又带着一丝娇憨。就舞台艺术而言,青春版的舞美、灯光、服装无不体现了对传统的继承与突破。早期的青春版《牡丹亭》舞台设计林克华说青春版《牡丹亭》秉承宋代的美学观,崇

尚极简舞台设计。舞台分前后两部分，中间三层台阶，左侧墙有两道门和一扇窗。在后来的演出中这种舞台被传统的幕布式舞台所取代。传统戏曲的舞台道具是一桌二椅，青春版《牡丹亭》在此基础上又添加了新的东西。如《训女》《言怀》出用台湾著名书法家董阳孜的字，通过大型投影屏投射作为背景。《言怀》出为了跟曲词"柳氏名门最"相关联，四屏行书呈现的是柳宗元的《袁家渴记》。在灯光方面，创作人员擅长用灯影营造虚拟的时空，如梦境和冥府。《离魂》一出，舞台上一片黑暗，只有一束光打在杜丽娘的身上，白衣红斗篷，给人带来强烈的审美冲击。

青春版《牡丹亭》有十二个女性小花神，代表十二个月份的花，继承了清代艺人的创造。青春版还有三个男性大花神。《惊梦》中上场的女花神是十个，《回生》出十二个全上场。有一个大花神在《离魂》出持绿色幡，在《惊梦》出持白色幡，道具也极力与剧情相吻合。

青春版《牡丹亭》人物的服饰淡雅，质料柔软，讲究色系，帔与裙、褶与裤和巾帽的色彩都是相配相补的。二百多套戏服采用苏绣手绣，戏服的领口、后背、袖口、下摆上绣着各色的花朵（如梅、兰、竹）或蝴蝶。演员行走在舞台上，就像一幅幅流动的旖旎秀雅的画。各场次中杜丽娘的服装与柳梦梅的服装在色彩搭配上是和谐的，如《幽媾》《冥誓》两出，二人的衣服都是淡青色的帔与褶子、同色的裙或彩裤。

青春版的杜丽娘、柳梦梅由苏州昆剧院"小兰花班"的年轻演员沈丰英、俞玖林担纲，春香由沈国芳饰演，石道姑是旦角俊扮念苏白，非传统演出中的净角。

很多优秀的演员都演出过《游园惊梦》，如四大名旦之一的梅兰芳（饰杜丽娘）与俞振飞（饰柳梦梅）、言慧珠（饰春香）合作过，尚小云与李世芳合演过，程砚秋与俞振飞合作过，荀慧生饰演过《闹学》中的春香。北昆韩世昌与白云生、马祥麟合作过，"传"字辈周传瑛饰演过柳梦梅，而姚传芗、朱传茗双演杜丽娘，顾传玠和朱传茗分饰过生旦。京昆名家李蔷华，上昆华文漪、梁谷音、张静娴、沈昳丽，上海戏校张洵澎、江苏省昆张继青、吴继静、胡锦芳、王芳、马瑶瑶、徐云秀、单雯等人，北昆蔡瑶

铣、张玉文,浙昆张志红、王奉梅、杨昆,徐州京剧团李雪梅也演过杜丽娘。浙昆汪世瑜、毛文霞,江苏省昆董继浩、王亨恺、石小梅、施夏明,上昆岳美缇、蔡正仁、张军,北昆许凤山等演过柳梦梅。

<div style="text-align:right">(刘淑丽,烟台大学)</div>

第二章
京剧

第一节　剧种概述

　　京剧又名皮黄、京戏、平剧，是 19 世纪中叶，由徽戏和汉调相融合并吸收了昆、弋、梆子等戏曲剧种的优长，在 1840 年前后形成于北京的一个戏曲剧种，距今已有 180 年左右的历史。京剧形成后在当时的宫廷和民间迅速传播，是我国影响最大的戏曲剧种。京剧的分布地以北京为中心，以上海、天津、武汉等地为重镇，艺术活动遍及全国，故而京剧是戏曲剧种中名副其实的全国性剧种。

　　清乾隆五十五年（1790），乾隆皇帝八十寿辰。闽浙总督伍拉纳征集徽班中的三庆班进京参加祝寿活动。庆寿活动后，三庆班留在北京继续在民间演出。三庆班是一个兼演多种声腔剧目的戏班，其声腔和剧目十分丰富，受到北京观众的欢迎。这一时期的徽班中开始出现以高朗亭为代表的"明星制"演员。高朗亭是工旦脚的男性演员，以饰演女性角色闻名京城，而且有记载说他模仿女性之神情惟妙惟肖。除了高超的演剧水平，高朗亭还具有超强的管理才能，有"青蚨之妇"的雅号。作为三庆班的班主，高朗亭掌管三庆班达三十年之久，后又担任在京戏曲艺人组织的精忠庙庙首。

　　由于三庆班在京的演出受到欢迎，此后又有其他徽班相继进京演出。其中"三庆""四喜""和春""春台"四个徽班声誉最佳，影响最大，后人把这四个戏班称作"四大徽班"。徽班进京后，这时的汉调入京又为徽班的演出注入了活力。汉调也称楚调、汉戏，是今天汉剧的前身，是流行于

湖北汉水一带的地方戏曲剧种。汉调的演出剧目非常丰富，有"汉剧八百出"之说，代表剧目有《战樊城》《取成都》《骂曹》《醉写》《祭江》《祭塔》等。汉调历史悠久，剧种的脚色分工也比较完备，演员按脚色不同分为末、净、生、旦、丑、外、小、贴、夫、杂十个行当。

汉调入京的时间一般认为是在道光八年至十二年（1828—1832）之间，但早在乾隆末年，北京的戏曲舞台上就有了汉调艺人的身影。汉调入京时，正值徽班演出风起云涌之际，汉调艺人纷纷加入徽班，使汉调和徽戏在更高的艺术实践层面相互融合，开创了"徽汉合流"的新纪元。

道光二十五年（1845）刊本《都门纪略》记录了三庆班、春台班、四喜班、和春班、嵩祝班、新兴金钰班、大景和班等当时闻名京城的七个戏班及其演员和演出剧目。从这份记录中可以看出，七个戏班的演出剧目共七十余出，其中有《法门寺》《文昭关》《定军山》《碰碑》《琼林宴》《探母》《捉放曹》《水淹泗州》《钓金龟》《断密涧》《二进宫》《铁笼山》等成型剧目，这些也是今天京剧舞台上演出的剧目。京剧形成于1840年前后的观点，也得到了戏曲理论界的普遍认可。

"京剧"这个专有名词，最早出现在清光绪二年（1876）上海的《申报》上，之所以称其为京剧，是因为徽班演出的这个汇集徽戏、汉调、昆曲、梆子等剧种风格特色的新剧种的形成地在北京。从清道光二十年（1840）至咸丰末年，京剧舞台上活跃着三位对后世影响至深的京剧演员，他们是程长庚、余三胜和张二奎。

程长庚是安徽潜山人，坐科于徽班，演唱中也带有明显的安徽乡音，有"徽派老生""徽班领袖""大老板"之称。程长庚的唱腔字正腔圆，少有花腔，演唱沉雄爽朗。他接受过科班系统的专业训练，能胜任老生戏、武生戏和花脸戏，擅演剧目有《群英会》《文昭关》《取成都》《镇潭州》《天水关》和昆曲《钗钏大审》等，有"活鲁肃"之誉。程长庚还是一位出色的戏班管理者，执掌三庆班多年，排演了《三国志》和《龙门阵》等连台本戏，并担任精忠庙庙首多年。他在晚年兴办三庆科班（又名四箴堂科班），积极培养京剧表演人才，京剧名宿钱金福、陈德霖等均出自该科班。

余三胜是湖北罗田人，出身于湖北汉调戏班，道光初年入京搭四喜班，在道光二十五年（1845）之前，已是四喜班的首席老生和领班人。因是湖北人，最初又是汉调演员，故余三胜也被称为"汉派老生"，擅演《四郎探母》《定军山》《捉放曹》《碰碑》《琼林宴》《乌盆记》等剧目。余三胜对京剧唱腔的创造，主要在于丰富和加强了京剧唱腔的旋律，如《碰碑》《乌盆记》《朱痕记》等剧中的反二黄唱腔均始创于余三胜。余三胜还将汉戏的语音特色与北京的语音特点相结合，创造出一种既能使北京观众听懂，又不失湖北地域风格的字音和声调，使"湖广音""尖团字"和"上口字"成为后来京剧主要的音韵基础。

张二奎是直隶（今河北）衡水人，二十多岁时常以票友身份到和春班登台串戏，二十四岁时"下海"，成为职业京剧演员。张二奎"下海"后成为四喜班的首席老生和领班人，常演剧目有《金水桥》《打金枝》《桑园会》《四郎探母》《捉放曹》《恶虎村》等。张二奎以演老生王帽戏驰名，还能兼演短打武生戏。他在唱念的音上吸收了北京的语音特点，迎合了北京观众的欣赏习惯，在北京剧坛的声誉一度超过了余三胜和程长庚。

程长庚、余三胜和张二奎在京剧形成之初代表了京剧中徽、汉、京三个不同风格的流派，他们创立的流派既被称为"徽派""汉派"和"京派"，又被称为程派"余派"和"奎派"，他们三人也被称为"老生三鼎甲"。此后的同治、光绪时期，京剧迎来了历史上的第一个发展高峰期。这一时期的代表性京剧演员就是后人常说的"同光十三绝"。所谓"同光十三绝"，源自一幅工笔重彩的戏曲人物肖像画《同光名伶十三绝》，其署名作者为沈容圃。据说沈容圃曾选择同治、光绪时期艺术成就最高、影响最大的十三位京剧演员，将其饰演的戏曲人物统一绘制在一幅长卷中，命名为《同光名伶十三绝》。他们分别是：（从左至右）（1）郝兰田（老旦），饰《行路训子》中的康氏；（2）张胜奎（末），饰《一捧雪》中的莫成；（3）梅巧玲（旦角），饰《雁门关》中的萧太后；（4）刘赶三（丑角），饰《探亲家》中的乡下妈妈；（5）余紫云（旦角），饰《彩楼配》中的王宝钏；（6）程长庚（老生），饰《群英会》中的鲁肃；（7）徐小香（小生），饰

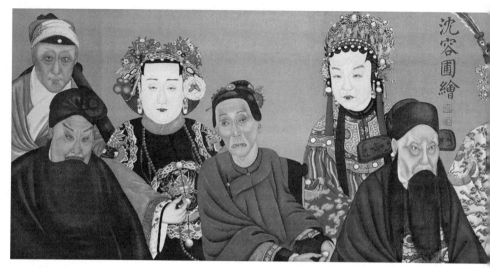

《同光名伶十三绝》

《群英会》中的周瑜；（8）时小福（旦角），饰《采桑》中的罗敷；（9）杨鸣玉（丑角），饰《思志诚》中的闵天亮；（10）卢胜奎（老生），饰《战北原》中的诸葛亮；（11）朱莲芬（旦角），饰《琴挑》中的陈妙常；（12）谭鑫培（武生），饰《恶虎村》中的黄天霸；（13）杨月楼（老生），饰《探母》中的杨延辉。

《同光名伶十三绝》收录了三个行当的演员，即五位"生"（含老生、小生、武生）、一位"末"、五位"旦"（含青衣、花旦、老旦）、两位"丑"（含文丑、彩旦），可见在同治、光绪时期，京剧行当的划分已经相当完备，剧目的构成也相当丰富，这些都是京剧走向成熟的标志。

在同治、光绪时期，京剧在宫廷也得到了空前的发展。这一时期，京剧舞台上出现了一位重要的老生演员，他就是谭鑫培。谭鑫培艺名小叫天，是湖北江夏人，出身于梨园世家，十岁左右随父谭志道进京入金奎科班习艺，工文武老生，出科后搭永胜奎班，"倒仓"改演武生。谭鑫培拜师余三胜，宗法"汉派"老生，又对程长庚的演出多有观摩。在程长庚去世后，谭鑫培迅速成为北京剧坛上一颗璀璨的新星。1890年，谭鑫培被选入昇平署承差，在京剧界的地位与日俱增。谭鑫培把旦角、花脸的唱腔以及梆子

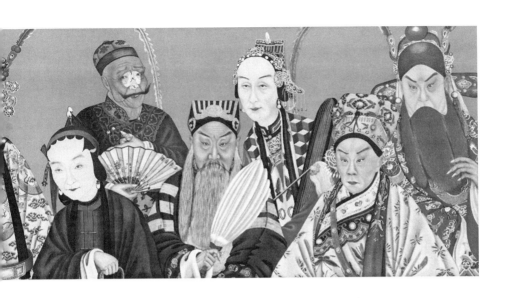

的旋律，巧妙地融合在老生唱腔中，他所创立的"谭派"成为清末民初影响最大的京剧流派，他本人也被誉为"伶界大王"。谭鑫培在艺术上"文武昆乱不挡"，代表剧目有《洪羊洞》《当锏卖马》《击鼓骂曹》《李陵碑》《桑园寄子》《四郎探母》《战太平》《连营寨》《南阳关》《走雪山》《清风亭》等。谭鑫培的弟子不多，但私淑或受其艺术影响的京剧老生演员和票友却数不胜数，"无腔不学谭"的现象在清末民初的京剧界相当普遍，今天京剧舞台上的老生艺术仍然没有超越谭鑫培开拓出的范围，谭鑫培不愧是京剧历史上继往开来、引领风尚的一代宗师。

谭鑫培之所以能在程长庚之后成为北京剧坛的霸主，除了他善于结合自身条件兼收并蓄、扬长避短之外，还有独特的历史时代背景及美学趣味方面的原因。对此傅谨教授认为："京剧以及谭鑫培特有的声腔艺术，与这个特定的时代形成奇妙的契合——从历史的眼光看，我们不能不感慨于这个曾经如此骄傲的千年帝国，正处于它最难堪的低谷，它不得不直接面对世界强权的挑战，然而却无力应对，只能苟延残喘。这样的时代氛围，没有什么比起谭鑫培的声音更能传神地将它显现在人们面前，也没有什么比起谭鑫培擅长扮演的那类末路英雄充满辛酸意味的伤怀，更与之息息相

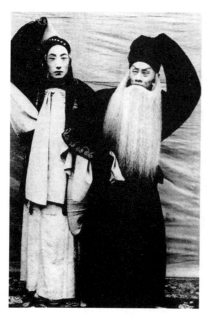

京剧《走雪山》，谭鑫培饰曹福，王瑶卿饰曹玉莲

通。……谭鑫培的声腔艺术所代表的美学趣味，充溢着世纪末特有的那种低回沉迷的情调，这是一种生逢末世特有的充满沧桑感的颓废。'国家不幸诗家幸，赋到沧桑句便工'，谭鑫培的表演又一次印证了这句名言，同时也印证了一条永恒的艺术规律，那就是伟大的艺术家就是他身处的时代的表征。"[1]

比谭稍晚的王瑶卿是一位杰出的京剧旦行表演艺术家、革新家和教育家。王瑶卿出身于梨园世家，父亲王彩琳是晚清的昆旦。王瑶卿先后师从田宝琳、谢双寿，后又向陈德霖求艺，所学剧目甚多，为他打下了"文武昆乱不挡"的基础。王瑶卿十四岁开始在三庆班借台演出，1906年入同庆班，与谭鑫培同台演出。1909年自己组班演出于丹桂园，改变了以往京剧舞台上老生领衔的局面。王瑶卿的代表剧目有《雁门关》《汾河湾》《十三妹》《福寿镜》《珍珠烈火旗》《玉堂春》《穆柯寨》等。

王瑶卿在全面继承前人表演艺术的基础上，把青衣、花旦、武旦融合一体，创造出了一个既非青衣，也非花旦的新行当——花衫，并在此基础上排演了一批新剧目，为京剧旦角的表演艺术开创了一条新路。王瑶卿在实践演出中还对原有京剧旦行的剧本进行了整理、修改，使京剧剧本在剧本文学、情节设计和艺术格调上均有所提高，因此，王瑶卿在京剧旦行艺术向成熟发展的进程中具有重要的贡献。

在京剧发展的历史长河中，如果说，谭鑫培的出现为京剧的音韵、唱

[1] 傅谨：《谭鑫培的文化意义与美学品格》，载《戏剧艺术》2012年第3期。

腔及表演确立了规范，是继往开来的一代宗师的话，那么，王瑶卿无疑是京剧旦行发展进程中承前启后的重要人物，所以后人把谭鑫培和王瑶卿并称为"梨园汤武"，因为这两位艺术大师不愧是近代中国民族演剧体系的开拓者，正是他们对京剧表演艺术进步与革新的贡献，使京剧在20世纪二三十年代迎来了她自清同治、光绪年间以来的又一个发展高峰期。

在20世纪二三十年代，京剧艺术的发展进入了她的完善期，这不仅反映在此时京剧作为一个独立的剧种，其行当的划分与发展已经到达了成熟与完备的阶段，更在于生、旦、净、丑每一个行当，都出现了流派和独步一时的领军人物。这一时期，京剧界最杰出的代表性人物是武生行中的杨小楼、旦行中的梅兰芳和老生行中的余叔岩。

杨小楼是杨月楼的儿子，曾在小荣椿科班坐科学艺，又得义父谭鑫培的指点，并拜俞菊笙为师。杨小楼十七岁开始搭班演出，二十四岁以后声名渐起。1906年，杨小楼以民籍教习的身份入昇平署承差，还曾赴天津、上海、武汉等京剧重镇演出，博得了南北业内与观众的尊重与欢迎，逐渐形成独树一帜、艺术品位极高的"杨派"武生艺术。杨小楼的武戏表演被誉为"武戏文唱"，他还被誉为"国剧宗师"和"武生泰斗"。杨小楼的长靠、短打戏皆精，代表剧目有《长坂坡》《挑华车》《铁笼山》《艳阳楼》《连环套》《恶虎村》《落马湖》以及《安天会》《夜奔》《宁武关》《麒麟阁》等昆曲剧目。

梅兰芳出身于梨园世家，祖父是梅巧玲，伯父梅雨田是著名琴师，父亲梅竹芬也是清末旦角演员。梅兰芳八岁学艺，后遍向京昆名家学艺，学习了京剧的青衣、花旦、刀马旦和昆曲的正旦、闺门旦、贴旦等各行当的剧目。1913年，梅兰芳随王凤卿赴上海演出，为当时挂"头牌"的王凤卿"跨刀"，并在上海演出了《穆柯寨》，受到上海观众的好评。首次赴沪不仅使梅兰芳声名鹊起，更使他开阔了艺术视野，返京后他创排了《一缕麻》《嫦娥奔月》《天女散花》等一大批时装新戏和古装戏，使当时北京京剧舞台的面貌焕然一新。梅兰芳经过长期舞台实践，完善并确立了旦行"花衫"行当，创立了"梅派"艺术。梅兰芳的代表剧目有《宇宙锋》《霸王别姬》

《贵妃醉酒》《生死恨》《太真外传》《西施》《穆桂英挂帅》以及昆曲《闹学》《游园惊梦》等。梅兰芳的弟子传人有百余位，其中有魏莲芳、言慧珠、李世芳、梁小鸾、陈正薇、沈小梅、杨秋玲、杜近芳、李玉芙、王志怡等，其子梅葆玖也是"梅派"艺术的主要传人。

早在1919年梅兰芳就把京剧传播到了日本，继而又在1930年和1935年先后出访美国和苏联，这些艺术活动不仅增进了世界各国人民对中国戏剧文化的了解，也使中国的京剧跻入了世界戏剧艺术之林，京剧的艺术与文化价值所以能被世界所认可，与梅兰芳的推动和传播有着极为密切的关系。

余叔岩是"老三鼎甲"之一的余三胜的孙子、余紫云的儿子。余叔岩十四岁开始在天津演出。在"倒仓"期间，余叔岩向钱金福、王长林等名家潜心学习"把子功"。1915年余叔岩拜谭鑫培为师，进一步深入学习谭派艺术。除了观摩老师的演出，余叔岩还向陈彦衡、王君直等人学习谭派，这为余叔岩继承谭派艺术打下了坚实的基础。1920年，余叔岩开始与杨小楼合组中兴社，此外，杨、余、梅"三大贤"通力合作的《摘缨会》也堪为绝唱。他还充分发挥其学谭心得和本身特长，上演了《搜孤救孤》《战太平》《问樵闹府》《定军山》《战宛城》《珠帘寨》《桑园寄子》等大量老生剧目。

余叔岩在演唱上化谭鑫培的浑厚古朴为清刚细腻，向"雅"和"精"寻求发展，使演出在儒雅和英武之中又蕴涵着浓郁的书卷气，他的表演艺术被公认为"余派"。"余派"的演唱字正腔圆、声情并茂、韵味清醇，由他塑造的京剧人物都具有清健的风骨和儒雅的气质，"余派"的艺术思想多方位地体现了中国戏曲传统的美学精神和审美理想，也使京剧老生演唱和表演在20世纪20年代朝着脱俗与典雅的方向发展。

杨小楼、梅兰芳、余叔岩的崛起显示出京剧的行当和流派在发展过程中已经高度成熟，也标志着京剧在发展中进入了第二个辉煌期。此后的京剧演员还没有人超过杨小楼、梅兰芳和余叔岩在各自行当（领域）所达到的高度与水准，所以这三位名家又被尊为京剧"三大贤"。由于"三大贤"所取得的艺术成就，横向的继承与影响开始广泛出现，因此，"三大贤"不

仅是京剧步入第二次辉煌期的见证，还是京剧表演艺术水平发展最高时期的代表，同时还是一直影响到今天的宗师与大家。

在京剧"三大贤"的基础上，京剧艺术继续向纵深发展，这一时期还出现了"四大名旦"（梅兰芳、尚小云、程砚秋、荀慧生）、"四大须生"（余叔岩、言菊朋、高庆奎、马连良为"前四大须生"；马连良、谭富英、杨宝森、奚啸伯为"后四大须生"）、"四大坤旦"（孟丽君、雪艳琴、章遏云、新艳秋）、"四小名旦"（李世芳、毛世来、张君秋、宋德珠），以及生行的周信芳、白玉昆、唐韵笙，旦行的黄桂秋等。20世纪京剧发展中还涌现了小生行当中的姜妙香、俞振飞、叶盛兰，老旦行中的李多奎，净行中的金少山、郝寿臣、侯喜瑞、裘盛戎，丑行中的萧长华等名家开创的艺术流派，每个艺术流派的产生都进一步显示着京剧这个剧种的日臻成熟。

京剧继承了皮黄戏的艺术成就及丰富的剧目，除了二黄系统的剧目，其中还包括昆腔、高腔、秦腔、啰啰腔、柳枝腔等声腔以及银纽丝调等民间小调的剧目。在目前存留的大量剧目中，很多剧目都表现出了中国古代人民忠义、勤劳、勇敢、善良的品质。京剧的题材和表现形式多种多样，有文戏、武戏、唱功戏、做功戏、对儿戏、群戏、折子戏、本戏等各种形式的剧目。京剧的乐队按乐器的性能又分为"文场"和"武场"。文场中有京胡、京二胡、月琴、三弦、中阮、笛子、唢呐和笙等，其中以京胡为主乐器。京剧的"武场"以鼓板为主，辅以小锣、大锣、铙钹。京剧的音乐唱腔属板腔体，以二黄和西皮为主要声腔。二黄旋律平稳，节奏舒缓，唱腔浑厚，适合于表现沉郁悲愤的情绪。西皮的旋律起伏变化较大，节奏紧凑，唱腔较为流畅轻快，适于表现欢快坚毅的情绪，但也有例外。此外，四平调、反四平调和汉调从属于二黄，南梆子和娃娃调从属西皮，高拨子则按反二黄定弦。

中华人民共和国成立后，在党和政府的关怀下，京剧艺术再次焕发了艺术青春，在内容和形式上都进行了大胆的探索和锐意的创新。这一时期，文化部门大力改编、移植和创作新编历史剧，《将相和》《赵氏孤儿》《望江亭》《白蛇传》《罢宴》《穆桂英挂帅》《杨门女将》《义责王魁》《海瑞罢官》

《火烧望海楼》的编演,不仅丰富了京剧原有的演出剧目,而且对京剧的发展也产生了重要的影响。1958年后,京剧又开始大胆而慎重地尝试以戏曲形式来表现现代的生活题材,1964年在京剧现代戏观摩演出大会上演出的《芦荡火种》《红灯记》《智取威虎山》《杜鹃山》《红嫂》《黛诺》等,受到广大观众的欢迎。进入新时期以来,京剧又在新编历史故事剧和现代戏方面取得了进一步的发展,涌现出了《徐九经升官记》《曹操与杨修》《贞观盛事》《廉吏于成龙》《胭脂河》《骆驼祥子》《风雨同仁堂》《华子良》等优秀剧目。2006年5月,京剧经过评选被列入文化部公布的《第一批国家级非物质文化遗产名录》,2010年11月,在联合国教科文组织政府间保护非物质文化遗产委员会第五次会议上,京剧入选2010年《人类非物质文化遗产代表作名录》,这被认为是"中国京剧发展史上的一座里程碑"。

第二节 传统剧目《四郎探母》鉴赏

京剧《四郎探母》又名《四盘山》《北天门》《探母回令》。该剧取材于"杨家将"的故事,但与《杨家将演义》的情节又有所不同。

京剧《四郎探母》的故事情节是:北宋杨继业四子杨延辉,在宋、辽金沙滩一战中被辽掳去,改名木易,又被萧太后赐婚,与铁镜公主结婚。十五年后,杨延辉听说宋王御驾亲征大辽,六弟杨延昭挂帅,老母佘太君押运粮草随行同来,不觉勾起思亲之情。但战情紧张,无计出关探望母亲,异常愁闷。铁镜公主问明隐情,诓取萧太后的令箭,助杨延辉乔装改扮,趁夜混出关去。杨宗保巡营查夜,把杨延辉当作奸细捉回。杨延昭亲自审问,但见四哥,急忙松绑,并引杨延辉去后营探见母亲、妹妹等家人,一家人抱头痛哭,悲喜交集。但杨延辉与铁镜公主有言在先,只是匆匆回营见母一面,于是杨延辉不顾家人挽留,匆匆赶回辽国。不料,杨延辉蒙混出关、私回宋营走漏了消息,萧太后缉拿杨延辉,问明情由欲斩延辉,铁镜公主闻报,急忙上殿求情,萧太后不允,最后铁镜公主以死相逼,萧太

后无奈赦免杨延辉，命其把守北天门（一说四盘山）。

道光二十五年刊刻的《都门纪略》中曾记载余三胜、张二奎等演员均擅演此剧。康保成在《〈四郎探母〉源流考》中指出："四郎探母的故事最先用楚曲（汉调）在湖北演出，道光十年前后，余三胜和其他汉调演员把这个戏带到了北京，道光中期已在京盛演。"[1]另据《梨园丛语》中记载，原本《四郎探母》只演到"探母"为止，增添"回令"并连演始于王瑶卿，但康保成认为："从《春台班戏目》看，《回令》在道光末年已经出现，并为余三胜等人所擅演。而八本《雁门关》（《八郎探母》）最迟在道光末年也已经产生，张二奎在道光二十五年即擅演《四郎探母》。这三个时间节点非常接近。也就是说，早在道光末年，《四郎探母》已经有了两种演法，一种是直接继承了楚曲汉调的演法，不带《回令》；一种是新编的，带《回令》。同时《八郎探母》也已经搬上舞台。这三种演法并行的情况一直持续到光绪乃至民国初。"[2]但不论如何，在清末民初的演出记录中，谭鑫培和王瑶卿两位艺术家对该戏带《回令》的演法做出过创造性的贡献。目前该戏的格局、唱词和场次基本遵循着谭鑫培时代的路数演出。

《四郎探母》这出戏自京剧诞生之日起至今一直顽强地存在于不同时期的京剧舞台之上，因此，《四郎探母》演出的历史几乎与京剧发展的历史相等，是一出地道的"骨子老戏"，这出戏保留着京剧在一百多年前的大致演出风貌，具有"活化石"的意义与价值。正是因为《四郎探母》的演出历史悠久，历代演员在艺术传承中，才得以把唱、念、做、打在内的整体表演艺术继承、丰富、集中和精练到了一个几乎是无法超越的极致。正如周信芳在《对京剧"四郎探母"的看法》一文中所说："全剧角色搭配整齐，人物鲜明……剧情联贯，自始至终一气呵成……剧中不论唱、做、念三者，各场有各场的特点。"[3]

然而，这出历史悠久的经典传统剧目却在百年风雨中命运多舛、几起

[1] 康保成：《〈四郎探母〉源流考》，载《戏剧艺术》2016 年第 6 期。
[2] 同上。
[3] 周信芳：《对京剧"四郎探母"的看法》，收于陈大濩校注《[京剧] 四郎探母》，上海文化出版社，1957 年，第 49 页。

几落,有观点认为此戏"背离汉族立场",有观点认为杨延辉的身份属于"叛徒",20世纪五六十年代,此戏还曾被列为禁戏[1]。"文革"结束后,《四郎探母》于1980年首度解禁,该剧复排后竟然在北京连续演出了七场,随后全国各地竞相复排。至今,《四郎探母》仍是上座率居高不下的京剧传统剧目。甄光俊在《版本最多的戏曲唱片》一文中考证:"在数以千计的戏曲唱片里,同一出剧目而演唱者众多、版本纷繁者,当数京剧《四郎探母》。"[2]可见,《四郎探母》在音乐唱腔上具有经久不衰的艺术魅力。

《四郎探母》全剧包括《坐宫》《盗令》《交令》《出关》《巡营》《见弟》《见娘》《见妻》《哭堂》《回令》等十场戏,情节环环紧扣,又是一出以老生(杨延辉)、花衫(铁镜公主)为主,兼及老旦(佘太君)、青衣(孟金榜)、小生(杨宗保)、丑角(两位国舅)在内的剧目,所有人物的唱腔又囊括了西皮声腔各种板式。经过几代艺术家的不断创造与打磨,剧中主角的唱腔已经达到经典传世的水平,配角也各有精彩表演。其中像"杨延辉坐宫院自思自叹""芍药开牡丹放花红一片""夫妻们打坐在皇宫院""未开言不由人泪流满面""听他言吓得我浑身是汗""杨宗保在马上忙传将令""弟兄们分别十五春""一见娇儿泪满腮""老娘亲请上受儿拜""杨四郎心中似刀裁"等唱段均具有极高的艺术性和欣赏性,这些唱段已成为京剧名段,在各地票房中广为传唱。

杨延辉虽是老生而非武生应工,但他毕竟是将门虎子,因此在人物服饰方面,他要佩戴象征武官、武将身份的"苦肩",俗称"三尖儿"。同时,杨延辉在唱念表演中也有一定武将身份和气度的表现,并非纯粹意义上的唱功老生。在"坐宫"一场如泣如诉的大段西皮慢板转二六的唱段中,不仅要把唱腔的旋律唱得悦耳动听,更要把剧中人物的怀念故土和老母的情怀表现在音符和旋律之中,使听者听来在感受京剧唱腔旋律优美的同时,还能体味出剧中人物思念故土的哀婉与伤感。杨延辉在《坐宫》一

[1] 详见郭永江《从〈四郎探母〉看"戏改"的盲动性——有感于小文章引发的轩然大波》,载《戏曲艺术》2010年第3期。
[2] 甄光俊:《版本最多的戏曲唱片》,载《天津日报》2013年1月7日第12版。

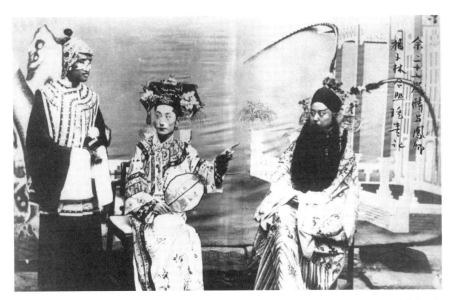

京剧《四郎探母》，王瑶卿（中）饰铁镜公主，王凤卿（右）饰杨延辉

折中与铁镜公主的对唱以及"一见公主盗令箭"一段快板"叫小番"的"嘎调"更是该剧乃至是京剧的标志和代表性唱段。在《见娘》《哭堂》《回令》等场婉转悠长的唱腔，要求演员体会并表现出剧中人物细腻的感情，特别要表现出杨延辉对亲人的思念。在《过关》《巡营》和《见弟》等折身穿箭衣、马褂的场次里，演员需要通过边式、利落的身段表现出杨延辉身为武将的风范。《巡营》一场为表现杨延辉被绊马索绞倒，需要翻一个毯技——"吊毛"，以此表现杨延辉人仰马翻。优秀演员必须要在头戴风帽、颈插令箭、腰佩宝剑的情况下，原地（不带助跑）腾空而一丝不乱地完成"吊毛"这个动作，以此表现杨延辉在全副武装的情况下马失前蹄，自己腾空摔下马来。

从戏理的方面上说，后半出戏中杨延辉身着的马褂在何时脱掉，也是一个值得商榷的问题。在传统演法中，杨延辉一般是在《见娘》一场后才脱掉马褂，待见到自己的原配妻子孟金榜时，即已改为红龙箭衣的装扮。这固然是传统演法中比较普遍和常见的演法，却于情于理不甚相合。首先，杨延辉与铁镜公主有言在先且对天盟誓"见母一面即刻还"，这样看来，杨延辉并

没有打算在宋营久留，而是要趁着夜色，在一夜之间完成回营探母的愿望，既然如此，在见弟、见娘和见妻的过程中，不可能有更多的时间来休息。其次，杨延辉从母亲的营帐到后面妻子的营帐过程中，既没有探望他人，又未在别人的住处停留，那么，杨延辉身上的这件马褂是在何时、何地脱掉的呢？如果考虑到这些，杨延辉身上的马褂在见佘太君之后、见孟金榜之前脱掉就显得有悖常理了。按剧情分析，杨延辉趁夜色闯入宋营，被绊马索绞倒，因其是番邦装扮，宋兵定拿杨延辉做敌方奸细对待，此刻将杨延辉摘掉风帽、扒去马褂、缴获宝剑、令箭，再戴上镣铐（即手肘）押送元帅杨延昭帐中审问，在情节上也就顺理成章了，因此，剧中的杨延辉在被擒之后，《见弟》一场前脱去马褂才是于剧情更为合理的选择；或者杨延辉身着的马褂索性自《见弟》到《回令》从始至终地穿在身上，这种处理在情理上也可以说得通，而且哪一种做法都比见孟金榜一场前脱去更为合理。

在《四郎探母》中还有一场戏备受争议，就是在杨延辉《见娘》之后的《见妻》。对这场戏的批评主要集中在杨延辉不能有两个妻子（孟金榜和铁镜公主），因此有些剧团在演出时便将《见妻》一场戏掐掉，从《见娘》直接过渡到《哭堂》，但剪裁又不能做到了然无痕，佘太君唱西皮散板"我儿失落番邦外，你妻未曾伴妆台"，杨延辉接唱"听母一言泪满腮，好似钢刀刺心怀。事到如今无可奈，说不尽的愧疚情有口难开"——即便掐去《见妻》一场戏，不让孟金榜出场，但在唱词中依然涉及杨延辉在宋国有妻室的前史，因此，若在演出时间范围之内，不妨保留《见妻》这场戏，使该戏在情节和唱腔、表演方面具有相应的完整性。

唱段欣赏

 铁镜公主 （西皮流水）听他言吓得我浑身是汗，十五载到今日他才吐真言。
 原来是杨家将把名姓改换，他思家乡想故土不得团圆。

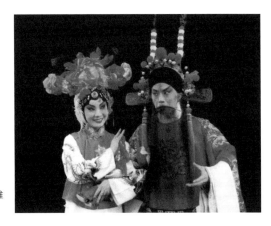

京剧《四郎探母》，耿其昌饰杨延辉，李维康饰铁镜公主

我这里走向前重把礼见，尊一声驸马爷细听咱言。
早晚间休怪我将你怠慢，不知者不怪罪你就海量放宽。

杨延辉　我和你好夫妻恩爱不浅，贤公主又何必礼忒谦。
杨延辉有一日愁眉得展，誓不忘贤公主恩重如山。

铁镜公主　说什么夫妻情恩爱不浅，我与你隔南北千里姻缘。
因何故终日里愁眉不展，有什么心腹事你只管明言。

杨延辉　非是我这几日愁眉不展，有一桩心腹事不敢明言。
萧天佐摆天门两国交战，老娘亲押粮草来到北番。
我有心回宋营见母一面，怎奈我身在番不能过关。

铁镜公主　你那里休得要巧言来辩，你要见高堂母我不阻拦。

杨延辉　公主虽然不阻拦，无有令箭怎过关。

铁镜公主　有心赐你金鈚箭，怕你一去就不回还。

杨延辉　公主赐我金鈚箭，见母一面我即刻还。

铁镜公主　宋营离此路途远，一夜之间你怎能回还。

杨延辉　宋营虽然路途远，快马加鞭一夜还。

铁镜公主　适才叫咱盟誓愿，你也对天就表一番。

杨延辉　公主叫我盟誓愿，屈膝跪在地平川。
我若探母不回转，黄沙盖脸尸骨不全。

铁镜公主　一见驸马盟誓愿，咱家才把心放宽。
　　　　　　你到后宫乔改扮，盗来令箭也好出关。
　　杨延辉　　一见公主盗令箭，不由本宫喜心间。
　　　　　　站立宫门叫小番，备爷的千里战马扣连环，驸马爷即刻过关。

第三节　传统剧目《锁麟囊》鉴赏

　　《锁麟囊》是著名剧作家翁偶虹根据清焦循从《只麈谈》中转引的一段民间故事改编而成。该剧讲的是：登州富户之女薛湘灵自幼受母溺爱，出嫁时获陪嫁无数，另有一只锁麟囊（锁麟囊是绣有麒麟的"锦袋"或"荷包"。旧时女儿出嫁前，母亲要送一只绣有麒麟的荷包，里面装上珠宝首饰，传说麒麟是瑞兽，是吉祥的象征，能为人们带来子嗣，因此希望女儿婚后早得贵子），内装奇珍异宝。出嫁之日，途中恰遇大雨，薛湘灵在春秋亭避雨。她在花轿中听同在春秋亭内避雨的一乘小轿里传出哭声，问明方知，贫家女赵守贞也在当日出嫁，但并无嫁妆。赵氏见薛湘灵如此排场，自叹卑贱差异，故而啼哭。薛湘灵遂将锁麟囊慷慨赠予赵守贞。雨停分别时，当赵守贞问及恩人姓名时，薛湘灵只答"漂母饭信，非为报也"，未留名姓。六年后，因登州发水灾，薛湘灵与家人离散，流落在莱州，衣食无着。无奈之下，只好入卢府为仆，看护卢家的小公子。薛湘灵陪卢家少爷在花园玩耍，为寻找小公子丢失的皮球，在东角阁楼上再见已被卢家供在神案上的锁麟囊，睹物思人，不禁啼哭。原来，卢府的卢夫人正是当年在春秋亭避雨的赵守贞，卢氏夫妇六年间凭薛湘灵赠给他们的锁麟囊里面的宝物得以发迹，终成富贵人家。当得知眼前的奴婢就是当年赠送锁麟囊的人时，赵守贞和薛湘灵结拜为异姓姐妹。赵守贞还帮助薛湘灵找到在洪水中失散的家人，使他们一家团聚。

　　《锁麟囊》是程砚秋一生至为珍爱的一出戏，它的成功，"不仅在于剧

本结构上的巧思和意蕴，更有赖程砚秋在表演方面的悉心安排与创造。如翁偶虹所述，剧本完成之后，程砚秋长达数月细心揣摩，精心设计每段唱腔和每段表演，尤其是得到'通天教主'王瑶卿的帮助，新创了多个经典唱段，别具一格的凄美唱腔，令该剧在京剧史上拥有不可忽略的独特地位。从程砚秋首演该剧以来，程派演员无不以《锁麟囊》为最重要的保留剧目"[1]。《锁麟囊》在1940年4月首演于上海，首演之时便连演十场，而且十场都卖了"满堂"（即满座）。此后，京剧《锁麟囊》不仅作为程砚秋的看家戏和拿手戏，被程本人珍视并久演，更成为程派弟子传人竞相学演的一出程派代表剧目。究其原因：第一，《锁麟囊》的表演风格尤为突出，该剧创演于程砚秋表演艺术的成熟期，有机地融入了已经成熟的程派唱、念、做、舞的一切技巧和艺术思想，可谓集程派艺术风格之大成的一出戏，因此，该戏的表演风格尤为突出。第二，该剧是程砚秋的个人本戏，也是程派的独有剧目，其他流派的擅演剧目中无此戏，这与各个京剧流派都擅长演出、风格却各不相同的《四郎探母》《玉堂春》性质不同。第三，程砚秋一生多以塑造悲苦的女性形象为主，但《锁麟囊》却是程氏代表作中少有的一出喜剧，因此，不仅程氏演出此戏广受欢迎，"从问世至今七十余年间，诸如赵荣琛、王吟秋、新艳秋、李世济直至近年来涌现的张火丁、迟小秋、李海燕、李佩红、吕洋等一代又一代的程派演员，无不把这出戏作为锻炼自己、争取观众的看家戏。经过不断的传承，这出戏已经成为家喻户晓的名剧"[2]。

 1983年，为纪念程砚秋逝世二十五周年，程砚秋的弟子和传人李蔷华、李世济、赵荣琛、王吟秋、新艳秋五人联袂合演了这出《锁麟囊》，一时产生了轰动的效果。二十年后的2003年，在李世济的召集下，李海燕、李佩红、张火丁、刘桂娟、迟小秋等五位程派再传弟子共同携手，在《空中剧院》的直播中联袂演出了《锁麟囊》，谢幕时，李世济又同这五位程派传人共同清唱了剧中"这才是人生难预料"的西皮流水唱段，一时传为佳话。

[1] 傅谨:《张火丁和永远的〈锁麟囊〉》，载《人民日报》2014年7月31日第24版。
[2] 甄光俊:《版本最多的戏曲唱片》，载《天津日报》2013年1月7日第12版。

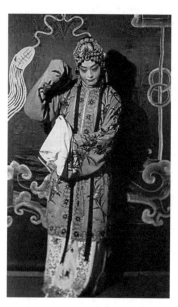

京剧《锁麟囊》,程砚秋饰薛湘灵

2011年,赵欢、周婧、吕洋、隋晓庆、郭玮等五位新一代的程派新秀,又携手合作演出了《锁麟囊》。至于个人担纲全剧演出《锁麟囊》的记录更是举不胜举,也可以看出该戏的艺术魅力及其在京剧观众心目中的地位。

程砚秋是一位勇于探索创新的京剧表演艺术家,程砚秋根据自己"倒仓"后不利的嗓音条件,探索出了悠幽婉转、抑扬错落、疾徐有致、百转柔肠的程派唱腔,并与太极身段联系起来,创造出了独特的身段、水袖与步法,进而系统、全面、完整地创造了程派艺术。《锁麟囊》正是集程派唱、念、做、舞艺术之大成的一个新剧目。同时,作为一出创作于20世纪40年代的新编戏,《锁麟囊》在传统戏曲固有的表现形式外,也做了很多方面的成功探索。在传统戏中主角出场照例要念引子、归小座,再念定场诗,而后自报家门——交代人物上场前的前史,但《锁麟囊》薛湘灵在第一场《选妆奁》出场就打破了此类固有的传统程式,该剧通过在幕后的薛湘灵与台前丫鬟梅香的隔空对白,交代了薛湘灵对老仆薛良买回的绣鞋不满意,并自出花样规定绣鞋上鸳鸯的样式,而后再由丫鬟搀扶,款款出场并演唱"怕流水年华春去渺,一样心情别样娇"的四平调。这种区别于传统的主角出场形式,既让观众感到耳目一新,又充分符合剧情的要求。

传统京剧的唱词一般有五字句、七字句、十字句三种,但《锁麟囊》的唱词却在很多方面有所突破,写出了很多长短句式。程砚秋认为只有这样才能编出新的唱腔来,如薛湘灵在《花园》一折中的唱词:"这也是老天爷一番教训,他叫我收余恨、免娇嗔、且自新、改性情、休恋逝水、苦海回身、早悟兰因";又如《三让椅》一折中的"在轿中只觉得天昏地暗,

耳听得，风声断，雨声喧，雷声乱，乐声阑珊，人声呐喊，都道是大雨倾天""轿中人必定有一腔幽怨，她泪自弹、声续断、似杜鹃、啼别院、巴峡哀猿、动人心弦，好不惨然"；《团圆》一折中的"还有那夜明珠粒粒成串，还有那赤金链、紫英簪、白玉环、双凤钗、八宝钗钏一个个宝孕光含"等句式，这在传统京剧里是没有的，程砚秋依据剧本唱词中的长短句，创造出抑扬错落、疾徐有致的新式唱腔，不仅服务于人物和剧情，更在旦角唱腔的格局上做出了成功的探索。

《锁麟囊》虽然是唱做并重的一出旦角青衣戏，但是在情节、人物、行当和流派方面，却赋予了《锁麟囊》中薛湘灵这个人物很多可供欣赏和玩味的属性。从剧情和人物上看，薛湘灵是一位出身富庶人家且娇生惯养的小姐，尽管心地善良的她受过一定的文化教育，但在家中却也是一位任性的富家小姐。从行当和流派上说，薛湘灵的唱、念、做要符合青衣行当以及程派的风格，这要求饰演薛湘灵的演员，既要准确地把握行当和流派赋予这个人物庄重、沉稳、含蓄的特征，又要在庄重、沉稳的基础上，根据剧情表现出薛湘灵任性和骄纵的性格特征。然而，生活的变故（突遇水灾、给富人家做佣工）让她对人生有了另一番参悟，所以在后半出的戏中，刹那间的贫富反转，让薛湘灵的内心世界发生了很大的变化，陷入困顿的薛湘灵身上不再有从前的"撒娇使性"，但她又毕竟是富人家里走出来的小姐，即便沦为佣工也与日常佣工的语言行为有很大的差别……这些人物定位方面的问题，对演员理解剧情、对观众欣赏表演都十分重要；同时，这也为不同场次、不同时期的薛湘灵，在念白、语气、表情、身段等方面进行人物的外部形体塑造寻找到内心依据。这出戏中的薛湘灵在角色的身份、思想、内心世界以及外部形体表现上是有变化和成长的，这样的处理在传统戏中一般比较少见。

程派艺术是一个全面而综合的艺术流派，除了在唱念上具有明显不同于其他旦行流派的风格特点，在做功上程派也有很多特色，尤为突出的就是水袖功。水袖是京剧传统行头上的一部分，同时也是戏曲演员运用服装辅助表演的一种艺术手段，而这种手段在程派艺术中又被发展到了极致。

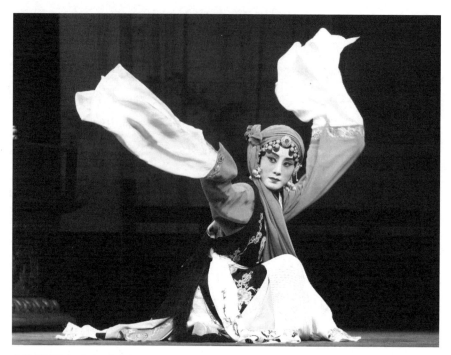

京剧《锁麟囊》,张火丁饰薛湘灵

程派在京剧旦行表演艺术中有许多特点,以《锁麟囊》而论,从《花园》到《朱楼》,程派圆场、水袖和"卧鱼"等技巧的运用特别充分,然而,这些技巧的运用却不是为技巧而技巧。圆场、水袖和"卧鱼"作为戏曲舞台表演的基本功法,其一招一式固然需要名师的指点和演员的勤学苦练,才能运用自如,但不能忘记演员通过勤学苦练而练就的基本功同样也要为剧情及剧中人物的情绪而服务,绝不是单纯的炫技。如在《花园》一场戏里,薛湘灵在麟儿拍球过程中忽前忽后、忽左忽右的身段及水袖表演,中心是要表达薛湘灵在麟儿玩耍时,时刻看护麟儿而不使其滑倒或跌撞。薛湘灵在《朱楼》一场的圆场、水袖和"卧鱼"等表演的中心任务,是在怕被主人发现自己未经允许擅自上楼的急切、紧张情绪中,寻找麟儿丢失在朱楼上的球,《找球》才是此刻薛湘灵的内心目的,圆场、水袖和"卧鱼"等技巧的运用,正是此时薛湘灵内心活动的外化表达。一名合格的京剧演员,既要通过优美的身段表演,让观众欣赏到戏曲程式的形式之美,又要

让观众感受到表演是人物内心复杂情感的外化，唱腔所表现的内在情感和舞台表演的熨帖一致，这才是程派乃至京剧艺术内容与形式的完美体现。

《锁麟囊》虽然是一出程派的独有剧目，算不上京剧自有史以来的"骨子老戏"，只能算作来源于"第二传统"的京剧剧目，但由于它独特的魅力，这出剧目自首演以来，始终受到观众的追捧和喜爱，在舞台呈现和观众反馈中丝毫不逊色于传统"骨子老戏"，《锁麟囊》已经成为今天京剧舞台上的经典保留剧目。

唱段欣赏

薛湘灵　（西皮二六）春秋亭外风雨暴，何处悲声破寂寥。
　　　　隔帘只见一花轿，想必是新婚渡鹊桥。
　　　　吉日良辰当欢笑，为什么鲛珠化泪抛？
　　　　此时却又明白了，
　　　　（西皮流水）世上何尝尽富豪。
　　　　也有饥寒悲怀抱，也有失意痛哭嚎啕。
　　　　轿内的人儿弹别调，必有隐情在心潮。
　　　　（西皮流水）耳听得悲声惨心中如捣，同遇人为什么这样嚎啕？
　　　　莫不是夫郎丑难谐女貌？莫不是强婚配鸦占鸾巢？
　　　　叫梅香你把那好言相告，问那厢因何故痛哭无聊。
　　　　梅香说话好颠倒，蠢才只会乱解嘲。
　　　　怜贫济困是人道，哪有个袖手旁观在壁上瞧？
　　　　蠢才问话太潦草，难免怀疑在心梢。
　　　　你不该人前逞骄傲，不该词费又滔滔。
　　　　休要噪，且站了，薛良与我去问一遭。
　　　　听薛良一语来相告，满腹骄矜顿雪消。
　　　　人情冷暖凭天造，谁能移动它半分毫。

我正不足她正少,她为饥寒我为娇。
分我一枝珊瑚宝,安她半世凤凰巢。
忙把梅香低声叫,莫把姓名信口哓。
这都是神话凭空造,自把珠玉夸富豪。
麟儿哪有神送到?积德才生玉树苗。
小小囊儿何足道,救她饥渴胜琼瑶。

第四节　新编剧目《曹操与杨修》鉴赏

京剧《曹操与杨修》由陈亚先编剧,1988年由上海京剧院首演,马科担任导演,尚长荣饰演曹操,言兴朋、何澍先后饰演杨修。该剧一经演出,反响强烈、好评如潮,曾被誉为"新时期中国戏曲里程碑式的作品"。

京剧《曹操与杨修》的故事取材于《三国演义》第七十二回《诸葛亮智取汉中　曹阿瞒兵退斜谷》,该剧讲述的是:赤壁之战兵败之后的一个中秋之夜,汉丞相曹操率将官前去祭扫早逝的谋士郭嘉,恰逢郭嘉的好友杨修也来祭奠故友。曹操招贤纳士,杨修怀投奔明主之心,两人在郭嘉墓前成谈甚欢、相见恨晚。杨修主动承担了仓曹主簿的职位,为曹操筹集军粮战马。但杨修举荐的孔融之子孔闻岱却与曹操有杀父之仇。杨修任仓曹主簿后,命孔闻岱前往东吴、西蜀和匈奴等地筹措粮食和战马。长史公孙涵则密报孔闻岱"通敌",当想到当年诛杀孔融的事,多疑的曹操将孔闻岱刺死。杨修通过孔闻岱介绍来的客商,廉价购得军用物资,曹操升杨修为丞相主簿,又将身披多年的锦袍赠予杨修,但当杨修向曹操为孔闻岱请功时,曹操谎以"老夫素有夜梦杀人之疾"为由,为自己错杀孔闻岱开脱。曹操为孔闻岱守灵,杨修却找到曹操的夫人倩娘,将曹操所赠锦袍交与倩娘,请她去为丞相添衣御寒,以此逼曹操自己揭穿"夜梦杀人"的谎言。曹操见袍大惊,不得不再次以"夜梦杀人之疾"逼倩娘自刎。倩娘死后,为表达自己的大度与爱才,曹操将女儿鹿鸣许配

杨修。数年后，曹操兵发斜谷，杨修再三劝阻曹操不要贸然进兵，曹操执意不听。行军途中，诸葛亮差人送来一首字谜诗，满营将官皆不解，杨修恃才故意不说出谜底，逼曹操为自己牵马。曹军进展不利，曹操偶以"鸡肋"为军中口令，杨修自认猜透了丞相心思，擅自安排兵将提前做出退兵事宜。曹操发现后，以杨修扰乱军心的罪名将他绑至刑场，尽管曹操与杨修在刑场又有如当年在郭嘉墓前的一次促膝长谈，但最终曹操还是杀了杨修。

一般意义上说，京剧艺术善于抒情而短于叙事，多数剧目都以喜剧的"大团圆"收场，这是传统戏曲的共性与传统。但在经历了"文革"，尤其是"解放思想"和改革开放后，剧作家在戏曲创作的观念上又有了进一步的思考，即戏曲在传统审美框架之上，还应当承担起对剧作文学性、思想性和哲理性的追求。余秋雨认为《曹操与杨修》是"从剧作者陈亚先开始，不经意地碰撞到了当代广大中国观众一种共同的心理潜藏。这种潜藏是数千年的历史交付给他们，又经过这几年的沉痛反思而获得了凝聚的"[1]。"主体意识"的高扬正是20世纪80年代以来，剧作家在创作观念上前所未有的突破，京剧《曹操与杨修》是在这一时期涌现出的具有"主体意识"创作特征最为显著的代表剧作。

《曹操与杨修》的深层意蕴通过深刻的人物性格冲突体现出来，这种创作构思，在传统戏曲中是不多见的，郭汉城认为在《曹操与杨修》中，"曹操并不愿意杀杨修而终于杀了杨修；杨修并不愿意反曹操而终成了曹操的对立面。权力与才智相左，政治家与知识者相隔。这种人物描写，远远超出了史籍上关于这桩公案的记载，从而深刻地表现了一幕震撼人心的悲剧——封建社会的痼疾性的悲剧"[2]。该剧还采用以现代意识重新审视历史的方法进行创作，范荣康认为这种"重塑、再现历史人物和历史事件，不可避免地会与现实有若干联系，会引起观众种种联想并从中得到启迪，但这不同于有意的影射、比附，不是'以古讽今'，也不是'以古喻今'"，

[1]《京剧艺术的新突破——京剧〈曹操与杨修〉座谈会纪要》，载《人民日报》1989年3月21日第6版。
[2] 同上。

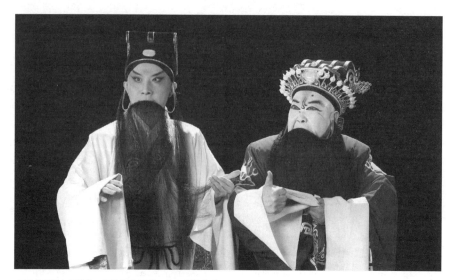

京剧《曹操与杨修》，尚长荣饰曹操，言兴朋饰杨修

是一种"贯通历史与现实的深刻共鸣"。[1]京剧《曹操与杨修》是新时期以来，京剧新创剧目中艺术成就最高的一部剧作，作为"新时期中国戏曲里程碑式的作品"，京剧《曹操与杨修》的最大的意义在于，戏曲这种传统的民族戏剧形式，可以承担戏剧乃至文学层面深刻的思想内涵与丰富的哲理思考，进而打通了"以歌舞演故事"的戏曲同表达深刻思想性之间的森严壁垒，使京剧这门古老的民族艺术在新时期以来的自身发展与探索中，又寻求到了有异于传统戏曲审美旨归的可行之路。

《曹操与杨修》在表演艺术上也有成功的探索意义。在人物的塑造方面，由尚长荣饰演的曹操在继承传统表演的基础上，又对人物进行了进一步的挖掘和提高，进而成功地塑造了一个既有传统又有新意和高度的曹操形象。传统戏中的曹操大多是一个"宁我负天下人，不教天下人负我"的奸雄形象，自私、阴险、多疑是传统戏曲作品赋予"白脸曹操"的普遍特征，有些传统剧目中还有意夸张、渲染表现曹操好色、贪婪、滑稽等市井气的一面，总之，传统戏曲舞台上的曹操是个格调不高的大反派。尚长荣

[1] 同上。

师从架子花脸名家侯喜瑞先生，在其念做中具有典型的侯派风格，但尚长荣在《曹操与杨修》中塑造的曹操却在侯派特色的基础上，进一步向前尝试地拓展了戏曲人物塑造的方法和手段，使其饰演的曹操成为一个丰满而又具有多重性格特征的历史人物形象。

《曹操与杨修》中的曹操，一方面具有政治家和文学家的雄才大略，为了统一大业真心地招贤纳士，另一方面，作为统治者又有猜忌、狡诈和狭隘的性格。如在杨修向曹操举荐孔融之子孔闻岱时，曹操首先想到的是自己与孔闻岱有杀父之仇，继而在公孙涵的蛊惑、怂恿下杀了孔闻岱，但当得知真相后，曹操又异常悔恨，此处，尚长荣饰演的曹操用深感愧疚的语气念道："来来来，这件锦袍，随我栉风沐雨已有年矣！赠与先生，聊表孟德寸心！"尚长荣情真意切的表演把曹操内心复杂的情感表现得淋漓尽致。当杨修为孔闻岱求功时，尚长荣的表演先是一惊，继而声如裂帛地用花脸的炸音念出："那孔闻岱么（啊）……"表现出了此时曹操难以向杨修交代的无比尴尬，即刻又迅速地以极快的语速念道："老夫素有夜梦杀人之疾，昨夜，孔闻岱回到洛阳，相府回话，老夫正在书房朦胧困睡之中，不想一剑哪……（杨修夹白：怎么样？）我将他误杀——了！"这个"杀"字用气声推出，既表现出了曹操狰狞、凶残的一面，又渲染出了曹操谎言背后的心虚，这种表演中正反两面的交替，确保了人物在规定情境中真实可信，也为展示曹操的双重身份和复杂性格起到了点睛的效果。又如为孔闻岱守灵的曹操，在发现倩娘是经杨修建议而来后演唱的"汉祚衰群凶起狼烟滚滚"一段二黄快原板，同样也表达出了曹操身处两难境地的挣扎，使内心的虚伪和权威地位不容置疑的心态交织在一起，具有强烈的感染力。再如在《刑场》一场中，曹操与杨修在断头台上促膝对谈，双方仍无法说动对方时，尚长荣饰演的曹操在"可惜啊，可惜！可惜你……不明白呀！"一句念白中的"可惜你……"后，用颤抖的左手，用力地连续三次拍击自己的左腿，而后再用"炸音"念出"不明白呀……"，既运用源于生活的情态，又兼顾到净行的念白特征，更活用了周信芳先生所倡导的"现实主义"表演手法，通过一系列技巧与情感相融汇的念做组合，把此刻曹操对

杨修既爱又恨的心情淋漓尽致地刻画出来。

通观尚长荣在《曹操与杨修》中对曹操这个人物的塑造,他把京剧的传统程式加以活用或改造,并与生活、情感相结合,摒弃了过去传统戏中对曹操油滑、愚蠢、滑稽以及市井味等标签式的丑化,全新地塑造了既有雄才大略,又有丰富的情感,还有虚伪和狭隘的一个全新的历史人物形象,整体表现了曹操作为政治家的格调及其内心复杂的情感变化,把对戏曲人物形象的塑造向更高、更深和更为全面的层面推进。

杨修这个人物虽见于《三国志》和《三国演义》,但几乎不见于传统戏曲舞台,《曹操与杨修》等于是塑造了一个全新的杨修形象。《曹操与杨修》中的杨修,一改文学作品中单一且只会耍小聪明、小伎俩的形象,参比《三国演义》中的杨修,形象更加丰满。剧中的杨修才智过人,又对曹操的知遇之恩怀有深深的敬重,在第三场中"青天外白云闲风清日朗,洛阳红照回廊阵阵飘香"的唱段中,无论是言兴朋,还是何澍,都表现出了杨修此刻欲报知遇之恩和"士为知己者死"的迫切心情,而在与粮马商人周旋时也表现出了杨修的聪明才智。然而,杨修性格中的耿介和锋芒毕露,使他始终无法释怀曹操误杀孔闻岱所造成的心结;杨修的"聪明"和曹操的虚伪进一步酿成了倩娘惨死的悲剧;而后杨修在与曹操的心理冲突中,不断加深心理隔阂。即便是临刑的杨修,在与妻子鹿鸣诀别的"休流泪,莫悲哀,百年好也终有一朝分开"唱段中,虽情真意切,但始终对自己的悲剧人生不曾有过半点反思,这就是本剧中杨修性格上的缺欠。

言兴朋和何澍曾分别运用言派和马派的表演风格,对这个人物进行过成功的塑造。两位优秀的表演艺术家根据不同的流派风格及自身对人物的理解,分别塑造出了风格侧重各不相同的杨修形象,如果说,言兴朋运用言派塑造的杨修更侧重打造了文人身上的清高和酸腐,那么,何澍通过马派风格的演绎,则强化表达出读书人身上的飘逸和潇洒,虽然在理解与表现上各不相同,但他们最终对杨修恃才傲物、不惜一切代价敢于抗上的性格化塑造又高度一致,最大限度地刻画出杨修的性格及因性格而产生的悲剧。

《曹操与杨修》自1988年首演以来,一直在坚持不断地演出。近年,上海京剧院又推出青春版《曹操与杨修》,剧中曹操分别由杨东虎、董洪松饰演,杨修由陈圣杰饰演,使这出"新时期中国戏曲里程碑式的作品"在剧院、演员和观众中得以传承。2016年,导演滕俊杰又与尚长荣、言兴朋携手合作拍摄了京剧电影《曹操与杨修》。

唱段欣赏

曹　操　(二黄快原板)汉祚衰群凶起狼烟滚滚,锦江山飘血腥遍野尸横。

只杀得赤地千里鸡犬殆尽,只杀得众百姓九死一生。

献帝初天下人丁五千万,杀到今只余下七百万民。

儿郎铠甲生虮虱,思之断肠复断魂。

曹孟德志在安天下,赤壁折了,折了我百万兵。

求贤纳士重振奋,误杀了孔闻岱大错铸成。

怕只怕天下的贤士心寒透,我宏图大业要化灰尘,化灰尘哪。

有朝一日狼烟尽,我为你造一座烈女碑亭。

夫妻到此悲难忍,英雄泪染透了翠袖红巾。

(刘新阳,辽宁省文化艺术研究院)

第三章
秦腔

第一节　剧种概述

一、概述

秦腔，是西北地区的地方戏，它流淌在西北人民的血液里，数百年来已成为陕西省、甘肃省乃至西北地区的文化名片和符号。

清中叶，戏剧家李调元曾说"俗传钱氏《缀白裘》外集，有'秦腔'。始于陕西，以梆为板，月琴应之，亦有紧、慢，俗称'梆子腔'，蜀谓之'乱弹'"[1]。

由于秦腔历来以花脸、须生、正旦为主要行当，故风格自然粗犷、浑厚、高亢、明亮。秦腔一直活跃在乡村，活跃在广阔的田间地头、乡野庙台。1912年7月，陕西易俗社成立。1914年，榛苓社成立。1915年，长庆社成立（1921年易名"三意社"）。1919年，正俗社成立。一时间，秦腔班社如雨后春笋般出现在古城西安。这些新式班社不仅精于演戏，更重视对学生的培养。其中，最具代表性的当属易俗社。

易俗社的出现给古老的秦腔带来了生机，极大程度上改变了秦腔的风格。易俗社的宗旨之一是"移风易俗"，它的出现即带有改良的基因，无论是剧社宗旨还是后来的《甄别旧戏草》，抑或大量的新编剧目，都在昭示着与旧有传统的不同。

[1] 中国戏曲研究院编：《中国古典戏曲论著集成（八）》，中国戏剧出版社，1959年，第47页。

易俗社对于秦腔的贡献在于其吸收了其他剧种、声腔体系的表演和化妆的长处，对秦腔的表演体系进行了改造、改良，形成了以小生、小旦为代表的清新亮丽的风格，唱腔以婉约见长，表演缠绵细腻，易俗社还编写了一大批针砭时弊、提倡移风易俗的剧目。

清末至1949年，秦腔发展迅速，名家辈出，班社林立，如陕西境内有史可查的就有三十多家，甘肃、宁夏、新疆地区均有秦腔班社，保守预计五十家以上。这一时期，造就了无数名家，演员中旦角有赵杰民、陈雨农、杨金声、李正敏、何振中、王天民等，生角有润润子、陆顺子、刘立杰、李云亭、郗德育、刘毓中等，净角有张寿全、田德年、耿忠义、张建民、周辅国、李可易等，丑角有苏牖民、马平民、汤涤俗、晋福长等，编剧有孙仁玉、范紫东、封至模、李桐轩等。

中华人民共和国成立前，陕甘宁边区民众剧团迁到西安，无疑给秦腔注入了一股新的血液。其后改名为陕西省戏曲剧院、陕西省戏曲研究院，与生俱来的红色血统和正统姿态，在很大程度上代表了主流社会对于秦腔的态度，也逐渐形成了自己独有的风格，排演了《赵氏孤儿》《游西湖》《白蛇传》《屈原》《梁秋燕》《血泪仇》等一大批具有鲜明特色的剧目。

1949年之后，戏曲政策发生了变化，这个时候，老艺人李云亭、刘立杰、郗德育、耿忠义等都已去世，王文鹏、晋福长等已步入晚年，一批新人逐渐走上秦腔舞台，形成老中青较为合理的梯队。

改革开放之后，秦腔呈现出勃勃生机，涌现了不少优秀剧目。如陕西戏曲研究院的《千古一帝》，西安易俗社的《卓文君》《日本女人关中汉》，西安秦腔一团（尚友社）编写了大量历史剧，西安秦腔二团（三意社）进一步加工《玉堂春》《五典坡》《火焰驹》等，成为肖玉玲的代表作，形成了秦腔的婉约派——小肖派。西安易俗社的萧若兰凭借《三滴血》《河湾洗衣》《双锦衣·数罗汉》等戏驰名西北，形成了另一种风格，世称大萧派。

步入新世纪之后，跟随全国体制改革步伐，原五一剧团、三意社、尚友社、易俗社合并为西安秦腔剧院，下设易俗社、三意社两个演出队，陕

西省戏曲研究院不变，原有的五个院团压缩为两个。

近十余年，秦腔界出现了大批优秀剧目，如《李十三》《柳河湾的新娘》等，具有代表性的是陈彦编剧的现实主义题材剧目《迟开的玫瑰》（眉户）《大树西迁》《西京故事》，宁夏秦腔三部曲《花儿声声》《狗儿爷涅槃》《王贵与李香香》等。

而今，借着传统文化振兴、戏曲振兴的春风，秦腔也在谋求新生，在继承传统的基础上进行创新。新一代演员、编剧人才正在脱颖而出、化茧成蝶，为古老的秦腔注入新的血液！

二、秦腔的历史

秦腔在它形成、发展的不同时期有着各种不同的称谓。在陕西，以大荔为中心，东府各地称同州梆子；以西安为中心，西安周围称西安乱弹；以凤翔为中心，西府各地称西府秦腔；以洋县、南郑为中心，汉中各县称汉调桄桄。

秦腔最早见于文字记载，是在明万历年间抄本《钵中莲》一剧中。在《钵中莲》剧中，它是以"西秦腔二犯"这一曲调的形态而存在的。

清康熙初年，流寓湖南的刘献廷在《广阳杂记》中记载了他在湖广一带看到的秦声、乱弹，"秦优新声，有名乱弹者，其声甚散而哀"[1]。

一般认为，秦腔起源于明末清初，产生于陕甘及周边区域，吸收昆曲、高腔的表演，由地方小戏、民间音乐、说唱艺术发展而来，属于板腔体、梆子腔系统。

三、秦腔的唱腔体系——板腔体梆子腔

秦腔开创了板腔体音乐先河，在梆子腔之前，戏曲多为曲牌联缀体，不同唱段之间以曲牌转换，没有过门，演唱相对而言比较固定；秦腔一改曲牌为板式，唱段通过板式变化连接，加入过门，给予演员更大的表演空

[1] 刘献廷：《广阳杂记》卷三，清同治四年周星诒家抄本，第161页。

间，唱、做、念更加灵活多变，艺人可以根据自身条件进行创新。

所谓板腔体音乐结构，就是在字数整齐的上下句基础上，通过各种板式的变化，形成节奏、节拍和旋律的变化，构成一段唱腔或一出戏。例如秦腔《游龟山·藏舟》中田玉川的一段唱腔：

（花音二导板）耳听得谯楼上起了更点，

（慢板）田玉川在小舟好不为难，

恨只恨卢世宽行事太短，

（二六）害的我伤人命闯下祸端，

若不是渔家女聪明有胆，

险些儿落虎口性命难全，

……

闷悠悠坐船舱左盘右算，

（散板）痴呆呆对流水思后想前。

此段唱腔 22 句，板式发生了四次变化，但始终是一个曲调的变奏。相对于昆曲的多曲体结构，这种单曲体就显得比较简单灵活。

秦腔每出戏的唱段都可以独立拿出来演唱，甚至可以截取一个唱段的一部分演唱。

秦腔唱段的基本结构是一个对称的上下句，这一对上下句就相当于一个乐段。在一段完整的唱腔中，通常是由几个以至十几个乐段构成的，但是，如果仅用一个乐段，即一对上下句，也可以构成一首完整的曲调。实际上，在秦腔唱段中，长的可以多达几十句、百十句，如《下河东》中赵匡胤唱的三十六句（俗称三十六哭，也有四十八哭）"周文王哭的伯邑考"（某某哭某某）；《斩李广》中李广唱的七十二句"再不能……"。

四、秦腔的六大板式

秦腔有二六板、慢板、带板、垫板、二导板、滚板六大板式，通过这六大板式的组合，如同数学中的排列组合，构成了庞大的秦腔演唱系统。

秦腔基本板式是二六板，在它的基础上经过一定的变化，或拉长，或紧缩，就构成了秦腔的主要板式。比如慢板就是二六板拉长之后形成的。

二六板秦腔的板式以一对上下句为基础，每句为六个节拍，或叫六板，故称二六板。它属一板一眼，记谱为 2／4 节拍。

在秦腔唱腔中，二六板是用得最多的一种板式，少则数句，多则数十句、上百句。它既可以一唱到底，也能跟其他板式组合运用；它既可以由一人独唱，也可以由两人、三人或更多的人对唱和联唱。

慢板是将二六板放慢扩展一倍形成的，是一板三眼，记谱为 4／4 节拍。由于它速度较慢，变化多，拖腔长，色彩鲜明，也是常用的重要的秦腔板式。常见的是慢板与二六板的转换。

带板，将二六板加快一倍形成，有板无眼，记谱为 1／4 节拍。带板是一种"紧打慢唱"的板式，在整体节奏上，伴奏时要按过门节奏（即"紧打"），但演唱可以是散唱式的，具有较大的灵活性（即"慢唱"）。

垫板，将二六板的节奏去掉，即节奏完全自由，无板无眼。垫板不仅歌唱时节奏自由，而且句中无过门，只是用打击乐垫衬而已。

二导板由"碰板"的唱法变化而来，属一板一眼，记谱为 2／4 节拍。不同的是，它仅有一个上句，下句一般即转为慢板，起着板式的连接和导入作用。

滚板[1]与前面各种板式完全不同，既无板无眼，也无明显节奏，是一种秦腔独有的吟诵性板式。它似唱似念，如泣如诉，演唱者的悲愤情感如同开了闸门的洪水滚滚而流，如《断桥》里"薄命女娇娥，点点珠泪落"一段滚板。

五、独具一格的彩腔

彩腔俗称二音子，是秦腔特有的一种演唱方式，使用假嗓，托出高八

[1] 与滚白不同。常有人讲秦腔中滚板等同于滚白，这是不妥当的。广义的滚板包括了滚白，狭义的滚板具有合辙押韵、对仗的唱词，滚白是散文形式。滚白如《三滴血·路遇》里周仁瑞"我叫叫一声王大嫂，王大嫂，自从那年陕西经商回家，不料骨肉生变……"

度的腔，表现大悲大喜的情绪。它不是一种独有的板式，也不是曲牌，只是对于板式的丰富补充，一般而言，在慢板、二导板、带板、垫板的拖腔上都会用到。比较有名的如《苦中乐》《三滴水》《麻鞋底》《十三腔》等。传统秦腔生、旦、丑均有彩腔，如《打金枝》中"唐君瑞出宫来前呼后拥"，《二度梅·重台别》中"二八女一旦间遭逢魔障"，《打柴劝弟》中"每日里在深山去把柴砍"。陕西的苏哲民、苏育民、苏蕊娥，甘肃的王晓玲均擅长彩腔，名重一时。

六、秦腔之花音、苦音

所谓花音（欢音）和苦音（哭音），是两种不同的音阶和调式，花音趋于欢快明亮，苦音则显得悲凉凄惨。主要区别在于特性音的不同，花音主音阶是4、7，而苦音的主音阶是3、6。这在板式变化的基础上，又加入了两种选择，使得秦腔演唱更加丰富，尤其是花音到苦音的突然转换，往往令人泪如雨下，对于表现人物情绪有极大的辅助作用，如《杨门女将》中"且慎言莫乱测我忠良之心"到"自杨家火塘寨把大宋归顺"，前一句还是花音，而后一句就是苦音，回忆杨家将保家卫国的悲伤经历。这种转换是戏曲音乐的奇葩，也是神奇的创造。

七、秦腔伴奏

秦腔伴奏分为文武场面，文乐主要是弦乐，武乐主要是打击乐。

作为梆子腔，文乐里最重要的乐器当然是梆子，其次是板胡。然而晚至20世纪30年代，秦腔的主奏乐器仍为二股弦；20世纪30年代之后，著名琴师荆生彦根据秦腔唱腔高亢激昂、悲壮雄浑的特点，在胡呼的基础上，把二胡的蛇皮琴筒改为槟榔壳音箱和桐木板做共鸣板的新型胡琴（即板胡），极大地拓展了秦腔唱腔的表现力，使秦腔唱腔和伴奏进入一个全新的时代。从此确立了板胡在秦腔伴奏中的主奏地位，使秦腔的伴奏更加悦耳动听。

文乐里辅助乐器较多，如二胡、三弦、笛子、扬琴，后来加入京胡、

高胡等,后期还加入西洋乐器。

武乐主要是打击乐,以鼓师为龙头,指挥全场,掌握干鼓、暴鼓、堂鼓及牙子,掌握演唱节奏,指挥梆子、大锣、手锣、铙钹等。秦腔尤其注重戏剧气氛营造,武场面打击乐的重要性不容忽视。长期以来,通过移植、创造也形成了秦腔独有的一整套曲牌、打击乐。

八、秦腔的行当

秦腔行当与一般剧种无太大区别,基本按照我国传统戏曲的生、旦、净、丑划分,并按照剧中人的身份、年龄、性格等又分为若干具体角色。传统秦腔比较注重须生、老生、正旦、花脸等行当,易俗社崛起之后较为注重小生、小旦及丑角[1],所以各个行当戏份均衡,就今日而言,秦腔还是以生旦戏为主。

九、秦腔传播的范围及路径

梆子腔之所以能够在全国各剧种中占据重要地位,有赖于秦腔的传播流变,秦腔传播主要有两条线:向东、向南。第一条路线向东到山西,分两路:一路向北,一路继续向东,经河南到河北、山东,一路经太原到口外,到河北;向南到四川、广西、云南、广东等地,甚至到绍兴一带。

如此广泛的传播一般认为有四个方面的因素:1.明末清初李自成、张献忠起义将最古老的原始秦腔形态带到了各地;2.由于战争原因,清初,山西、陕西移民流动,客观上促进了秦腔的传播;3.商路即戏路,山陕商人通过贸易,在各地修建会馆,豢养戏班,传播秦腔;4.秦腔艺人的自发流动,将秦腔带到各地[2]。

十、秦腔剧目

秦腔中历朝历代的剧目均有,较多的如列国戏、三国戏、唐代戏(瓦

[1] 易俗社培养的苏牖民、马平民、汤涤俗、樊新民、伍敏中等都是名震一时的名角大家,这在其他班社是极少见的。
[2] 参见王淼、王玫《戏曲传播流变与新剧种生成的关系——以秦腔入川对川剧形成的影响为例》,载《当代戏剧》2015年第3期。

岗寨英雄系列）、宋代戏（杨家将系列），据统计，陕西省艺术研究院藏有2700余本秦腔剧本。1952—1990年，陕西省文化局编印了《陕西传统剧目汇编》近100集，近1000个剧目，其中秦腔43集，400多个剧目；同时，甘肃也出版了《甘肃传统剧目汇编》，其中秦腔17集；1984年，陕西省艺术研究所编撰《秦腔剧目初考》，录入1500多个剧目；其后，易俗社出版过剧本集以及范紫东等人剧本集。2011年，西安市政协文史资料委员会、西安曲江新区管理委员会编《西安秦腔剧本精编》，收录了百年来曾经上演于舞台的剧目679个。

十一、代表性剧作家

易俗社的成立，是知识分子阶层对传统秦腔的一次大规模介入，触及到秦腔的各个方面，甚至扭转了秦腔的表演风格，其影响不可谓不大。

据统计，仅1912—1949年，易俗社编写了500多个剧本，长期流传的有30余部左右，今天舞台上仍然演出的有《三滴血》《夺锦楼》《双锦衣》《三回头》《看女》《翰墨缘》《柜中缘》《庚娘传》《卓文君》《西安事变》《冼夫人》等。这一知识分子创作群体很庞大，有孙仁玉、范紫东、吕南仲、李桐轩、李约祉、李仪祉、高培支等。

除此之外，经常为三意社提供剧本的李逸僧，陕西省戏曲研究院的马健翎、黄俊耀、袁多寿等，谢梦秋、谢迎春父女，甘肃的淡栖山等都是较为著名的剧作家。从事秦腔理论研究的有王绍猷等。

第二节　传统剧目《黑叮本》鉴赏

《黑叮本》讲的是明代穆宗时期的故事。穆宗病逝，太子年幼，皇后李艳妃受其父李良诱骗，允将政权让予李良代为执掌。定国公徐彦昭及兵部侍郎杨波力谏劝阻，李后执意不听。李良执政后，将李后及太子封锁深宫，欲夺皇位。徐彦昭料其有逆，先以其女侍奉李后。徐彦昭女用箭将李后求

秦腔《黑叮本》，左起：康正绪饰杨波，何振中饰李艳妃，张建民饰徐彦昭

救之诏传至杨府，杨波令义子赵飞出城搬兵。杨、徐二人再次入宫进谏，李后跪地哀求，并封杨波为太子太保。徐、杨二人立即登殿调兵，拿获李良问罪，国事始宁。

该戏行当齐全，人物较多，是名副其实的大戏。因其结尾处杨波托病不保太子，李艳妃遂将其升官，并世袭罔替，便有了《大升官》的别名；由于奸臣李良谋位，兵部侍郎杨波只能依靠义子赵飞搬兵，搬来杨波的各个义子，就有了《赵飞搬兵》的别名；其中有名的折子戏有《叮本》《二进宫》，经常单独演出。

秦腔老艺人里，比如杨金声、李正敏、何振中，三人扮演的李艳妃风格迥异，各有看点。杨金声人称"咬牙旦"，演唱纯用本嗓，是秦腔老派风格的代表艺人，有《二进宫》一折录音，表演以悲苦见长。李正敏对原有唱腔进行了较大的改革，突出了自己中音区的特点，缠绵委婉，凄苦绵长，使《二进宫》成为自己的代表作之一。何振中演戏以火爆炽烈见长，

其《叮本》一折影响较大，剧场效果极好。即使二人对唱，何振中也能做到速度极快但板不乱，有条不紊。坤旦里，李艳妃一角的擅演者也有很多，如余巧云演唱《叮本》一折时，口齿伶俐，唱腔犹如裂帛。后辈之中，窦凤琴的演唱也极具特色，她在前辈的基础上，发挥坤旦的嗓音优势，该戏已成为其代表作。

须生里，刘易平的演出最为出色，他出科秦钟社，天赋极佳，继承了乃师刘立杰的天罡音唱法，刘易平在《黑叮本》中的特色如磕梆子、悦耳的大段唱腔，二人对唱，三人对唱，尤其是"千岁进宫休要忙"一段，成为演唱典范。大净中，田德年的演出较为出色，他在大花脸的表演艺术上颇有心得。他改变了以往花脸蛮喊、挣破头的演唱方式，借用了须生唱法中的磕梆子，使人物显得威武而又俏皮。《叮本》一折有大段道白，很考验功力，如"千尺黄河探到底，知人知面不知心""单表采石矶一战……"不仅需要口齿伶俐，还需要配合表演，一般演员演出容易失之火爆，分寸感不足，但田德年先生均能拿捏到位。

这里以《叮本》和《二进宫》为例，简单介绍该戏特点。

《叮本》是《黑叮本》的第一折。

大幕开启，李艳妃出场，踌躇满志，骄傲自得洋溢在脸上，念引子"凤在山头卧，乌鸦就地飞"后亮相。此处表演端庄大方，不急不躁，威而不怒，一副君临天下的气势，颇有"女皇"的气度；一个转身，缓步转归桌后，端拿玉带，念"家住山西在荣河，受宠纳妃在朝阁；老王爷家晏了驾，本后执掌锦山河"，最后的"锦山河"三字，双手托起，再随着水袖缓缓落下，目光凝重，令观众感受到十万里江山的辽阔之感；一声"宣李太尉上殿"，李良在幕后应"接……旨……"，起唢呐声。李良早知此事，手舞足蹈出场，面部露出奸诈的微笑，此处是展示功架的时候，不容轻视，功底是否扎实均在此处几个简单的亮相里呈现。李良拜见李后时李艳妃用扇子遮挡面部，因为二人有君臣、父女两层关系。当李艳妃说到"将这十万里大业交与太尉父"时，李良一喜，但毕竟是老谋深算之人，一句"只怕文武大臣不允"，便将问题成功抛给了李艳妃。李艳妃说道："本

后当殿与你写下画押对单,哪怕他文武不允。"李良计谋即将得逞,喜悦之情已经掩饰不住。李艳妃心中虽仍有不忍,不过也无可奈何,"常随,(叫板)启开文房了",接着便是核心的一大段慢板唱腔"有本后设早朝麒麟阁下"。在演唱过程中,前半段是自述,后半段是与李良对话。李良天真地希望父亲"你莫学赵高贼指鹿为马,毛延寿匡娘娘怀抱琵琶;你莫学司马师进宫杀驾,你莫学王莽贼腊月初八",李良频频点头,殊不知他此时杀心已起,"这江山到我手岂能还他!"

兵部侍郎杨波并不画押点首,随之定国公徐彦昭上场。徐彦昭戴帅盔,勾老脸,穿黑蟒,戴白满,手持铜锤,讲究气势,唱做并重。徐彦昭是国公,虽已年迈,但老骥伏枥,上场尤其注重功架,动作幅度小,既有老年人的老态,又有虎虎生风之感,真正做到站如松,极具雕塑感。

在与李艳妃争论的过程中,他有理有据,并不倚老卖老。杨波说了太祖十八年创业之事后,李艳妃问道:"十八年往前之事呢?"杨波答曰:"为臣不知。"李艳妃问:"哪个知晓?"杨波答:"我家千岁知晓。"徐彦昭却说:"为臣是武将家风,讲话中间不是扬袍便是舞袖,惊动国太凤驾如何是好?"李艳妃很大度地回答:"本后不怪于你。"

> 徐彦昭　宗肱谢恩典,先表旧当年。
> 　　　　提起创业事,胆颤心又寒。
> 　　　　想当年,天下惶惶,先君爷随他舅父郭广清创业以来,一路之上,收来了众家英雄,国太可知?
> 　　　　……
>
> 徐彦昭　大将军名曰常遇春,此位将军足智多谋,回得营去命他的番军以在船上造竿,竿上造斗,那位将军藏在斗之内边,黑夜漆漆,就是这么样,飘飘荡荡来在采石矶城下,又被胡儿瞧见,手执丈二长的银叉迎面刺来,只见那家将军慌也不慌,忙也不忙,让过叉头,捉住叉竿,就是这么一奔,奔上了采石矶,枪挑大将,鞭

打小卒，才得来石矶城这块基土。先君爷家闻言大喜，亲率銮驾迎见将军，行至柳河川口，先君爷家言道：将军不必下马，马上痛饮三杯，孰料将军人是热人，酒是冷酒，说是可怜，哎咳可伤！可惜那位将军身患脱甲风而亡！先君爷家这十万里江山，东挡西杀，南征北战，渴饮刀头血，饥食马上粮。多少英雄命丧江山。

　　如果按照正常叙事，十八年的征战非三言两语可以说清的，不过，老艺人借鉴了说书艺人的技巧，以点带面，通过重点事件描绘打江山之不易。此段道白里有诗、有白，无论是结构还是语言都体现了地方戏曲对于说唱艺术的借鉴。

　　具体论述创业功臣事迹的道白有三段。第一段道白介绍了创业功臣，即开国元勋，随即引出了采石矶一战，此战得胜颇为不易，为何选取这一战？原因在于：第一，这是徐彦昭的先祖徐达打胜的，并且得到了明太祖朱元璋的肯定。第二，这一战折了两名大将——胡大海、常遇春，更显战争之惨烈，江山之不易。第二段道白描述胡大海之惨死，原因在于其有勇无谋。"回得营去驾了一叶小舟，哗啦啦来在采石矶城下"，一人夜袭，足见此人勇猛，尤其"哗啦啦"三字，老艺人在处理这三字的时候，口中音效配合动作，令观众产生身临其境之感，"说是可怜，哎咳可惨"是秦腔里最为常用的感叹程式，"大五锤"[1]的使用，烘托了气氛，后面第三段也使用了这个程式，由于篇幅原因，引文未将以上两段列出。第三段道白的篇幅最长，重点描绘了常遇春的采石矶一战。常遇春有勇有谋，战胜之后，没想到却因患脱甲风而死。此段里有数句节奏较快，若功夫不够，就会令观众听不清楚。所以，戏曲界常有"千斤白口四两唱"的说法，可见白口（即道白）的重要性。

[1] 秦腔铜器术语，类似的还有三锤、倒四锤等。

让位之事势在必行，杨波感到事态严重性，对徐彦昭采用激将法："千岁老了真老了，年迈人管不了殿内的事"。徐彦昭是武将，哪里经得住激将，一下子怒从心起，将铜锤高举，这里蹲三勾子——猛地站起，重重落下，重复三次，三次铜锤变换朝向，随即一句带板"老龙正在潭中卧"，"卧"字走犟音。犟音是秦腔花脸特有的一种拖腔，字音猛地拔高，声音逐渐变大，听来如同三峡怒吼，响彻云霄，表现出徐彦昭气愤异常、怒不可遏的状态。徐彦昭举起铜锤照着李良打过去，此时李艳妃站了出来，乐队起"双锤带板"——"皇兄殿角休撒野，你打我父我是谁"，这就是秦腔最为著名的二人"争吵式"对唱，在外地观众看来与吵架无异，但深受本地百姓喜爱。

徐彦昭与李艳妃的争论从君臣之礼到李良是不是功臣，再到徐家也有江山的份，速度越来越快，气氛越来越激烈。李艳妃双手握紧玉带，徐彦昭怀抱铜锤毫不示弱，最后李艳妃不得不抛出"三尺宝剑宫门挂，把你黑头挂午门"的唱词大家都知道是气话，谁也不敢把定国公怎么样，可徐彦昭如何受得了，一时武将家风上来，双目冒火，一个抢步，一锤打在李良后背，举锤准备打李艳妃，众人遮拦，一下子吓坏了李艳妃，但没奈何最终还是遂了李良的心愿。

《二进宫》与《叮本》一折平分秋色，也是该戏高潮部分。

二幕启，《二进宫》与《叮本》形成了鲜明的对比，一喜一忧。在《叮本》中，李艳妃戴凤冠，穿女蟒；在《二进宫》中，李艳妃戴老旦额子，穿黄帔[1]。李艳妃在舒缓的音乐中上场，怀抱太子[2]，满面愁容，一声叫板，清脆绵长，苦音慢板"泪珠儿不住得胸前淌"。李正敏在演唱此句时采取"紧开口"的形式，即"泪珠儿"连起来唱，恰如其分地表现了李艳妃此时急切求救的心理。"哭了声老王早把命丧"，"声"字后有一个"敏腔"（秦腔李正敏的流派，世称敏腔）特有的拖腔，如同正在向先帝哭诉。"外国王子朝我邦"，"外"字与一般的唱法不同，走高音，落在"国"上也是高音，

[1] 蟒为正装礼服，帔为常服。
[2] 即为喜神，戏班供奉的神物，梆子腔一般供奉庄王爷。

秦腔《黑叮本·二进宫》，左起：白贵平饰杨波，李凤贤饰李艳妃，王岚饰徐小姐，白江波饰徐彦昭

处理得俏丽又不失端庄。紧二六"书信去了多日晌，不见老儿把兵扬"，速度变快，李正敏的喷口在这里显现出来，一字一顿，清楚伶俐，毫不含糊。最后一句"有大祸就在了今夜晚上"，李艳妃已经预感到李良今晚会动身杀了自己，故而这一句更加悲切凄惨，"今夜"二字尤其加重音，"晚上"二字几乎带有哭腔。徐小姐以花音二六板唱腔劝解之后，暂时缓和了气氛，李艳妃心里稍微宽慰了一些，转向桌后椅子休息。桌子上放着一对交天翅，为后面的情节作准备。

　　此时，到徐彦昭、杨波出场。这一场，杨波换装，戴白三、穿红蟒。二人胸有成竹，大事安排妥当，进宫一为试探李艳妃，一为禀告捉拿李良之事，但李艳妃毫不知情，并不知道四路大兵已到京城。徐彦昭出场唱花音慢板"五更三点月昏黄"，杨波接"明星朗朗出东方"。徐彦昭叫上杨波一起进宫，这个时候杨波意识到进宫的危险了，唱"千岁进宫休要忙，听为臣与你将比方"。刘易平的这段唱腔已经成为范本，如"他都与高皇爷把业创"一句拖腔，延长了节拍，腔有三转，先高后低，俗称"花腔"，腔调俏皮多姿。徐彦昭一听原来是怕有性命危险，立即打消了他的顾虑。杨波有一句"哗啦啦宫门开两厢"，"哗啦啦"三字没有拖腔，但他用了模

拟音，那种轻快表现得无以复加，与李艳妃的凄凉形成鲜明对比。杨波刚准备拜见李艳妃，被徐彦昭用铜锤挡住，二人都没有参拜，而是坐在两侧。李艳妃有点疑惑，两人进宫却不拜见，一想，对了，"为只为叮本当殿上"，接着三人对唱。

徐、杨二人其实是在李艳妃面前演了一出双簧。杨波是要保国的，却三番五次说不能"全龙保国"。当听到杨波愿意保国的时候，李艳妃喜悦之情溢于言表，"打开了日月龙凤袄，怀儿里抱出龙一条"。这里使用的花音二六板"打开了"的拖腔轻快明亮，如同风吹乌云散。后边，李艳妃听从徐彦昭的建议，给杨波升官加爵。虽然在这种场合以"保国"要挟升官有些不道义，但伴君如伴虎，兔死狗烹的道理，杨波是清楚的，他不得不争取爵位，以保证自己和全家的安全。

当李艳妃听说要杀李良的时候，她大吃一惊，虽然父亲要杀自己，但是终归父女一场，她唱道"早晚间拿住我父到，后宫院早禀我知道"。

第三节　传统剧目《周仁回府》鉴赏

《周仁回府》讲的故事发生于明世宗嘉靖皇帝在位期间。嘉靖宠臣严嵩的干儿子严年垂涎于杜文学之妻，遂诬告杜文学之父杜鸾，将其打入天牢，并通缉杜文学。经过商议，门客奉承东保护杜文学逃走，周仁护送杜文学妻胡秀英逃走。分别之时，杜文学将其妻跪托义弟周仁。不料，奉承东为了高官厚禄告密，将杜文学供出下狱。奉承东献计严年，赐官周仁令献其嫂，可救其兄。周仁不就，被推出严府后，在回家途中千思万想，最后决定用激将法让其妻代替嫂嫂。回到府中，周仁故意激怒其妻李兰英，李兰英慷慨应允。李兰英至严府后杀严贼不成，自戕身亡。周仁保嫂嫂逃走途中夜遇门客吕忠，吕忠以为胡秀英已死，大斥周仁，并给杜文学误报消息。后杜文学得以冤雪释归，见周仁后怒责其忘恩负义，将其痛打一顿。周仁不能讲明真情，遂哭奔其妻墓前，后杜文学之妻出面说出原委，真相大白，

共同祭奠李兰英英魂。

该剧别名《新忠义侠》《鸳鸯泪》，原为碗碗腔剧本《忠义侠》，后为秦腔保留剧目，系须生、正旦（后改小生、正旦）唱做功并重戏。其中《悔路》《回府》《夜逃》《哭墓》等折可单独演出，广为流行。

秦腔老艺人李云亭首先移植了《悔路》至《杀房》一段，无以名之，遂袭用《霍大堂回府》之"回府"，名曰《周仁回府》。20世纪30年代，耿善民以"冷过场"的形式扮演周仁，唱腔苍凉，神态冷峻，红极一时。1943年，王绍猷改编本名曰《周仁回府》（亦称《新忠义侠》），由易俗社首演，雒秉华饰周仁，以擅唱大段苦音乱弹而名扬西安。

该剧在任哲中演出之前均为须生应工，但不挂髯口，形成定例[1]，以凸显周仁的男性气势，如李云亭、刘毓中、耿善民、雒秉华、苏育民等均以须生应工。1943年，小生演员任哲中得范紫东指点，将该戏改为小生演出，增施耍帽翅、甩发等特技，改进咬字和发声，辅以虚字润腔，加之大段苦音乱弹，一时轰动秦坛，仿效者众。

任哲中之后，小生演法逐渐替代了原有的须生演法。近半个世纪以来，演出影响较大的除了任哲中之外，还有李爱琴，她一改"冷过场"形式，增强了周仁唱做的俏皮、轻巧和生活情趣。

任哲中的《周仁回府》重在唱腔，他嗓音清新，能以情入戏，感

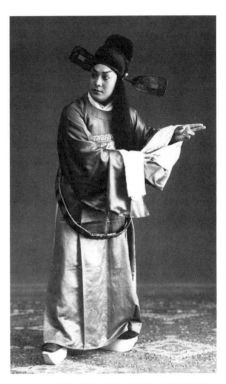

秦腔《周仁回府·悔路》，苏育民饰周仁

[1] 如《甘露寺》之乔玄由大花脸应工，但不勾脸，亦为成例，类似的还有《黄河阵》之燃灯道人，由须生应工，但勾脸。

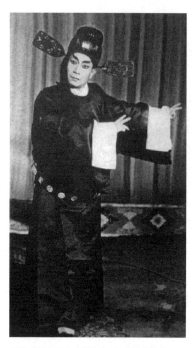

秦腔《周仁回府·悔路》，任哲中饰周仁

情充沛，程式与感情融合较好，不留斧凿痕迹。比如演唱《悔路》时，在老艺人的指点下，他加入耍帽翅，使得该剧更有看点。这场戏只有周仁一个角色，堪称名副其实的"独角戏"，且在回家路上进行，全部为心理戏，时空也被横向拉长。所以，《悔路》一场戏难度极大，百年来能演者众，出彩者却寥寥无几。

《悔路》这出戏的难点在于唱与做的融合、感情与技巧的融合、人物心理的层次化推进，极其考验表演者的唱功、做功和表演。戏一开场，周仁在幕后一声长叹"唉……"长达40多秒，瞬间将观众带入悲凉的气氛当中。周仁出场，穿黑官衣，戴纱帽，穿靴子，步伐跟跟跄跄，身体重心不稳，低头缓步前行，猛一抬头，想起没有两全之策，满面愁容，不知该如何是好，接着后退，回转身体，埋怨奉承东设计陷害自己。这一系列的程式是秦腔最为著名的"搜门"。

接着周仁叫板"哎呀，不好了"，将自己的心事和盘托出："奉承东蛮奴才报恩以怨，（夹白）我把你个贼呀，我怎忍把嫂嫂严府去献，莫奈何且把兄性命周全，这一身富贵局尽是权变，我周仁事而今何须再做官。"这时，周仁想着将嫂嫂献给严年，以保住兄长性命。这也是无奈之举，兄长应该能够理解。这里运用滚白："这就叫为救哥哥害了嫂嫂，这话我向他说得去了。"滚白是秦腔特有的一种演唱形式，起源于民间哭丧，后来被吸收到秦腔中，表现人物在极度悲痛的情形下似哭非哭、似说非说的状态，无固定节奏。这里的"这就叫为救哥哥害了"速度较快，近乎喊出来，而"嫂嫂"二字则慢下来，表现人物不忍献嫂的心情。后面接慢板，也是这出戏最核心的唱段。

（慢板）我周仁并非是忘恩负义，

为救兄无奈了献他妻。

这话向他说得去，（上板）

（二六板）我哥哥必不能怪我的。

（带板）待我回上了太宁驿，

诚恐嫂嫂她不依。

前思后想无有计，

穷途维谷我好……好……好伤悲。

 这段唱腔并不长，但是板式复杂，且不好把握。"我周仁"三字，任哲中在年轻时和老年时处理的方法并不同。早年是连起来唱，音调高、较快，拖腔集中在"仁"的后边，中年之后嗓音中塌，在"我"的后面加了一个拖腔，更显得无奈。秦腔慢板一般有十字句、七字句，这里是十字句，断句方式是三三四，三四三。"为救兄"的"兄"采取了收音，一般断句的最后一个字需要张口放音，但这里采取了一种不常见的闭口收音，即声音从喉咙发出，表达出人物的悲愤之情。比如《卖画劈门》中"白茂林家贫穷苦度生涯"中"穷"就采取了这样的处理方式，以表达书生惭愧、不愿谈穷的心理。这都是老艺人在常年演出过程中总结出来的。

 第三句需要"上板"，这是一个术语，即板式转换。板腔体依靠板式转换来完成唱腔（也可以一段唱腔纯用一种板式，但显得单调），一般在上句上板（奇数句为上句，句末为仄声）。演唱"这话"时保持原有节奏不变，"向他"的"他"字用一个小拖腔"啊……啊"，最后"说得去"变换为二六板的节奏，乐队就知道要换板式，和演员进行配合。

 之后是带板，无固定节奏。"待我回上了太宁驿"，接踢袍转身的动作。周仁这时候踌躇满志，问题终于解决了，心里很高兴，准备献嫂，一个转身，朝向下场门。但是瞬间愣住了，他发现行不通，嫂嫂如果不同意怎么办？

最后一句,"穷途维谷我好……好……好伤悲","好伤悲"并不是一次唱完,而是重复了三次"好"字,意在强调悲伤的情绪。

回头来看,这段唱只有八句,属于很短的唱段,但是难度很大,初学者较难掌握,但是它代表了秦腔的风格,体现了秦腔的特色。

这出戏还有耍帽翅的特技,周仁在思索的过程中,左右帽翅轮换摇晃,是为一绝。这出戏的看点还有三段大的念白,下面为其中一段:

(白)小可周仁!当年身做兵马郎官之职。自从那年押解朝廷饷银出京,路过长江偶遭风浪,失却了朝廷的饷银,我夫妻二人被罪进京,看看死罪么!……我就将嫂嫂献与这个奴才,异日哥哥回得家来,不责我的不是莫要说起;倘若怪道于我,我就说兄长呀啊哈哥哥呀,不是为弟把我嫂嫂献与奴才,你焉得活命?

这段道白的最佳表演者要数刘毓中,他以须生应工。任哲中曾受其教导,扮相按照他的传承继承,尤其是眉毛的画法如出一辙。刘毓中嗓音条件不佳,但浑厚有穿透力,尤其是道白颇有书卷气,大段道白如抽丝剥茧,娓娓道来。

李爱琴是著名的女小生,她的《刺严》(也叫《杀房》)比较著名。说的是周仁的妻子替嫂嫂胡秀英前去与严年成婚,手持钢刀一柄,准备杀死严年,这个桥段在《假金牌·三上轿》也有出现。李爱琴以女性扮演周仁,对男性演绎周仁的冷峻风格做了调整,显得更加生活化。"这半响"一段唱,任哲中、张耀秦等老艺人唱慢板,没有太多的处理,而李爱琴则一改原有的慢节奏,使用"紧拦头",节奏突然加快,不仅更符合人物特征,而且也符合此时的剧情。自己的妻子在别人的房间里,生死不明,自己还要跟人喝酒,强颜欢笑,"这半响把人的肝胆裂碎"。李爱琴将"响"在原有的基础上加长了拖腔,并对拖腔进行了高低起伏的加工,听起来酣畅淋漓,令人拍手叫绝。

在唱这段唱腔的时候，剧中的周仁还要应付一旁的奉承东，偷偷将酒倒掉。他眼放杀气，尤其是"多情爱好夫妻休想再会"一句，将人世间的生离死别贯穿其中，令人落泪，曾与李爱琴同台演出的张咏华扮演李兰英，突出了狠、恶、杀，但又有情、义、侠，说到"严年蛮奴才"的时候，一个甩发，手持钢刀，但说到"周仁"的时候，差点说漏嘴，那一刻，她望了周仁最后一眼，眼泪马上涌出，随后立即进入胡秀英的角色，自刎身亡。《刺房》这一场最能打动观众。

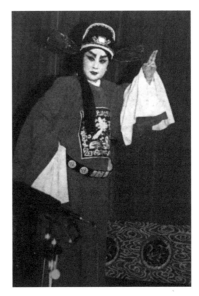

秦腔《周仁回府》，李爱琴饰周仁

李爱琴的《夜逃》也颇有看点。胡秀英上场有一段唱，接着周仁穿黑色道袍上场，四句二六板"我夫妻结发来伉俪和好"，二人收拾包裹出门，周仁要下场戴帽子。"昏沉沉更深夜色静，急颠颠含泪出门庭，明皎皎斜照残月影"。这里，周仁、嫂嫂叫板，二人一前一后扎势亮相，胡秀英接着唱。既是写景也是写情，全用排比句，和后面周仁的唱腔前后呼应。

周仁与嫂嫂胡秀英二人来到卢沟桥，看见李兰英的坟墓，不禁悲从心来，周仁却还要劝解嫂嫂，怕被严年的耳目得知，就用排比句组成了一段唱。这段唱以二六板为主体，朗朗上口，容易记诵。

周　仁　（叫板）嫂嫂，你快站起来。
　　　　（二六板）见嫂嫂直哭得悲哀伤痛，冷凄凄荒郊外哭妻几声。
　　　　怒冲冲骂严年贼太暴横，偏偏地奉承东卖主求荣。
　　　　咕哝哝在严府贼把计定，眼巴巴我入了贼的牢笼。

闷忧忧回家来说明情景，气昂昂贤德妻她巧计顿生。
急忙忙改行装要把贼哄，哗啦啦鼓乐响贼把亲迎。
阴森森暗藏着短刀一柄，弱怯怯无气力大功难成。
痛煞煞莫奈何自己刎颈，血淋淋倒在地严贼胆惊。
哭贤妻哭得我悲哀伤痛，
（带板）盼哥哥大功成衣锦归京。

这段唱腔是秦腔最为流行的一段，二六板一板一眼，节奏单一，易学易记。第一句前边有叫板，其作用在于告诉乐队要唱什么板式。因为过去演戏，演员大多是搭班演出、临时搭配，演出前一般不会对戏，均为台上见。严酷的竞争形成了一套江湖规则，"叫板挂号"就是之一，演员利用不同的叫板方式告诉乐队要起何种板式。"嫂嫂，你快站起来"就是这段唱的叫板。

这段唱主要叙述李兰英替死的经过，前边节奏不变，到"阴森森"逐渐加快，属于二六板里的剁板，如同快刀切菜一样，非常考验功力，尤其是喷口和吐字。

《哭墓》是全本戏的高潮，也是结尾，杜文学不明真相屈打周仁，周仁哭奔李兰英墓前痛诉衷肠，作者借周仁之口阐述了世间受委屈不能辩解之人的心情。易俗社雒秉华尤擅《哭墓》，王绍猷改编的《新忠义侠》在易俗社首演时，耿善民主演《悔路》《回府》，雒秉华主演《夜逃》《哭墓》。王绍猷评价道："周仁哭墓一段，每字出口，雄壮悲切，一声哭到伤情处，使人毛骨悚然六月寒，不但周郎垂泪，即壮士亦失声也。"因此，雒秉华被誉为继李云亭和刘毓中后的第三代"活周仁"。

幕启，周仁幕后一声垫板"一霎时打得我皮开肉绽"，在唱句中即上场。他两眼无光，浑身伤痛，一个趔趄，"哎呀"转身之后，甩开梢子。由于疼痛难忍，他单膝跪下，左边甩梢子，右边甩梢子，进而顺时针、逆时针甩，充分表现了被打之后身心俱痛、身心俱疲的状态。"放大声哭奔到贤妻墓前"，一声"妻啊"，周仁心中怅然若失，扑倒在地。为救他人妻子而牺牲自己的妻子，却还被人误会，周仁陷入巨大的悲痛和绝望之

中，用扑跌爬行的方式到了李兰英的墓前，这里出现了大段的滚白，如泣如诉，周仁将自己受到的委屈说给妻子听。滚白之后有一段唱腔"实指望见兄长倾诉肝胆"，杜文学的误解令周仁悲痛不已，他了无生念，一心求死。此时，杜文学上场，义薄云天的周仁冤屈大明，于是有了"李兰英秉忠烈人神共鉴！我弟兄祭英灵跪倒墓前。今日里国贼灭消除大患，整朝纲伸正义万民心欢。贤德妻你必然心欢意满，凤愿还暝双目含笑九泉"这一酣畅淋漓、慷慨激昂、大快人心的唱段。观众每当听到此段无不动容落泪。该戏表现的是忠臣义士，但将国家危难之事系在普通人身上，落在夫妻之情、兄弟之情、主仆之情上，从大处着眼、小处落笔，将人世间的真情、真义表现得细致、具体。人生最大的事无非生死，李兰英用自己的死成就了"侠"，也成就了周仁的"义"。

第四节　新编剧目《游西湖》鉴赏

传统是流动变化的，今天的传统戏可能就是昔日的新编戏。《游西湖》（别名《红梅阁》《杀裴生》）属于改编剧目，但对传统本进行了较大的改动，看作新戏亦未尝不可。

该剧讲述的故事发生于宋代。太学生裴瑞卿与李慧娘一见钟情，互生爱慕，赠梅定情。贾似道抢走李慧娘，强迫成亲。裴瑞卿得知慧娘被抢，无计可施，在西湖偶遇贾似道与众妻妾游玩，裴李二人眉目传情。贾似道窥其情，怒之，回府即杀慧娘。又差仆人诱裴生至贾府，囚之于书斋。慧娘阴魂得九天玄女托土地神转交的阴阳宝扇，与裴生幽会。贾似道知此事，差人来杀裴生，慧娘救之逃出，并大闹贾府。

该剧是梆子腔的传统经典剧目，最早是双线结构，另有卢秀英一条线，马健翎为了突出李慧娘的形象，将两条线合二为一。李慧娘一人兼顾了两人的故事，使得剧情更为集中，矛盾冲突更为激烈。

1953年马健翎将李慧娘由鬼改成人，慧娘得蕊娘救助未死，骗过贾似

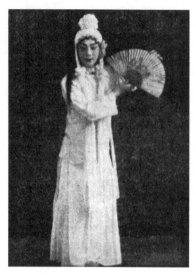

秦腔《红梅阁》，何振中饰李慧娘

道后，慧娘又装鬼惩治贾似道，但该本引起了较多非议。接着，剧作家袁多寿又写了一本，增加了《鬼怨》一场，马健翎在此基础上进行修改。先后有马健翎、袁多寿、姜炳泰、张棣赓、黄俊耀等参加编剧，故而目前的演出本是集体创作的成果，是历代秦腔人智慧的结晶，非一人的功劳。

该版本在具体排练定型过程中，参与导演工作的有封至模、董化清、韩盛岫、韩启民、李文宇等，参与音乐唱腔设计的有李正敏、荆生彦、姚伶等，舞美师则是著名画家蔡鹤汀、蔡鹤洲兄弟。当时盛传十个导演培养一个演员——马蓝鱼，仅"赠扇"中接扇的动作，老艺人就一起研究了数十次才最终确定。

《游西湖》是秦腔界影响最大的剧目之一，深受广大观众喜爱。由于该剧保留了秦腔绝技之一——吹火，因此成为不少旦角演员挑战自己、突破自己的一部戏。

据记载，东路秦腔同州梆子老艺人王德元擅此戏，尤其是吹火，一时无两。其绝技后来传授给马蓝鱼、张燕等人。马蓝鱼弟子甚多，有齐爱云等，张燕将此戏传给其女薛学慧。

王德元之后，中路秦腔何振中、董化清均擅演此戏，三人与李正敏共同培养了马蓝鱼。

由于时代原因，王德元、何振中、董化清等前辈均没有留下任何影像资料，只有何振中留下《红梅阁》剧照一张。他一手持扇，怒目圆睁，正视前方，突出了李慧娘的"狠、怒、悲"。马蓝鱼则留有早年演出录音资料，奈何音质不佳，且该戏又是做功戏，观众无法窥见其全貌。20世纪80年代之后，还有两次录像，一次是《鬼怨》《幽会》《杀生》三折，一次是

全本的电视艺术片，这个时候马蓝鱼经历了"文革"，20多年不演戏了，已无法再现当年的风采，但是还是可以看出这部传世经典的魅力。

张燕从王德元处学习了此戏，曾轰动陕西东府，可惜没有留下资料。20世纪80年代初，易俗社提出"学蓝鱼、赶蓝鱼、超蓝鱼"的口号，张咏华向马蓝鱼学习了《游西湖》一戏，尤其是吹火技巧，并将土地神改为判官，加入了吹暗火的绝技，与李慧娘的吹火相得益彰，为一时之盛。后起之秀李梅，在20世纪90年代之后逐渐以此戏著名。李梅嗓音好，且功底扎实，她演出的本子为黄俊耀改编本《西湖遗恨》，将《鬼怨》《杀生》连起来演出，剧情更为集中连贯，今天看来并无不妥。近年，齐爱云从马蓝鱼处学得此戏，也有可取之处。

《鬼辩》一场由于难度较大，演出者不多，薛学慧能演此戏。在该折戏里，表演者要吹火点燃两支蜡烛，扇灭、点燃，做功繁重。表演吹火时需先将松香研成粉末，用箩过滤，再用一种纤维长、拉力强的白麻纸包成可含入口中的小包，然后剪去纸头。演员吹火前将松香包噙在口里，用气吹动松香包，使松香末飞向火把，燃烧腾起火焰。吹火的练习异常艰辛，一般用锯末练习，更有甚者用沙子练习，为的是锻炼喷口劲道，据老艺人介绍，遇到刮风天气，用锯末随时都可能吹到眼睛里。接着，就开始正式吹火了，在野外训练非常危险，烧到头发是小事，稍有不慎就有可能毁容，这一绝技是无数艺人以自己的生命为代价传承的。据记载，去日本演出该剧的时候，日本方面听说有火，专门叫来了消防车，做了高级别的消防保护，演出最后惊艳了日本人。

该剧最为著名的莫过于《鬼怨》《杀生》两折，是生、旦唱做功并重的戏，广为流行。现在一般连起来演，合成一场。先看《鬼怨》中的一段唱：

李慧娘（苦音垫板）怨气腾腾三千丈！三千丈！
 屈死的冤魂怒满腔。
 可怜我青春把命丧，
 咬牙切齿恨平章。

阴魂不散心惆怅，心惆怅。

（苦音二六板）口口声声念裴郎，

红梅花下永难忘。

（苦音慢板）西湖船边诉衷肠。

一身虽死心向往，

（苦音二六板）此情不泯坚如钢。

钢刀把我的头首断！

断不了我一心一意爱裴郎。

仰面我把苍天望，

（带板）为何人间苦断肠！苦断肠！

飘飘荡荡到处闯，

不知裴郎在哪方？

一缕幽魂无依傍，

星月惨淡风露凉。（李慧娘卧鱼[1]）

1958年12月7日出版的《人民日报》上，梅兰芳撰文："在'鬼怨'一场中……她刻划得很细致。'救生'时，马蓝鱼和扮演裴生的李继祖把传统的甩发、吹火、扑跌技巧，用来表现他们处于千钧一发时的紧张心情，十分成功。"[2]

曹禺在1958年12月23日出版的《人民日报》上评论道："特别是'游湖'和'鬼怨'两场，是舞台上稀见的创造，是'推陈出新'的香花，而'鬼怨'是旧本所无，更是难得。"[3]

马蓝鱼表演此戏时，对扮相做了调整，传统的扮相较为简单，头戴白花，穿袄，扎裙子。而马蓝鱼的扮相则为一身白，穿白斗篷，右边一缕红色，类似鬼发，但又比传统的鬼发漂亮，达到了程式和艺术兼顾的效果。

[1] 戏曲表演的一种程式，侧身缓缓呈半圆形躺下。
[2] 梅兰芳：《谈秦腔几个传统剧目的表演》，载《人民日报》1958年12月7日第8版。
[3] 曹禺：《创造更完美的现代题材的戏曲剧目——看陕西省戏曲赴京演出团的演出》，载《人民日报》1958年12月23日第7版。

《鬼怨》开场,一声垫板随锣鼓点送出"怨气腾腾三千丈",这句是在后台唱,为全折戏定下了悲愤、怨恨、复仇的基调。"怨气"二字音较高,"腾腾"由高音到低音,显出愁肠百转的感觉。"三千"两个字走低,为的是将"丈"字拖出来,第二次"三千丈"再重复一次,"丈"字最后放音,和盘托出。这一句异常重要,将李慧娘变成鬼魂的满腔悲愤在一瞬间全部抛出。

　　接着李慧娘上场,不急于亮相,而是跑圆场,白色的斗篷随着身体舞动,如同一朵盛开的莲花。最后亮相时,李慧娘呈半蹲的姿势,右手向后提起斗篷与头相平,左手前伸,眼望前方,满眼含屈,满脸愁容。

　　这段唱之所以重要,在于其塑造了李慧娘的鬼魂形象,在特殊的时代有着特殊的意义,此戏甚至在全国引起了"有鬼无害"的大讨论。本段唱腔总共只有12句戏文,但是板式转换了四次,而且突破了以往板式转换的习惯,从垫板、二六板转到慢板,后又转到二六板,对于秦腔板式的灵活运用,有积极探索的意义。

　　"阴魂不散心惆怅"一句的结尾使用了秦腔不多见的帮腔。帮腔本源于高腔,一人唱众人和,起到烘托气氛的作用。此时李慧娘屈死之后不入轮回,愤恨难平,一人的声音实难表现其满腔之悲愤,所以在这里加了一个起跳的动作,整个剧情氛围一下子就被带动了起来。

　　最后一句完成的时候,舞台灯光逐渐暗了下来,李慧娘做卧鱼动作。

　　下面是《幽禁》中的一段唱腔:

裴瑞卿　（苦音垫板）长夜漫漫星斗远,
　　　　（二六板）杜鹃啼,秋蝉鸣,
　　　　冷房凄凄透骨寒,
　　　　我苦受摧残。
　　　　（慢板）壮志未酬身遭陷,
　　　　幽禁一日似三年。
　　　　朝纲不正多忧患,
　　　　（二六板）奸臣当道民不安。

> 可恨人世不平坦,
> 贤才总被庸夫嫌。
> 慧娘无辜遭劫难,
> 身陷囹圄难救援。
> 何日红梅花重绽,
> 犹恐此愿化云烟。
> 人在难中思绪乱,
> (带板)神瘁力竭双目旋。

这段唱腔来自黄俊耀改编的《西湖遗恨》[1],由于兼顾了文学性和音乐性,该段唱腔迅速传唱开来,《游西湖》版本的"黑漆漆"一段反倒湮没无闻。首唱为梅花奖得主、陕西省戏曲研究院小生演员李小锋。

秦腔的小生唱法一般不纯用本嗓,而是采用真假嗓结合的形式。李小锋则纯用假嗓,突出其特长。本折戏中裴瑞卿戴梢子,穿小生褶子。戏开场,裴瑞卿背对观众,第一句末了,一个甩发,接碰板"杜鹃啼,秋蝉鸣"。到"我苦受",双袖同时抛开、收回,配合紧密的锣鼓点。接着下一句转慢板,再转带板。

《游西湖》最核心的一场为《杀生》,但这折戏基本为做功和绝技,没有唱段。老本《红梅阁》之所以能够流传,除了故事情节具有爱情因素外,广受欢迎的吹火绝技是最重要的因素。

这出戏讲的是贾似道为绝后患,差廖寅晚上去杀裴瑞卿,化成鬼魂的李慧娘听到花园里的悲声之后,尾随而至,发现裴郎有难,便借助阴阳宝扇不断地吹出厉火,最后吓死廖寅,救出裴郎。此戏还存在一种演法,在甘肃一带,以廖寅为主角,李慧娘则为配角,突出廖寅的花脸角色。由于廖寅的戏份加大,三人形成三足鼎立,使得该戏更为精彩。

其时间设定为晚上,地点是花园,晚上光线不明,花园空旷,便于

[1] 秦腔此戏的脉络为:《红梅阁》—《游西湖》—《西湖遗恨》。《游西湖》总体是成功的,但《西湖遗恨》的部分改编也为观众所接受。如《鬼怨杀生》的连缀、《幽禁》里的唱段。

三人展开搏斗，留给演员更多发挥的空间。

廖寅由二花脸应工，一手拿刀，一手拿火把，踌躇满志上场。在他看来，杀一个书生简直就是小菜一碟。裴瑞卿刚好出来，二人一碰头，一刀砍下之时，不料李慧娘冲出，一口喷火，配合铙钹声，令廖寅一惊，裴瑞卿也被吓得半死。

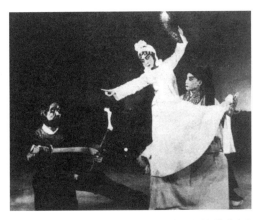

秦腔《游西湖·杀生》，马蓝鱼饰李慧娘，李继祖饰裴瑞卿

在演出过程中，三人均有繁重的做功：裴瑞卿有扑跌、甩梢子等，廖寅有劈叉等高难度动作，李慧娘则从不同的角度吹火，如直吹、倾吹、斜吹、仰吹、俯吹、翻身吹、蹁子翻身吹等。

除了吹火之外，这出戏最重要的是三人的配合、协调，如扮演李慧娘的演员到后面取松香，前面的廖寅和裴瑞卿就要走戏，等待李慧娘出场，很考验时间的控制。

对于《游西湖》一戏，不同时代有着不同的理解，未来可能还有更多的改编。戏曲随着时代而发展，不断寻求创新和突破，这是其自身特点所决定的。

关于秦腔，要说的很多，然而篇幅有限，只能挂一漏万地简单阐述。作为梆子腔的源头剧种，其经过数百年的发展，早已不是清代的秦腔了，但终归还是秦腔。我们需要用变化的眼光去看待戏曲的传承和发展，抱残守缺、不思进取只会走向死胡同。

戏曲终究是舞台的艺术，文字的介绍是间接的，仅仅是我们认识戏曲的第一步，最直接的方法则是去看戏，在剧场直接感受戏曲的魅力！

（王淼，南京大学）

第四章
川剧

第一节 剧种概述

　　川剧是流行于中国四川及重庆的地方戏曲剧种，形成于清代雍正、乾隆年间，流传于今之四川、重庆以及相邻的贵州、云南、湖北、湖南、西藏部分地区，迄今有300年的历史，是中国西南地区影响最大的地方戏曲剧种。

一、川剧的形成与发展

　　素有天府之国美誉的四川省，位于中国西南腹地，优越的自然环境养育了生活在这片土地上的巴蜀先民。蚕丛、鱼凫的后代，巴人及诸多少数民族后裔，在这里世代繁衍生息，辛勤劳作，共同创造了灿烂辉煌的巴蜀文化。殷商时代，巴歌渝舞便名扬天下；汉唐盛世，成都平原百戏盛行，歌舞升平；南北两宋，神头鬼面的川杂剧在勾栏瓦舍中昼夜演出，蔚为大观；明代，江南的昆曲以及一些地方戏曲传入四川，与巴蜀民间灯戏交相辉映，奠定了川剧形成的文化基础。明末清初的朝代更替，给四川带来了数十年的战乱，造成人口锐减、十室九空的凋敝局面。清政府入川之后，实行了移民填川、恢复生产的政策，湖广、陕西、福建、广东等省民众扶老携幼、举家迁徙，来到四川"插占垦荒"，繁衍生息，数十年间重新恢复了天府之国的繁华与昌盛。此时也正是中国文化史上的"花雅之争"时期。随着商贾贸易的发展，全省各水陆码头会馆蜂起，戏台林立，戏班云

集，名角荟萃，为川剧的形成与流播提供了条件。自明末清初，便有江苏的昆曲、江西的弋阳腔、安徽的青阳腔、西秦梆子、汉调、徽调等流入四川，逐步"改调而歌之"，用四川方言演唱。大约在清代康熙后期至雍正年间，多种声腔已流行全川，形成了川剧昆腔、高腔、胡琴、弹戏、灯调五种声腔融汇一体的基本格局。

二、川剧的声腔、行当、舞美

川剧囊括了中国戏曲的五大声腔体系，昆腔、高腔、胡琴（皮黄）、弹戏（梆子）、灯调在川剧中都得到较为完整的保存。

昆腔来自江苏昆山，在明代已传入四川，逐渐衍化为用四川方言演唱的川昆。由于昆腔曲调婉转、节奏缓慢，川剧艺人往往选取昆腔中的某些曲牌或部分唱句，融入高腔曲牌之中，借以增强川剧高腔的艺术表现力。昆腔以笛子为主奏乐器，打击乐除川剧锣鼓外，还加入了苏锣、苏钹。早期的昆腔大幕戏在川剧中逐渐几乎都改用高腔演唱，较为常见的方式是在高腔戏中插用几支昆腔曲牌，或将一支高腔曲牌的首句用昆腔唱出，称为"昆头子"。川剧至今仍保留着昆腔成堂曲牌及单支曲牌数十支、昆腔折子戏四十出左右，虽然其曲牌及剧目的数量不能与川剧高腔相提并论，但仍不失为重要的川剧声腔之一。

高腔源于江西弋阳腔，与昆腔一样属于曲牌体。明、清之际传入四川，后受到青阳腔、辰河高腔的影响，称为清戏、高腔，逐渐与四川方言、秧歌、说唱、曲艺等艺术形式相结合，形成了川剧高腔帮（帮腔）、打（锣鼓套打）、唱（徒歌演唱）紧密结合的音乐结构形式。传统高腔一般不用弦乐伴奏，以拍板调整节拍，有时中间加上几点锣鼓烘托气氛，主要伴奏乐器有小鼓、小锣、大锣、大钹、堂鼓、马锣、唢呐、板、铰子等。川剧高腔曲牌有300多支，业界一般按唱腔分为以下8类：【红衲袄】【梭梭岗】【新水令】【香罗带】【江头桂】【锁南枝】【端正好】【课课子】。每类曲牌各以一支曲牌为主，包括若干堂、支"弟兄曲牌"，如新水令类便是以【新水令】为主曲，包括【南新水令】一堂、【北新水令】一堂，以及【耍孩儿】

【剪绽花】【弥陀令】等二十余支曲牌。同类曲牌，既有共同的腔调，又有各自的特点，在唱腔上有男腔、女腔之分。高腔曲牌具有节奏灵活、行腔自由、咏叹兼长的特点，是戏曲界公认的戏剧音乐最高级的表现形式。

帮腔是川剧高腔的一大特色，其戏剧功能完全不同于弋阳腔、青阳腔的"一唱众和"。在传统川剧高腔音乐中，帮腔由鼓师兼任，其戏剧功能和运用方法丰富而奇特。主要功能有：为演员演唱时起腔定调，缓解演员演唱强度，描述剧中规定情境，代替人物交待剧情，揭示人物内心活动；衍生功能有代表剧作家表达个人评判，代表观众表达心声，对剧中人行为予以针砭等。如《杜十娘·归舟投江》一出，当杜十娘得知负义郎君李甲以千两银价将自己卖与孙富之后，愤而投江。这时，李甲埋怨孙富："这条命活活要怪你！"而孙富则是不依不饶："不还我千两银我才不依！"后台的帮腔唱道："两个都是坏东西！"表达了观众对李、孙二人恶行的谴责，舒缓了淤积于心的悲愤，每演至此都会引发出观众的笑声。又如《巴山秀才》一剧，老秀才在经历了官兵血洗巴山惨案之后，决定赴成都府告状。当夫妻二人难舍难分之时，帮腔唱道："夫莫悲，妻莫哭，带着娘子上成都！"剧中的老秀才似乎也跳出了剧情，他说道："嘿，这一腔帮得好！"就此，下一场剧情的发生地已经转移到了成都。可谓帮腔运用之神来之笔。[1]

川剧中的胡琴与弹戏两种声腔都属于板腔体，即唱段由各种以板式变化结构连接组合的上下句式演唱构成。胡琴腔以其主奏乐器胡琴命名，其唱腔主要分西皮、二黄两大类，故又称"皮黄"或"丝弦子"，辅助乐器有三弦、二胡、月琴等。川剧胡琴继承了汉调、徽调的传统，吸收了陕西汉中二黄与四川扬琴的成分，具有显著的四川地方特色。在流传过程中，川剧形成了以川西成都为中心的坝调和以川东重庆为代表的京汉调两大艺术流派。坝调字正腔圆、腔满情溢、音乐性强，极富艺术表现力，而京汉调声腔则带有楚声和京味，独具特色。

弹戏又称"盖板子""川梆子"，来源于早期的山、陕梆子，以梆子作

[1] 魏明伦：《魏明伦剧作精品集》，东方出版中心，2007年，第109页。

为敲打节奏的乐器,盖板胡琴是其主要弦乐,因此得名。弹戏唱腔分为苦皮、甜皮两大类。苦皮适宜表现悲愤凄苦的感情,多用于悲剧;甜皮适宜表现欢快喜悦的心情,多用于喜剧。甜皮与苦皮使用的板式相同,可分为散板、三眼板、一眼板。这种板腔体唱腔音域宽润,字少腔繁,便于演员润腔、滑腔或拖腔,表现力强。

灯调主要来自民间小调,四川在明代已有演出灯戏的记载,以表演生活气息浓郁的民间小戏为主。其主要伴奏乐器有胖筒胡琴、川二胡、唢呐等。演奏时琴弦抖动较大,浪音增多,低回浑厚。唱词基本以四句为一组,演员唱一句,乐队伴奏一句,唱多白少,载歌载舞,活泼明快。有时还加进帮腔,一唱一和,交相成趣。其常用曲调有【花背弓】【望山猴】【银纽丝】【金纽丝】【剪剪花】【叠断桥】【补缸调】【太平年】【鲜花调】【哭五更】【采茶调】【对花调】等。

川剧的行当划分沿袭了中国戏曲的传统,分为小生、旦角、须生(又叫生角)、花脸、丑角五个行当。在长期演出过程中,川剧艺人又有所发展创造,形成了体系完整、特色鲜明的行当艺术。川剧的各个行当根据人物的年龄、性格、身份、穿戴不同,又细分为不同的类别。如小生可分为文小生、武小生、穷生、官生、帕帕生等;须生可分为正生、红生、老生等;旦可分为闺门旦、青衣、正旦、花旦、奴旦、武旦、刀马旦、鬼狐旦、摇旦等;花脸可分为靠甲花脸、袍带花脸、草鞋花脸、猫儿花脸等;丑可分为袍带丑、龙箭丑、官衣丑、褶子丑、方巾丑、襟襟丑、烟子丑、老丑、娃娃丑等。这些行当类别都有自己的表演程式和形式规范,造型各异,自成一体。

川剧传统舞台美术包括行头、砌末、扮戏、脸谱四大部分,既延续了中国戏曲舞美的传统规制,也体现了川剧的独特风格。比如川剧的褶子、袍服都是仿照明代服装设计制作,没有水袖,演员内衬的白色香汗衣长于褶子袖口数寸,覆盖指端,形成了白袖头、白领口、靴底白边三道白,相映成趣。

川剧脸谱既沿袭了中国戏曲传统的造型和规范,也有其独特创造,如

包公在青年时期为生扮，开霸儿脸，老年时期由净扮，开黑正脸。川剧还往往根据人物的身份，采用鸳鸯脸、霸儿脸、破碎脸等特殊脸谱，造型奇异，具有乡土特色。川剧丑行（小花脸）的脸谱尤为生动，类型繁多，变幻莫测，极富创造性与山野异趣。

川剧剧目集中国戏曲之大成。南戏北曲、明清传奇及地方戏中的古老剧种如梆子、皮黄的经典剧目，大多在川剧中得到传承。2008 年以来，四川启动了川剧传统剧目校勘整理工作，至今已编辑出版《川剧传统剧目集成》40 卷，分别为东周列国戏、三国戏、聊斋戏、水浒戏、杨家将戏、岳飞戏、包公戏，以及民国时装戏、新中国推陈出新戏系列等，共计超过 400 出川剧剧目，是有史以来规模最大的传统剧目系统整理校勘工程，作为"非遗"保护重要工程之一，目前这项工作还将继续下去。

三、川剧的代表作家及表演艺术家

"文宗自古传巴蜀"，四川文人学士和川剧艺人编写的剧本是川剧文化中极富地域特色的一个部分，数量也十分可观。晚清、民国以来，便有大量文人学士编写川剧剧本。这些本土作家以地道方言创作的剧本立意高远，文辞典雅，情节生动，形象鲜活，雅俗共赏，留下了宝贵的精神财富。

赵熙（1867—1948）是四川荣县人，出身佣工家庭。赵熙自幼好学，工书法，兼习颜、柳、苏、黄、米、赵诸家，复摹北碑，间学欧、褚而自成一格。相传，1902 年赵熙任川南经纬学堂监督期间，一日，在自贡姻亲胡家观看木偶戏班演出的《活捉王魁》，惜其文辞粗糙，又觉焦桂英有凶相毕露之嫌，甚感遗憾，夜来挑灯走笔，一挥而就，改作《情探》一折，在营造环境气氛、表达人物情感等方面臻于尽善尽美之境。加之戏曲改良公会的推广，《情探》传唱蜀中，家喻户晓。后来经"川剧圣人"康子林和"表情种子"周慕莲联袂演绎，成为川剧经典之作。

黄吉安（1836—1924），原籍安徽寿春县，出生于湖北江夏，后随父入川，是川剧史上首屈一指的重要作家。他擅长编写历史剧，歌颂民族英雄、鞭笞卖国投降行为是其剧作的主题。他一生著有川剧剧本 100 余个，其中

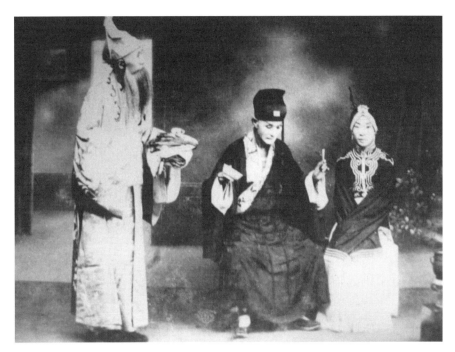

川剧《情探》，康子林（中）、周慕莲（右）联袂演出

最具代表性的有《柴市节》《金牌诏》《春陵台》《闹齐庭》《审吉平》《鞭督邮》《九里山》《绵竹关》《百宝箱》《江油关》《林则徐》《黄天荡》《潞州围》等。其作品精雕细刻，文辞精妙，雅俗共赏，被艺人称为"不可移易一字"的"黄本"。这些剧目至今活跃于舞台上，是川剧史上一笔珍贵的文化遗产。

李明璋（1931—1963），重庆市人，幼年丧父，弟兄二人全靠母亲当佣工抚养长大，后为学徒店员。虽然生活贫困，但李明璋喜爱戏曲，酷爱读书写作，常写剧评、唱词，发表于报刊上。1951年，他创作的第一个剧本是《渔民抗金记》，之后进入重庆大众游艺园里的群众川剧团当编剧，逐渐展露才华，被调入西南川剧院、四川省川剧院、四川省戏曲研究所从事编剧工作。他整理加工的传统戏和编剧的作品有《鳌珠配》《菱角配》《双蝴蝶》《谭记儿》《芙奴传》《焚香记》《望娘滩》和现代戏《丁佑君》等，《谭记儿》一剧被移植为京剧《望江亭》，成为名旦张君秋的代表剧目。

魏明伦（1941— ）是四川内江人，9岁进剧团学戏，被称为九龄童。14岁开始发表习作，在自贡市川剧团从事戏剧工作40余年，从20世纪70年代末开始，魏明伦先后以传奇剧《易胆大》和现代戏《四姑娘》两戏问鼎文化部优秀剧本奖，接着以《巴山秀才》（与南国合作）一剧闻名全国。1985年推出了探索剧目《潘金莲》，迅速在全国剧坛引起极大反响，全国几十个剧种以及话剧先后上演，影响波及海外。随后创作的双连环无锣鼓川剧《岁岁重阳》、历史演绎剧《夕照祁山》各有千秋；1992年将意大利普契尼歌剧《图兰多特》改编为川剧《中国公主杜兰多》，继而出访意大利，又到北京演出，受到国内外观众的高度评价；之后有《易胆大》《变脸》两剧入选中国舞台艺术精品工程。魏明伦剧作构思奇巧，形象鲜明，内涵深刻，笔锋犀利，人物命运大起大落、大喜大悲，具有典型的川剧"麻、辣、烫"的艺术风格，充分体现出四川的风土人情和川人的性格特征，同时具有强烈的时代意识和艺术张力。《巴山秀才》是魏明伦的扛鼎之作，该剧以清末四川宣汉县的一桩历史事件为素材，塑造了巴山秀才这样一位正直、天真、执着、敢于为民请命的传统知识分子形象。全剧情节大起大落，人物个性鲜明，语言精致考究，散发着浓郁的地方特色和角色独有的人格魅力。全剧精彩剧词、优美唱段比比皆是，读来酣畅淋漓，满口余香。《巴山秀才》问世以来已演出400余场，观众数万人。

徐棻（1933— ）是川剧史上的第一位女编剧，重庆市人。当过志愿军，1954年考入北京大学，毕业分配回到四川成都，1961年调入成都市川剧院从事专职编剧工作，她始终追寻自己的创作理念，倡导并成功实践"现代无场次结构"戏曲。其代表剧目有《死水微澜》《田姐与庄周》《红楼惊梦》《燕燕》《王熙凤》《秀才外传》《欲海狂潮》《急流之家》《目连之母》《都督夫人董竹君》《马克白夫人》等，在中国戏剧界享有很高声誉。徐棻的创作生涯起点高、时间长、作品多，其剧作的特点十分突出，一是创新意识极强，二是人物形象鲜活，三是戏剧结构流畅，四是剧词本色当行，五是擅长化用传统技艺，六是舞台简约空灵。从20世纪60年代到21世纪初，她一直活跃于中国戏曲剧坛，是当代川剧作家中创作时期最长、影响

力最持久的优秀作家。

 川剧《死水微澜》是徐棻代表作,改编自李劼人同名小说,一举夺得中国文华大奖第一名,被称为新时期戏曲改革的里程碑式的作品。农家女邓幺姑一心想嫁到成都做城里人,却嫁给了天回镇兴顺号的掌柜蔡傻子。傻丈夫的表哥罗德生是袍哥管事,英俊豪爽,见多识广,与邓幺姑情投意合。义和拳在京城起事杀洋人,四川袍哥罗德生在成都带头攻打洋教堂。土财主顾天成垂涎邓幺姑,向官府告发,罗德生逃亡他乡。官兵将蔡傻子打入大牢。为搭救丈夫,邓幺姑被迫嫁给了她本来十分厌恶的顾天成。徐棻对原著有着深刻的理解和独特的洞察,以戏曲特有的思维方式重新结构故事,塑造了一群鲜明生动的人物形象。性格泼辣、敢爱敢恨的邓幺姑,憨厚实诚、逆来顺受的蔡傻子,一身豪气、敢作敢为的罗德生,言行猥琐、貌似聪明的顾天成,通过演员的精彩呈现,该剧摇曳多姿,满台出彩。《死水微澜》不但戏剧结构精巧,而且唱段台词通俗凝练,佳句迭出,雅俗共赏。如《农妇苦》一段,用近似白描的手法,准确勾画出四川乡间妇女辛勤又辛酸的苦涩人生:"农妇苦,农妇苦。(苦呀,苦呀……)三岁割草,五岁喂猪。(算不得苦。)七岁砍柴,九岁晒谷,(算不得苦。)十二栽秧到十五,(算不得苦。)十六七嫁个憨丈夫,(那才苦。)十八九背起娃儿做活路,(真是苦。真是苦。)二十几崽崽生了一堂屋,(说不出的苦。说不出的苦。)黄花女眨眼成老妇……"[1]如果没有对四川农村妇女生活的深层了解,很难写出如此深刻凝练而又深入浅出的唱段。又如《喜堂》一场,真切地表现了邓幺姑新婚之夜起伏不平的心潮,有唱有做,跌宕有致,形成了一出优秀的折子戏。

 传统戏曲是以演员为中心的"角儿"的艺术。演员是剧本的诠释者、演绎者,是戏曲艺术的最终呈现者。川剧是以表演艺术见长的剧种,在长期的发展历程中,各个行当都涌现出了一代又一代杰出的表演艺术家,各有其代表剧目传诸后世,并形成了各具特色的艺术流派。

[1] 徐棻:《徐棻剧作选(汉英对照)》(上卷),四川人民出版社,2018年,第12页。

康子林（1870—1930），文武小生，四川邛崃县人，幼读诗书，能文会画，他10余岁入老庆华班习艺，功底深厚，技艺精湛，嗓音清亮，行腔自如，声情并茂。其扮演的人物性格鲜明，光彩照人，为观众所喜爱。他在《评雪辨踪》中饰吕蒙正，着重刻画其冷、窘、酸态，有"活蒙正"之誉；在《八阵图》中饰陆逊，展示了扎实的腿功，困阵时有耍翎、飞冠、甩发等绝技；在《金山寺》中饰韦驮，首创"踢慧眼"绝技。晚清戏曲改良公会考核伶工，他与著名小生李琴生并列第一，获大银质奖章，被誉为"戏状元"。在民国初年新旧社会交替之际，康子林与杨素兰、唐广体、萧楷成等共建"三庆会"剧社，先后任副会长、会长，被誉为川剧的"一代宗师"，有"川剧圣人"之誉。其代表剧目有《情探》《九变化身》《三难新郎》《琵琶记》《刀笔误》《离燕哀》等。1930年三庆会到重庆演出，天气炎热，而观众热情不减，争相观看名角演出的名戏《八阵图》。康子林明知病体难以支撑，却仍旧带病登台，以身殉职。其时，民众为之送葬，万人空巷，挽联称"功盖三庆会，名成八阵图"。在近代川剧史上，康子林是对川剧贡献最大的艺术家之一。

周慕莲（1900—1961）是成都人，14岁跟永遇乐班名旦陈明生学旦角，1920年加入三庆会剧社，常为康子林、萧楷成等名角配戏，技艺精进。康子林去世后，周慕莲游历平、汉、津、沪等地，与各剧种名角切磋技艺，同京剧四大名旦均有交往。通过交流学习，周慕莲的表演艺术更臻完美。他不仅戏路宽，而且表演细腻深刻，唱腔婉转稳健，刻画人物生动准确，享有"表情种子"之誉。其代表剧目有《离燕哀》《情探》《打神》《刁窗》《庆云宫》《归舟》等。郭沫若观其演出后，为之题词："前有青莲，后有慕莲。一为诗仙，一为剧仙。纵横九域，上下千年。春风二人，桃李满川。"将他与大诗人李白相提并论，评价颇高。其门下"四莲"即佩莲、紫莲、青莲、仕莲，皆为川剧名角。

阳友鹤（1913—1984）是四川彭县人，8岁入金兰科社习旦角，师杨凤仙，后到重庆搭班，拜陈翠屏为师。数十年间，于成都、重庆及泸州、资阳等地搭班学艺，跑的码头多，拜的名师多，博采众长，自成一体，形

成了受人称道的"阳派"。阳友鹤的戏路宽，唱腔朴实刚健、流畅舒展、韵味醇厚，表演情绪饱满、气韵连贯，做功规范、完美得体。他致力于服装、化妆的革新和时装川剧的演出，对川剧旦角表演艺术的继承、发展多有建树。其拿手戏有《铁笼山》《秋江》《刁窗》《八宝公主》《打神告庙》《貂蝉》《反延安》《北邙山》《梁红玉》《别宫出征》等。阳友鹤对川剧艺术多有创新，如《金山寺》中的托举、站肩、挂颈等技巧皆由其创造，传演至今。《蜀伶选粹》曾评价其演技为"开菊部千古之奇观"。阳友鹤著有身段表演图谱《川剧旦角表演艺术》一书。

陈书舫（1924—1996），原名陈书芳，河北省辛集市人，出生梨园世家，幼习京剧。陈书舫嗓音甜润，唱腔委婉，真假嗓运用自如，表演细腻，精于刻画人物，善于表现人物的复杂感情。17岁起，她在《赏夏》中反串蔡伯喈，在《踏伞》中饰小生蒋世隆，在《空城计》中饰须生诸葛亮，在《檄文诏》中饰净角嬴政，甚至在《西关渡》中饰丑角陈彩。作为一位年轻的川剧女演员，陈书舫演遍生旦净末丑，在川剧史上实属罕见。她也出演了许多时装戏，在《茶花女》等外国名剧中担任主角，甚至一人饰双角，纵横舞台，无所不能。其拿手戏有《玉簪记》《柳荫记》《谭记儿》《赏夏》《花田写扇》《江姐》等。1952年第一届全国戏曲观摩演出大会，陈书舫以饰演《秋江》一剧中的陈妙常获演员一等奖，1959年随中国川剧团赴欧洲演出，受到国外观众好评。1989年与竞华同获首届全国金唱片奖。

川剧丑行艺术具有功法程式全面、塑造角色手段多、表演生活化的特点，素来为戏曲界所称道。早期有名丑岳春，被誉为川丑宗师。其培养的科生傅三乾，以腿功超群闻名艺坛，在"三小同功不同法"的基础上，进一步发展了褶子丑、袍带丑、襟襟丑的表演技艺，将川丑艺术推向一个新的高度。之后四大名丑刘成基、周裕祥、周企何、陈全波并驾齐驱，各成一派，蔚为大观。刘成基以官衣丑《跪门吃草》著称，周裕祥以矮子丑《晏婴说楚》为业内称道，周企何以婆子丑《迎贤店》闻名剧坛，陈全波则以烟子丑《裁衣》独树一帜。他们以精湛的技艺、卓越的表演，创造了川丑艺术的高峰。小生行的袁玉堃、曾荣华、彭海清、陈桂贤等，皆文武兼

擅，在表演艺术上各有建树，对川剧小生行艺术的发展有卓越贡献。

改革开放以来，川剧界有 23 位演员荣获中国戏剧梅花奖，其中沈铁梅三度获得梅花大奖，刘芸、陈智林、田蔓莎、陈巧茹两度荣获梅花奖。他们在众多创新剧目中塑造了许多生动鲜活的艺术形象，用自己的汗水和智慧为川剧赢得了荣誉，为川剧注入了时代力量与青春活力。他们继承传统，勇于创新，常年坚持在基层演出，送戏进校园，受到广大观众的喜爱和欢迎。

绝技绝活的创造与运用，是川剧表演艺术的一大特点。历代川剧艺人将生活艺术化于舞台表演之中，创造出了一系列新颖独特的表演技艺，如变脸、踢慧眼、藏刀、代角、影子、耍火、打叉、牵眼线等绝活技艺，皆为川剧独创，在川剧舞台争奇斗艳，独具神采，其中尤以变脸绝技享誉天下。

第二节　传统剧目《白蛇传》鉴赏

《白蛇传》是中国四大传奇之一，这个家喻户晓的动人传说讲述了一个修炼成人形的美丽蛇仙与书生的曲折爱情故事，表达了人们对追求自由恋爱的赞美和对封建势力摧残美好生活的憎恨，也是川剧经典剧目之一。在流行于全国的白蛇故事及戏曲剧目中，川剧《白蛇传》与众不同，从它的内在意蕴和外在形式来看，都不失为戏曲艺苑的上乘佳作。它以白蛇和许仙的爱情纠葛为主线，以封建卫道士法海和王道陵一方为副线，且与白蛇追求的爱情线构成矛盾的双方，用对比的手法衬托白蛇崇高的品质和无私奉献的情操，高扬人性的善良，崇尚对美的追求。以震撼心灵的力量迸发出巨大的艺术张力，给人以特殊的审美享受。川剧《白蛇传》独特的审美创造主要体现在三个方面：

一是以"异质同构"的美学方法实现剧作的审美价值。川剧《白蛇传》采用"异质同构"的美学方法，塑造了白蛇和青蛇这两个象征着正义、有着美好人性的形象，剧中主人公白蛇虽属蛇精，与人"异质"却"同构"，

川剧《白蛇传》，白蛇与青蛇

是一个完美的女性形象：她貌似天仙，刚柔相济，焕发出人性和人情之美。她的形象使人产生强烈的同情，唤起观众超乎寻常的审美愉悦。在塑造这一人物形象时，创作者通过柔情风趣的《船舟借伞》、情急义重的《盗取仙草》、波澜壮阔的《水漫金山》以及愁肠百结的《断桥相会》，将白蛇稳重温柔而又泼辣粗犷的多重性格从不同侧面铺陈展开，刻画了一个有着善良崇高灵魂的美好女性形象。青儿原是一个未成正果的男性"野仙"，最初也是野性勃勃，欲占有白蛇，但他信守誓言，经过决斗败下阵来，便信守承诺，男转女身，忠于白蛇。小青诚守信誉，为了成全白蛇与许仙的一段宿缘，与白蛇姐妹、主仆相称，随侍左右，以致赴汤蹈火、抚养遗孤，怎不令人感慨万千。

二是以角色的"两性"变换深化剧作的审美价值。在川剧《白蛇传》中，小青一角不断转化男女性别，一反传统的既有模式，自成佳构、独出心裁地塑造了全新的小青形象。而以两性人物出演此剧，角色在奴旦、武旦、武生三个行当中变换身份，也丰富了舞台表演。在《金山寺》一出中，小青还原男性身份，以武生应工，不仅可以配合白蛇的表演和造型，展示高难度技巧，而且有利于烘托剧情，彰显其野性、火辣的性格特征。在

第四章　川剧

《船舟借伞》一场戏中,以奴旦应工的小青与老艄公配合默契,为白、许二人穿针引线,此时的白、许反倒成了陪衬人物。青儿旁敲侧击、语意双关,硬把这对并不相识的有情人撮合到一起,把小青说一不二、乐于助人的优秀品质和聪颖顽皮的鲜明个性表现得淋漓尽致。法海暗中派遣癞蛤蟆化变的王道陵在许仙面前挑拨离间,破坏白蛇刚建立起来的幸福家庭,对此小青十分气恼,还作男身,帮助白蛇拿问泼道,借惩罚奴才,警诫主子。在《扯符吊打》一场戏中,白娘子主仆二人巧用椅子功、配式口,饰演王道陵的演员吊在空中,模拟蛤蟆动作,组成一幅趣味横生的画面。小青这一个角色兼有两种性别和多重性格,由奴旦、武旦和武生交替完成,男女互变,刚柔相济,既矛盾又和谐,荒诞而不荒谬。川剧《白蛇传》巧妙地运用了以意变形、遗形取神的荒诞手法,寓真于假,假中显真,将剧中人物置身于似与不似之间,强化人物之个性色彩,赋予小青这一艺术形象独特的审美价值。

　　三是以奇绝精妙的技艺表演强化剧作的审美价值。戏曲表演中的特技绝活技术性强,多用于戏曲表演的特定情景,以刻画人物性格,揭示人物内心活动,烘托戏剧气氛,强化艺术感染力。川剧《白蛇传》运用了不少技巧和特技表演,给观众带来了独特的审美享受。比如,五月端午,白娘子在许仙的劝说下喝了雄黄酒,原形毕现变成白蛇,许仙见之惊魂出窍,后退几步,变脸,甩发,倒僵尸,直挺挺地躺在舞台上,台下观众一片唏嘘。白蛇酒醒,知道许仙被她惊吓而亡,也绝望倒地,连续不断地旋子翻转,恰似长蛇卷曲翻腾。事后,在声声呼唤许郎无望之际,白蛇只身飞赴仙山盗取救命灵芝仙草。只见白蛇在台中站定,双手落地,以川剧特殊的"倒花"技巧表演,身体旋风似地连续后翻,仿佛一个旋转的陀螺,美不胜收,每演至此,掌声不绝,赢得观众满堂彩。

　　变脸是川剧《白蛇传》的绝活之一,在剧中的运用有画龙点睛之妙。变脸可以表现特定角色的特殊状态,将人物内心矛盾外化。《水漫金山》是《白蛇传》的高潮,紫金饶钵在与白蛇的打斗中,以一张张绿色、红色、黑色、金色和白色不断变化的狰狞与笑容相对照的脸谱,外化出紫金饶钵的

情绪变化，出人意料，令人惊兀，观众无不称绝。除变脸之外，剧中还运用了钻火圈、踢慧眼、蛇缠腰、托举、高吊毛、翻筋斗、倒提、乾坤圈等高难度技巧和特技表演，深化了剧作的审美价值。[1]

从 1935 年川剧《白蛇传·断桥》赴沪演出获得好评，至改革开放以后，四川省川剧院首次以《白蛇传》赴联邦德国参加西柏林第三届地平线艺术节引起轰动，再西赴美国、荷兰、瑞士、意大利，东渡日本，《白蛇传》成为川剧对外演出的品牌剧目。

第三节　传统剧目《乔老爷奇遇》鉴赏

川剧素来以喜剧著称于中国剧坛，四川人乐观幽默、不拘礼俗的天性是产生喜剧的沃土。优秀的喜剧不仅要有深厚的文化蕴涵，还须有风趣、滑稽的表达形式，让观众笑着去体味剧中的生活哲理。喜剧离不开丑角，丑角即喜剧演员，汪曾祺先生曾撰《尊丑》一文，他说："一个剧种的品格高低，相当程度决定于该剧种丑角艺术的高低。50 年代，川剧震动了北京，原因之一，是他们带来了一批使人耳目一新的丑戏。正因为有刘成基、周企何、周裕祥、李文杰……这样一些多才多艺的名丑，川剧才成其为川剧。"[2] 他的这一番话，也许就是在观看川剧《乔老爷奇遇》《拉郎配》等一批喜剧后而发出的感叹。

《乔老爷奇遇》源出川剧传统戏《蝴蝶媒》，主要讲述一个穷书生与官府小姐因捕捉蝴蝶偶遇而成就的一段奇缘。在 20 世纪 50 年代四川省开展大规模"剧目鉴定"的过程中，该剧经过推陈出新，初改名《黄界驿》，之后再次改名为《乔老爷奇遇》，将戏剧发展的主线集中到书生乔溪的一段奇特人生经历，成为一出家喻户晓、脍炙人口的经典喜剧。该剧不仅编织出一个情节曲折起伏且充溢着民间正义力量的传奇喜剧，更

[1] 参见张守清《论川剧〈白蛇传〉的审美价值》，载《四川戏剧》1989 年第 5 期。
[2] 四川省川剧艺术研究院编：《名家论川剧》，四川人民出版社，2007 年，第 216 页。

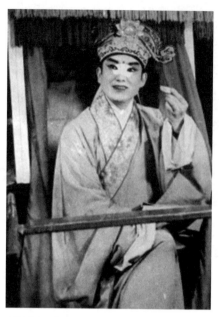

川剧《乔老爷奇遇》，李文韵饰乔老爷

成功地塑造了一个满腹诗文、正直善良，不谙世事却见义勇为而又执拗呆气的书生形象。

书生乔溪乘船赴京赶考，途中登岸游览江南名山古寺，与天官府小姐蓝秀英偶然相遇。丫头因捉蝴蝶与乔溪争吵，讥讽其"看你丑得象苦瓜，肚内哪有好才华"。小姐教训丫头不能以貌取人。乔溪闻言甚感亲切，而对小姐肃然起敬。秀英之兄蓝木斯倚仗父势，胡作非为，见黄家女儿丽娟生得年轻美貌，意欲抢亲。黄家母女闻讯出逃，夜宿黄界驿客店，其轿子停于客店门外。乔赏景后归程迷路，找不到自己的行船。又饿又累又急之际，被纨绔子弟蓝木斯的马撞倒在地，乔上前与之评理，骄狂的蓝公子急于追抢黄小姐，策马而去。蓝木斯带人追至客店，发现黄小姐的轿子，自以为是地想出守株待兔之法。嘱咐家丁四周埋伏，伺机行动。乔溪寻船不得，又身无分文，眼看天色已晚，他却走投无路。忽见客店门外一乘小轿，遂进入轿内休息。半夜时分，家丁发现轿中有人，误以为黄小姐已经上轿，慌乱之中抬着轿子就跑。乔溪径直被抬进蓝木斯妹妹蓝秀英闺房中。秀英发觉"新娘"乃白日游山时见到的书生，初惊后喜，二人本来就互有好感，决定将计就计。翌日，蓝木斯兴高采烈请来亲朋好友参加自己的婚礼，拜堂时才知道新郎竟然是日前被他撞倒的那位书生，自己则竹篮打水一场空，转眼间披红挂彩的"新郎官"变成了尴尬难堪的"大舅哥"，成为地道的"丑角儿"。

川剧《乔老爷奇遇》一经推上舞台，便引起观众的极大兴趣，1957年5月重庆市川剧院携该剧赴上海演出，一路好评如潮。同年10月到北京演

出，引起轰动，更得到一些文人的青睐。剧作家田汉改剧名为《乔老爷奇遇》，郭沫若又为剧中诗作笔墨润色，其剧本于 1957 年 12 月刊载于《人民文学》，接着上海电影制片厂决定将此剧拍成电影。一个满腹才华、自负自信、不畏权贵且充满同情心的书生乔溪，初以川剧形象活跃于舞台，"俊生丑扮"的川剧名角李文韵也凭借乔溪形象而享誉剧坛。随着 1959 年古装喜剧电影《乔老爷奇遇》在全国发行，由著名电影演员韩非饰演的书生乔老爷一时间风靡全国，《乔老爷奇遇》的故事迅速成为百姓口口相传的佳话，"乔老爷"也成为当时的流行语。1971 年 10 月，中华人民共和国恢复在联合国的合法席位的消息传来，举国欢庆。毛泽东主席在指派乔冠华为赴联合国代表团团长时说："让乔老爷作团长。"可见这个喜剧人物影响之深广久远。

《乔老爷奇遇》讲述了一个扬善抑恶、新奇有趣的故事。全剧结构精致而巧妙，情节设置起伏跌宕，以乔溪的行动为主线，蓝木斯抢亲的荒唐之举为副线，两条线交织，悬念迭起，推进剧情发展。而一个又一个矛盾冲突的发生和解决，自然而流畅，皆在情理之中，意料之外。秀英与丫头到观音寺酬还香愿，因捉蝴蝶与书生相遇，因丫头与书生对话，进而带出小姐对书生人品的敬重以及蓝木斯骄横放纵恶习的铺垫：

（秋菊追蝶上，与乔溪同追一蝶。乔溪扑住，秋菊不舍。小姐上。）

秋　菊　那是我的蝴蝶！

乔　溪　可是被老爷们扑住了！

秋　菊　我要，我要。

乔　溪　你要，你来拿去嘛！

秋　菊　好生啊，看飞了！

乔　溪　你来嘛。

（乔溪扇让，秋菊扇往下压，蝴蝶乘隙飞去。）

乔　溪　啊！啊！啊飞了！哦荷！

秋　菊　（学语）哦荷！……都怪你！

乔　溪　怎么怪我呀？

秋　菊　你把我蝴蝶放飞了！

乔　溪　它自己飞了，怎么怪我放飞了！……

秋　菊　我不管，我不管，我要你陪我那个蝴蝶！

乔　溪　这……我怎么陪得起你那个蝴蝶？我……只有给你赔个礼吧！（拂袖而去。）

秋　菊　转来，转来，我们天官府小姐在此降香，闲杂人等一概回避，你怎么敢闯进来了！

乔　溪　这才奇怪！名胜古刹，并非你那天官府的花园，你来得，我为甚么来不得？

秋　菊　啐啐！（鄙视地）今天真是你运气好，碰到我们好心肠的小姐，倘若碰到我们公爷呀……

乔　溪　（傲慢地）怎么样？

秋　菊　早把你的腿子打断了！

乔　溪　哼哼，乔老爷，怕鸡怕猫怕绵羊，独不怕你们这些为富不仁的豪门权贵！

秋　菊　咳！你像是干胡豆吃多了，有些硬撑！

乔　溪　这不成话了，这不成话了！

秋　菊　我看你呀，真是又丑又穷，像条狗熊！

乔　溪　你这个蠢材，竟把老爷比成狗熊去了！岂不闻：人穷志不穷，浩气贯长虹；面丑心不丑，信义秉千秋。
（蓝秀英避开乔溪的眼光，暗暗赞许。）

秋　菊　（嗅）这观寺音的花园倒与众不同呀！三月间梅子就结了果了！

乔　溪　（找）哪里有？

秋　菊　没有梅子，哪来的这股酸味！

乔　溪　嗨嗨，真是胡说！岂不闻世情多附热，名士自酸寒。

蓝秀英　妙！[1]

　　这段人物对话巧用对比、比喻、双关、反衬、对偶、歇后语、暗喻等手法，刻画出性格鲜明生动、对比性极大的几个人物形象，让人过目难忘。书生乔溪恃才傲物，迂腐狂放，藐视权贵，志在高远；丫鬟秋菊年幼无知，口无遮拦，天真率性；大家闺秀蓝秀英则含蓄雅致，秀外慧中，举手投足皆显示出身份与教养。而通过丫鬟之口，又以虚写铺垫的手法道出了蓝木斯的骄狂强横，为后面剧情的展开埋下巧妙的伏笔。

　　乔溪为人正直，蓝秀英心地善良。两人在金湖山相遇，虽互有好感，但并未萌生婚恋念头。蓝木斯抢亲，意外抬回了乔溪，为二人提供了再次相遇的机缘。乔溪遵从"非礼勿视，非礼勿听，非礼勿言，非礼勿动"的古训，虽误入秀英闺房，依然懂规矩，尊礼法，想马上离开，其人品更让蓝秀英心生爱慕，因而主动挽留。喜堂之上，身着红装、满面喜气的蓝木斯惊异于与妹妹拜堂的新郎乔溪，声色俱厉地责问："胆大狂徒，你竟敢闯进我们府里来！""不是我闯来的，是你用轿子把我抬来的！"戏至此，真相大白，蓝木斯气急败坏，乔老爷理直气壮，秀英喜不自禁，观众乐不可支，喜剧效果油然而生。《乔老爷奇遇》戏剧冲突设置巧妙，矛盾解扣合情合理，以将错就错的喜剧方式，营造出既紧张又轻松的喜剧氛围，因而产生了非同凡响的观赏效果。有情人终成眷属，好人终有好报、恶人自食苦果的结局，满足了中国人善恶有报的美好愿望，也符合戏曲艺术高台教化、寓教于乐的审美原则。

　　以生丑行当来塑造乔老爷这一独特的角色形象，是该剧的一大创新，可谓匠心独运，别开生面。戏曲是以行当类别为基础来塑造角色形象的，川剧也不例外。传统戏中的乔老爷是以文生应工，穿书生褶子，头戴角角巾，面部化妆为俊扮，鼻梁上没有涂白粉。经过改编的《乔老爷奇遇》首演时也是以文生应工，观众对乔老爷这个喜剧形象十分赞赏，但又觉得似

[1] 中国戏剧出版社编辑部编：《川剧喜剧集》，中国戏剧出版社，1962年，第62—64页。

乎缺少一点什么。后来剧院在北京演出时听取了大家的意见，给乔老爷鼻梁上涂上了白粉，由文生行改变为生丑。这一变化，将写意性的脸谱形式与角色的人格特征实现了完美统一，由此，川剧创造了"生丑"这一介乎二者之间的独特行当。

川剧中的生丑，是指介乎于文生与丑行之间的一类角色。其行当特点是气质文雅却有几分丑角幽默、滑稽和狡黠的色彩。这类由文生行扮演，具有丑行性格的角色，其穿戴装扮、身段眉眼、表演程式、行为特征均属于文生行，但演员鼻梁上涂抹白粉，具有丑行显著的面部标志。这类角色多为饱读诗书、知书达礼但是性格张扬、不守成规的读书人，君子之风、耿直品质是其人格主调，但又有特立独行的性格禀赋和行为方式。因而有别于通常意义上的文生形象，恰与丑行角色有某些相通之处。不过，他们的"丑"既不是现实中丑陋、猥琐、凶残、虚伪之"丑"，也不完全相同于戏曲丑行之"丑"，而是"怪"的个性明显多于"丑"的特性，是一种由角色的性格执拗、固执、迂腐而产生的与环境明显不适应的怪诞、滑稽和错位感。而丑角的白鼻梁恰好可以彰显这一特点。

乔溪率性而坦荡，才华横溢，带有大智若愚的滑稽和执拗，同时具有几分侠义之气和四川人的麻辣味。乘船赶考途中，他急着上岸游玩，忘记了自己的船停何处，只记得上岸处江边有一棵柳树，抱怨道：就算船走了，未必树也搬家了？正是这种缺乏自我反省的思维方式，导致其在遭遇一系列荒唐事件时，不但没有丝毫的胆怯畏惧之心，反而推波助澜，闹出更多奇遇的喜剧。当他焦急找船时，却被骄横跋扈、骑马抢亲的蓝公子的马撞倒在地。蓝却以乔撞了他的马为要挟，要拉乔去见官。普通百姓遭遇这类衙内恶少仗势欺人的行径，往往都只能忍气吞声、以求脱身为上，而乔老爷却偏要与之讲理。当蓝急于追赶黄小姐而无奈地"今天暂且饶你不死"时，他还不明就里，自叹"君子不得势，反被小人欺。真是天之将丧斯文也"。其言行举止与所处环境的不协调，形成了强烈的喜剧效果。

川剧名家李文韵以生丑应工，将一个性格高傲迂执、大智若愚、见机行事、敢作敢为的书生乔老爷演绎得活灵活现，成功塑造了一个戏曲舞台

上独一无二的艺术形象，受到戏曲界的高度评价。而文生丑乔老爷也成为中国戏曲人物画廊中的经典形象。

程式性、虚拟性、写意性是中国戏曲的审美特征，也是其舞台呈现的主要表现方式和观众欣赏的主要对象。在川剧《乔老爷奇遇》一剧中，创造性地将虚拟性与真实性巧妙结合，融于一体，产生了出人意料的喜剧效果。且看剧中"乔老爷上轿"的场景：

三更半夜，一片漆黑，乔溪被蓝木斯的家丁抬往蓝府。途中，轿子里的乔老爷睡眼蒙眬，他逐渐听明白了自己正在被当作黄小姐抢去成亲时，本想伺机脱身，可又一想，自己跑了，蓝还会再去抢黄小姐，索性好事做到底！可是，被抬到蓝府后又怎么脱身？乔正着急，突然轿顶包袱碰到了他的头，包里有衣裙一套，酥饼一盒。饥肠辘辘的他这时什么也顾不得了，拿着酥饼大吃起来。出乎观众意料之外的是，乔老爷此刻大吃特吃的是一盒真的酥饼，他吃得津津有味，观众看得哈哈大笑。川剧在处理这一细节时，采用了假戏真做的表现手法，看似简单随意，实则耐人寻味。戏曲表演本以虚拟为主，哪怕是虚实结合的表演，也是有碗无饭，有杯无酒，此时这一反常之举虽然突破了戏曲观众的审美心理定式，但却符合故事的本质真实与喜剧情势。再则，这一表演也与人物所处的规定情境和特殊性格极为吻合。性格孤傲的乔老爷对冒犯了蓝公子的后果根本没有多想，他是以戏谑的态度来对待这一严肃事件的，吃酥饼的轻松更衬托出他那不谙世事、大智若愚的个性，也在紧张的戏剧气氛中平添了几分幽默感。他喜滋滋地说："乔老爷只要有酥饼吃，随你把我抬上天都要得！"吃饱后的乔老爷更加胆壮，他索性穿上小姐的衣裙，要与蓝公子逗乐一番，心想"他总不能跟我拜堂！"事情果然朝着有利于乔老爷的方向发展，他被送进蓝秀英的闺房，碰上称心如意的姑娘。以虚实相生的表演营造出别开生面的喜剧效果，也是《乔老爷奇遇》提供的一个成功范例。

第四节　新编剧目《金子》鉴赏

　　川剧《金子》依据曹禺先生的话剧《原野》改编而成，讲述了民国初年发生在四川一个小镇上的故事。财主焦阎王谋财害命，杀死了虎子的父母和妹妹，虎子也蒙冤入狱，其恋人金子则被迫嫁给虎子儿时的朋友、焦阎王的儿子焦大星。十年后，虎子越狱，回乡复仇。此时焦阎王已死，虎子与金子旧情复燃。面对虎子与焦大星这两个男人，金子陷入爱恨情仇的痛苦煎熬中。虎子不听金子劝阻，执着于报仇，杀死了无辜的大星，自己则在逃亡中迷路，自杀身亡，金子怀着希望孤身走向茫茫原野。

　　川剧《金子》是戏曲现代戏的典范之作。20世纪末，重庆市川剧院创作演出的《金子》一经在川、渝舞台亮相，便以其精巧的剧本构思、鲜明的人物形象、出色的表演技艺、完整的舞台艺术引起轰动，随后陆续在北京、上海、南宁、南京等地举行的各种全国性演艺界盛大活动中演出，受

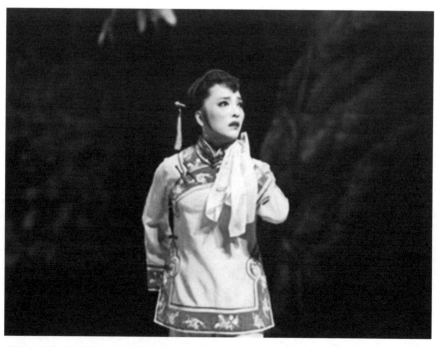

川剧《金子》，沈铁梅饰金子（剧照由重庆川剧院提供）

到观众的热烈欢迎，并赢得全国各种戏剧大奖，是当之无愧的当代戏曲高峰之作。曹禺先生的话剧《原野》原创于1936年，堪称名家峰巅之作。川剧编剧隆学义在尊重原著精神的前提下，以山城火辣的乡土精神重新审视这部话剧名著，以戏曲的思维方式对话剧《原野》进行改造，将其成功转化为川剧《金子》。话剧的主要表现形式是对话与动作，而戏曲的主要表现手段是表演程式和唱腔，且演唱时间相对较长。为了把话剧改编为戏曲，隆学义将故事情节化繁为简，以金子为主线来组织矛盾冲突、贯穿戏剧情节，体现了戏曲"一人一事，一线到底"的创作原则，取得了良好的效果。该剧的场次分割与衔接也十分巧妙，时空的转移、情节的过渡则主要通过剧中人白傻子串场似的喜剧表演来完成。

该剧的语言通俗直白，却耐人寻味。如焦母与金子的对白"男人越结越害怕，女人越嫁越胆大""假感情要钱，真感情要命"，使用的是地道的四川方言俚语，却有不少警句箴言，浅显直白而意蕴深长。语言的性格化和动作化也是该剧的突出特点，如在焦家老屋，瞎眼的焦母与仇虎相遇，焦母摸索着一把拉住仇虎的手，二人相互试探：

焦　　母　干儿子，我晓得！路上风霜夹湿热，
　　　　　手板心心出热汗，定是血热中了邪。
仇　　虎　老干妈，我晓得，天天起早又贪黑。
　　　　　手板心心出冷汗，冰浸冰浸像条蛇。
焦　　母　你明白，我晓得，瞎子两眼一抹黑。
仇　　虎　你晓得，我明白，哪里天黑哪里歇。[1]

这段对白通俗简练，话中有话，语意双关，针锋相对，富有动作性，堪称典型环境中的典型语言，准确地表现了此时此地人物复杂的内心世界，显示了剧作者高超的语言驾驭能力。

[1] 重庆市文化艺术研究院编：《隆学义戏剧艺术评论集》，西南师范大学出版社，2016年，第52页。

如第一场，仇虎与金子重逢的一幕写得十分精彩：

（仇虎上，抚金肩）

（帮）　郎是山中黄葛树，妹是树上长青藤。
　　　　树死藤生生缠死，树生藤死死缠生。

金　子　你是谁？
仇　虎　是我哇。
金　子　你究竟是谁？
仇　虎　我是仇虎哇。
金　子　仇虎？虎子，你还没有死啊？
仇　虎　阎王老爷不收我，我又回来了。
金　子　你你你呀！你怎么又活转来了。你你你你啊！……
　　　　（帮）灯花爆久别重逢痴又醉，核桃破见我情哥喜又悲。

再如第三场，金子、仇虎二人再次见面：

金　子（帮）死冤家害死人，今生重温冤孽情。
　　　　分别后心如霜打冷浸浸。（帮）死冤家！
仇　虎　十年来心如雪压重沉沉。（帮）死冤家。
金　子　分别后心如孤竹栽枯井。（帮）死冤家。
仇　虎　十年来心如死灰洒寒冰。（帮）活冤家。
金　子　见到你心如清晨噩梦醒。（帮）活冤家。
仇　虎　十天来心如山泉响铮铮。（帮）活冤家死冤家。
金　子　见到你，浓情印透鸳鸯枕。
　　　　十天来热血惹红腮边云。
　　　　坡下树下长话短话话不尽，
　　　　枕边腮边心花泪花欢笑甜笑笑得真哪。

> 变女人，好风情，
> （帮）莽莽原野秋草冷，
> 一夜秋雨绿又生，
> 真情实爱又苏醒，
> 合 还原我活蹦乱跳金子心。
> 仇虎心。[1]

 这段台词既广泛吸收了民间的方言俚语，又借鉴了古典诗词，十分考究地运用了对仗、回环、对比、反衬、反复等修辞手法，既是似民歌的咏叹，又有剧诗文辞的雅致，朗朗上口，悦人以耳，醉人以心，堪称雅俗共赏的典范之作。戏曲重程式性、虚拟性和写意性，而话剧重写实性、具象性、可感性，川剧《金子》将两者恰到好处地融于一体，既展示出话剧可观可感的具象美，又突出了戏曲写意的抽象美。

 《金子》一剧的音乐设计尤其值得称道，作曲家在保持川剧高腔"帮、打、唱"一体化结构特点的基础上，又大量吸收融合了现代音乐及四川民间音乐的曲调和元素，通过重新设计、整体布局，形成了特色鲜明、旋律优美、丰富饱满的音乐风格。比如，剧作家选用了四川民歌《槐花几时开》的曲调，将其设置为全剧的背景音乐，以此来丰富川剧高腔的旋律。为烘托戏剧气氛，采用了男女混声、和声帮腔等方式；在传统高腔与现代音乐语汇融合的基础上，结构了色彩丰富的背景音乐。与此同时，演员的唱腔仍保持了高腔徒歌式的清唱，充分展示了金子饰演者沈铁梅亮丽婉转、韵味纯正的唱腔艺术。

 《金子》中的焦母是一个重要角色，饰演者陈雪的嗓音宽厚明亮、高低自如。焦母拿着小木人诅咒金子"丧门星，扫把星，败家精，狐狸精。唯愿金子得怪病，早短阳寿命归阴"的唱段，选用了四川民间的端公调，曲调低回沉浑，半吟半唱，古朴中带有几分野性，咏叹中透露出一股阴冷。

[1] 这两段没有剧本，是根据沈铁梅、赵勇所演《金子》抄录而成。

陈雪扮演的瞎眼焦母，目光直定、身手麻利、反应灵敏、加之韵味十足的唱腔，一个对媳妇刁悍狠毒、对儿孙爱护有加的既可恨又可怜的老妪形象呈现于舞台之上，而陈雪的精彩表演也丰富了川剧老旦行的演唱方法和表现技巧。

《金子》全剧共有六个角色，涉及生、旦、净、末、丑五个行当。演员在表演时将戏曲行当程式与当代人物行为动作融为一体，以自然唯美的身段形体、气韵贯通、节奏感明快的唱段，塑造了性格各异的人物形象，令人过目难忘。金子、大星、仇虎、焦母都是生活在民国初年的现代人物，这些角色的扮演者并没有拘泥于现实生活，其举手投足虽非传统戏曲程式，一招一式却规范在锣鼓节奏之中，使观众在感受到生活真实的同时，也感触到戏曲的韵律之美。比如剧中放羊人白傻子，虽为出场不多的配角，却是一个让人过目不忘的艺术典型。他腿瘸、手曲、嘴结巴、智力低，却爱美、心善、诚实、令人同情。这个角色的外形基本上采用了话剧的写实造型，但演员在表演时却巧妙地化用了川剧丑行的矮子功，赋予角色以艺术的美感。白傻子巧妙的穿插和恰到好处的串场，使全剧成为一个有机整体，而无丝毫生硬突兀之感。《金子》所采用的传统与现代相结合的人物形象塑造方法，拓展了戏曲艺术的表现形式，为观众带来了非同寻常的审美享受。

饰演金子的沈铁梅出生于梨园世家，天生丽质，演艺精湛。工旦行，而且是戏坛（川戏）、菊坛（京剧）、歌坛三栖演员，曾三次获得戏剧表演艺术的最高奖——梅花奖。受父亲的影响，沈铁梅儿时酷爱京剧，14岁改学川剧，她声音圆润、音域宽广，继承了川剧名旦竞华的唱腔艺术，又将京、昆韵味及民族声乐的演唱方法化为己用，形成了清丽婉转、灵巧潇洒的演唱风格，享有"川剧声腔女状元"之誉。她在钻研民族发声法的同时，将美声唱法融入川剧演唱中，被公认为"川剧历史上前无古人的声腔第一人"，也是把传统川剧艺术带入欧洲音乐殿堂的第一人。在《金子》一剧中，沈铁梅以优美的唱腔和创造性的表演将金子的爱恨情仇淋漓尽致地展现于舞台，为戏曲艺术殿堂留下了一个永恒的角色形象。

《金子》是川剧发展历史上一部里程碑式的作品。创作者以传统川剧表现形式为基础，有机融入了现代艺术语汇，创造出具有鲜明地方特色和现代审美特征的新的戏曲样式。该剧于2003年当之无愧地入选首届国家舞台艺术精品工程。

（杜建华，四川省艺术研究院；张守清，四川绵阳市委党校）

第五章
楚剧

第一节　剧种概述

　　楚剧原名黄孝花鼓（俗称西路花鼓），由黄陂、孝感和黄冈一带的花鼓戏发展而来，主要流行于湖北地区，至今已有 100 多年的历史。花鼓戏主要源于农历正月谢神祝福的民间歌舞（即玩灯），俗称"灯戏"。灯戏早在明朝弘治年间就有记载，到清代成为黄陂地区的民俗。每值庙会，百姓从四面八方赶来参加，并且"征优演剧"。于是各村的百姓开始集资筹办灯戏戏班，请老师来教授歌舞和技艺，期待在庙会上一展身手。因此，最早的灯戏戏班都属于自娱自乐的性质，演出群体也是农民自己，后来才慢慢演化成半职业的戏班。

　　道光年间，叶调元撰写的《汉口竹枝词》云：

　　　　清茶寂寞殊无味，要听丝弦怕熟人。
　　　　能使两难成两美，地方最好早逢春。

　　　　沿湖茶肆夹花庄，终岁笙歌拟教坊。
　　　　金凤阿香都妙绝，就中第一简姑娘。

　　　　茶香烟雾裹灯光，为恋清歌不散场。
　　　　四座无言丝肉脆，望湖泉外月如霜。

俗人偏自爱风情，浪语油腔最喜听。

土荡约看花鼓戏，开场总在两三更。

我们首先可以据此确定花鼓戏在道光年间已经有了自己的演出市场，另也有资料显示1845年黄陂县梅店王家冲湾出现花鼓戏家班，每年元宵节连续玩灯三天，晚上开锣唱戏。其次，诗中的"丝肉脆"点明了早期花鼓戏人声帮腔的表演形式。由于花鼓戏兴起于田埂地头，受到鄂东地区流传的薅草锣鼓和秧田歌的影响，"哦呵腔"成了早期花鼓戏的主腔，分为起腔——正腔——腰板——落腔四个段落，一个人主唱，众人"哦呵、哦呵"附和，打鼓敲锣伴奏，有点像田间的劳动号子。最后，诗中的"土荡"指土荡巷，在今天汉口民众乐园统一街附近，是当时的水码头，很多来自黄陂、孝感的小货船停泊在此，商贾云集，舟车辐辏，再加上茶园较多，花鼓戏的演出有着充足的舞台和观众资源。由于地处码头，聚集的多是船夫、商贩等底层劳动人民，他们天然地接受了源自乡村的花鼓戏，甚至将其改编得更加低俗，因为"浪语油腔最喜听"，导致当时的清政府不允许花鼓小戏进入汉口，戏班多在附近的沙口、水口两镇茶园清唱，其中以望江和贤乐两个茶园较为出名。到了光绪年间，简单的职业戏班出现了，比如艾九爹和张面糊组的戏班，规模均约七八人，演出服装随便，乐器只有鼓板、锣、钹。总体看来，进城前的花鼓戏还比较粗糙。

1902年，魏报应、黄子云等黄孝花鼓艺人在汉口德租界清正花园成立同庆班，这是租界内第一家有花鼓戏演出的茶园，不收取票钱，只收茶钱，生意极好，日日爆满，其他茶园便纷纷效仿。到了第二年，汉口有了17家以演黄孝花鼓戏为主的茶园。清末民初的城市化进程，为这些民间说唱和小调的演变，提供了重要的外在环境与动力。[1] 这时的黄孝花鼓演出已经不同于之前在农村的说唱，渐渐形成早期楚剧的风格，以单边词、小戏和折子戏为主，剧情内容简单通俗，"三小"（小旦、小丑、小生）是主要的

[1] 参见傅谨《20世纪中国戏剧史》（上），中国社会科学出版社，2016年，第159页。

角色行当，上演的剧目达到 200 余个。

1912 年，法租界建成共和生平楼，摒弃了过去茶园茶客点戏的经营方式，开始售卖戏票。进城的短短十年间，黄孝花鼓的演出环境发生了巨大的变化，出生于乡野的花鼓戏难脱庸俗，改革迫在眉睫。为加强自身的竞争力，黄孝花鼓从汉剧、秦腔等戏曲形式中汲取部分体量较大、情节曲折复杂的戏，改善了仅以小戏、单折戏为主的情况。1923 年，李百川、章炳炎等黄孝花鼓戏演员多次到上海大世界表演，但上海观众仍然不习惯"哦呵腔"，文明戏演员王无恐建议改用胡琴伴奏。回武汉后，李百川请来了汉剧琴师严少臣，将汉剧乐队托腔的方法加入楚剧各行的演唱中，并把人声帮腔改为胡琴伴奏。[1] 第一次带弦演出的《白扇记》受到观众极好的评价，许多戏班开始效仿。再加上艺人们不断吸收其他剧种的化妆、布景和表演程式，原本生活化的黄孝花鼓戏表演具有了舞台艺术魅力。这一系列的改革和商业化运作，使黄孝花鼓迅速脱颖而出，周边地区的花鼓艺人也纷纷改唱黄孝花鼓。1926 年，在湖北剧学总会筹备会上，黄孝花鼓被定名为"楚剧"。自此，楚剧正式登上中国戏曲舞台。

然而楚剧在城市演出的道路依然坎坷，1927 年 8 月，国民政府决定取缔楚剧，查封大量戏园并禁演剧目。面对这样的困境，楚剧艺人只好自我救赎。1929 年，楚剧训练班开办，编辑整理了《楚剧丛书》，并且撰写了《潇湘夜雨》《岳飞》等剧目，对楚剧进行剧目建设。进入 20 世纪 30 年代，官方对楚剧的限制开始放松，演出逐渐走出困境。一批反封建、倡导民主的剧目登上舞台，悲迓腔出现[2]，"三小"行当发展为"三大"行当[3]，多位名伶的演唱被录制为唱片，楚剧终于在荆楚地区与京剧、汉剧齐名。抗战期间，湖北戏曲界加入到抗日救亡的运动中，直接受到了田汉和洪深的指导。之后，楚剧艺人主力辗转川渝，组成流动抗敌日宣传队，一路上继续

[1] 秦萍：《浅谈楚剧的历史及发展》，载《艺术科技》2013 年第 4 期。
[2] 当时楚剧分主腔和小调，主腔有十余种，小调有上百种。其中，属于主腔的迓腔是楚剧的看家腔，因为其在板眼、速度以及旋律方面变化较多，可以很好地表现人物性格，表达悲伤的感情。
[3] "三小"行当指小生、小旦、小丑，"三大"行当指生行（小生、正生、老生、花脸）、旦行（青衣、花旦、武旦）、丑行（文丑、武丑、摇旦）。

向其他剧种学习。总体而言，战争期间的楚剧演出虽然萧条，但是艺人们没有放弃对楚剧的完善，反而如饥似渴地吸收了其他地方戏曲的精华，为后来的飞跃式发展奠定了基础。

1949年之后，楚剧迎来了繁荣期。曾经松散的戏班改制成剧团，戏曲学校的楚剧科开始招生，真正意义上的楚剧"科班生"出现。新文艺工作者和传统艺人相互配合，重新审定和改编传统剧目。1958年，武汉市楚剧团成立湖北高腔挖掘小组，搜集和记录了大量高腔剧目和唱腔曲牌，并将其成功引入楚剧之中，将楚剧的唱腔扩充为正腔、小调、高腔三种，形成楚剧的三大腔系。正腔包含迓腔、仙腔、应山腔、四平、西江月等种类，其中迓腔又分为男迓腔、女迓腔、悲迓腔、西皮迓腔四种。小调则有一百多种，明快活泼，富含生活气息。高腔的伴奏乐器有京胡、二胡、月琴、三弦、锣、钹、马锣等，丰富了楚剧的音乐系统。在中华人民共和国成立后的十七年间，楚剧的发展稳中有进，尤其是改编和创作的一大批经典剧目，深受观众喜爱。在"文革"期间，尽管国家文化事业发展缓慢，但是有了之前良好的基础，楚剧并没有就此断代。20世纪80年代，戏曲学校招生和剧团演出逐渐恢复，经过十多年的努力，一大批新作呈现在观众面前，为楚剧赢得了更多的观众。

楚剧现存剧目将近500个，其中约一半为经典剧目，不少剧目的寿命都超过了百年，这一方面得力于楚剧人良好的传承，另一方面也是楚剧与时俱进、不断改革的成果。1902年以前，常演的花鼓戏大约有30余出，其中不少剧目后来不断被改编、加工，成为传统剧目。这部分剧目源自农村，主要表现日常小事，比如《张德和》讲述的是妹妹秀英搬弄是非而造成家庭纠葛，《打连响》则表现了乡村的风俗人情，《推车赶会》讲述了青年农民和地主之女跨越阶级相爱的故事，《打豆腐》讽刺了一心迷恋科场的黄德才对底层劳动人民的蔑视行径，而《吕蒙正泼粥》《四下河南》《双揭榜》这样的历史题材剧目明显带有惩恶扬善的意味。

楚剧剧目的移植渊源，最早可以追溯到20世纪初刚刚"进城"之际，面对当时诸多优秀剧种的竞争，楚剧内容和形式单一的短处显露出来，

艺人们在吸收其他剧种表演技艺的同时,也移植了一部分剧目。抗战时期,局势的混乱反而给楚剧带来了与其他地方戏曲碰撞融合的机会,龚啸岚、沈云陔等人将京剧和川剧的部分剧目改编为楚剧剧本,比如《杀狗惊妻》就是改编自川剧。20世纪80年代移植的《狱卒平冤》和《彩凤搏鸦》也在全国范围内都产生了影响,再一次证明了楚剧艺人善于学习其他剧种的谦虚特质。

20世纪50年代以来,精彩的新编剧目不断出现,一改当年"花鼓戏开了锣,不是俞老四,就是张德和"的局面。这些剧目沿袭了楚剧取自民间的特点,多数依然为现实题材,紧扣时代脉搏,比如表现土地改革的《佃户》、反映农村整风的《刘介梅》、反思"文革"的《不称心的新女婿》,等等。20世纪90年代以后新编剧目的主题相对多元化,历史题材、战争题材和具有浓郁地方特色的民间故事题材层出不穷。

在行当方面,楚剧分为生、旦、丑三行。从黄孝花鼓开始,每个时期的楚剧都有当红的"角儿"。这些伶人奉献了精彩的舞台演出,有的还是剧目的创作者、声腔的改革者和舞台的设计者。

玩灯阶段的楚剧只有丑和旦两个角色,后来因演出的需要和受其他剧种的影响,才增加了生角。率先尝试胡琴伴奏的章炳炎、陶古鹏都是红极一时的小生,也是楚剧进城后改革的关键人物。章炳炎初习小旦,后工小生,先后组班于玉壶春戏园、春仙舞台、血花世界剧场,并出任过楚剧进化社委员兼审查组组长。陶古鹏首演了由外国名著改编的楚剧《费公智自杀》,是楚剧以生行挂头牌的第一人,并且述录了《楚剧概言》。老生徐鑫培能演会编,是楚剧净角的开拓者之一,后来还做了很多挖掘整理传统剧目的工作。还有余文君、高月楼、陈梅村,以及李雅樵、高少楼等,都是被载入史册的生角。

旦角最初由男艺人扮演,楚剧历史上男旦辈出,早期尤甚。被称为"花鼓戏梅兰芳"的江秋屏曾得到梅兰芳的亲自指点,开创了楚剧梳古装、贴水片的先河。改革先锋之一的李百川习花旦,擅演小家碧玉,在20世纪20年代编写了20余个连台本戏,为楚剧的剧目建设做出了重要贡献。名

伶沈云陔、关啸彬都形成了自己的风格流派，演绎了诸多经典剧目，他们从租界时期到中华人民共和国成立之后都是楚剧的主力军，称得上是楚剧艺术的奠基人。楚剧历史上第一位正式登台的女旦出现在20世纪20年代，名叫白莲花。丈夫在演出花鼓戏时，她常常在后台接腔帮唱，后来为了生存，应别人的要求走到台前，没想到引起轰动，从此成为花鼓戏坤伶的始祖。[1] 后来楚剧女旦的影响力逐渐扩大，吴昭娣、姜翠兰、张巧珍、彭青莲等广受观众喜爱。

丑角也是楚剧中一个重要的行当。早期楚剧题材贴近日常，常常依靠诙谐的闹剧来吸引观众，丑角表演成为不可缺少的元素。但由于丑角在舞台上多作为生和旦的陪衬，因此其地位往往被轻视。鲁小山算得上是第一代楚剧名丑，他在共和生平楼戏班演出时夸张搞笑，但褒贬有度，同时淡化了以往丑角表演中浮夸油滑的成分。杨少华因为饰演《杨绊讨亲》中的杨绊一角而家喻户晓，他也塑造了《乌金记》中的陈振林、《秦香莲》中的赵炳等经典的丑角形象。1922年出生的熊剑啸从小就是一块唱丑角的料，"特别是那天真的面容，会抖动的大大耳朵，有站马门让人一见发笑的天生吸引力"[2]，他将汉口话和黄陂话结合，创作出"雨夹雪"式的舞台语言，他的念白抑扬顿挫，刚柔并济，为楚剧念白的发展做出了重要贡献。

第二节　传统剧目《葛麻》鉴赏

1952年，经改编的经典剧目楚剧《葛麻》进京演出，获得全国首届戏曲观摩会的剧本奖和表演奖，掀起了一阵"葛麻风"。《葛麻》讲述了突发横财的马铎嫌贫爱富，想要退婚为女儿马金莲另图高门，便叫长工葛麻找来之前订婚的女婿张大洪，逼其写退婚字据。葛麻表面应承，实则帮助忠厚老实的表弟张大洪。他利用计谋，让马铎送给张大洪一件新衣服和二十

[1] 饶嵩乔：《黄孝花鼓与楚剧》，载《湖北档案》2008年第10期。
[2] 程芸、胡非玄：《荆楚戏剧》，武汉出版社，2014年，第62页。

两银子,还假装帮马铎打张大洪,结果却让马铎挨了拳头。一番斗智斗勇后,马铎对退婚无计可施。葛麻又替张大洪问明了马金莲的心意,得知马金莲深爱张大洪后,促成了这段姻缘。该剧的故事题材与时代背景结合紧密,葛麻的丑角形象与全剧传达出的喜剧精神相得益彰,整部戏风格诙谐,毫不留情地批判了人性的弱点,反映了劳动人民的智慧。

　　喜剧的特征是"寓庄于谐","庄"指主题思想体现了深刻的社会内容,而"谐"指主题思想的表现形式是诙谐幽默的。从主题上看,无论在当时还是如今,《葛麻》都具有强烈的现实精神,讽刺了人的虚伪和贪婪。在表演上,这里要提到我国戏曲中源远流长的丑角艺术,丑角以插科打诨、滑稽戏谑见长,虽然饰演的大多是小人物,但往往具有不畏强权、伸张正义的优良品质,给人留下了深刻的印象。葛麻就是如此,他虽只是一名长工,但胸怀正义,爱打抱不平。葛麻出场的唱词表达了其对外表威严、内心虚伪的马铎的不满:

> 葛　麻　员外是个暴发户,
> 　　　　悭吝刻薄待穷人。
> 　　　　他吃白米饭,我吃糙米羹;
> 　　　　他吃鱼和肉,我啃老菜根。
> 　　　　吃的吃来恨的恨,
> 　　　　可恨老狗黑良心。

葛麻对书生张大洪的愚笨也没嘴下留情:

> 葛　麻　表弟,你往哪道去呀?
> 张大洪　只因家道贫寒,岳父家中借贷而去啊。
> 葛　麻　么样啊,你找你的岳父去借钱哪?
> 张大洪　正是。
> 葛　麻　来来来,我看一看。

张大洪　表兄，你看些什么啊？

葛　麻　看你忘记带个东西来。

张大洪　带什么东西？

葛　麻　带个枕头撒。

张大洪　带枕头有何用啊？

葛　麻　嘿，把你这个头枕的高高的，好痴心妄想啊。

掩护张大洪逃跑时，葛麻巧妙地与马铎周旋，还趁机狠狠打了他几拳：

马　铎　可恼呀！（唱）听罢言来怒气发，骂声大洪小儿娃，
　　　　叫葛麻与我拿棍打，
　　　　（葛麻打，示意张大洪走，马铎追时，葛麻一拳横过去，
　　　　打在马铎的脸上。）

马　铎　（唱）险些打掉老夫的门牙！

葛　麻　哟，跑了跑了。

马　铎　让老夫去赶。

　　　　……

葛　麻　你要说有理，权且把我当他，你要面得过我，就面得过他。

马　铎　那我就不得撒手。（抓得更紧）

葛　麻　你放不放手？

马　铎　我不放，不放！

葛　麻　去你的。（挣脱时，一脚踹在马铎的腿上）

马　铎　唉哟，唉哟啊！

葛　麻　是不是？关照你，你不信。赶得去不止吃这小亏，还要吃大亏。

剧中的马铎，嫌贫爱富，发达之后不顾女儿的意愿撕毁婚约，想另攀

高枝,而他最可笑的地方,是对葛麻的戏弄和嘲讽没有一点反应,最后张大洪在"情理"和"法理"上取得了彻底的胜利,又气又急的马铎不得不完全听命于葛麻。葛麻则自始至终从容不迫、机智幽默,是正义与智慧的化身,也是故事最终实现大团圆结局的关键人物。在这里,角色的内在品质与其表面的身份形成鲜明对比,普通的长工心怀大爱、不惧权贵,拥有一定社会地位的员外却贪生怕死、趋炎附势。这正如邹元江所说:"他们(丑角)看似愚拙粗笨的表象与他们过人的智慧的内在本质,打破了审美主体惯常的审美心理定式,当智者的机趣突然穿透迂拙的表象,审美主体在这开怀大笑的一瞬间,也真切感受到这滑稽与崇高高度统一的审美愉悦和快感。"[1]

葛麻身为长工,类同于奴仆。自元杂剧开始,中国戏曲史上有许多奴仆形象,给观众留下了深刻的印象,如《调风月》中的燕燕、《西厢记》中的红娘等。这些奴仆学识不高,常常受到封建地主的压榨,由于身份低微,他们往往更能洞察世事,处事也机灵圆滑。值得一提的是,葛麻还具有江汉人的形象特征。他一出场就对马铎冷嘲热讽,言辞犀利,之后也是敢说敢做,对于强权没有丝毫的畏惧。他说就算张大洪不是他的表弟,这个忙也还是要帮的。如此侠情仗义、果断爽朗又爱憎分明的性格,像极了江汉人。由此可见,葛麻这个人物的塑造体现了楚剧的地方特色。

《葛麻》全剧篇幅不长,但情节跌宕起伏,耐人寻味,符合小戏观众的审美习惯。在仅一个多小时的表演过程中,从"吃茶、要衣服、给银子"到"面理",再到"探明马金莲心思",戏剧冲突环环相扣,葛麻带着张大洪步步为营,马铎中了"圈套"却浑然不知,让人忍俊不禁。同时,剧中对话节奏明快,如短兵相接,葛麻恰到好处的插科打诨让全剧笑料不断。方言词汇的运用为舞台表演增添了不少喜剧色彩,比如葛麻向马铎要茶盅,就利用方言"茶盅"与"杂种"音近的特点,借机骂了员外是"杂种"。[2]

[1] 邹元江:《论戏曲丑角的美学特征》,载《文艺研究》1996 年第 6 期。
[2] 杨锦辉:《戏谑与批判:论楚剧〈葛麻〉的喜剧艺术》,载《湖北职业技术学院学报》2012 年第 2 期。

如今演出的《葛麻》是由早年传统戏《打葛麻》改编而来，也是20世纪50年代楚剧"戏改"的代表性成果之一。早期的花鼓戏难登大雅之堂，经常在农村演出，语言有些粗俗。抗战时期国内经济萧条，一些赌场老板便请戏班唱戏来招揽客人，为了迎合这些客人的口味，这出戏越唱越荤，成了一出

1952年，崔嵬（中）给熊剑啸（左）和陈梅村说戏

风流戏。中华人民共和国成立后，在陈荒煤、崔嵬等人的指导下，楚剧艺人对该戏进行了修改加工，去芜存菁，增添了阶级观念，删减了色情成分。[1] 当时崔嵬提出了丑角应该"去污秽、脱庸俗、辨美丑、明爱憎"的主张，这在20世纪50年代是十分先进的戏曲表演理念，不同于以往认为丑角不过演演玩笑戏而已的观点，提高了传统丑角戏的艺术水平。葛麻扮演者熊剑啸和马铎扮演者陈梅村在表演过程中进行了二度创作，出色地完成了表演艺术上的飞跃。《葛麻》的成功，为当时其他地方小戏的改革和发展提供了思路。此后，《刘介梅》（1954）、《拜月记》（1959）、《狱卒平冤》（1985）等一系列楚剧先后进京演出，楚剧蔚为大观。此外，《葛麻》在1956年被拍摄成戏曲电影，进一步扩大了剧目的影响力。近几年，在湖北地方戏曲研发中心等机构的努力下，湖北大学师生制作完成了动画版《葛麻》，引起不错反响，也为地方戏曲动画的开发提供了思路。

[1] 高翔：《谈〈葛麻〉》，载《戏剧之家》2010年第10期。

第三节 传统剧目《白扇记》鉴赏

《白扇记》和《葛麻》一样,也是楚剧的传统剧作,不同的是《白扇记》不是一部几人说唱的简单小戏,而是具有复杂情节的多折戏。《白扇记》讲述的是辰州知府胡先志一家在返乡途中,路过洞庭湖时遭遇了强盗赵大,胡先志被杀死,他的妻子黄氏和女儿胡秀英被逼为赵大妻妾,情急之中黄氏把襁褓中的幼子胡金元抛入水中。之后胡金元被渔翁夫妇所救,取名为鱼网。鱼网长大后知道了自己的身世,决定外出寻母。某日鱼网在古庙中得到神灵的指引,前往潜江,与洪升当铺老板结为兄弟,没料到这老板就是杀父仇人赵大。端午节这天鱼网一人在店里感慨自己的身世,经黄氏和胡秀英盘问,三人痛哭相认。黄氏拿出所藏的白纸宝扇,让鱼网到京城寻求外公的营救,最后鱼网伯父胡开显杀了赵大,报仇雪恨。整部戏环环相扣,感人至深,早在民国时期就风靡一时。当时有谚语云:"五里三台戏,不离《白扇记》""不唱《白扇记》,不是花鼓子戏",可见此戏演出之盛况。直到今天,《白扇记》依然是公认的一部经典大戏。

梅店王家冲湾的王家福戏班在清道光年间成立,沿袭八代。到了光绪年间,该戏班突破了"三小"的规模,陆续扩充了正头(青衣)和老旦等行当,带有青衣黄氏一角的《白扇记》成了其招牌戏之一。《白扇记》一开始用哦呵腔演唱,也就是唱句的末尾一字或两字由众人帮和,并以"哦呵"之衬字托腔,这是早期楚剧简易的演唱方式。很显然,这种类似"田间号子"的唱腔不够动听婉转,尤其是《白扇记》中大段悲情的身世感慨,在人声帮腔中更显得生硬。到了1923年,楚剧生角演员陶古鹏去掉了句尾的接腔,改用胡琴伴奏,这是楚剧音乐的一次巨大变革,受到观众的热烈欢迎。《白扇记》成为第一部舍弃人声接腔来演出的楚剧,也是陶古鹏的代表作之一。1931年,楚剧演员训练班完成了《白扇记》的整理。1934年,百代唱片公司为张玉魂和高月楼录制了《白扇记》的唱片。抗战胜利后,由大后方返回武汉的张玉魂在美成戏院演出《白扇记》,连演一个月,场场满座,直到楼座被压塌才停演。张玉魂早年演花旦出道,后来因为嗓音欠

佳,改演青衣。他创造了一种以字带腔、未尽即收的低调唱法,唱时如泣如诉,尤其擅长刻画悲剧人物细腻的内心活动,他把黄氏含悲忍辱、难言隐私的痛苦表现得尤为感人。

中华人民共和国成立之后,《白扇记》成为第一批被发掘、整理和完善的传统楚剧。1956年,武汉市楚剧团以《白扇记》参加湖北省第一届戏曲观摩演出大会,饰演胡金元的李雅樵获表演一等奖,饰演黄氏的张云侠获表演二等奖,周东成获京胡伴奏一等奖。

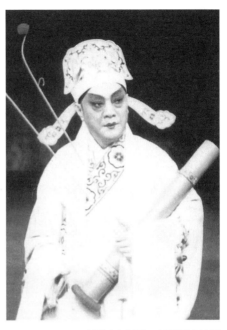

楚剧《白扇记》,李雅樵饰胡金元

李雅樵15岁进入了陶古鹏所在的戏班,当时他不急于应工饰角上台,而是单为陶古鹏操琴,并暗自揣摩陶的唱腔和表演,对陶的《白扇记》烂熟于心。一年后,比陶年轻26岁的李雅樵登台演出《白扇记》,凭借俊美的扮相和洪亮的嗓音,成为新一代的胡金元。在塑造角色时,李雅樵会反复揣摩人物心理,利用程式但又不拘泥于程式来表现人物性格。李雅樵还对楚剧唱腔进行革新,自成华丽婉转的"李派"风格,受到后辈的模仿,以至于出现了"无腔不李"的现象。由于小生、武生和老生的戏都很出色,李雅樵被称作楚剧界的"三生泰斗"。被誉为"楚剧皇后"的吴昭娣饰演过黄氏。与李雅樵一样,她也有过"偷学"《白扇记》的经历。她在中南戏曲学校攻的是刀马旦,青衣(黄氏)对她来说并不是本行,《白扇记》几乎是她站在门边或观众席最后一排一点点学来的。她在饰演黄氏时,重新布局了唱功和做功。在唱功上,她以张玉魂的唱腔为主,吸收张云侠等人的特点,又结合自己"脆沙瓢"的嗓音,降了半调,用全真嗓演唱,如泣如诉,令人动容。在做功上,铺排时她轻描淡写,关键处则浓墨重彩。演到"三

巴掌"[1]的时候,她舍弃以往流于形式的动作,借鉴武旦手法,在三幺锤的击乐配合下,三个变身变脸,左右开弓,猛打自己,惨叫道:"儿呀!"然后掩袖遮面,水袖颤抖。[2]把黄氏当时悲喜交加的情绪用更加极致的方法进行了演绎。

从陶古鹏、张玉魂到李雅樵、吴昭娣,《白扇记》和其他经典楚剧一样,被艺人们一代代传承和完善,成为舞台上常演常新的一出大戏。尤其是其中的《当铺认母》,成为备受欢迎的一出折子戏。

《当铺认母》又叫《鱼网会母》,讲述的是母子三人在典当行相遇的情景。这是全剧的重场戏,也是打锣腔剧种有名的唱功戏,五百多句唱词中没有一句道白。在《当铺认母》这折中,时值端午节,胡金元心生凄凉,感慨自己当年被抛入湖中的遭遇,恰巧被姐姐胡秀英听到。接着母亲黄氏上场,也因这佳节氛围想起自家人的遭遇,唱了一段内心独白:

> 黄　氏　黄氏女身落在洪升典当,
> 　　　　思夫君想我的金元儿泪洒胸膛。
> 　　　　我丈夫死得惨剁成肉酱,
> 　　　　三岁的金元儿抛丢在湖塘。
> 　　　　赵老大打劫了官船自开典当,
> 　　　　娘做大逼女做小天地惨伤。
> 　　　　我正在思夫念儿泪往下淌……

这段独白,足以让对全本戏不了解的观众知晓故事前情。此时母子二人互不知情,还没相认,但姐姐胡秀英已经略有猜测,观众便有了期待。接下来胡秀英把疑惑告诉母亲,二人邀胡金元喝酒,盘问起他的身世,洞庭湖这一地点和猴毛毡、金杯盏、犀牛角牙筷等物品与当年弃婴的细节一一对应,鱼网又讲述了这些年被刘家收养的经历,三人终于相认。黄氏

[1] 黄氏和女儿做了大小二房,面对儿子的质问,她悔恨交加,打了自己三个耳光。
[2] 谢其瑞:《楚剧名伶吴昭娣》,载《戏剧之家》2001年第1期。

还告诉了胡金元当年被劫船的经过和胡父被杀的深仇大恨。最后，她拿出白扇交给胡金元，让他以此为信物去找外公，以捉拿劫贼，解救她们母女二人。这一折尽管出现了三个人物，但通过人物的演唱，将一桩跨越数十年、影响一家两代人的事件交代得十分清楚。随着情节的推进，了解原委的观众反而比剧中人更加急迫地期望他们相认。此出戏的后三分之二都是用快迓腔演唱，充分表达了母子三人悲切激动的心情：

黄　氏　（唱快迓）你既不是为娘养，
　　　　怎知痕迹有三桩？
　　　　此地不把娘亲认，
　　　　你还在哪里去找娘？
　　　　真情实话对儿讲，
　　　　亲生的娘认不认……金元儿呀，我的乖乖，凭儿的心肠！

胡金元　（唱快迓）她那里说痕迹并无二样，
　　　　背转身来自思量。
　　　　既然不是她生养，
　　　　怎知痕迹有三桩，
　　　　此番不把我的亲娘认，
　　　　还在哪里找亲娘！
　　　　悲切切，上前来……

胡秀英　胡金元　（哭头）我的娘啊……！

《当铺认母》这一经典折子戏曾多次代表楚剧进京演出，获得观众好评。如今，在戏曲艺术市场普遍平淡的情况下，《当铺认母》在荆楚地区的演出依然是叫好又叫座，其作为传统大戏的魅力风采依旧。

第四节　新编剧目《刘崇景打妻》鉴赏

《刘崇景打妻》是根据山西省戏剧学校的晋剧《三吊钱》和传统楚剧《刘崇景上坟》改编的新剧，整台演出不到 40 分钟，出场人物仅有三人，但观众几乎"从头笑到尾"，看完后意犹未尽。尽管体量不大，但《刘崇景打妻》却充分体现了楚剧地方小戏的魅力，在情节冲突、人物设置方面立足传统又不拘一格。

全剧以男女爱情为切入口，主要利用了生活中常见的一连串小误会来制造冲突，轻松活泼。刘崇景和凤娇是一对恩爱的小夫妻，刘崇景赶脚半个月没有赚到钱，答应给凤娇买的手镯眼看就要泡汤，只好去找隔壁的王二哥借钱，但失败而归。凤娇去借钱，王二哥却"把都把不赢"[1]。刘崇景不禁心生疑惑，问凤娇这半个月家里是不是多了什么人，凤娇遮遮掩掩地说多了"半个人"，这下可气坏了刘崇景，以为凤娇趁他不在家把王二哥叫到了自家屋里。在赶集的路上，两人吵了起来，刘崇景还动手打了凤娇，凤娇一气之下回到家便要寻短见，闹得不可开交。两人最后在柳树精的帮助下澄清了误会，刘崇景借机表达了对凤娇的爱，也终于知道凤娇说的"半个人"是指怀孕了，全剧在温馨的氛围中圆满结束。故事题材看起来平淡无奇，但因为一系列"包袱"相互衔接、此起彼伏，刘崇景疑妻、审妻、骂妻、打妻一气呵成，观众的注意力持续被吸引。

清代李渔对戏曲语言、情节和风格的趣味性十分重视，认为："'机趣'二字，填词家必不可少。"[2] 浓厚的趣味性，是吸引观众，尤其是小戏的观众——百姓的重要法宝，深谙此道的导演余笑予自觉地延续并实践着中国古代戏曲中的"趣"论。小戏丑角出生的他善于利用误会和矛盾来增加日常故事的趣味性，让观众在捧腹大笑中感受到生活的丝丝温情。他导演的《刘崇景打妻》有着浓浓的趣味性和生活气息。[3] 刘崇景和凤娇夫妻俩

[1] 武汉话，意思是恨不得把钱送过来。其实这钱是凤娇帮王二做工赚的钱。
[2] 李渔：《闲情偶寄》，上海古籍出版社，2000 年，第 36 页。
[3] 参见余笑予《余笑予谈戏》，中国戏剧出版社，2007 年，第 144、174 页。

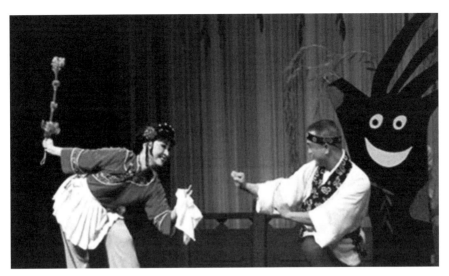

楚剧《刘崇景打妻》，刘崇景、凤娇和柳树精在舞台上

虽然"打"得不可开交，但观众能明显感受到二人对彼此的爱意。比如凤娇想摘花，刘崇景不想去，但看到凤娇自己去摘又担心她有危险，只好不情愿地去摘花。一个"鹞子翻身"，刘崇景的手中魔术般地出现了一朵花，他递给妻子说："给！心！"这一行为充分显露了刘崇景对凤娇的爱。被打后的凤娇把刘崇景给她摘的花从头上取下来扔在地上，还用脚去踩，刘崇景赶紧把花捡起来插在自己的头上说："这是我的心！"凤娇生气地说："你的心变了，你的心坏了！"这一细节将两人的矛盾淡化了，鲜活生动又妙趣横生。

在这出戏中，楚剧"三小"同时登台演出且戏份相当。不仅三人的行当"小"，人物也"小"，都是生活中的小人物，有着普通人的小缺点和小心思。刘崇景虽然心底里爱妻子，但是疑心较重，还没弄清事情原委就要打妻，同时却又有些"妻管严"。凤娇是活泼开朗又带点泼辣的女性形象，不畏男性权威，敢爱敢恨，凶的时候丈夫怕她三分，嗲起来又是千娇百媚，是个直爽的汉妹子。而柳树精虽然不是一个"人"，但他展现出来的朴实善良又带着一丝老滑的味道，观众一点也不陌生，他和葛麻（《葛麻》）、缪老三（《推车赶会》）这些经典的楚剧老者形象颇为相似。三人的性格各有

第五章 楚剧　131

特点，错落有致的情节线索又把三个角色紧密地黏合在一起，因此在有限的演出时间内，戏剧情境的张力得到了充分的凸显。

在语言方面，这出戏的方言念白尤其精彩。余笑予把汉味幽默保留在了剧作当中，加强了作品的地域趣味和平民意识。全剧中唱段所占的比例不大，主要靠三人的对白演绎故事情节。角色的咬字都是老汉口话的发音，带有江汉人伶牙俐齿、爱开玩笑、直来直去、满不在乎的语言特征，听起来像是日常的斗嘴，特别真实。比如刘崇景和柳树精的对话：

刘崇景　柳大哥，半个月不见，难为你为我照门。本想带坨糖你吃，你又有得嘴；想带件衣服你穿啊，你又有这厚的皮。还是像往日一样，跟你作一个揖。

柳　树　晓得几奸哪！[1]

刘崇景　半月不见，怎么还是这瘦呀？长胖些吵？

柳　树　长胖了你好打家具。

刘崇景嘴上说得好听，其实没给柳树精准备任何礼物，柳树精也就不留情面地回击了他，还挤兑他想着把自己砍了做家具，很像生活中互相打趣的俩兄弟。再看刘崇景要打妻之前两人的对话：

凤　娇　你打，你打，你打！

刘崇景　（被逼到没有退路的地方）你比我还狠些咧？你站住莫动！（凤娇一扭头走到舞台中央）转过来，把眼睛睁大些，我要打得你，明明白白。呸！明人不做暗事，啊——嗨！（做出要打人的样子）

凤　娇　（忍不住大笑）哈哈……

刘崇景　笑，哪个跟你逗"散方"？看到冇，这巴斗大的巴掌，

[1] 方言中嫌弃对方抠门时说的话。

凤　娇	要打你脑壳打掉面！（凤娇不示弱地逼上去，刘举起巴掌又落下）凤娇，你有跟王二帮工就莫瞎！
凤　娇	我是帮了工的嘛！
刘崇景	你！（又举起巴掌）好！看你是姑娘婆婆，我再减一个，用三个指头来打，看到，三个啊！这三个指甲头打下去，也要打得你血糊淌流！（凤娇嗔而毫不害怕的神态，使刘再一次软手）好，看在夫妻的情分上，再减一个，这两个指甲头也要打得你呀—开叫哦！
凤　娇	刘崇景用两个指头打人啦！
刘崇景	莫昂，看清楚，举起来上两个，打下去又减了一个，（指着尚未抽走的一个指头）看到冇？
凤　娇	（不肯罢休）好，你打人！（死命地揪刘）你打！你打！
刘崇景	你揪啊，不是吹，刘崇景就是不怕揪。

　　刘崇景原本气势汹汹，但是带着对凤娇的爱和怕而渐渐虚张声势，反倒是性格泼辣又心中无愧的凤娇不依不饶，两人的对白轻巧欢乐，仿佛就是我们身边正在拌嘴的小情侣。这是地方小戏最引人入胜的地方，也是其欣赏具有地域性限制的重要原因，因为走出这片方言区，观众就不一定能感受到言语中的精髓，对剧作的欣赏度就大打折扣。

　　如果只有现实元素，《刘崇景打妻》这部戏不一定能在众多小戏中脱颖而出，正是因为带有一点魔幻的色彩，这出戏成了现实主义与浪漫主义相结合的经典小戏。剧中有一棵拟人化的柳树，即柳树精，不仅会说话、通人性，而且给夫妻俩讲和，是推动剧情发展的关键角色。实际上，柳树不仅被拟人，还被拟成了江汉人，刀子嘴，豆腐心。他把驴叫说成是刘崇景在叫；看到刘崇景夫妻俩产生误会，气得说他们一个"者"[1]，一个蠢；看见

[1] "者"，在方言中指矫情、发嗲。

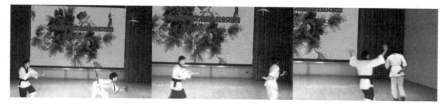

1. 凤娇骑驴就走，刘崇景在后面紧追不舍；

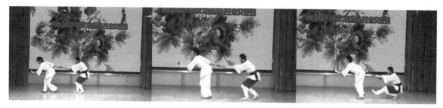

2. 刘崇景追上凤娇，刘崇景跟在驴的后面跑；

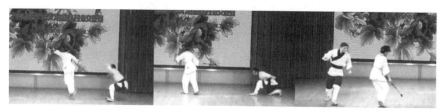

3. 凤娇加速甩开刘崇景，刘崇景紧追不舍；

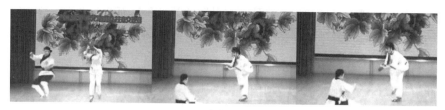

4. 刘崇景继续追；

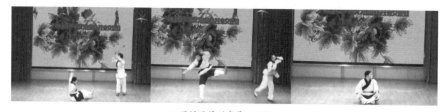

5. 凤娇甩掉刘崇景，下场。

楚剧《刘崇景打妻》"骑驴"程式表演分析图

凤娇要上吊，他去劝解的时候，还故作一副不情愿的样子。他既像刘崇景夫妻俩的好朋友，又像看透他们花花肠子的一位长者，是智慧的化身。这样虚拟化的形象出现在楚剧中，一点也不突兀，因为许多观众自小就熟知神话传说和鬼怪故事，对于戏中出现神兽、鬼魂形象和传奇情节早已见怪不怪。从志怪小说到明清传奇，神话元素屡见不鲜，杜丽娘慕色还魂、白蛇传说、沉香救母等都是被戏曲反复演绎的情节。同时，中国古代文人历来重视通过文学作品来表达情意和言志，崇尚"天人合一"，戏曲创作也是如此。神比人的形象更跳脱灵动，并具有自由逍遥和旷达隐世的意味，能做成人想做而又做不成的许多事情，从而让剧情的发展有了更多的可能性。"人"与"精"的交融正谐相间、真假嬗变，超越了乡土小戏的纯现实演绎，为剧作注入了脱俗的趣味。

此外，剧中"骑驴"的程式表演颇为精彩。吵架后，凤娇骑驴回家，刘崇景想抓住凤娇，短短一分钟内上演了一场激烈的追逐戏。两人的动作逼真紧凑，凤娇的胯下好像真的有驴在跑。类似的还有楚剧《赶会》中著名的"推车舞蹈"。在主角三人前往蕲水城的路上，运用了一个重要的道具——独轮彩车，车架、车身都挂在张二妹腰上，缪老三肩上有条挂绳表示他在后面"推"，俞老四在前面用一根绳子"拉"，二妹表意"坐"，实则"走"在推车里。这种虚拟、高度变形和夸张的表演手法，将角色神态演绎得栩栩如生，造就了以演员表演为核心的极其自由灵活且富有想象力的戏剧空间。尽管楚剧来自乡土，但并不局限于对日常事物的描摹。现实与魔幻在舞台上相遇，发生奇妙的反应，观众既可以体验到日常的喜怒哀乐，又可以享受到超脱世俗的乐趣。这种熟悉感和间离感的并存，也是楚剧的魅力之一。

（马舒婕，武汉大学哲学学院）

第六章 粤剧

第一节 剧种概述

粤地苍郁，万物丰茂。粤人聪敏，八方通达。粤剧灵活，海纳百川。

中国传统戏曲遍布泱泱华夏的广袤城乡，每个剧种都有因深厚的文化积累、绚丽的风土人情而形成其自身的艺术特征。粤剧艺术同样也凝聚了粤地粤人的历史、文化、艺术、民俗元素，是一种艺术风格独特的地方戏。因地理的特殊与历史的分野，粤剧又具备以下几个特点：

一是表演的多样性，包括从官话到白话的转变、城乡流派的差异、南北风格的融合以及省港分化。

二是剧目的丰富性。有记录的粤剧剧目达 1.1 万多个，包括不同时代的传统剧目和新编剧目。粤剧剧目的丰富性不仅表现在数量上，更表现在题材上。除了具有传统戏曲的常见题材外，粤剧还非常善于吸收、改编具有时代精神的文学作品，包括西方文化、本土流行文化，海纳百川，与时俱进。

三是唱腔的独特性。粤剧表演细腻，行当细分，有专戏专腔，不同时期有不同的名家名戏，流派纷呈。

四是音乐的灵活性。粤剧乐器无拘无束，旋律灵活多样，硬弓与软弓结合，传统与现代融合，在守旧与创新的碰撞中得自由境界。

五是思想的通俗性。粤剧故事具有鲜明的生活气息，有市井味和商业味痕迹，通俗而不粗俗，大俗大雅，灵活生猛，映照出粤人精神。

清代粤剧演出

粤剧是联合国教科文组织认定的人类非物质文化遗产，从这个概念出发，当今粤剧艺术的一切活动，都是一种活态传承。从明代嘉靖年间至清代乾隆年间，广州成为海内外商贾往来聚散之地。经济的繁荣促进了文化艺术的繁荣，外江商会也带来了外江戏班，歌舞升平。姑苏班、安徽班、江西班、湖南班、广西班等上百个"外江班"在广州争相献艺。此时"粤剧"的称呼尚未形成，"本地班"的表演，统称"广东大戏"。从明代的"广东大戏"算起，粤剧有500多年历史。

粤剧语言大致经历了从白话（土音）至官话（中州韵）再到白话（现代粤语）的过程。从清代至20世纪二三十年代，粤剧表演基本处于官话时代。粤剧官话俗称舞台官话、戏棚官话，基本使用中州韵，接近属于北方方言的桂林官话。

咸丰四年（1854），粤剧艺人李文茂率一众梨园子弟起义，响应太平天国运动，并穿戏服作战，意为恢复"大明衣冠"。当时的粤剧尚武，粤剧艺人武功不凡，骁勇善战。李文茂兵团一度势如破竹，自辟疆土，自封国号，后因寡不敌众，起义失败。清廷镇压了起义军，下令解散粤剧戏班，禁演粤剧，捕杀粤剧艺人，焚毁琼花会馆。被集体屠杀的粤剧艺人群葬于铁铸的"铁丘坟"中，侥幸逃脱的或逃到穷乡僻壤，或背井离乡远渡东南

亚，或到外江班低薪客串演出。

这段悲惨的历史，客观上造成了粤剧人的流动，对今天粤剧艺术特色的形成有深远影响。其主要体现在：促进了粤剧向农村深入发展、向海外传播，以及与外来剧种交流。

同治七年（1868），两广总督瑞麟为母亲贺寿，请戏班到总督府演戏。饰演杨贵妃的男花旦"勾鼻章"（何章），被老夫人认作"义女"。"勾鼻章"通过老夫人向瑞麟求情，奏请朝廷对粤剧解禁。此时清廷亦希望民间有更多的太平歌声，对粤剧虽然没有明文解禁，但渐渐开始"松绑"，气氛相对缓和。就在这一年，吉庆公所成立，代替被焚毁的琼花会馆，成为管理粤剧戏班"卖戏"的营业机构。

光绪十年（1884），广东八和会馆成立，粤剧进入全面复兴和长足发展的时期，行当齐全，名伶辈出。武生邝新华、蛇公荣、公爷忠、公爷创、新标，花旦勾鼻章、新元茜、白蛇森、扎脚文、肖丽湘，小武反骨友、崩牙启、崩牙成、东生，小生金山恩、阿能、阿聪、阿壮，丑生生鬼毛、鬼马元、豆皮梅，还有活跃在"下四府"（高州府、雷州府、廉州府、琼州府）的大牛德、老天寿……如今虽然难觅其影像及声音，但那一个个生动的名字，亦令人遥想其风华。

得以重新发展的粤剧，在声腔上吸收了二黄，从以梆子为主变为"梆黄合流"，个别剧目唱四平调。粤剧剧目也更为丰富，吸收了高、昆腔戏中的《香山贺寿》《玉皇登殿》《十朋祭江》《风雪访贤》等故事。常演的梆黄戏有"江湖十八本""大排场十八本""新江湖十八本"，还有《六国大封相》《八仙贺寿》《天姬送子》等传统例戏，在农村祀神祭祖活动中进行表演。"本地班"产生了不少名家名班，渐渐在与"外江班"的竞争中取胜。

清末民初，粤剧涌现不少艺术特色鲜明的名家。小生伦、金山炳、白驹荣成为小生翘楚，仙花法、李雪芳、千里驹领花旦芳华。男花旦千里驹表演细腻，擅演苦情戏，演首本戏《可怜女》，一开腔就催人泪下。男花旦陈非侬在《天女散花》中独创"耍带"舞蹈，优美绝伦。新华、周瑜利、靓荣先后执武生牛耳。小武靓元亨，因功架、身段如用尺寸度过一样准确，

被称为"寸度亨"。小武靓昭仔演《罗成写书》，单脚站立写书，唱完一曲，纹丝不动。大花脸有高佬忠，二花脸有大牛苏，丑生王属蛇仔利，公脚泰斗则为公脚保。

有名家首本，有独门本领，戏班争演，梨园好戏连场。琼华玉、国丰年、人寿年、祝华年、祝康年等粤剧大班纷纷成长起来。此时粤剧不仅在本地发展，更传播到广东以外。

民国期间的上海，粤剧观众人数仅次于京剧。李雪芳到沪演出，每每座无虚席。朱孝臧、况周颐、潘飞声、简琴斋等沪上和岭南名士，因捧李雪芳被称为"雪党"。在《仕林祭塔》的表演中，李雪芳设计了一段长达十九小节的反线二黄慢板长腔："未开言不由人珠泪双飘"，淋漓尽致地唱出白素贞与儿子骨肉重逢时的悲喜，成为独特的"祭塔腔"。这一时期的粤剧依然带着"外江班"的痕迹，语言以官话为主，行当丰富。除武生、正生、小生、小武、正旦、花旦、公脚、总生、净、丑十大行当外，还细分有网巾边、六分、公脚等如今已近失传的脚色。唱腔以专戏专腔为特色，如祭塔腔、戏叔腔、罪子腔、罗成腔、穆瓜腔等等。

此时，粤剧教师花鼓江，报人陈少白、黄鲁逸等接受新思想的知识分子创办了志士班，通过改良新剧宣传民主革命，开拓了粤剧的新题材。为了让更多民众接受新思想，志士班排演了《盲公问米》《周大姑放脚》《与烟无缘》等新编粤剧，从思想上破除封建迷信与民间陋习，还将舞台演出从官话改为白话，轰动一时。《盲公问米》的成功，令粤剧演员发现了白话唱腔的优越性。白话粤语声调低沉，下行浑厚，富于表现力，本土观众更易产生共鸣。

朱次伯、金山炳、千里驹、白玉堂等名伶纷纷大力推广白话粤剧，到了白驹荣、薛觉先、马师曾活跃的时期，白话演出已成大势所趋，压倒了官话粤剧。白驹荣发展了金山炳的"平喉"，抛弃了官话高亢激昂的唱法，大胆采用真嗓唱小生，对发展粤剧唱腔做出了重要贡献。

粤剧转入白话，使用真嗓演唱后，行腔较低的木鱼、龙舟、南音、粤讴等粤调说唱艺术被大量吸收到粤剧中，成为粤剧的歌谣体唱腔，大大增

加了粤剧的文学性和抒情性，使粤剧真正实现本土化，奠定了现代粤剧的表演形态。

20世纪二三十年代，粤剧还实现了一系列转变。戏班演员由全男班和全女班转变为男女合班，出现了人寿年、周丰年、祝华年等省港大班。演出场所从农村转入城市，从广场演出转为剧场演出。表演风格也从质朴、粗犷转为华丽、细腻。表演行当从原来的武生、正生、小生、小武、正旦、花旦、公脚、总生、净、丑十大行当变化为武生、文武生、花旦、二帮花旦、小生、丑生的"六大台柱制"。

随着语言与唱腔特色的形成，作为地方戏的粤剧开始成熟，出现了众多的表演流派。薛派、马派、红派、虾腔、风腔、新马腔等等，这些创腔立派的粤剧表演艺术，正是粤剧完成城市化进程之后开出的缤纷花朵。而粤西及广西地区流行的南派粤剧，则表现出更多乡村粤剧的特点，也保留了传统粤剧在城市化之前的早期形态。

南派粤剧指粤剧没有吸收北派京剧表演艺术之前的传统粤剧表演风格，从地域上讲，广东下四府戏班及广西地区的粤剧表演，大多属于南派，有别于较为城市化的省港班。南派粤剧浓烈而有侠气，因循守旧，保留了更多现代粤剧已失传的排场和功架。南派粤剧有点土气，有点狂野。而正是这点土气和狂野，成了传统的保鲜剂。

在粤剧城市化的进程中，女性观众越来越多，粤剧表演趋于细腻、华丽，生旦戏更受欢迎。薛觉先把北派京剧的精华吸收到粤剧中，开创了粤剧"打北派"的表演艺术风格，俗称"南撞北"。此后，粤剧艺术性大大提升，舞台表演更为美观。与此同时，南派粤剧日渐式微。可以说，南派粤剧的式微并非某个历史阶段人为导致的结果，而是粤剧在城市化进程中自然形成的趋势，是粤剧艺术发展本身有更高要求的选择。

粤剧城市化以后，粤剧艺术走向成熟，出现了省港大班，也涌现出著名的"薛马桂白廖"五大流派——这是形成于20世纪20年代，对此后粤剧发展产生深远影响的五位名伶所开创并传承有序的流派，五派的开山人物分别是薛觉先、马师曾、桂名扬、白驹荣、廖侠怀。

薛觉先（1904—1956），著名粤剧文武生，被称为"万能泰斗"。他做功细腻，关目、做手、台步、功架均持重高雅而又不失潇洒，代表作有《三伯爵》《白金龙》《姑缘嫂劫》《胡不归》《心声泪影》《花染状元红》等。薛觉先善于融会贯通，对粤剧改良有重要贡献。在表演方面，他引进京剧武打身段，聘请京剧名家来广东教学，开创了粤剧"打北派"的风格。在唱腔方面，他学习白驹荣、千里驹的唱功，借鉴民间曲艺的韵味，开创了独树一帜的"薛腔"。"薛腔"简洁流畅，潇洒从容，一时间出现了"无腔不学薛"的盛况。

马师曾（1900—1964），著名粤剧丑生、文武生，20世纪50年代后成为粤剧难得的须生，代表作有《苦凤莺怜》《斗气姑爷》《审死官》《野花香》《搜书院》《关汉卿》《屈原》等。马师曾的早期表演诙谐风趣，活灵活现，市井味浓郁，他独创丑生"乞儿喉"，形成跌宕别致、跳脱新奇的"马腔"。马师曾擅长以引人入胜的故事和妙趣横生的表演推动情节发展，对人情冷暖以诙谐出之，对人间善恶以侠义裹之，其表演达到了喜剧艺术的高妙境界。20世纪50年代马师曾从香港回到广州发展，演出了《搜书院》《关汉卿》《屈原》，其须生形象如古瓷般朴拙，如老松般苍郁。

桂名扬（1909—1958），著名小武、文武生，擅长武戏文做，代表作有《火烧阿房宫》《皇姑嫁何人》《冷面皇夫》等。桂名扬功架优美，精通音乐锣鼓，一举一动皆有情。他的唱腔结合了霸腔和平喉，吐字清晰磊落，形成了别具一格的"桂腔"。桂名扬表演细腻，能很好地表现英雄人物的内心世界，对粤剧小武行当产生了深远的影响。

白驹荣（1892—1974），年轻时有"小生王"之称，中华人民共和国成立后转型为须生、丑生，唱腔以情动人，表演感人至深。其早期代表作有《金生挑盒》《泣荆花》等，中华人民共和国成立后出演了《宝莲灯》《选女婿》等剧目。他还擅唱广府南音，沉郁苍凉，销魂荡魄，代表作有《客途秋恨》《男烧衣》等。

廖侠怀（1903—1952），著名粤剧丑生，不仅继承了前辈名丑的表演艺术，还吸收了查理·卓别林的表演艺术，进而创造出独特的"廖派"艺术。

其代表作有《本地状元》《花王之女》《大闹广昌隆》《火烧阿房宫》《甘地会西施》等。廖侠怀通过喜剧来反映民间疾苦，针砭时弊。他的口白尤为精彩，融合中板、滚花、板眼、木鱼等曲艺形式，一气呵成，妙趣横生。

这五大流派对粤剧的发展影响巨大，20世纪三四十年代，还出现了著名的"薛马争雄"——薛觉先的觉先声班与马师曾的太平剧团展开激烈竞争。"薛马争雄"除了让戏迷大饱眼福外，还对粤剧的改良有着重要意义。薛、马二人改变了粤剧依靠"开戏师爷"写戏的习惯，他们集思广益，让演员与编剧一起对剧本斟酌打磨。把新兴的电影、话剧的化妆、服装和灯光运用到粤剧表演中，使粤剧的唱腔和表演形式更为丰富。

20世纪50年代，粤剧进入省港分化期。内地与香港因意识形态不同，上演剧目、表演风格与审美趣味也大为不同。内地逐步实现剧院制，集中优秀演员、作家、编剧、导演，打造精品剧目。此时，出现了以红线女的"红腔"、罗家宝的"虾腔"、陈笑风的"风腔"、罗品超的"鉴腔"等个人唱腔为标志的粤剧流派，对繁荣粤剧艺术起到重要作用。尤其是红线女，是粤剧的旗帜性人物，其创立的集旦角表演艺术之大成的红派艺术有三大特色：刚健富丽的红腔、融汇南北的表演艺术、以左翼文学为营养的经典剧目。

香港方面，仍旧以私营戏班为主，走商品化、市井化的道路，出现了芳艳芬的"芳腔"、"伶王"新马师曾的"新马腔"，以及薛派传人林家声、香港粤剧代表性人物任剑辉和白雪仙（合称"任白"）等名家。"任白"擅演爱情故事，多唱小曲，绮丽缠绵，市民味浓郁，是香港粤剧的标志性人物。任剑辉是著名粤剧女文武生，早期是小武出身，扮相潇洒，唱腔迷人。白驹荣的女儿白雪仙是著名粤剧花旦，容貌娇美，深情款款。"任白"组合是粤剧舞台的经典情侣，其代表作有《帝女花》《牡丹亭·惊梦》《紫钗记》《西楼错梦》《再世红梅记》等。

1951年5月5日，《中央人民政府政务院关于戏曲改革工作的指示》发布，"改人、改戏、改制"的戏改工作拉开帷幕。在戏改工作中，粤剧的"商业化"和"买办化"受到严厉批判。1957年"反右"斗争开始，粤剧

创作和表演受到重创。"文化大革命"期间，粤剧和全国其他传统文化事业一样受到破坏，剧院、剧团建制被撤销，演员被下放劳动或被迫转业。在艰难的岁月中，粤剧人不怕挫折，致力革新，排演出《搜书院》《关汉卿》《山乡风云》等具有时代精神与艺术高峰的新编粤剧。粤剧的文学性与艺术性得到前所未有的提高，粤剧也被周恩来誉为"南国红豆"。20世纪70年代末，粤剧迎来了短暂的复兴，产生了可圈可点的几部名剧，如《白燕迎春》《三脱状元袍》《洛神》《梦断香销四十年》《昭君公主》《三帅困崤山》等。其中成为新经典而久演不衰的，当数红线女主演的《昭君公主》和罗家宝主演的《梦断香销四十年》。

广东粤剧界在"戏改"后发生了重大转变。体制上以剧院和公营剧团为主，剧目的主要内容突出阶级矛盾和民族抗争，汲取左翼文学为营养，基本价值观是人民性和民族性，音乐形态则倾向于回归梆黄、减用小曲。粤剧的宣传性压倒了娱乐性，粤剧评判的话语权由普通观众转到专业人士和部分文化界领导人手中。粤剧的文学性和艺术性大大提高。新时代的粤剧在剧目上更明显地服务于劳动人民，而在审美上，却渐渐摆脱其草根性。

香港受"戏改"影响较小，延续着较为传统的粤剧文化、剧目与演剧生态，继续以私营戏班为体制，表演上不断向商业化、市井化发展，音乐形态出现越来越多小曲。

粤剧的省港分化，是在政治、文化的分野中形成的，是中国戏曲界的特殊现象，同一剧种在不同地区产生了不同的艺术发展路线。因分化而互相保存、补充，丰富了粤剧艺术的形式、面貌与内涵。粤剧在两地表演形式与思想形态上的分化与互补，不仅是文化的生长，更是历史的见证。今天在建设粤港澳大湾区的大背景之下，省港在文化艺术上的优势互补就显得更为重要、更值得关注与研究。

粤剧音乐善于吸收外来文化及外来剧种之长，海纳百川，活泼善变，在高度的开放性中葆有鲜明的本土特色。早期粤剧的乐队设在戏棚（舞台）之上，演出时，全班乐手位于舞台中央。当时的戏棚没有前幕，观众入场时，首先看到的是伴奏乐师，因此粤剧乐队又称"棚面"。

受唱腔流变的影响，粤剧的主奏乐器与棚面组合方式也不断发生变化。唱高腔时的粤剧棚面用"梆笛组合"伴奏。梆黄时期，棚面又出现了"硬弓组合"和"软弓组合"。硬弓组合俗称"五架头"，以二弦为主奏乐器，配以竹提琴、三弦、月琴、横箫，多伴奏高亢激越的唱腔，如霸腔，多适用于武场戏或古腔伴奏。软弓组合俗称"三件头"，以高胡为主奏乐器，配以扬琴、秦琴、洞箫、长筒，多伴奏平和抒情的唱腔，如普通平喉、子喉的唱段。

特别值得一提的是粤剧的音乐与舞美设计。20世纪20年代，受外来文化的影响，粤剧开始吸收西洋乐器，甚至以爵士乐伴奏，但效果不佳，诸多西洋乐器很快就被淘汰，只保留下音色与粤剧传统乐器可以融合的一些乐器。洋为粤用最典型的乐器是小提琴，小提琴音色华丽、明亮，音域比高胡宽阔，伴奏"反线二黄""反线中板""乙反"的转换比高胡丰富，被吸纳为粤剧软弓组合的主要乐器。

舞美方面，粤剧较早在舞台上使用亭台楼阁、小桥流水的背景，领先全国、名传海外。20世纪30年代，由于戏班竞争激烈，又受到电影等流行文化的冲击，粤剧舞台设计盲目追求华丽风格，仅运用的灯光就有宇宙灯、水晶灯、透明灯、原子灯、太极灯等，还出现了珠筒装、胶片装、灯泡装，甚至设有布景机关，令人眼花缭乱。这些新奇古怪的设计，违背了戏曲的写意原则，很快就遭到淘汰。尤其是20世纪50年代戏改之后，这些标新立异、哗众取宠的服饰和机关被取消。

然而粤剧发展至今，其舞美设计又有重蹈覆辙之虞。如今的粤剧头顶人类非物质文化遗产的光芒，脚踏中国复兴传统文化的东风，但有了经费的支持后，粤剧和全国其他许多剧种的新编戏一样，走进"大制作"的误区，布景道具繁复，甚至把假桥、假山、假船搬上舞台，挤压了演员的表演空间。

第二节　传统剧目《西河会妻》鉴赏

《西河会妻》是粤剧传统武戏，排场繁复，技巧高难，是南派粤剧的代表剧目。

《西河会妻》讲述的是猎户赵英强、赵英俊兄弟投军，赵英强阵前斩番王首级。奸臣郭崇安放冷箭射向赵英强，英强坠崖。郭崇安冒功领赏，并贵为国舅。赵英俊逃回家报信，见郭崇安也在此。赵父与赵英俊惨遭郭崇安杀害。郭崇安抢走赵家小妹，乱棍打死前来主持公道的平阳知府，还追杀赵英强的妻子王月娥。坠崖后的赵英强被人救起，伤愈回家，途经西河，救起正被郭崇安追杀的王月娥。月娥痛诉家变，英强上京告状。西宫娘娘百般袒护其兄郭崇安。几经周折，在国公刘国瑞的帮助下，赵家得以复仇。

《西河会妻》是清末小武靓仙的首本戏，1912 年由华天乐班演出，靓仙、新白菜主演。中华人民共和国成立后，此剧由何建青整理成《西河会》，由靓少佳主演。

《西河会妻》有许多粤剧小武必须熟习的表演排场。比如"会妻"排场。王月娥被奸人追杀，逃至西河边，投河自尽。赵英强经过此地，杀退凶徒，救起王月娥，方知是自己失散的妻子，两人相认。赵英强下河救人时，采用三个半边月接大翻的高难度跟斗。从西河中救起王月娥时，赵英强背靠背地将王月娥背上场，然后放在舞台的石墩上坐下。接下来，有一整套繁复的动作：赵英强为王月娥拧干头发，挤干衣服，再扶起王月娥踏七星。王月娥醒来后哭诉家翁伤重身亡，叔被杀，姑被抢，平阳知府也遭乱棍身亡。赵英强每听到一位亲人遇害，就翻一个跟斗，演员选择抽蹲、硬鸡、抢背、乌龙绞柱、走大翻等技巧，表达受到强烈刺激的情绪。王月娥表演散发。在这个排场中，赵英强由小武扮演，王月娥由正旦或打武旦扮演。

再比如"过山"排场，包含多项特技表演，表现赵英强、王月娥夫妇被仇家追杀，逃亡途中需翻山越岭才能逃出生天。最初的"过山"排场是舞台正中放三张桌子，下面两张，上面一张，组成"品"字，以表示山。

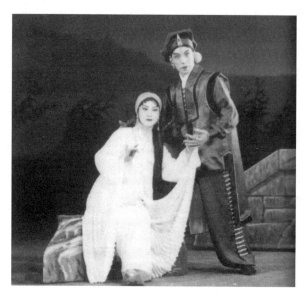

20世纪70年代《西河会妻》剧照，罗楚华饰赵妻王月娥（左），靓少佳之子小少佳饰赵英强（右）

下面两张桌子旁边，各摆一张靠背椅，表示登山的路径。上面的桌子上放两张靠背椅，背部相靠。椅背上缚一根长约200厘米、直径约15厘米的竹竿，伸出桌子外。从舞台棚顶垂下一条粗绳索，表示山上的古藤。后来的演出对道具更为讲究，会把山稍微装扮一下，用山景画片遮挡住桌子和椅子，使其看起来更像山的形状。粤剧艺人们也会把竹竿裹上棉布，把粗绳涂成绿色。表演开始时，赵英强领着妻子王月娥上场扎架，内场杀声高喊。夫妻二人走圆台到衣边，王月娥先行登山，赵英强在后推扶。王月娥上到第一张高台时摔下，赵英强立即用半边月或高台大翻一跃而下，随后背着妻子攀山，登上两张高台，再登上并排而落的椅背，在椅背上做起单脚、探海、射雁等高难动作，沿竹竿探步前行，走到一半，失足滑倒。赵英强先用双手抓竹竿，然后用双足钩住竹竿，王月娥用双脚紧夹赵英强腰部，两人倒悬在半空扎架。王月娥松开双脚翻滚落地，赵英强翻身上竹竿，行至竹端，俯望王月娥，表演乌鸦晒翼、起虎尾等技巧，然后上到高台，登上椅背，翻跟斗而下，再扶起王月娥扎架，"过山"排场完成。传统粤剧戏班演出"过山"排场时，赵英强须穿高靴，王月娥要踩跷和散发，表演难度越大，越受观众欢迎。"过山"排场后来出现在很多传统粤剧武戏中，例

如《七状纸》《牛栏封官》等。"过山"也是粤剧南派小武必须掌握的重要技巧,由于难度太大,完整的"过山"排场表演现在难以复现。也由于表演危险,加上粤剧城市化后生旦戏成为主流,做功繁重的武戏渐渐被边缘化,《西河会妻》已近失传。

2005年,广西粤剧及邕剧导演冯杏元应香港举办的中国戏曲节的邀请,重排了《西河会妻》。被称为南派粤剧"活字典"的冯杏元说:"以前老师傅教导我们,学好排场戏,走遍天下都不怕。排场是技巧,也是情绪。无技不惊人,无情不动人。这才成戏。"

粤剧的流传范围包括广东、广西以及港澳地区,不同地域的粤剧表演,其特色也不一样。省港班演《西河会妻》,侧重演会妻一场,不强调打斗、惊险的场面,而是用丰富、细腻的唱腔来打动观众。下四府戏班表演《西河会妻》,主要面向农村观众,展现的粤剧传统武功比较多。广西的戏班演《西河会妻》,更注重粤剧排场艺术,如"过山"排场、"乱公堂"排场、"校场比武"排场等,在排场表演中展现铲台、跳台、梅花桩、双照镜

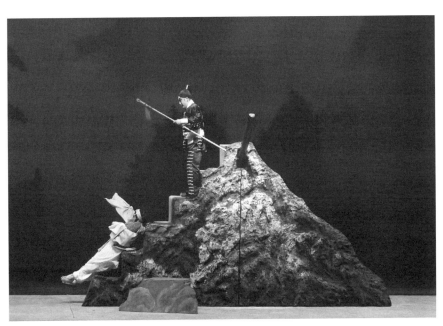

2016年东盟戏剧节,广西南宁粤剧团上演《西河会妻》,此为"过山"排场,张霖摄影

等绝技。

排场是粤剧传统表演艺术的一部分,是前辈艺人经过舞台实践,不断地创造加工,所形成的一种较固定的表演片断。除了拉山、扎架、小跳、俏步、洗马配马、绞纱抽蹛等基本动作,排场还具有一定的情节和表演程式,甚至包含锣鼓点、曲牌唱腔等因素。

传统粤剧演出往往没有完整的剧本,只有一张提纲,提纲上只注明某人物上场与某人做对手,用某排场。至于演什么,怎样演,提纲里并不写明,只有简单的五个字:"职份者当为"。这时演员只要懂得排场,就可以将固定的程式套入新剧目中进行演出,剧中人只要改名换姓就行了。如果不熟悉排场,演员就无法胜任。可见,排场是编剧、导演、演员必修的基本功。

对于粤剧排场的重要性,冯杏元讲得很明确:"你想学演戏,学编剧学导演,不学排场不行。它不是文本,是历代艺人总结的表演精髓。学好排场戏,走遍天下都不怕。在戏行,你做错了排场,人家不骂你,先骂你师父。我们演戏不敢偷懒。排场做不好、功夫做不好,老艺人的在天之灵会责怪的。"[1]

粤剧的排场究竟有多少,难以统计,往往一出新戏中有某个精彩的表演片断,后来又被吸收套用,就成为新的排场。1962年,广州市文艺创作研究所根据老艺人的口述,整理了142个粤剧排场,其中文行54个,武行81个,丑行7个。文行有"双映美""教子""游花园""书房会""长亭别""抛球招亲""搜诏""生祭""十奏""分妻""读家书""写状""献美""浣纱""猜心事"等。武行有"封金挂印""追曹(挑盔卸甲)""摆龙门""释妖""三战""水战""盘肠大战""点将""起兵祭旗""斩三帅""夜打山神庙""过桥(过山)""拗箭结拜""救驾""借兵""回朝颁兵"等。丑行有"和尚登坛""偷宫鞋""收妖""睇相"等。

[1] 冯杏元口述,粤剧中国保护中心"粤剧记忆访谈"项目,广西南宁新会书院,2016年9月19日。

第三节　传统剧目《关汉卿》鉴赏

粤剧《关汉卿》是集优秀演员、编导及各方位的顶尖创作人才于一身的经典剧目，也是粤剧史上最具文学性与艺术性的经典作品之一。

粤剧《关汉卿》讲述的是：元代戏剧家关汉卿有感于一个弱女含冤的事件，写下《窦娥冤》，控诉统治者的残酷不仁。《窦娥冤》上演后，激怒了权贵。权臣阿合马勒令关汉卿修改词曲，关汉卿铁骨铮铮，拒绝修改，被捕入狱。在《窦娥冤》中饰演窦娥的歌妓朱帘秀也一同被捕，饰演蔡婆婆的歌妓赛帘秀更惨遭挖目酷刑。关汉卿、朱帘秀虽身陷囹圄，但二人志同道合，心灵相通，豁达从容。关汉卿作一阕《蝶双飞》赠朱帘秀，以明心志，更言真情。朱帘秀读罢，与关汉卿在狱中合唱《蝶双飞》，愿生死与共。关汉卿入狱引起群情激奋，阿合马被义士王著刺杀，但关汉卿也被放逐南下。元代律例不容关汉卿与朱帘秀双飞之愿，二人泣别于卢沟桥。

粤剧《关汉卿》1958年由马师曾、杨子静、莫志勤根据田汉同名话剧改编。改编初稿是按照田汉的话剧原作，大团圆结局，关汉卿和朱帘秀双宿双飞。周恩来总理观看了演出后，认为大团圆结局不见得符合历史真实，建议改为悲剧性结局。修改后，全剧更为厚重磅礴。

该剧由广东粤剧院首演，陈酉名、林榆导演，马师曾、红线女、林小群、少昆仑、薛觉明、黎国荣等主演，作曲及音乐设计由黄不灭、仇洪基、仇洪涛、黄壮谋、黄继谋、黄英谋承担，舞台美术设计则由何碧溪、潘福麟承担。

1958年12月，粤剧《关汉卿》在中共八届六中全会（武汉会议）上专场演出，毛泽东、刘少奇、周恩来、朱德等中央领导观看了演出。该剧获得业界及普通观众的一致好评，无论是剧本还是表演、唱腔等方面，都将粤剧推到了新的高峰。

《关汉卿》这一粤剧史上的新经典是新文学与旧戏曲结合的杰作，也是思想性与艺术性融合的范本，还是马师曾、红线女两位粤剧表演艺术家成

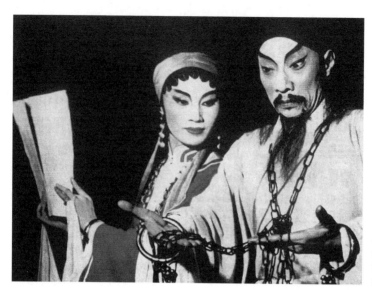

粤剧《关汉卿》，红线女饰朱帘秀（左），马师曾饰关汉卿（右）

功转型的标志。

红线女的艺术人生大致可分为两大历史阶段——女腔和红派（以刚健富丽的红腔著称）。红腔延续了女腔，也发展了女腔。两者各有特色，女腔娇美，红腔华贵。借用钟嵘的《诗品》来描绘，女腔如"采采流水，蓬蓬远春"，红腔如"行神如空，行气如虹"。女腔以马派艺术为基础，以戏班制为支撑，在《苦凤莺怜》《一代天骄》中有充分表现，是粤剧旦角艺术的重要唱腔。红派艺术以剧院制为支撑，以"戏改"为分水岭，以左翼文学为基本立场，吸收南北艺术精华，注重传统与时代的结合，成为情感丰沛、格调高雅，集旦角艺术之大成的粤剧流派。红派艺术以《搜书院》《关汉卿》为标志，创造了粤剧历史上的艺术巅峰。其后的《山乡风云》《昭君公主》《李香君》《祥林嫂》等剧目，更使红派艺术不断丰富。

红线女的声线高、亮、远、净。如在别人，声音达到这几点，就很容易产生金属般的质感，但红线女却不然，她的声音依然是温润饱满的，而且多了一种内在的修养，那就是用心、用情。红线女在演唱《蝶双飞》时，淋漓尽致地体现了这种高华之美。"坐时节，共对半窗云。行时节，相应一身铁。各有这气比长虹壮，哪有那泪似寒波咽？提什么黄泉无店宿忠魂，

争说道青山有幸埋芳洁。俺与你发不同青心同热,生不同床死同穴。待来年遍地杜鹃花,看风前汉卿、四姐双飞蝶,相永好,不言别。"此曲凛然大气,美人义士一交心,便是生死相交之情,全无踟蹰不前之意。红线女说:"我在演唱这段比较高亢的小曲时,整个情绪都在那动人的词句的控制和指导之下。关汉卿写的《蝶双飞》一曲,既然是他两人的写照,因此,朱帘秀唱起来,每一句词曲,都使她感到有一种无穷的力量,她歌之、舞之和词曲的意向浑然一体。"[1]秦牧在观看《关汉卿》后评价道:"她的响遏行云的唱腔,在表达一个剑胆琴心的人物凄苦激烈的心情时,获得了相当优美的效果。这种唱腔,使我们像听秦腔、河南梆子似的,有一种杜鹃泣血似的感受。因而,也就相当加强了艺术魅力。"

《搜书院》《关汉卿》对于红线女而言,是唱腔与表演艺术的转型之作。对于马师曾而言,则是行当的成功转型之作,从马派丑生转为马派须生。尤其在《关汉卿》一剧中,马师曾的戏份更多,须生表演也更为成熟。

马师曾早年是粤剧丑生,表演风趣机灵,唱腔跌宕活泼。其最著名的是《苦凤莺怜》第四场《庙遇》中的一段唱:"我姓余,我个老窦("老窦"在粤语中意为"爸爸"——引者)又系姓余……"这段"有序中板"十分"生鬼",充分展现了义丐余侠魂的善良与仗义,成为经典名曲,脍炙人口。马师曾揣摩这段唱腔时,曾思考如何才能唱出具有舞台审美价值的乞丐唱腔,后来听到卖柠檬的小贩沿街叫卖,悟出其朗朗上口、富于变化的特点,遂运用到自己的唱腔中,配合其风沙、浑厚的声线,创造出特色鲜明的"乞儿腔"。

马师曾的丑生表演,绝不仅仅是搞笑,更不媚俗,他深谙以"笑"来痛击"恶"的力量的重要性,是真正的丑生表演艺术家。从粤剧丑生转型为须生,马师曾深知不易。他对角色精雕细琢,曾自述道:"谢宝和关汉卿,这两个人物都是老生的扮相,演法也基本是老生的路子……我原来是演丑角的,几十年来,一直演丑……我想,这两个人既然在外形上找不到很

[1] 红线女:《我演〈关汉卿〉中的朱帘秀》,《红豆英彩——我与粤剧表演艺术及其他》,广东人民出版社,1998年,第107页。

大的区别,那就得在内心感情、形体动作、精神状貌和唱腔等等方面,使观众看到他们真的是两个人,千万不要让观众看出这还是我本人。一个演员,要是让观众花钱来看他自己,而不是看戏中的人物,这是很失败的!我非常担心演来演去还是我自己,或者把谢宝演成关汉卿……掌握角色的气质很重要,像谢宝,就要演得苍劲有力,如严冬之枯松,动作要稳而慢,并且有力。而关汉卿,则要演得风流潇洒,倜傥不羁,如春日之阳光,动作可以稍为夸张一些。虽同是老生戏,但一定要演出不同类型的'老生'来。我的老生戏演得不多,我正在着重向其他剧种与粤剧的老生学习,希望能把老生戏演好。"[1] 善良睿智的书院老师谢宝、铁骨铮铮的剧作家关汉卿以及激情澎湃的爱国诗人屈原,马师曾成功塑造了粤剧历史上的三个经典须生形象。马师曾的表演,使得粤剧须生不再是"配演",而是有了稳当当的担纲戏。在这些经典剧目中,马师曾保留了马派唱腔生动跳脱、韵味浓郁的特质,去除了市井味与行腔中拖沓的砂石感,表演朴拙,唱腔奇崛。其表演之高妙,放到全国剧种的须生行当中,也熠熠生辉。可以说,从丑生到须生,不仅是马师曾个人的成功转型,也是粤剧表演历史上的伟大创造。

田汉有七律《观马、红演〈关汉卿〉》表达赞赏之情:"生死同心彩蝶双,缠绵慷慨杂苍凉。拼将眼底千行泪,化作人间六月霜。情种未妨兼侠种,柔肠真不愧刚肠。他年若写梨园史,欲使关田共一章。"

第四节 新编剧目《帝女花》鉴赏

《帝女花》,"任白戏宝",香港粤剧瑰宝,也是粤剧史上可以流芳的经典剧目。粤剧《帝女花》的名气是超越地域的,很多广东以外并不了解粤剧的朋友,也知道《帝女花》。经唐涤生的改编、任剑辉和白雪仙的演绎,

[1] 马师曾作,林涵表记:《我演谢宝和关汉卿》,载《戏剧研究》1959年第4期。

粤剧《帝女花》传唱省港两地半个多世纪，令无数戏迷为这个300多年前的故事心碎。

明末崇祯帝之女长平公主聪慧美丽有主见，但女大当婚，长平公主只能依父母之命在凤台选婿。太仆之子周世显一表人才擅词令，且不油滑，长平公主动心了。她不便明说，便在含樟树下题诗："双树含樟傍凤楼，千年合抱未曾休。但得人如连理树，不在人间露白头。"周世显心有灵犀，酬诗一首："合抱连枝倚凤楼，人间风雨几时休。在生愿为比翼鸟，到死应如花并头。"二人情定含樟树下。未及拜堂，战火烧至。闯王攻城，大势已去。崇祯自缢前，将红罗赐予后妃、帝女，以保其贞节。崇祯追斫长平，砍伤其手臂。长平昏死，被大臣周钟救出。长平在周钟家养伤，得周钟之女瑞兰悉心照顾，与她义结金兰。长平虽被救回性命，但想想家国不存父母双亡，不禁万般凄凉。清朝伊始，施行怀柔之策，周钟父子欲将长平献给清廷，以谋取新朝官职。周钟父子的密谋被瑞兰听到，她将长平及时救出。长平借病逝尼姑之名，藏身维摩庵。一年后，周世显碰巧来到维摩庵，见残山剩水，触景生情。周世显伤痛之际，在庵中巧遇长平，悲喜交加，苦求相认。而长平凡心已死，迟迟不肯相认。周世显涕泪相求，甚至以死相逼，终于感动了长平，二人重归于好。

周钟一直打探长平下落，得知公主藏身维摩庵，且重遇周世显，喜出望外，劝周世显为清廷效劳。周世显想起先帝未下葬，明太子尚为人质，干脆将计就计，假意归附清廷。长平误以为周世显变节，唾面剔目。周世显再三解释，长平终知其用心良苦。周世显与清帝斗智斗勇，令清帝释放明太子，厚葬崇祯。心愿达成，周世显与长平在含樟树下拜堂，同饮毒酒殉明。这是殉情，更是殉国。

"有缘生死能相会，无情对面不相逢。"情化解了所有的痛。至两人同赴黄泉，他们的情义更令人感泣。"山残水剩痛兴亡，劫后重逢悲聚散。有梦回故苑，无泪哭余情。"一部《帝女花》，可看成《桃花扇》的下集。《桃花扇》借爱情写兴亡，主题是兴亡；《帝女花》以兴亡写爱情，主题是爱情。《帝女花》的笔力着重于生与旦丰满的人物形象，尤其是驸马周世显的情感

与风节。周世显是传统戏曲中少有的好男人，有情有义，智勇双全，忍辱负重，对爱情和家国都坚贞不渝。理解了侯方域和李香君的劫后撕扇，就能理解周世显和长平的喜宴殉节。其实，饮毒比撕扇更易理解，因为他们终究还是在一起。

《帝女花》原为清代剧作家黄燮清创作的昆曲传奇，流传已久。

黄燮清（1805—1864），浙江海盐武原镇人，晚清诗人、剧作家，原名宪清，字韵甫，一字韵珊，号吟香诗舫主人，自幼对音韵有天赋，精通诗词曲，还擅长琴道和绘画。道光十五年（1835）中举人，此后又经六次会试，功名终无再进，一度在江西、安徽官府充当幕僚。道光三十年（1850），黄宪清为自己更名为黄燮清，自此安居自家拙宜园倚晴楼，沉醉曲文，不问科举。朝廷任命他为湖北县令，他亦称病不去。同年作昆曲《帝女花》，流芳后世。咸丰十一年（1861），太平军攻至，黄燮清携家眷逃离海盐，倚晴楼毁于战火，黄燮清的大量作品及藏书也被烧毁。同治三年（1864），59岁的黄燮清在武汉病逝。临终嘱大女婿宗景藩将其失散的著作整理、重印。宗景藩不负重托，于同治四年（1865）将《倚晴楼七种曲》重印，留下了黄燮清的经典剧作。《倚晴楼七种曲》包括《帝女花》《桃溪雪》《茂陵弦》《凌波影》《脊令原》《鸳鸯镜》《居官鉴》，其中，《帝女花》《桃溪雪》被公认为上乘之作。

由于时局的变化和历史的局限，黄燮清的《帝女花》对清廷的态度是比较隐晦的，甚至点缀有赞溢之语。如开场《佛贬》一折："（内放火光介）众：敢问我佛，下界辽东地面，突起万丈祥光，是何瑞兆。净：善哉善哉，天心厌乱，主有大圣人诞生，戡平祸乱，一切邪魔，不日便可扫荡，那天女金童的婚姻，亦得借以成就，真乃天作之合也。"[1] 黄燮清并非以明代遗民的心志来书写《帝女花》，由于种种难言之隐，他只能在人物的塑造中寄托深情，淡化个人的立场，彰显万般世像归于佛法的境界。

一百年后，唐涤生将黄燮清的昆曲《帝女花》改编成粤剧《帝女花》

[1] 黄燮清：《帝女花》上卷，《倚晴楼七种曲》，西泠印社出版社，2014年。

时，已超越黄燮清的困厄，无所束缚，创作出粤剧的经典之作。唐涤生版《帝女花》，思想上更受孔尚任《桃花扇》的影响，反清立场更鲜明，突显周世显和长平公主的忠贞节烈。

唐涤生（1917—1959），著名粤剧编剧，原名唐康年，广东中山人。唐涤生才华横溢，擅诗书画，早年在上海读书，受海派大都会文化的洗礼，思想活跃，文字功力不凡。1937年，唐涤生开始参加电影编剧工作。1938年，他加入薛觉先的觉先声剧团，负责抄曲，成为南海十三郎和冯志芬等著名粤剧编剧的助手。唐涤生得到薛觉先的赏识，开始尝试编剧工作。1956年，任剑辉、白雪仙、靓次伯、梁醒波等组成仙凤鸣粤剧团，聘唐涤生为编剧，他的才华得到进一步发挥。唐涤生一生创作了400多个剧本，为仙凤鸣粤剧团创作了《牡丹亭·惊梦》《紫钗记》《帝女花》《蝶影红梨记》《再世红梅记》等经典之作。他的作品主题深刻，结构严谨，曲词典雅，情深意切，常从元、明曲本中取材，熔文学于粤剧，笔力千钧。1959年，唐涤生新作《再世红梅记》上演时，他在台下昏厥，次日离世，年仅42岁。

唐涤生改编的《帝女花》，是为任剑辉和白雪仙度身定做的。他曾自述道："在书史里记载的长平公主，她的年龄、造型、线条、容貌、娇弱、敏感，都与白雪仙有极吻合之处，白雪仙近年来的演技是什么性格都可以把握的，她的艺术修养是每一个稍微熟悉粤剧的观众都有认识，我极信任她能把这一位末朝的公主复活过来，她并不随便的扮演一个人物，据我所知，她为了要演长平公主，曾阅读一切有关明末的书籍和有关长平公主的史实，甚至，她还苦苦地请求何洛川大医师供给她以长平公主的墓志原文，希望从后人的笔底加深一层去认识剧中人的一切，她近年对于演技态度的认真，是值得与任何成功的演技家相媲美的，还有任剑辉的演技从《梁祝恨史》《琵琶记》《牡丹亭·惊梦》《蝶影红梨记》已表现出炉火纯青的境界，以她饰演历朝最多情的驸马周世显，外形和内在都是极吻合的。我有了绝大的信心，我很顺利的编成《帝女花》。"[1]

[1] 唐涤生：《在"仙凤鸣"第四届里我为什么选编〈帝女花〉和〈紫钗记〉(1957)》，收于陈守仁《唐涤生创作传奇》，香港，汇智出版有限公司，2016年，第158页。

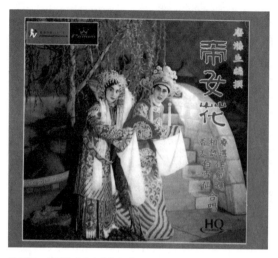

任剑辉、白雪仙《帝女花》经典唱片

唐涤生对小曲的编排与古曲的运用，令《帝女花》全剧听来无比悦耳。他发掘出《秋江哭别》和《妆台秋思》两首古曲，经音乐家王粤生改写，唐涤生再填上词，令观众对剧中人物的悲喜感同身受，对乐曲如痴如醉。这些曲目易于传唱，在听觉上接近轻扬的广东音乐，很有粤味。

《帝女花》剧情紧凑，戏剧冲突强烈，有很强的电影感。这是唐涤生剧本的一大特色。他爱看电影，早年又在十里洋场受过熏陶，因而有这般手笔。《庵遇》一折，开场便是"孤清清，路静静，呢朵劫后帝女花，怎能受斜雪风凄劲……心好似月挂银河净，身好似夜鬼谁能认"，两三句，就很有场面感。前尘未落，末路崎岖，好一片风雪纷纷扬扬，低头举步维艰。

粤剧《帝女花》的成功，除了剧本感人，当然还要归功于演员精湛细腻的表演。任剑辉和白雪仙是香港粤剧界的黄金搭档，被称为"任白"。

两人在《帝女花》中的经典唱段《香夭》感人至深：

诗白：（旦）倚殿阴森奇树双，（生）明珠万颗映花黄。（旦）如此断肠花烛夜，（生）不须侍女伴身旁。下去。

（侍女）知道。

（旦）落花满天蔽月光，借一杯附荐凤台上。帝女花带泪上香，愿丧生回谢爹娘，偷偷看，偷偷望，佢带泪带泪暗悲伤。我半带惊惶，怕驸马惜鸾凤配，不甘殉爱伴我临泉壤。

（生）寸心盼望能同合葬；鸳鸯侣相偎傍。泉台上再设新房，

地府阴司里再觅那平阳门巷。

（旦）唉！惜……花者甘殉葬，花烛夜，难为驸马饮砒霜。

（生）江山悲灾劫，感先帝恩千丈，与妻双双叩问帝安。

（旦）唉！盼得花烛共谐白发，谁个愿看花烛翻血浪。唉！我误君累你同埋孽网，好应尽礼揖花烛深深拜。再合卺交杯墓穴作新房，待千秋歌赞注驸马在灵牌上。

（生）将柳荫当做芙蓉帐，明朝驸马看新娘，夜半挑灯有心作窥妆。

（旦）地老天荒情凤永配痴凰，愿与夫婿共拜相交杯举案。

（生）递过金杯慢咽轻尝，将砒霜带泪放落葡萄上。

（旦）合欢与君醉梦乡。（生）碰杯共到夜台上。

（旦）唉！百花冠替代殓装。（生）驸马珈坟墓收藏。

（旦）相拥抱（生）相偎傍。（合）双枝有树透露帝女香。

（生）帝女花（旦）长伴有心郎。（合）夫妻死去树也同模样。

粤剧《帝女花》一直传承不歇，曾在1959年和1976年两度被拍成电影，第一次由任剑辉和白雪仙主演，第二次则由年轻的龙剑笙和梅雪诗主演，相当于青春版，吸引了很多年轻观众。2003年，《帝女花》被改编为电视连续剧，依旧受到观众的追捧。《帝女花》如今仍在香港、广东的大小粤剧团体中不断上演。

（钟哲平，广州文学艺术创作研究院）

第七章
评剧

评剧起源于河北省唐山地区流行的冀东莲花落（音 lào），自诞生伊始，评剧就以其绚丽多姿的艺术特色、优美动听的唱腔、通俗易懂的唱词、具有浓厚生活气息的念白与表演而植根于广大群众之中；以其顽强的生命力走京、串卫、闯关东，从农村到城市，四处生根、发芽、成长。迄今为止，评剧已有百余年历史，是我国戏曲剧种中成长较快、流布较广、影响较大的剧种之一。

第一节　剧种概述

评剧的形成与成长经历了艰难、曲折的历程，大致可分为五个阶段：

第一阶段，冀东莲花落孕育了评剧。

据黄芝冈《落花商兑》考证，莲花落原为隋、唐僧侣宣讲教义或募化时采用的一种唱导音乐，时称"落花"或"散花"。以说为主，字多腔少，合辙押韵，即兴演唱，后来逐渐演变为民间莲花落。1937年重修的《滦县志》卷四记载："莲花落原名莲花乐，俗谓之蹦蹦戏，昔时丐者沿街乞讨之歌曲也。"更多时候，莲花落作为祭神和民间花会的娱乐活动而存在，且逐渐成为冀东秧歌中的一种主要类型，俗称"落子""蹦蹦"，有单口、对口之分。由于各地乡土风情及语音走向不同，莲花落形成了东、西两路不同的风格。

（1）西路莲花落。

清代流行在北京周围、天津以西的通州、三河、宝坻、蓟县一带的莲花落被称为西路莲花落。[1]光绪末年，西路莲花落吸收河北梆子、老调、哈哈腔、定县秧歌等曲调，借助戏曲分场形式，逐渐发展成为独具特色的地方小戏。其唱腔高亢激昂，拖腔中带有虚词衬字；表演质朴、粗犷，语言朴素、风趣，具有强烈的民间说唱文学色彩；剧目以生活小戏为主，如《花亭会》《孙继皋卖水》《小王打鸟》《杨二舍化缘》《顶锅》等；行当以三小（小旦、小生、小丑）为主，辅以彩旦。其代表人物有：能编善导的小生金叶子；具有组织能力的彩旦乐不够；以青衣、小旦见长的鬃鬃赵、舍命红、挑帘红、歪脖红、小蜜蜂、大香蕉、四月鲜；以小生、老生见长的郭启荣、银叶子、王殿良；以小丑、彩旦见长的大白菜、胡椒面等。1893年，西路莲花落进入北京城演出，受到观众欢迎，时称"北京蹦蹦"。

可惜好景不长，1927年以后，北京蹦蹦遭到官府打压，不能进戏园演出。此时，由东路莲花落发展而成的评剧蓬勃兴起，1931年进入天桥落子馆。缺乏革新精神的北京蹦蹦艺人无奈改唱评剧，出现了一夜之间北京蹦蹦被彻底摧垮的局面。

到1958年，中国评剧院对北京蹦蹦进行挖掘、整理，聘请小蜜蜂、四月鲜等仅有的老艺人指导教戏，记录剧本，整理唱腔，并定名为西路评剧。剧院先后排演了《花亭会》《杨二舍化缘》《孙继皋卖水》《顶锅》《三女除霸》等，演出非常火爆。鉴于评剧已有的影响，绝响近三十年的北京蹦蹦被挖掘整理之后，不可能再作为一个独立剧种存在。但在新编剧目中，西路评剧唱腔不断被音乐工作者所吸收，并获得了可喜的成果。评剧《向阳商店》中刘春秀的"夸手"唱段就颇具西路评剧风格，至今仍在传唱。

（2）东路莲花落。

清末流行在天津以东、唐山周围、辽宁西部、承德南部的莲花落则被称为东路莲花落。[2]清代以来，冀东民间花会盛行，莲花落受到民众欢迎，

[1] 参见王乃和《成兆才与评剧》，文化艺术出版社，1984年，第127页。
[2] 同上，第128页。

却遭到官府镇压，常因"伤风败化"等所谓罪名被禁，但总是禁而不止。清中叶，一批莲花落艺人从民间花会中分化出来，到街头卖艺或茶园、落子馆演唱谋生。由于受众面不同，在落子馆演唱的莲花落受同场演出的鼓曲、牌子曲、子弟书的影响，逐渐向曲艺靠拢；而在街头卖艺或茶园演唱的莲花落则进入彩扮莲花落阶段，沿着戏曲化的道路前进。

彩扮莲花落由二人化妆表演。一人扮小旦，用蓝布或花布包头，额前佩戴珠花，面部涂红抹粉，身穿裙袄裤褂，腰系四喜带，手拿折扇、手帕；另一人扮小丑，头戴毡帽，身穿茶衣腰包，眉宇间用白粉画"豆腐块"或虫、鸟图像，手持竹板或霸王鞭。表演时载歌载舞，并有简单乐器伴奏，声腔具有乐亭皮影、大鼓韵味，念白带有唐山人说话拉长音、富于旋律的"呔儿"味特色，受到当地人的喜欢。

清末，彩扮莲花落涌入直隶（今河北省）首府天津，遭到官府的打压和封建文人的诬蔑。1901年，直隶总督颁布"永干力禁"令，将莲花落班社逐出津门。面对这一窘况，艺人们并没有放弃，而是想方设法挽救莲花落，因而有了"拆出戏打开永平府"的一段佳话。

第二阶段，彩扮拆出戏初具戏曲雏形。

1908年，成兆才、张化文、金菊花等人重组班社，在滦县东吴家坨张德礼家，对莲花落进行改良，决心冲破禁令，到永平府（今河北省卢龙县城）演出，以展示莲花落的魅力。他们将原来用第三人称表演的长篇故事按不同情节拆开，改为由第一人称表演的单折小戏，称之为"拆出"（这一术语为评剧独有）。其唱腔采用莲花落中的平腔和喇叭牌子，曲调通俗，易于传唱。因莲花落被禁，不能再用此名，遂改为平腔，一则因为唱腔中采用了平腔，二则具有指地为名，暗含"永平之腔"的用意。他们大着胆子来到永平府，首场演出对口《开店》、拆出戏《乌龙院》、小武戏《鬼扯腿》，文武兼备，唱做俱佳，受到永平府大小官员和当地群众的欢迎。随后他们又演出了《告扇子》《美女思情》《偏心眼》《借女吊孝》等新剧目，盛况空前。

成兆才等人在打破永平禁戏政策之后，又开辟了昌黎、滦县、乐亭三

县阵地。此时,其他班社也开始活跃,莲花落再度兴盛起来。这一时期最有声望的班社有庆春班、南孙班、北孙班、警世戏社二班与三班、金鸽子班等。在诸多演员中,最具代表性的是擅演悲剧的金菊花,他的嗓音洪亮,做戏逼真,唱大悲调一绝,代表剧目多为成兆才所作,如《乌龙院》《黄爱玉上坟》《借女吊孝》《安安送米》《劝爱宝》等,深受观众喜爱。

至此,东路莲花落发展到拆出阶段,虽然仍具有说唱艺术的痕迹,但毕竟初具戏曲雏形,为发展成为一个新剧种做好了准备。

第三阶段,平腔梆子戏标志评剧形成。

1909年,修缮一新的唐山永盛茶园开业,成兆才带领庆春班首演,不想遭到警察当局的阻挠。西路莲花落艺人也批评庆春班"不是门里人,乱了江湖之道"。京剧演员闯入后台,抢走了戏班供奉的唐明皇牌位,庆春班面临严峻的考验。

此时,几经波折的成兆才等人认识到,莲花落要想生存和发展,必须从内容到形式进行脱胎换骨的变革。于是,他们吸取以前多次改良莲花落的经验教训,从剧本到唱腔,从伴奏到表演,对莲花落进行了一次全面改革。他们目的鲜明,分工明确,其具体做法如下:

(1)抓住"一剧之本",编写新戏,删改原有节目中的淫词滥调和色情表演。成兆才承担了此次改革的领导工作和编剧任务。他反对"跑梁子",主张固定台词,借鉴京、梆大戏的剧本结构形式,改编、创作新剧本,为评剧的形成夯实基础。

(2)组建评剧乐队。在庆贤梆子班鼓师宋冠英、德盛楼京剧班鼓师张永德的帮助下,放弃原来为莲花落伴奏的竹板和节子,采用京、梆乐队的板鼓、枣木梆子、打击乐和锣鼓经,乐队文场增加了板胡、笛子、笙等乐器,由此组建了评剧第一支乐队,负责此项任务的任善庆也成为评剧第一任鼓师。

(3)借用新板式,创作新唱腔。年轻演员月明珠(任善丰)在其父任连会、兄长任善庆及河北梆子艺人张有(艺名"小佬儿")的帮助下,以莲花落为基础,吸收河北梆子的板式和曲调,以及皮影、乐亭大鼓等元素,

创作新唱腔，为评剧音乐奠定了基础。

（4）学习戏曲表演程式，发展角色行当。戏班聘请京、梆教师，虚心学习传统表演程式，使各行当的表演进一步规范化，推动评剧表演艺术发展。

（5）整顿班社纪律，制定"十大款"。为保证改革顺利进行，成兆才等人吸取梨园行的经验教训，制定了本班社的生活、工作纪律，共十款：不准夜不归宿；不准嫖妓；不准赌钱；不准打架斗殴；不准前台逗凑（在台上没准词，临时编凑）；不准错报名姓；不准丢环拉坠；不准批示不尊；不准辱骂师长；不准咬艺（互相嫉妒、挑剔，甚至拆台）。

在这次改革中，具有卓越贡献的当属改革组织者、评剧创始人之一、剧作家成兆才。

成兆才（1874—1929）艺名东来顺，河北省滦南县绳家庄人，幼年家贫，被迫学唱莲花落。他多才多艺，能编善导，生、旦、丑俱佳，会打鼓，能创腔，在乐队"四面通透"。他为人正派，每晚散戏后，总是闭门秉灯看书，写剧本，钻研技艺。他一生创作、整理、改编了 102 个评剧剧本（说法存疑的尚未统计）。其前期作品具有朦胧的民主、进步倾向，惩恶扬善，警示化人，如《马寡妇开店》《劝爱宝》《三节烈》《杜十娘》《占花魁》《珍珠衫》《花为媒》《六月雪》等；后期作品具有鲜明的时代精神，创作题材多为时事新闻和重大社会事件，如《杨三姐告状》《枪毙驼龙》《枪毙驼虎》《枪毙阎瑞生》《安重根刺伊藤博文》等。他的作品不论是悲剧，还是正剧，都洋溢着乐观主义精神，呈现出喜剧色彩，且唱词口语化，富有音乐性，读起来十分上口，唱起来和谐动听。

通过全面改革，一个崭新的剧种正式形成，时称"平腔梆子戏"，但观众仍习惯称其为"唐山落子"。它以社会化的内容、通俗易懂的艺术形式、浓郁的乡土气息博得社会各阶层观众，特别是普通市民的欢迎，就连塞外八沟（今河北省平泉县）、喇嘛庙（今内蒙古自治区多伦县）赶驮子的商人、农民，都要到永盛茶园去听月明珠的落子腔。正在唐山庆仙楼演出的京剧、梆子演员也颇感吃惊，说他们是"土疙瘩成精"。

唐山落子的诞生标志着评剧形成。庆春班在唐山的演出如火如荼，年轻演员月明珠成为继金菊花之后最红的男旦之一。他嗓音圆润明亮，文武双全，创作的抒情性唱腔被称为"月明珠调"。他首演成兆才编写的剧本30余出，还自编自演了《桃花庵》，塑造了许多性格不同的女性形象，为评剧旦行唱腔和表演艺术的发展开辟了道路。

庆春班凭借在唐山的声誉，于1915年第三次来到天津。与此同时，南孙班、北孙班也先后前往。各大班社云集天津，震动津门剧坛。观众将庆春班常演的剧目编成顺口溜："《开唢》《开店》《花为媒》，《因果美报》《占花魁》。"观众常把这些剧目与当时京剧名家刘鸿声的"三斩""一碰"（即《斩子》《斩黄袍》《斩马谡》和《碰碑》）相媲美。庆春班的票价也由三个铜子儿涨到十个铜子儿。

1917年夏，庆春班准备出关演出，改换永盛茶园王凤亭戏箱，更名永盛合班。次年8月，永盛合班赴山海关演出，受到欢迎。因演出剧目有"评古论今，警化世人"作用，遂将永盛合班更名为警世戏社。1919年春，警世戏社出关到东北营口演出。至此，唐山落子进入崭新的发展时期。

第四阶段，拓展新市场促使评剧兴盛。

1919年前后，随着新文化运动的兴起，评剧得到进一步发展。各地落子班社相继创建，并向长城内外扩展，闯关东，赴南国，到西北，足迹遍及全国。

1919年，警世戏社赴营口永大茶园演出，正好与在小红楼演出的李子祥共和班（在东北创建的第一个评剧班社）唱对台，唐山落子初到东北就面临一场考验。李子祥共和班久占营口，颇有人气，领衔演员开花炮曾在此地击败过金菊花，史称"开花炮炮打金菊花"。此番与年轻演员月明珠唱对台，双方大有一较高下之势。最初三天，双方势均力敌。之后，警世戏社演出《桃花庵》《杜十娘》《花为媒》等新戏，一连七天的戏票抢购一空，演出盛况令李子祥共和班望尘莫及。开花炮一气之下返回故里，次年病故。

唐山落子迈入东北取得完胜，吸引了关内众多班社涌入东北，如南孙

班、北孙班、金鸽子班、警世戏社二班与三班、复盛戏社、元顺戏社、白玉霜班等。唐山落子不断与东北民众的语言、习俗和欣赏特点相融合，形成了以奉天（今沈阳）为中心、遍布东北各地的"大口落子"风格，史称"奉天落子"。

此时，第一代女演员崛起，唱腔更加丰富，具有爽朗、豪放的风格。新剧目不断涌现，更多文人才子、著名演员也参与剧本创作。如左翼作家萧军创作的《马振华哀史》，文人才子文东山改编的《孟姜女哭长城》，演员李小舫根据同名电影改编的《杨乃武与小白菜》，筱月明、李金顺根据安东时事并参考同名京剧编写的《芙蓉花下死》等。安东（今丹东）诚文信书局从1929年到1933年，陆续出版了六集《评剧大观》，这也是至今已知的第一部评剧剧本集。评剧与京剧也经常"两合水"联合演出，不但丰富了评剧剧目，而且使得评剧表演更加规范。

正当评剧以锐不可当之势发展时，1931年日寇发动"九一八"事变，东北沦陷。评剧艺人随着逃难人群返回关内，寻求新的发展。

诞生于河北的评剧，又一次在省会天津汇聚。天津人会看戏，更会捧角儿。各大班社主演来到天津施展才华，在竞争中互相汲取他人优长，形成了多种演唱风格和诸多流派。20世纪30年代，最出色的当属评剧"四大名旦"，即刘翠霞、白玉霜、爱莲君、喜彩莲。她们的唱腔各有特点：刘派高昂激越，一气呵成，音域宽，嗓音亮，善用"高腔高调"。白派低回细腻，流畅自然，嗓音宽亮，鼻腔共鸣好，善用"低调低腔"。爱派婉转清新，嗓音甜美，独创"疙瘩腔"，俏皮华丽，善用"高调低腔"。喜派新颖大方，稳中含俏，善于革新，被誉为"时代艺人"。

评剧唱腔结构属板腔体，基本板式分为五类：委婉动听的慢板、灵活多变的二六板、急迫紧张的垛板、情绪激愤的流水板和节奏自由的散板。另有过渡板类和辅助性唱腔、插曲小调等。评剧有传统剧目230多部，还有移植改编的剧目、适时创作的现代戏等，内容丰富。

评剧进入北京后，也有不俗表现。1929年，复盛戏社进入北京，"打

炮戏"《保龙山》是一出文武带打的群戏，很受欢迎，就连京、梆演员也惊叹唐山落子竟有如此精彩的武打。以后每逢演出文戏时，开场总要加演小武戏，如《白水滩》《铁公鸡》等，用真刀真枪开打，很火爆。复盛戏社演员芙蓉花为适应北京观众口味，一改传统男旦"大口落子"风格，演唱中以京韵为行腔基础，逐渐削弱滦州口音，开始向"小口落子"转化，得到京城观众的认可。不久，刘翠霞、李金顺等名角和金鸽子班、莲剧团等班社也来到北京。1933年，白玉霜再次抵京，首演于大栅栏广德楼。她以低回婉转、深沉凝重的唱腔和细腻传神、真实感人的表演，征服了看戏挑剔的北京观众。一时间，北京掀起了评剧热。

诸多评剧班社汇聚京城，为了争取票房，除在剧目、唱腔、表演等方面设法出新外，还在机关布景、化妆造型、服装道具等方面弄出一些新奇花样，不免良莠杂陈，而白玉霜上演粉戏《拿苍蝇》公然违反政令，最终导致京城禁演评剧。

一个新兴剧种的成长、壮大，总要经受无数次惊涛骇浪，方能到达胜利的彼岸。

评剧向南方扩展，首先是从上海开始的。1935年，双霞社进入上海，受到欢迎。1月26日的《申报》称赞其"开沪上游艺界之新纪录，是华北歌剧界之急先锋"。此后，芙蓉花、花小仙率班来沪演出三个多月，白玉霜、爱莲君、钰灵芝在恩派亚大戏院合演，惊艳上海剧坛。白玉霜与著名京剧演员赵如泉合演《潘金莲》，还演出了戏剧家洪深为她编写的《阎婆惜》，轰动一时。在洪深的推荐下，白玉霜主演了明星影业公司拍摄的电影《海棠红》。影片上映后，白玉霜更是红得发紫，甚至出现了白玉霜牌香皂、白玉霜花露水等生活用品，可见白玉霜的影响力之大。

1937年11月12日，上海沦陷。评剧班社离开上海，辗转到贵州、四川一带。战争期间，评剧演出遭到严重破坏，艺人们也流散各地，以顽强的生命力保护自己。他们有的回到河北、京津；有的直奔大西北；有的到了南疆地区。这些班社有些是辗转演出，有些却在那里扎根、生长，成为当地观众不可或缺的精神食粮。

白玉霜（中）和女儿筱白玉霜（左）合影

第五阶段，新中国评剧迎来新繁荣。

1949年，中华人民共和国成立后，随着戏曲"三改"（改人、改戏、改制）运动和"三并举"（传统戏、现代戏、新编历史剧）方针的实施，评剧艺人以极大的政治热情改革旧体制，建立新制度，积极编演现代戏，上山下乡，为基层服务，评剧迎来了新繁荣。

这一时期，白派传人筱白玉霜（李再雯）于1949年排演了现代戏《九尾狐》。以扮演青衣、花旦等正面人物形象见长的筱白玉霜，破例扮演大反派九尾狐，演出很有卖点。她与魏荣元、席宝昆等主演的《秦香莲》，于1956年被拍成电影，受到广泛好评。嗓音清脆甜美、善用"疙瘩腔"的新凤霞，则与作曲家一起，创作出诸多新腔新调，排演了很多现代戏，如《刘巧儿》《艺海深仇》《金沙江畔》《杨三姐告状》（改编版）等，还排演了整理改编的传统戏《花为媒》《无双传》《三看御妹》等。此外，李忆兰的《张羽煮海》、花月仙的《打狗劝夫》，都很叫座。天津鲜灵霞的《杜十娘》《井台会》《包公三勘蝴蝶梦》，东北韩少云的《小女婿》《江姐》、花淑兰的《茶瓶记》《半把剪刀》《谢瑶环》、筱俊亭的《打金枝》《对花枪》等，也受到观众热烈欢迎。

与此同时，男声唱腔在作曲家与演员共同努力下，经过"改调换弦"，形成了越调唱法，既解决了男女声腔的矛盾，也丰富了男声唱腔的表现力。

这样，评剧生行既可唱正调，也可唱越调，男演员得以担当主要角色，一改评剧男声唱腔简单贫乏的"半班戏"状态，而成为生、旦、净、丑并重的"一台戏"。

改革开放以后，那些在"文革"时期解体、停演的评剧院团恢复了建制，积极排演新剧目。劫后余生的评剧艺术得以恢复和振兴，涌现出许多新戏和新人，焕发出勃勃生机。

第二节　传统剧目《花为媒》鉴赏

中国古典文学名著是评剧传统剧目创作的重要来源。评剧创始人之一、剧作家成兆才自幼好学，熟知《今古奇观》《宣讲拾遗》《聊斋志异》等作品。1909 年，成兆才根据《聊斋志异》第 12 卷《寄生》编写的评剧《花为媒》，由庆春班月明珠（扮演张五可），任善年（扮演王俊卿）、张志广等首演于唐山永盛茶园，受到热烈欢迎。该剧又名《指花为媒》《张王巧配》《张五可》，故事与《王少安赶船》相接（王少安与《花为媒》中的王俊卿是父子关系），但实际写于《王少安赶船》之前。后来，两剧合演，称《父子巧姻缘》。1915 年左右，成兆才对《花为媒》进行了修改，使整个故事更为精练，人物形象更为鲜明。

《花为媒》的故事并不复杂，主要讲述了王少安之子王俊卿在父亲寿诞之日，与表姐李月娥相见，互生爱慕之情。母亲得知，托阮妈为媒，向李母求婚。李家母女欣然应允，唯有其父固执己见，予以反对。时有张女五可，经阮妈说媒，拟嫁俊卿。俊卿醉心表姐，相思成病，不愿与五可订婚。阮妈设计，引俊卿到花园与五可相见。俊卿见五可之美不在月娥之下，方应婚事。月娥知晓后，与其母定计，趁父外出，于俊卿迎娶五可之日，抢先送亲上门，遂使俊卿巧得二妻。

编演《花为媒》之时，正是辛亥革命发生前后，民主革命思想影响到成兆才的剧本创作，在他的笔下，青年男女面对婚姻大事，敢于反对父母

评剧《花为媒》，新凤霞饰张五可

包办，敢于面对面相亲。张五可在花园面对王俊卿，敢于大胆展示自己的美，并以花为题，批评王俊卿不识货，说出自己的心里话。后来，作者借张五可之口唱出了宣传"放脚"的唱词："劝妇女，你们快放脚哇，现而今讲文明还是大脚的为高！"由此可以看出编剧成兆才向世人传达"讲文明"的良苦用心。

《花为媒》自庆春班排演以来，各评剧班社纷纷学演。在此过程中，诸多艺人对原剧本进行了多次修饰与改进。其中，中国评剧院陈怀平、吕子英的改编本影响最大。原作中王俊卿最后巧得二妻，显然是封建社会不平等婚姻观念在作者头脑中的反映。对此，陈怀平、吕子英做了巧妙而又具有创造性的改编，他们在剧中增加了一个人物——王俊卿的表弟贾俊英，花园相亲、接收信物，都由贾俊英来代替，而贾俊英与张五可在花园也是一见钟情。贾俊英一角的出现，使得王俊卿对李月娥的爱更为专一，也使得张五可有了圆满的归宿。最后，两对新人同时完婚，皆大欢喜。此改编本由新凤霞（饰张五可）、李忆兰（饰李月娥）、张德福（饰贾俊英）、赵丽蓉（饰阮妈）、杜宝宇（饰王俊卿）等首演，反响强烈。此后，各地评剧院团均按此改编本演出。

改编本《花为媒》既保留了原剧本中的精华，又巧妙地解决了两对新人的婚事问题。剧作者围绕张五可的心理活动，构思了很多巧妙的情节和迷人的唱腔，充分体现了评剧特有的传奇性和说唱文学特征。尤其是《坐楼》《花园》《洞房》这三场重头戏，让人印象深刻。

《坐楼》一场，重点描写张五可听到王俊卿拒婚之后的复杂心情。她独坐绣楼，心潮起伏，情绪难平，对着镜子自我欣赏。此处大段的正调慢板唱腔通俗而精彩，朴实而优美，字里行间流露出她在自信中稍有几分彷徨。

她从头到脚仔细地品评自己，对自己的肯定促使她在花园中敢于充满信心地表现自己，来争取对方对自己的认可。在这段唱腔中，新凤霞充分发挥自己音质纯、音色美的优势，将张五可的内心世界表露无遗。

《花园》一场，重在表现演员的唱功和表演，这是评剧的优长，其中的《报花名》是家喻户晓的经典唱段。这一场演的是阮妈将张五可诓到花园之后，见贾俊英迟迟未到，只好央求张五可报花名，以拖延时间。最初剧本的唱词是按月报，依次唱出十二个月的花卉，一辙到底，共 12 句，用的是正调慢板唱腔："正月初春二月杏，三月桃花满园红……小寒大寒十二月，蜡梅花开又到新正。"1932 年，成兆才进行了修改，增加了一连串名人典故，每月四句，四句一辙，共 52 句，用的也是正调慢板唱腔："正月开迎春花为当先，刘关张结义在桃园。破黄巾斩华雄才把名显，王司徒害董卓巧计连环……"显然，这样的唱词牵强附会，好在剧情表现的是拖延时间等人，与戏相符，观众也可多听几句唱腔。

改编本的《报花名》按四季填词，以花喻人，准确而富有哲理，其唱腔也改为优美抒情、朗朗上口的新曲。

张五可　春季里风吹万物生，
　　　　花红叶绿草青青。
　　　　桃花艳李花浓杏花茂盛，
　　　　扑人面的杨花飞满城。
阮　妈　你再报夏季给我听。
张五可　夏季里端阳五月天，
　　　　火红的石榴白玉簪。
　　　　爱它一阵黄昏雨，
　　　　出水的荷花亭亭玉立在晚风前。
阮　妈　都是那个并蒂莲。
张五可　秋季里天高气转凉，
　　　　登高赏菊过重阳。

　　　　　　枫叶流丹就在秋山上，
　　　　　　丹桂飘飘分外香。
阮　　妈　朵朵都是黄。
张五可　冬季里，雪纷纷，
　　　　梅花雪里显精神。
　　　　水仙在案头添风韵，
　　　　迎春花开一片金。
阮　　妈　转眼是新春。
张五可　我一言说不尽春夏秋冬花似锦，
　　　　叫阮妈，却怎么还有不爱花的人！

　　这段新曲是作曲家徐文华在评剧二六板的基础上，吸收小曲《太平年》的曲式结构而创作的。【太平年】是单弦中的一个曲牌，唱词为四句，再加一尾腔："太平年啊，年太平啊！"平腔梆子戏时期，《老妈开唠》中的《逛北京》唱段曾使用这一曲调。而《报花名》采用的是尾腔部分，如"你再报夏季给我听"。这段唱腔活泼欢快，既抒情，又有新意，而且具有浓郁的民歌特色，是一段独唱加小帮腔的插曲。扮演张五可的新凤霞和扮演阮妈的赵丽蓉的表演也很到位，当唱到"亭亭玉立在晚风前"时，张五可打开羽扇，用"云手"、反手耍一个腕花，盖在头上，做出荷花出水的姿态。阮妈也做出类似的姿势，一前一后，配合默契。亮相时，一个蹲式，一个立式；做"云手"时，一个正，一个反。表演中，两人犹如红花绿叶，相辅相成。

　　在花园里，张五可把自己比作一年四季不同姿色的花，把花的美与自己的美融合在一起，流露出对王俊卿拒绝婚事、肆意贬低自己的强烈不满。情绪急转直下，张五可对美景无心观赏，执意要回绣房。阮妈见代替相亲之人还未到来，急忙拦住张五可，也要"报花名"。她东拉西扯、插科打诨，也来了一段《报花名》。这是后来剧作者给阮妈加的戏，既增加了观赏性，也是剧情需要。在这段戏中，赵丽蓉夸张、幽默的唱腔与表演，令

人忍俊不禁。她一边唱"头上顶着荷花，花底下生藕"，一边把手绢打开，旋成一朵花，用烟袋一顶，飞出去，又落在烟袋上，以表示荷叶凋落。当唱到"藕坑里去摸鱼，我就摸啊，摸啊……"时，她故意放慢速度，拉长声音，动作夸张，两手像是在摸什么，实则是在寻找她要等的人。张五可问："你摸什么呀？"阮妈这才回过神来，大声唱出："我就摸了一个大泥鳅！"这一"抖包袱"的甩腔，总是让观众笑得前仰后合。

当发现花墙上映出人影时，张五可以少女天生的敏感，立即想到此人就是王俊卿。她又惊又喜，又恼又气，想单独和他谈谈。于是，她机智地支走了阮妈，高声唱道："好心的阮妈妈被我骗了"。在这句甩腔中，新凤霞运用了唱中带笑的发声方法，唱腔是那样圆润，笑声是那样得意、那样天真，她已经融入张五可的形象之中了。见到来人王俊卿（实为代人相亲的贾俊英），张五可对他的第一印象很好，于是"满腔怒恼雪化冰消"。意识到机会来了，张五可落落大方地在这位意中人面前充分展示自己的美，让对方从头到脚仔仔细细把她瞧。贾俊英看呆了，觉得"人比花更娇"。二人心照不宣，最后以花定情，满意而归。这是多么复杂的心理变化，多么新潮的开放意识，真是一场好戏。

《洞房》一场，因误会而引发的冲突一环紧扣一环，加强了喜剧效果，促成了全剧的高潮。拜堂时，张五可晚到一步，被李月娥抢了先。在这关键时刻，张五可执意要闯入洞房看个明白。当见到李月娥时，张五可却被她的美貌征服了。面对情敌，张五可没有一丝敌意，更没有过激的语言，而是冷静、客观地分析现实情况，用女性特有的眼光赞美对方，表现出豪爽、率真的性格。此处有一大段垛板唱腔，以嗓音甜美、口齿清楚著称的新凤霞，利用节奏的变化，将板头、气口安排得非常巧妙。大段唱词像合辙押韵的散文诗，句子长短不等，还有一些附加句，如"张五可，用目瞅，从上下仔细打量这位闺阁女流。只见她头发怎么那么黑，她那梳妆怎么那么秀，两鬓蓬松光溜溜，何用桂花油。……年轻的人，看不够，就是你七七、八八、九十九，年迈老者见了她，眉开色悦赞成也点头"。这样复杂的词句，经过新凤霞的巧妙安排，有疏有密，有柔有刚，赶板跺字，

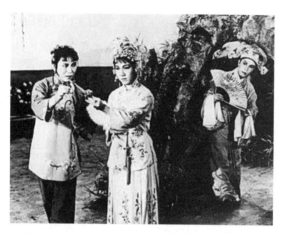

评剧《花为媒·花园》，左起：赵丽蓉饰阮妈，新凤霞饰张五可，张德福饰贾俊英

快慢结合，使得唱腔华丽而又俏皮，婉转而又流畅，最后畅快淋漓的甩腔，总会引来热烈的掌声。

面对来势汹汹闯入洞房的张五可，抢先拜堂的李月娥也有一大段唱。这是编剧惯用的手法，你方唱罢我登场，以推进戏剧高潮的到来。

李月娥的唱词虽然也是长短句，但剧作者却采用了曲艺"顶针续麻"写法。这种首尾相连的唱词另有一番新意："闯的人，人心乱，乱一团，团团转，转团团，团团乱转，转的我是差一点就没有主张。……到的早，早不如巧，巧不如恰，恰恰当当我们拜了花堂。"两位主人公的两大段唱腔将戏推向高潮。扮演李月娥的李忆兰，嗓音高亢明亮，行腔圆润流畅，对这一大段唱词的诠释非常到位，与新凤霞的对手戏相得益彰，珠联璧合。李月娥"用目打量"张五可时，发现她非同一般，不由心生敬佩。二人是那样纯真、善良，竟无半点争风吃醋之意。最后，在阮妈急中生智的处理下，误会解除，两对新人喜结连理，观众的审美心理得到满足。

该剧充满浓烈的喜剧气氛。情节的安排，人物的设置，都会有笑料、"包袱"。阮妈是全剧的"戏胆"（即关键角色），幽默、风趣，处处充满笑料。她在全剧中起着调剂作用，任何棘手问题，经她处理，都能迎刃而解。李月娥之父李茂林是个老学究、守旧派，整天拿着放大镜看人，满口"之乎者也"，慢条斯理的他与性格直率的夫人自然会存在矛盾。他与阮妈意见不合，两人发生了争吵，一个文绉绉地论述古理，一个简单明了地讲求实际，一慢一快，颇具喜剧色彩。而为李家出主意的二大娘，既给阮妈增加了对手戏，也使得矛盾冲突更加激烈。

1963年,长春电影制片厂将《花为媒》搬上大银幕。创作者在保留舞台本主要内容的基础上,删减了过场戏,同时为张五可、李月娥增添了两段唱词,特意在她们一出场时就将其身份、性格、心事传达给观众。影片上映后,反响热烈,新增添的两段唱词也被戏迷广为传唱。

自1909年庆春班在唐山永盛茶园首演,一个多世纪以来,几经改编,《花为媒》成为评剧经典剧目,而且至今仍是各地评剧院团经常上演的剧目之一。

第三节 传统剧目《杨三姐告状》鉴赏

表现当代生活,塑造当代人物形象,是评剧发展到新阶段的标志。评剧创始人之一、剧作家成兆才在这方面起到了极其重要的作用,堪称评剧时装戏(即现代戏)的奠基者。他创作的时装戏有12出,如《老妈开嗙》《洞房认父》《张小凤过年》《二妓夺客》《败子回头》《杨三姐告状》《黑猫告状》《枪毙驼龙》《枪毙驼虎》《枪毙阎瑞生》《安重根刺伊藤博文》《冤怨缘》。这些戏表现了当时社会底层民众的生活状态,塑造了反抗旧势力的先进人物,引起了极大反响。其中,在五四运动反封建思潮影响下创作的《杨三姐告状》,被认为是评剧形成以来最早获得成功的一出时装戏。

1919年冬,警世戏社正在哈尔滨演出,同乡李兴州向成兆才讲述了他表妹杨三姐状告高家的一场官司,当时已成为轰动冀东地区的奇闻。成兆才听后,义愤填膺,奋笔疾书,只几天工夫,就写出了评剧《杨三姐告状》。全剧共72场,分前、后两部,在哈尔滨庆丰茶园首演。男旦金开芳扮演杨三姐,男旦月明珠扮演杨二姐,成兆才扮演高拐子,其他演员还有王凤池、张乐滨、成国祯、张贵学等,演出引起强烈反响。

在此值得一提的是,杨三姐告状奇闻轰动冀东之后,有人曾写出文艺作品反映此事,滦县书商于池水写出了鼓词《杨三姐告状》,还出现了乐亭皮影影卷《杨三姐告状》,但都没流传开来。究其原因,是作者对事件

的本质认识不够。鼓词采用自然主义描写手法，只交代事件经过，且对地主、暴发户加以美化，对杨三姐既不同情，也不歌颂，更不寻求这一事件的社会原因。而影卷的做法更不妥，竟把告状成功的原因归结为杨三姐与律师发生了不正当关系。这种歪曲事实的写法，观众自然不会认可。

成兆才出身于雇农家庭，从小就给地主放猪、打杂，当小工。18岁后，他学唱莲花落，整天跑大棚、走码头，过着受打击、受迫害的卑贱生活。这样的经历，使他认识到农村地主和城市资本家的本来面目。他家离狗儿庄（杨三姐家）很近，他对高家的底细很清楚，曾亲眼见到一些富人吞并别人的财产，玩弄良家妇女，残害贫苦百姓，见到地痞流氓、势利小人为非作歹。有了这样的生活基础和切身体会，才有可能深刻理解杨三姐告状这一事件的社会内涵，也才敢于下笔讨伐为富不仁者。从某种程度看，评剧《杨三姐告状》就是"五四"运动前后中国社会生活的缩影。

在评剧《杨三姐告状》中，成兆才对高家的心狠手辣和官府的腐朽无能作了无情的揭露，对杨家的不幸遭遇深表同情。杨三姐取胜靠的是她的智慧和胆量、她的顽强意志和彻底的斗争精神。

这出戏虽是主题严肃的正剧，成兆才却以喜剧手法来设置人物，结构情节，形成了悲喜交错、苦乐交融的戏剧效果。如《哭灵》一场，杨氏母女悲痛欲绝，费氏却在一旁插科打诨"抖包袱"，使得悲切场面顿时轻松了许多。而费氏所说的那些令全场人"一惊一乍"的半截子话，非常符合她嘴没把门儿、像"废物点心"一样的行为特征。还有一些小人物，如只知吃吃喝喝的村正、村副，吊唁时问"哪儿吃肉去"的妇女等，也都充满喜剧色彩。在正面人物中，杨母也颇具幽默感，她操一口"呔儿"味十足的唐山话，一言一行，都会引来观众的阵阵笑声。

在剧本结构方面，成兆才没有采用当时流行的文明戏分幕法，而是采用了传统戏曲的分场法。这样既解决了这一复杂事件的时空转换问题，也尊重了戏曲观众的欣赏习惯。虽然场次较多，但有轻有重，有大有小。展示主要矛盾和人物性格的场子描写得淋漓尽致，其他过场戏，说明问题即可。剧中的唱段也安排得恰到好处，有话则长，无话则短。母女哭灵、

兄长被绑后的大段抒情唱腔，充分表达了人物的内心诉求。

《杨三姐告状》登场人物不少，有名有姓的共 52 名，面目各异，且充满冀东乡土味儿，给观众留下了深刻印象，由此可见成兆才卓越的创作才能。剧中不论是主要人物，还是次要人物，作者对其身份和性格都有明确的交代。如杨三姐有胆有识，坚忍顽强；杨二姐老实善良、委曲求全；杨母朴实厚道，却胆小怕事；而高占英则是"为偷私情断结发，莫讲人伦且遂心"；参与谋财害命的高拐子是"一顿无酒饭难咽，又扎吗啡抽大烟"；腐败官吏牛帮审则是"不管屈和冤，只要有洋钱"，这些性格各异的人物形象给观众留下了深刻印象。

确切地说，评剧《杨三姐告状》是在边演边改过程中传承的，众多艺人付出了辛勤的劳动，尤其是中国评剧院在这方面做出了巨大贡献。

1956 年，中国评剧院开始整理《杨三姐告状》，剧本由高琛负责。此次整理主要删减不必要的情节，压缩了过场戏，将"杨三姐游城隍庙""杨二姐鬼魂托梦"等恐怖、迷信的情节删去。但全剧仍分上、下两集。上集 9 场，演出还算可以；下集 8 场，因改写的戏与原剧风格不一致，"清官私访断案"情节仍然保留，结果未能演出。

1962 年，中国评剧院对该剧进行了第二次改编。两集合为一本，共 17 场戏。此次改编解决了"清官私访断案"的俗套问题。当时，中国评剧院院长薛恩厚注意到该剧出场人物中，唯有最后登场的理想化人物清官华治国是虚构的，其余都是现实生活中的真人。因此他提议，参照民国初年军阀割据的时代背景，将概念化的华治国改为军阀出身的杨意德厅长。他刚刚上任，出于沽名钓誉思想，在客观上做了一件好事。这一改动，为全剧增添了光彩，起到了"画龙点睛"的作用。

这次改编非常成功，剧院集中精兵强将参与排练，主要演员有新凤霞（饰杨三姐）、赵丽蓉（饰杨母）、张德福（饰高占英）、王景明（饰高贵合）、张连喜（饰杨厅长）、张秀兰（饰杨二姐）、刚立民（饰牛成）。为了排好这出戏，新凤霞到河北滦县拜访了杨三姐本人和她的哥哥杨国恩，以及案发时在县衙当差的警长。通过拜访，新凤霞进一步认识到杨三姐是一

评剧《杨三姐告状》，新凤霞饰杨三姐

步步地成长起来的。

在《闯堂》一场，新凤霞有一个惊人的夸张动作：她急速闯入公堂，高喊一声，纵身跳起，左手把胸前的辫子向后一扔，甩到背后，脖子一扭，随即一个翻身，辫子在脖上绕了一圈，用嘴咬住辫梢，斜身站住。这一超乎寻常的动作，吓得官府乱了阵脚——牛帮审藏入堂桌之下，巡长顶着高拐子的小黑帽敬礼，高拐子则抓起巡长的大檐帽扣在自己头上，踉踉跄跄站立不稳……严肃的公堂顿时一片混乱，悲喜交融的戏剧效果油然而生。

《见厅长》一场将剧情推向高潮。杨厅长是个行伍出身的滑稽人物，念白用天津方言，豪爽、风趣。面对厅长，杨三姐毫不畏惧，申诉案情时用快速的正调二六板唱腔，理直气壮，滔滔不绝，"像机关枪似的"，用激将法说得厅长没了脾气。

 杨三姐 尊厅长休要怒气发，
 容我三娥把话答。
 说什么中华民国七八载，
 年年战乱把人杀。
 这本是国家大事我不懂，
 我却知杀人偿命千古一理是王法。
 我的姐姐安善良民弱女子，
 可怜她无辜被人杀。
 民女我舍死忘生把官司打，
 您怎知杀人的凶犯出在富豪人家。
 村也不敢管，

县也不敢拿。
他们手眼通天财势大，
买通了赃官把我欺压。
头堂的状纸被摔下，
二堂把我的哥哥压。
三一堂，怀揣钢刀拼一死，
赃官才把传票发。
四一堂，他们父子全到案，
他逼我，了结来画押。
我万般出在无计奈，
到天津，专程叩见您老人家。
我见您，耳不聋，眼不花，
为什么拿着人命当笑话。
您容那杀人害命贪赃卖法就出在您的眼皮下，
人说您湛湛青天是睁眼瞎！
您若是沉冤雪，状准下，
人夸您，惩贪官，除恶霸，辨是非，正国法，不愧是
公正廉明、铁面无私胜似那包公三口铡。
民女说的句句是实话，
望求我的厅长细追查。

 杨厅长并不是改编者要褒扬的人物，军阀出身的他欣然答应审理此案，不过是为了博得"杨青天"之名而已。虽然杨三姐借助他达到了申冤报仇的目的，但杨厅长并非清官，戏的结尾，他念的一副"对儿"，道出了他的心声："新官上任三把火，往后缺德有的说。"改编者通过杨厅长一角，辛辣地讽刺了当时的社会风气。新改编的《杨三姐告状》演出后好评如潮，各地评剧院团争相学演。

 "文革"结束后，中国评剧院再次对《杨三姐告状》进行加工整理。为

评剧《杨三姐告状》，谷文月饰杨三姐（左），赵丽蓉饰杨母（右）

适应当代观众的审美习惯，创作者在保留原剧精华的基础上删减枝蔓，将全剧演出压缩为 120 分钟。此次排演，由新凤霞的弟子谷文月扮演杨三姐。

谷文月扮演的杨三姐秉承了新凤霞的理念，着重表现杨三姐朴实、任性、机智、勇敢的性格。新凤霞扮演的杨三姐第一次出场时，甩辫子亮相，谷文月在演出时改成了一边掸身上的尘土，一边甩辫子亮相。她说，杨三姐是个勤劳的姑娘，清晨在院内干活，身上沾了一些尘土，边上场边掸土，这样动作就有了目的性。在后面几次上堂告状中，谷文月牢记师父的教导，重点表现杨三姐逐步成长的过程。第一堂，杨三姐害怕、惊恐，不知所措；第二堂，她稍有勇气，有哥哥的支持，胆子大了点，也敢把事情原委向县长申诉；第三堂，她更加勇敢，为报仇豁出去了，一切都不怕；第四堂，她不但勇敢，而且机智，能较好地分析和处理问题。四次上堂，层层推进。在《见厅长》一场戏中，杨三姐的成长是突进的，她懂得徐律师的激将法，敢滔滔不绝地跟厅长分析案情，使得厅长无言以对。最后《开棺验尸》一场，在生死关头，杨三姐把爱和恨全部倾吐出来。演到此处，谷文月总是满眼含泪，连声音都是嘶哑的，感人肺腑。

1981 年，评剧《杨三姐告状》由中央新闻电影制片厂拍成彩色影片，除杨三姐扮演者由新凤霞的弟子谷文月担纲外，其他角色的扮演者均为 1962 年舞台演出版的原班人马。电影上映后，反响强烈，受到广大观众的欢迎。

《杨三姐告状》自 1919 年在哈尔滨庆丰茶园首演以来，以特有的艺术魅力得到观众长久喜爱。该剧并没有因为描写百年前的真人真事而被时间

所淘汰，而是成为一部超越时代、久演不衰的经典剧目。《杨三姐告状》的创作、改编与演出，也为评剧乃至其他剧种如何反映现实生活提供了许多值得借鉴的经验。

第四节　新编剧目《金沙江畔》鉴赏

中华人民共和国成立后，评剧艺人以极大的政治热情编演现代戏，宣传党的方针政策，给当时陈旧的舞台带来了新鲜活力。这一时期，新编的剧目很多，其中，表现革命题材的《金沙江畔》最为突出。

1959年，为向国庆十周年献礼，中国评剧院决定创作排演反映红军长征的剧目《金沙江畔》。这部戏根据陈靖的同名小说改编，剧演1936年中国工农红军北上抗日，长征途中进入金沙江藏族地区。国民党为了挑拨藏民与红军的关系，假扮红军杀人放火，还抢走格桑土司的女儿珠玛，红军由此遭到藏民误解，既买不到粮食，也没有饮用水。后经艰苦努力，红军救出珠玛，戳穿阴谋，渡过金沙江，继续北上。

这次排演，集中了中国评剧院一、二团的精英骨干——薛恩厚、安西编剧，张玮、胡沙导演，贺飞、杨培、徐文华、韩振华、李琦、夏友才负责唱腔音乐设计，主要演员有筱白玉霜（饰金秀）、马泰（饰谭文苏）、新凤霞（饰珠玛）、张德福（饰金明）、魏荣元（饰乌木）、赵连喜（饰金万德）、喜彩春（饰格桑土司）、王凤文（饰仇万里）、陈少舫（饰仇九）、李梓森（饰特派员）、席宝昆（饰捷仁耶巴）、刘佩亚（饰索冈耶巴）等。

这是一出群戏，人物众多，场面宏大，剧院全体演职人员通力合作，使得该剧精彩纷呈。从演员的排兵布阵看，评剧五大流派代表人物——筱白玉霜、新凤霞、马泰、张德福、魏荣元首次同台演出，他们各显其能，而一些名气不小的演员在这出戏中只能扮演次要角色或群众演员。比如，因演出《花为媒》《杨三姐告状》而走红的赵丽蓉，竟在该剧扮演了一位没有一句台词的普通藏民。这在今天看来似乎不可思议，而当时大家并无怨言。角色不

分大小，大家团结协作，共同努力，排好《金沙江畔》，向国庆十周年献礼。

《金沙江畔》反映的是红二方面军的长征史，而编剧薛恩厚和唱腔设计者贺飞、杨培在抗战期间所参加的部队——120师，恰好就属于红二方面军。在进行创作时，那些在战争年代一同战斗过的战友的身影，那些不畏艰险、可歌可泣的事迹，促使他们满怀激情地去塑造剧中的每个人物。剧院还邀请小说作者陈靖给大家做报告，讲当年的战斗故事，大家很受启发。

在创作全剧唱腔音乐时，除运用丰富多变的板式来塑造人物外，创作者还运用时代音调贯穿全剧，以唤起观众对这一历史时期的回忆。他们采用《三大纪律八项注意》歌曲的旋律作为全剧的特色音乐，以反映红军长征的伟大创举。序曲以文武场合奏的双尖板引出人们熟悉的旋律，歌声嘹亮，气势宏伟。戏未开场，音乐就把人们带入了那个年代的情境之中。

在登场人物中，五大流派演员牢牢抓住时代音调，充分发挥自身的特点和优长，创作符合人物个性的新颖唱腔，全力塑造其扮演的人物形象，使全剧既好听，又好看，让人为之着迷。

剧中的政委谭文苏是这支队伍的首长，他的音乐形象是通过两种不同的板式来塑造的。第一场，谭文苏面对战士高唱："红军的激流勇往向前，不分昼夜与敌周旋……"这是一段越调二六板，融进了《三大纪律八项注意》歌曲的音调，带有进行曲的节奏，风格沉稳坚定。谭文苏扮演者马泰，嗓音清亮、刚劲，共鸣好，再加上他那颇具特色的演唱技巧，很好地表现了红军打败敌人的自豪心情。在这段唱腔中，"打得敌人手忙脚乱，打得敌人叫苦连天，打得敌人围剿的计划连遭破产，打得敌人辨不出东北与西南"，这是在进行曲节奏中插入的紧缩句，也就是老艺人所说的"抢板夺字"，正好可以发挥马泰口齿清楚、声音圆润的特点。后面的"白军他远远地甩在后边"，临时转调，以讥笑、讽刺的口吻，描绘出敌人无可奈何的丑态。最后，唱腔发展到高音区，以斩钉截铁似的锁板结束。

经过一场恶战，渡过金沙江的谭文苏站在江边丛林中，眺望青藏高原的壮丽景色，心中充满激情，准备迎接新的战斗。他深情地唱道：

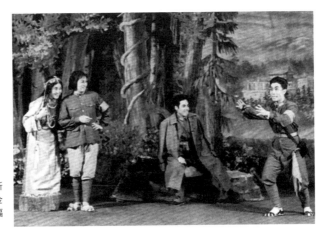

评剧《金沙江畔》，左起：新凤霞饰珠玛，筱白玉霜饰金秀，马泰饰谭文苏，张德福饰金明

谭文苏　高原风景极目望，
　　　　山光水色不寻常。
　　　　白桦高耸入云表，
　　　　黑岩峭立似金刚。
　　　　远山积雪冰千丈，
　　　　彩虹万里映斜阳。
　　　　堪笑敌人太狂妄，
　　　　要把红军比翼王。
　　　　太平军入川陷罗网，
　　　　英雄遗恨百年长。
　　　　历史岂能再重演，
　　　　红军渡过了金沙江。

这段越调慢板唱腔，表现了谭文苏沉稳、刚毅的性格和从容不迫、一往无前的气魄。"白桦高耸入云表，黑岩峭立似金刚"引得谭文苏触景生情。当唱到"远山积雪冰千丈"时，速度放慢，拖腔延伸为6小节，并吸收昆曲音调，唱腔更为委婉、深沉。"积雪"二字，下滑八度落在低音上，恰好发挥马泰低音浑厚的特点。而"彩虹万里映斜阳"一句则豁然开朗，充满信

心，最后甩腔结束。这段优美抒情的唱腔成为马派唱腔代表作之一，至今仍在传唱。

金秀是红军优秀的政工人员。她勇敢地深入到战斗最前沿，为大家解决困难。珠玛的工作是金秀做的；老班长犯纪律，她进行了既严肃又耐心的批评；缺水困难，她讲"小酸枣"的故事，缓解战士们的口渴；老班长牺牲，战士们要冲出阵地拼命，是她拦阻了这次鲁莽行动。在这些事件中，金秀借老班长犯纪律一事，耐心给大家做思想工作时所唱的"困难困难是困难，纪律这时重如山"，充分表现了红军铁的纪律不容侵犯，也展现了金秀英姿飒爽的军人风采。金秀的唱腔定调较低，正好适合筱白玉霜低回婉转的嗓音。

在战士们口渴难忍时，金秀讲述"小酸枣"的故事，是广为流传的白派经典唱段。这段唱腔以正调垛板为主，用弹拨乐器伴奏，既突出了故事的神秘性，也展现了筱白玉霜吐字清晰的演唱特点。战士们被金秀讲的故事所吸引，一想到"半青半红，又脆又甜，又有点酸"的小酸枣，自然而然地口水欲滴了。唱腔发展到高潮处，采用了领唱加小合唱的形式，一呼一应，有问有答，战士们用半说半唱的"嗯——唉——"形象地描述口吐酸水的感觉。这段唱腔体现了红军谐和的干群关系和克服困难的乐观主义精神。

新凤霞扮演的珠玛是藏民部落头领格桑土司的爱女。她天真活泼，性格倔强，善骑射，懂汉语，痛恨敌人，热爱红军。第一次出场，她骑马射猎，驰骋在草原上。新凤霞是这样设计的：她手持马鞭随着音乐锣鼓碎步跑上，在台口亮相，打马，走身段。开唱后，边唱边舞，利用藏族长大的袍袖，套用戏曲的水袖舞姿，一句一个动作。这段唱腔具有喇叭牌子味道，活泼、跳跃，较好地表达了珠玛打猎时的愉快心情。

《舞会》一场，珠玛讲格登太子的故事。这段唱腔从抒情的正调慢板开始，借讲故事之名，歌颂红军"对百姓的疾苦最同情"。转入正调垛板后，珠玛绘声绘色地讲述了格登太子艰难取救国宝贝的过程。新凤霞在表演这段戏的时候，联想到寺院烧香、拜佛的神圣情景，又借鉴印度舞蹈的舞姿

和佛像造型的手势,再结合戏曲表演程式"卧鱼""蹲身""云手""甩袖"等,使得这段唱腔和表演既有藏族生活特色,又不失评剧风格。当唱到"格登太子瞎双眼"时,节奏抻散,巨大困难犹如泰山压顶,格登太子"再也爬不动了",旋律下行至最低音,越来越微弱,音乐中断,一切都处于静止状态。而后,音乐突然变调,转入欢快、响亮的越调喇叭牌子,"格登太子决心感动天和地,决心感动了大海洋",他终于取到了救国宝贝。此时,唱段从对格登太子的描述直接转向歌颂红军,最后全场演员合唱,欢乐气氛达到高潮。新(凤霞)派唱腔清新明快、深情优雅的特点在这里得到了尽情发挥。

连长金明的音乐形象是通过三种板式组合来塑造的。"见山路崎岖真险峻"唱段为正调慢板,表现金明对当前形势的分析和考量。此时,红军处在人烟稀少的藏区,无法接近藏民,又滴水不见,战士们口渴难忍,形势危急。"烈日当头似火烧"这句高腔抒发了金明心急如焚的心情。

老班长牺牲后,金明有一段气壮山河的唱腔,由紧打慢唱开始,抒发悲愤情绪,然后转入快速的垛板,曲调高亢、激昂,将愤怒的情绪推向极致。而后,加入全体战士共鸣的声音,采用领唱、重唱与合唱的形式,表现群情激奋,势不可挡。

在《揭谋》一场,金明身处危险境地,他置个人安危于不顾,一心想着解决红军的水源问题。唱腔从散板开始,转入二六板,唱到"红军尚缺水"时,情绪激愤,转入流水板,表达金明的急切心情。当听到要给红军开槽放水的喜讯后,金明激动万分,节奏加快,旋律跳跃,唱腔中加入喇叭牌子的音调和"过门儿",金明的愉悦心情展露无遗。

扮演金明的张德福嗓子好,高音明亮,属正工小生。在该剧中他采用正调唱法,正好发挥他嗓音明亮甜润、演唱真切动人的张派风格。

魏荣元扮演的乌木,在全剧中的戏份并不多。珠玛被假扮红军的民团抢走之后,仆人乌木在惊恐、慌乱中向格桑土司哭诉了珠玛被抢的情形。"土司,土司!与珠玛打猎回休息在猎场,天近黄昏落太阳。"这两句紧打慢唱,使魏荣元浑厚、响堂的嗓音优势得到充分发挥。唱腔节奏自由,伴

奏急促紧张，两者形成强烈对比。魏荣元用足气力，运用胸腔共鸣，发出震撼人心的声音。突然"过门儿"一转，气氛紧张，唱腔进入快速垛板，字多腔少，节奏加快，尤其是描绘黑衣人"都是锯齿獠牙，他哇、哇、哇哇叫"时，唱腔中有几处重音、几个停顿，形象地再现了当时的恐怖情景。最后长长的甩腔，连续几个有力的顿音，使唱腔达到高潮。魏荣元嗓音浑厚纯净，唱腔流畅自然，吐字清晰，韵味醇厚，在这段唱腔中得到了充分体现。

五大流派在《金沙江畔》中尽显风采，每位艺术家都留下了广为传唱的经典唱段，如白派的《小酸枣》《恨白匪》《困难困难是困难》，新派的《格登太子》《穿丛林》《这几天》，马派的《高原风景》《红军的激流勇往向前》，魏派的《与珠玛打猎回》，张派的《见山路》《叔父他血染荒山》等。这些脍炙人口的唱段至今仍在传唱。

除五大流派外，剧中还有几个人物值得一提。如赵连喜扮演的炊事班长金万德，在剧中戏份不少，无论何时，总是那样乐观、幽默、充满信心。他的第一个唱段《老青年》，以评剧常见的曲调做素材，采用三拍子节奏，很新颖，突出表现其乐观主义精神。在《取水》一场，老班长不顾生命危险，冲到涧槽下面取水，英勇牺牲。临行前，有一段酣畅淋漓的快速垛板，赵连喜充满激情的表演特质、沙哑的嗓音得到了充分发挥。这段唱腔的每句唱词都是顶板起唱，但并不单调，其中穿插了一些跨小节的切分音，使得唱腔有疏有密。最后"为取水，我不怕枪林弹雨、弹雨枪林、山高路远、路远山高"，这样重复、延长的垛字句，具有很强的冲击力。

反面人物特派员是国民党的高级指挥官，在第一段唱腔中，一副盛气凌人的样子，冠冕堂皇地大骂薛岳，以显示自己能干。在第二段唱腔中，他设计了三条毒计，表现出其狠毒心肠，也从反面衬托了红军的仁义。

民团司令仇万里是一个杀人不眨眼、极其凶残的家伙。他有两重性格，失败时，哭天抹泪，稍有得意，就不可一世。王凤文在两场戏中都有"立正"动作：特派员赠他"军人魂"短剑，提到蒋委员长时，仇万里"立正"，左脚先后撤半步，然后右脚稍用力一磕，显得很得意。当他打了败

仗，特派员命令他时，也有一个"立正"动作，但幅度大一些，更为夸张，表现出不服与不满的情绪。同样一个动作，细节不同，所反映的情绪也不同。据说这是扮演仇万里的王凤文从盖叫天在《醉打蒋门神》中的两次出门表演中所受到的启发：首次迈入酒馆时，上身是正的；酒后去找蒋门神较量，抬腿出门，上身稍偏。同一个动作稍有变化，就能表现不同的心情。

《金沙江畔》还有一大看点：庞大的中西混合乐队首次出现在戏曲舞台的乐池中，令观众耳目一新。更为新奇的是文场主奏乐器使用了两把不同音高的高音板胡，由二人分别演奏，以适应该剧变调多、变调快的问题。打击乐的使用也十分灵活，如红军渡江的乐曲中加入了小军鼓，进行曲的味道更浓。金明带领珠玛、唐小苗深入藏区时使用的音乐，加入了军鼓、大鼓、大铙和吊镲，乐曲雄浑，很好地展现了金明深入藏区为队伍找水的决心。仇九的"数板"没有使用传统的锣鼓经扑灯蛾，而是借鉴了川剧的飞板锣鼓，其快节奏和异样的打法更能体现仇九阴险狡猾、搬弄是非的嘴脸。

评剧《金沙江畔》首演于国庆十周年之际，有些戏迷连看数场仍未过足瘾。此后，中国评剧院于1977年和1996年复排此剧，还根据1959年的录音，录制了《中国京剧音配像精粹》节目，金秀由王冠丽配像，谭文苏仍由马泰配像，珠玛由谷文月配像，金明由齐建波配像，乌木由张坤配像，金万德由张桂祥配像，格桑土司由刘淑萍配像，特派员仍由李梓森配像。节目播出后，颇受欢迎。

《金沙江畔》集评剧五大流派于一体，精彩纷呈，堪称评剧现代戏精品。

（叶志刚，石家庄市评剧院一团）

第八章
越剧

第一节　剧种概述

一、从"落地唱书"到"绍兴文戏"——早期越剧的形成

越剧发源于浙江省绍兴市嵊县（今嵊州市），早期又称"小歌班""的笃班""绍兴戏剧""绍兴文戏"等。早期越剧是在当地自清末以来就十分流行的曲艺样式"落地唱书"的基础上，历经几十年孕育而初步成型的。1917年小歌班艺人首次进入上海演出，并于次年开始逐渐立足。1921年9月16日，《新闻报》广告首次刊出"绍兴文戏"。1925年9月17日，上海《申报》演出广告中首次以"越剧"称此剧种。1938年始，多数戏班、剧团称"越剧"。

1906年春节期间开始，嵊县的几位落地唱书艺人在当地村民的鼓励下开始模仿"做戏"，他们分派角色，化妆登台，在草台上开始演出唱书的故事。有关的记录共有三次：第一次是李世泉、高炳火等艺人于1906年农历正月底（1906年2月22日）在浙江於潜县乐平乡外伍村的演出；第二次是马潮水、相来炳等人于1906年农历二月初（1906年2月23日以后）在浙江余杭县陈家庄的演出；第三次是李世泉、高炳火等艺人于同年农历三月初三（1906年3月27日）在浙江嵊县东王村的演出。他们演出的剧目包括《珍珠塔》《十件头》《双金花》等，尽管当时条件十分简陋，戏台是临时用村中香火堂前门板搭成的，服装是从农民家借来的大布衫、竹布花裙，但至此，越剧完成了从坐唱的说书变为舞台上演出的戏剧的重要转

1921年男班艺人进上海演出留影（前排左起：金荣水、赵海潮、卫梅朵、袁金旺、马阿顺；后排左起：张子帆、白玉梅、马潮水、高兴荣、谢紫荣）

型。越剧从此登上舞台，这个后来具有全国影响的剧种就此诞生了。

钱景松、李世泉、高炳火等艺人在登台演出之后不久就组成了越剧演出的第一个班社——男子小歌班"钱景松李世泉班"。当时小歌班的音乐十分简单，演唱不托管弦，只用一个单皮鼓和一副檀木绰板，由于发音"的笃"，因此民间称之为"的笃班"，这个称呼甚至延续至20世纪以后，在越剧的故乡浙江绍兴农村至今还有不少人把越剧戏班称为"的笃班"。

小歌班发展十分迅速，唱书艺人纷纷登上舞台，到第二年嵊县已有13个小歌班在各地演出。经过几年的发展，小歌班初具规模，其演出剧目逐渐丰富。除了搬演落地唱书的传统书目之外，艺人们在流动演出过程中不断移植新昌高腔、东阳滩簧等唱腔和绍兴大班、鹦歌戏等剧种的剧目，还根据宣卷、话本、善书、民间传说中的故事编演了一些新剧目。其行当也从最初的"二小"（小生、小旦）、"三小"（小生、小旦、小丑）发展为"四柱头"（小生、小旦、小丑，加上兼演大面的老生）。唱腔仍以"吟嗄调"为主，但板式上已有慢、中、快之分，出现了哭调、断工调、钱塘调等曲调。"小歌班"艺人们开始走出乡村，进入城市演出。1910年，钱景

第八章 越剧

松等人的小歌班进入杭州，在杭州大世界戏院演出。

在杭州演出几年，有了一定基础之后，小歌班跃跃欲试进军上海。1917年，袁生木、钱景松、金荣水等艺人组织戏班进入上海，在新化园（十六铺新舞台旧址）演出了《蛟龙扇》等剧目。当时的小歌班虽初具规模，但艺术上仍相当粗糙、简单，演出剧目都是"路头戏"（类似"幕表戏"），未在上海站住脚，但艺人们没有放弃，不断来沪演出并进行艺术改良。至1920年春节，小歌班集中了当时几乎所有的著名演员40多人，改名为"绍兴改良文戏"，在民兴茶园开张演出，终于获得成功。越剧终于征服了挑剔的上海观众，在上海站稳了脚跟。

小歌班进入上海后不久，马潮水、王永春等艺人改编、创作了《碧玉簪》《梁山伯》等反映妇女命运的新剧目。此时正值五四运动前夕，越剧艺人的创作迎合了当时男女平等的社会新思潮，因而受到广大观众特别是女性观众的欢迎。20世纪20年代，绍兴文戏时期的越剧剧目更为丰富，学习"海派京剧"编演连台本戏成为潮流，艺人除了自己创作，还开始聘请文人参与编创，越剧的第一个连台本戏就是由文人俞龙孙创作的。同时舞台呈现也逐步改变了小歌班简陋的表演形式，向绍剧、京剧学习表演程式。1920年底至1921年初，越剧开始成立乐队，丝弦伴奏取代了人声帮腔，丝弦正调成为主腔，后来又吸收了绍剧、京剧锣鼓经，音乐更为完整。[1]这些变化使越剧在上海有了一定的竞争力。

1919年至1937年是绍兴文戏男班的鼎盛时期，特别是1917年到1924年，全是男班在上海演出。但绍兴文戏男班的男艺人在上海取得一定成绩后意志逐渐衰退，在艺术上没有进一步发展。部分艺人年龄增大退出舞台，而男班忙于演出，基本无暇培养传人。[2]而同时女子越剧在上海演出市场逐渐立足，并从抗战爆发后的"孤岛"时期开始取得了空前的影响力。

[1]《中国越剧大典》编委会编著，钱宏主编：《中国越剧大典》，浙江文艺出版社，2006年，第24页。
[2] 同上，第38页。

二、从"越剧皇后"到"新越剧"——女子越剧的兴盛与改革

当绍兴文戏男班在上海演出日趋兴盛之时,颇具眼光的越剧艺人们根据时代的需要,开始进行一种新的尝试。受到京剧髦儿戏的启发,上海升平舞台的前台老板王金水和说戏师傅金荣水创办了嵊县的施家岙女子科班,招收 10 岁左右的小姑娘学艺。嵊县民风保守,最开始并没有多少人家同意让女儿去学戏,为此王金水率先把自己的女儿王桂芬和侄女施银花送进戏班,并再次张贴广告允诺:学艺 3 年,膳宿全包,学徒期内发大洋 100 元,期满出师,送旗袍一件、皮鞋一双、金戒指一只作礼。[1] 由于这样优厚的条件,附近村民这才把女儿送来学戏。

王金水办班花费很大,因此急于赚钱。这个戏班后来分别以"绍兴文戏文武女班"和"髦儿小歌班"的名义在杭州和上海演出,但并不成功。不过,该班培养了早期越剧的不少著名女演员,被誉为早期越剧"三花"的施银花、赵瑞花和屠杏花都是该班的艺徒。1925 年,该女班在嘉兴演出期间,施银花在琴师王春荣的帮助下吸收京剧西皮和过门的某些因素,经过不断实践演出,创造了四工调,使女演员的嗓音优势能够充分发挥,曲调更为清丽、委婉,悦耳动听,为女子越剧的大发展奠定了基础。

继施家岙女子科班之后,1929 年嵊县又办起了第二个越剧女子科班。1930 年前后,嵊县等地的越剧女班蓬勃发展起来,这一大批女子科班为后来女子越剧的繁荣、兴盛培养了大量人才。

抗日战争爆发后,在浙江各地流动演出的诸多戏班,为避战火纷纷到上海租界寻找出路。20 世纪 20 年代以后,女子越剧在浙江中小城市的戏院和周边乡镇的演出已经非常受观众欢迎,当时已经有越剧"五大名旦"的说法,除了早期越剧的"三花"施银花、赵瑞花和屠杏花,还有后来被称为"一娟一桂"的姚水娟和筱丹桂。1938 年以前,女班在杭州全市游艺场的演出已经十分普遍了,特别是姚水娟在杭州大世界等地的演出已经非常有影响,观众有"三花不如一娟"的评价。但是在抗战爆发之前,女班却

[1]《中国越剧大典》编委会编著,钱宏主编:《中国越剧大典》,浙江文艺出版社,2006 年,第 27 页。

始终没能长期进入上海演出。

1938年1月以姚水娟、李艳芳领衔的"越升舞台"成为"淞沪会战"后第一个到上海演出的女子越剧戏班,首场演出是在北京路泥城桥附近的通商旅社排演的《倪凤煽茶》,演出受到了观众热烈欢迎。之后姚水娟的戏班又到规模更大的老闸大戏院、大中华大剧场以及新改建的天香戏院演出。而男班则因演员年龄渐老,后继乏人,逐渐衰落,最终被女班取代。[1]

姚水娟等人的越剧女班来到上海后,最初演出的仍然还是在浙江城镇和农村演的传统戏,如《盘夫》《倪凤煽茶》《沉香扇》《仁义缘》《十美图》《三看御妹》《三笑缘》等等。"在去年的夏季里,上海的越剧场,统计有七家之多,天天日场和夜场,家家可以卖满座。可说正是蓬蓬勃勃的全盛时期。"但是有识之士却从中看到了这时期女子越剧存在的隐忧和弱点。"现在越剧虽是兴旺蓬勃,但是旧有戏剧,已经演至半年之久,恐怕到了下半年,老戏叫座能力,未必有这样踊跃。"[2]姚水娟决定开始改良越剧。姚水娟聘请樊迪民为专职编导,请他编写新戏。樊迪民也成为越剧有史以来被正式聘用的第一位编导。

姚水娟深深感到越剧在上海这样的大都市演出,一定要适应时代和观众的需求,要改良剧本的风格,在艺术上有所"前进",但"这不是要打倒它原有越剧的精神",而是"越剧适应时代的一种向上的表现"。1938年,樊迪民以樊篱为名为姚水娟编写了《花木兰代父从军》(又名《巾帼英雄花木兰》),这部戏根据古诗《木兰辞》的内容,并参考梅兰芳主演的《木兰从军》改编,讲述古代妇女花木兰参军去抵抗异族入侵的故事,在抗战时期含有深刻的宣传教育意义,也引起了社会的巨大反响,甚至吸引了上海的英文报纸第一次发表评论、介绍越剧。《戏报》《戏世界》和《戏剧世界》三种戏剧小报联合举办了由读者投票选举的"谁是越剧皇后"的活动。结果姚水娟以压倒多数票当选。她也由此成为越剧历史上独一无二的"越剧皇后"。[3]之后一年,姚水娟与樊篱合作了《冯小青》《范蠡与西施》《天雨

[1] 卢时俊、高义龙主编:《上海越剧志》,中国戏剧出版社,1997年,第2页。
[2]《中国越剧大典》编委会编著,钱宏主编:《中国越剧大典》,浙江文艺出版社,2006年,第42页。
[3] 同上书,第43页。

花》《燕子笺》等 8 部新戏。姚水娟的成功吸引了其他剧团纷纷效仿，其后 4 年间，上海各个越剧戏班编演的新编剧目超过 400 个。[1]施银花、王杏花、筱丹桂等其他越剧演员都在艺术上积极尝试，改编话剧或者京剧、申曲等，女子越剧在上海展现出与此前男班截然不同的新气象。

女子越剧创作演出颇为兴旺的 20 世纪 30 年代后期到 40 年代初期这一时段，上海的女子越剧演员也人才辈出，且形成了各自的风格特点。继影响最大的"三花一娟"（也被称为越剧的四大名旦）之后，20 世纪 40 年代前期又有筱丹桂、支兰芳两位著名的越剧名旦，以及稍后于 20 世纪 50 年代被誉为女子越剧第二代四大名旦的袁雪芬、傅全香、戚雅仙、王文娟。

这一时期，女小生这一行当的影响力不断上升。女小生的声腔魅力在于将越剧的温婉柔美的特性发挥到极致，深受女性观众的欢迎。屠杏花、李艳芳、竺素娥三人先后与魏素云、马樟花并称为前、后"四大小生"。到 20 世纪 40 年代还涌现出被誉为越剧小生"三鼎甲"的范瑞娟、徐玉兰、尹桂芳。其中尹桂芳、范瑞娟、徐玉兰和陆锦花，后被称作女子越剧的第二代"四大小生"。特别是尹桂芳，她主演的《宝玉与黛玉》《沙漠王子》《浪荡子》等剧目在观众中反响强烈，1948 年更是被誉为"越剧皇帝"。另外，这一时期的越剧著名老生还有姚月明、商芳臣、钱妙花等。

太平洋战争爆发以后，上海陷入全面沦陷时期。之前红火的女子越剧"改良文戏"也渐渐由于演出市场的不景气和自身的一些局限开始衰落。在这种背景下，袁雪芬从 1942 年开始了越剧改革。袁雪芬的"新越剧"改革赢得了拥有大量观众的尹桂芳的积极响应，1944 年尹桂芳在龙门大戏院也打出"新越剧"的旗帜，她越剧改革的首演剧目是由深红编剧、红英导演的新戏《云破月圆》，该剧"采用了立体布景、写实的道具和效果、新颖的灯光"[2]。之后，尹桂芳又演出了由洪钧（韩义）、钟泯、野鹤编剧，野鹤导演的新戏《殉情》。同年年底，尹桂芳聘请洪钧、野鹤、钟泯、徐进、蓝明等人，正式建立剧务部。

[1] 卢时俊、高义龙主编：《上海越剧志》，中国戏剧出版社，1997 年，第 2 页。
[2] 《文化娱乐》编辑部编：《越剧艺术家回忆录》，浙江人民出版社，1982 年，第 14 页。

"新越剧"改革的艺术成就主要体现在以下方面:第一,建立了正规的编导制度,使越剧逐渐向现代剧场艺术转变;第二,使用完整剧本,大量编演思想进步、揭露社会黑暗、宣扬爱国思想的新剧目,给观众以积极有益的影响;第三,在音乐上为适应剧目需要创造了尺调和弦下调,大大增强了女子越剧的表现力和感染力[1];第四,在表演和舞台美术方面有所突破。因此"新越剧"以新思想和高质量赢得了观众,自1945年春天起,上海各大越剧团都相继向着"新越剧"迈进。"新越剧"改革开辟了越剧史上一个新的阶段,并对后来越剧形态、风格的确立产生了深远影响。

1946年5月,袁雪芬、范瑞娟领衔的雪声剧团根据鲁迅小说《祝福》改编了越剧《祥林嫂》。《祥林嫂》的演出被当时的报刊称为"新越剧的里程碑",越剧《祥林嫂》标志着越剧改革进入了一个新的阶段,并且促使

1947年越剧十姐妹合影,前排左起:徐天红、傅全香、袁雪芬、竺水招、范瑞娟、吴小楼;后排左起:张桂凤、筱丹桂、徐玉兰、尹桂芳

[1] 20世纪40年代以来越剧剧目以悲剧为主,原有欢快的四工调不能适应,袁雪芬和范瑞娟分别在演出《香妃》和《梁祝哀史》的时候和琴师周宝财合作,创造了尺调和弦下调。

改革进一步深入发展。该剧的演出促进了越剧与进步文艺界、新闻界的密切联系,更引起了中国共产党地下组织对越剧和整个地方戏曲的重视。周恩来在沪期间曾专门观看了雪声剧团的演出,并对地下党如何引导越剧等地方戏曲走向进步做了指示和部署,后来根据有关指示,刘厚生等文艺干部受地下党委派到越剧界担任编导。[1]

除了在艺术上进行"新越剧"改革,越剧女演员们还开始积极在社会上活动,为越剧演员争取权利。1947年夏,为反对旧戏班制度,筹建剧场和戏校,袁雪芬、尹桂芳、筱丹桂、范瑞娟、傅全香、徐玉兰、竺水招、张桂凤、徐天红、吴小楼等举行联合义演,同台演出《山河恋》。这一义举在当时受到了进步文艺界、新闻界的支持,影响很大,轰动上海,"越剧十姐妹"因此得名。

三、从"推陈出新"到"小百花"——中华人民共和国成立后越剧的发展

1949年5月上海解放,同年7月上海就举办了以越剧界人员为主的第一届地方戏曲研究班。之后,上海的雪声、东山、玉兰、云华、少壮等五个越剧团废除了旧的班社制,改建为集体所有制剧团。1950年4月,以雪声和云华两个剧团部分人员为主体,成立了华东越剧实验剧团。1951年3月,华东戏曲研究院成立,华东越剧实验剧团归入研究院,袁雪芬担任研究员副院长兼越剧实验剧团团长、越剧实验学校校长。同年东山越艺社的大部分成员加入,范瑞娟、傅全香担任副团长。1954年,前身为玉兰剧团的中央军委总政文工团越剧队划归华东戏曲研究院,成为华东实验越剧团二团,原先的华东越剧实验剧团成为一团。1955年3月,华东行政大区撤销,华东戏曲研究院随即停办,3月24日在华东实验越剧团一团、二团的基础上成立了上海越剧院。

上海越剧院集中了包括袁雪芬、范瑞娟、傅全香、张桂凤、吴小楼、

[1] 卢时俊、高义龙主编:《上海越剧志》,中国戏剧出版社,1997年,第3页。

吕瑞英、金采风、陆锦花等在内的众多知名演员和编导、音乐、舞美等方面的大批优秀人才,创作实力雄厚。在20世纪五六十年代陆续推出了《梁山伯与祝英台》《西厢记》《祥林嫂》《红楼梦》等优秀保留剧目,在推进戏曲改革方面发挥了示范作用。同时,由于建国后新文艺工作者加入越剧音乐创作,演员与作曲、琴师合作,越剧的流派唱腔艺术也不断成熟并有了新的发展。20世纪40年代涌现的袁雪芬的袁派、尹桂芳的尹派、范瑞娟的范派、傅全香的傅派、徐玉兰的徐派等越剧第一代流派在艺术上更加成熟。王文娟、张桂凤、张云霞、毕春芳、吕瑞英、金采风等一批著名演员的唱腔也逐渐形成自己的风格,产生了各自的代表作,至20世纪80年代成为观众和越剧界公认的"流派"。

浙江省文化部门则将现代戏与男女合演作为越剧改革的重点。1951年,中共浙江省委所属省文工团第四队(越剧队)整编为越剧实验剧团,并邀请已退出舞台多年、定居杭州的著名演员姚水娟参加。1952年,浙江省越剧团正式成立,同年浙江省从文工团员中选拔男演员,在浙江越剧团组建男女合演的越剧队。1957年浙江越剧二团正式单独建制。在20世纪五六十年代,该团创作了《风雪摆渡》《雨前曲》《斗诗亭》等一大批有影响的现代戏。由于在坚持男女合演改革、演现代戏为主等方面成绩显著,剧团被文化部誉为全国戏曲团体演现代戏的"八面红旗"之一。此外,1963年浙江越剧一团的新编古装剧《胭脂》被周恩来总理称赞为"浙江又出了一个好戏,可以和《十五贯》媲美"。

"十七年"时期,随着上海、浙江的不少越剧团到外地落户,越剧逐渐走向全国。1959年1月,尹桂芳带领芳华越剧团支援福建,后改名福建芳华越剧团。该团曾先后创作、演出《屈原》《何文秀》《盘妻索妻》等尹派代表剧目。同时,南京市越剧团的《柳毅传书》《南冠草》,天津市越剧团的《云中落绣鞋》,武汉市越剧团的《毛子佩闯宫》等也都是这个时期各地越剧团创作的优秀剧目。这时期越剧电影也空前繁荣,古装剧《梁山伯与祝英台》《情探》《追鱼》《柳毅传书》《红楼梦》《碧玉簪》《毛子佩闯宫》以及现代戏《斗诗亭》等都搬上了大荧幕。

"文化大革命"期间越剧受到严重摧残。新时期到来,随着国家社会政治上的拨乱反正,越剧也迎来了全面复苏。一批著名演员恢复演出,经典古装剧目又重新上演,但是由于人才培养的断层,越剧界很快就面临青黄不接的困难。1982年9月,浙江省举办了戏曲"小百花"会演,会演选拔出40名优秀青年演员在浙江艺术学校组成小百花集训班集中培训一年,之后又从这批学员中精选28人组成演出团于1983年赴香港演出《五女拜寿》等剧目。"小百花"赴香港的访问演出盛况空前,被香港各界广为赞誉。1984年浙江省人民政府正式发文以访港演出团为基础,组建浙江小百花越剧团。继赴港演出一鸣惊人后,浙江小百花越剧团在北京、上海等地的演出也引起轰动。1984年9月19日,全国政协主席邓颖超在中南海西花厅寓所接见全体演员与部分主创人员,并亲笔书赠"不骄不满,才能进步,精益求精,后来居上"[1]。当时的《戏剧报》《戏剧论丛》联合向首都观众推荐茅威涛、何英、董柯娣、何赛飞、方雪雯五名优秀青年演员,称她们为"五朵金花"。在多年的艺术实践中浙江小百花越剧团形成了"寓青春靓丽于艺术创新之中,赋古典戏曲以现代舞台综合美感"[2]的艺术风格。特别是20世纪80年代末至90年代初期,该团由杨小青担任导演创作的《陆游与唐琬》《西厢记》等新编古装剧,被誉为"诗化越剧"。自20世纪90年代中后期以来,该团更是在著名越剧尹派小生茅威涛的带领下不断探索、创新,由郭小男担任导演创作了《寒情》《孔乙己》《藏书之家》等充满改革精神的越剧剧目。

在同时期,上海越剧院也培养了赵志刚、钱惠丽、方亚芬等一批优秀青年演员,推出了《汉文皇后》《魂断铜雀台》《第十二夜》等题材多样化的优秀剧目。总而言之,新时期以来的越剧创作在思想艺术上更加解放,特别是二度创作上大胆吸收现代艺术成果,提高了越剧艺术舞台呈现的综合美感。

[1]《中国越剧大典》编委会编著,钱宏主编:《中国越剧大典》,浙江文艺出版社,2006年,第105页。
[2] 郭超:《茅威涛:让传统审美打动现代观众》,载《光明日报》2016年10月14日第9版。

第二节　传统剧目《梁山伯与祝英台》鉴赏

　　梁山伯与祝英台的爱情故事对于越剧而言是世代流传、久演不衰的经典题材。在越剧发展的百余年历程中，每个关键阶段都诞生了改编自梁祝传说的代表性剧目。"落地唱书"时期，《十八相送》《楼台会》等折子戏就经常上演。小歌班进入上海后，艺人们在原先基础上创作了连台戏《梁山伯》，首演时就获得极大成功。女子越剧时期，各版本的"梁祝"更是各有千秋，争奇斗艳。20世纪30年代，姚水娟推出《梁祝哀史》，李艳芳、支兰芳分别演过《山伯回书》和《英台哭灵》。至1945年，袁雪芬的雪声剧团上演《新梁祝哀史》，越剧"梁祝"由"路头戏"变为初具规范的舞台本，故事的基调也由早期的喜剧风格转向浓烈的悲剧色彩。

　　1951年华东戏曲研究院（以下简称华东院）成立，为了参加国庆2周年演出，剧团决定在《新梁祝哀史》的基础上进一步改编、加工，重新创排《梁山伯与祝英台》。范瑞娟饰梁山伯，傅全香饰祝英台。"我们则是在群众创作的基础上作了整理改编。""我们尊重人民的艺术创造，坚持在尊重民族艺术遗产的原则下来进行工作。"[1] 自1950年起，已在全国开展了群众性的戏曲改革运动，这次重排也是当时文化主管部门整理改编"旧剧"工作的一部分。在"推陈出新"等方针的指导下，徐进等改编者结合了当时的主流文艺思潮，对全剧的主题进行了调整、修改。

　　首先是突出了"人民性"和"反封建"的鲜明立场，早期越剧的梁祝剧本中充满了宿命论观点，梁山伯与祝英台本是天上的金童玉女，因动凡心被罚降落红尘，三世不得为夫妇。梁山伯因被太白金星摄去真魂，故而不能领悟祝英台的暗示，后来又算错日子，未能如期到祝英台家求婚，终至酿成悲剧。这些十分迷信的内容在中华人民共和国成立前女子越剧的演出剧本中仍然有部分残留，即使在1950年东山越艺社晋京演出（编剧南薇）的剧本中"依然把悲剧的原因归之于山伯的贻误日期，和不理解英台的隐喻

[1] 徐进：《天上掉下个林妹妹——徐进越剧作品选集》，上海书店出版社，2010年，第66页。

所造成的"[1]。在华东院的这次改编中，这部分荒诞不经的内容终于被完全删除。根据何其芳等专家"民间传说里面的梁山伯与祝英台，虽说按照故事里讲的情形看来，他们的身份同是地主阶级的儿女，但他们的性格却已经超出了地主阶级的人物限制，多多少少带有一些劳动人民的本色了"[2]的意见，剧本重新明确了二人的身份："祝英台本应是个聪明、机智、热情、大胆的少女，梁山伯本应是个忠厚、纯朴、坦率、正直而略带稚气的书生。"[3]"使含糊的明显起来，歪曲的拨正过来，不完整的完整起来。"[4]在华东院改编的剧本中，梁祝二人拥有了新社会中劳动人民质朴、纯洁的性格特征，他们虽然是封建社会中的一分子，但他们善良的天性和纯洁的心灵并没有受到封建社会的污染，他们付出全身心的努力试图冲破封建礼教的禁锢并最终献出了年轻的生命。也正由此，剧作激起广大劳动人民强烈同情，反封建的主题也由此更为强化。

其次是改编着重突出了梁祝两人爱情的纯洁与崇高。男班时代演出的梁祝剧本为了吸引以底层男性为主的观众群体，剧情和唱词中充斥着不少色情、庸俗的内容。女艺人开始演出之后，出于女性意识的觉醒，她们对这些"唱不出口"的内容进行了大幅度的删减，并参考当时在上海流行的好莱坞爱情电影将梁祝的故事逐步改造成为凄美的爱情悲剧，特别是雪声剧团的《新梁祝哀史》中"梁山伯不再像过去那样是个被酗心酒、痴魂迷了心窍的傻瓜，而是个憨厚诚实、一往情深的书生"[5]。这样的形象改变让梁祝两人的爱情有了精神基础，他们并不是由于前世宿命的纠缠，而是彼此爱慕的青年男女。此次改编对《新梁祝哀史》中这些进步的内容基本都予以了保留，还进一步深化："男女同是父母生，女孩儿也该读书求学问！""我只道天下男子一般样，难得他也为女子抱不平。"梁祝两人的感情并不仅仅是少男少女的青春萌动，更是建立在共同价值观之上相互理解、相互信任进而自然发生的相互爱慕。再加上在剧中祝英台女扮男装，梁山

[1] 周健尔:《艺苑漫步·伊兵与戏剧》，中国戏剧出版社，2004年，第73页。
[2] 何其芳:《关于梁山伯祝英台故事》，载《人民日报》1951年3月18日第5版。
[3] 吴兆芬等整理:《范瑞娟表演艺术》，上海文艺出版社，1989年。
[4] 袁雪芬、范瑞娟口述，徐进等改编:《越剧：梁山伯与祝英台》，上海文艺出版社，1979年，第3页。
[5] 高义龙:《越剧史话》，上海文艺出版社，1991年，第134页。

越剧电影《梁山伯与祝英台》，袁雪芬饰祝英台（左），范瑞娟饰梁山伯（右）

伯由女小生饰演，梁祝二人所体现的几乎是一种纯洁的、规避肉体欲望的柏拉图式的爱情，这种纯洁、崇高的感情深深打动了观众。对于梁祝二人"比及三载"的同窗生活，剧中只是用最简洁的方式点到为止，梁山伯在读书之时偶然发现了祝英台的耳环痕，祝英台急中生智马上想出了"祝家庄年年有庙会，村里人叫我扮观音"的解释，梁山伯也就此深信不疑。"梁山伯，祝英台，情重如山深如海。同窗共读两无猜，志同道合相敬爱。光阴过去似流水，匆匆过了三长载。"这段伴唱给观众留下无尽的想象，按照正常逻辑，梁祝是两个正值青春年华的少男少女，相伴三年而不知道英台性别显然是不可信的。可一旦要处理这个问题，那么显然就极有可能涉及"性"等一部分在当时容易被视为"不健康"的内容，梁祝二人纯洁、美好的形象也可能就此认为被破坏。南薇版《梁祝哀史》就因"在读书时山伯流露了与他个性不合的轻薄样子"[1]的内容曾被当时华东戏曲研究院的领导伊兵所批评。把这一段尽可能简略，留白给观众自己用想象去填补才是最明智的处理，也许聪明机智如祝英台每次都像"耳环事件"一样可以瞒过老实憨厚的梁山伯呢。

由于此次华东院重排《梁山伯与祝英台》是为了参加国庆献礼演出，作品对悲剧内涵的处理已经和20世纪40年代的《新梁祝哀史》完全不同。

[1] 周健尔：《艺苑漫步·伊兵与戏剧》，中国戏剧出版社，2004年，第73页。

20世纪40年代社会黑暗,人民生活悲惨,越剧剧目多为悲剧。诞生于这一时期的《新梁祝哀史》整体以悲情为主,在情感上比较消沉,特别是最后一场,"祝英台的花轿经过胡桥镇时,要求到梁山伯坟前一祭,不作跳坟处理,让英台哭得昏倒后,在幻觉中与梁山伯双双远离人间,在天堂相会而剧终"[1]。如果是这样处理的话,那么祝英台的反抗意识会被大大削弱,似乎也告诉观众梁祝二人所做的努力是无用的,这显然有损于"反封建"主题,也不符合中华人民共和国刚成立时全国上下蓬勃、昂扬的精神面貌。所以从1950年东山越艺社晋京演出开始,"幻觉"的结尾就被"化蝶"所代替,至华东院重排时,为了突出尾声"化蝶"的浓烈情感,增加了饰演祝英台演员"膝行"于梁山伯坟前哭拜的动作。同时特意邀请昆剧"传字辈"艺人朱传茗、薛传刚担任技导,为演员的"化蝶"编排了一段精美绝伦的舞蹈,音乐也十分抒情,再配合以舞美设计和灯光,舞台呈现十分动人,突出了越剧艺术舞台综合美的特长。这种对于梁祝"化蝶"特写式的写意、唯美表现,不但突出了全剧的浪漫主义风格,更对剧作的主旨起到了升华、彰显的作用。"这是个爱情的悲剧,梁山伯和祝英台这一对青年男女的生命和理想是被葬送在封建制度冷酷的坟墓中的。可是,人民用'化蝶'来象征他们的再生,把他们当作追求婚姻自由理想和勇气的化身。人们看这出戏所以不产生丝毫的伤感情绪,也正因为这一传说不同于一般悲剧,整个传说充满着乐观主义的战斗精神。我们突出了它的主题,加强了它的乐观主义的战斗情绪,加强歌颂主人公向往婚姻自由的理想,加强描写他们真挚、纯洁的爱情。"[2]"化蝶"对封建礼教进行了有力的批判。蝴蝶在这里既代表两人爱情的美丽与纯洁,更代表这种美好情感的永生。梁祝的爱情悲剧终结于"化蝶",他们的躯体虽然不复存在,但在精神上获得了永恒的自由,故事虽然是悲剧,但是却充满了希望。特别是祝英台所表现出的对爱情忠贞不渝、至死抗争的精神,更是在一定程度上和新政权所大力宣扬的对革命理想至死不渝大有共通之处,也正因此,

[1] 袁雪芬:《求索人生艺术的真谛:袁雪芬自述》,上海辞书出版社,2002年,第31页。
[2] 徐进:《天上掉下个林妹妹——徐进越剧作品选集》,上海书店出版社,2010年,第66—67页。

此剧"强烈地表现了中国人民,特别是妇女追求自由和幸福的不可征服的意志,以及她们勇敢自我牺牲的精神,她们在远非她们的力量所能抵抗强暴的压迫者面前竟敢来抵抗,没有丝毫动摇,没有妥协;她们至死不屈;简直可以说,她们的爱战胜了死"[1]。

除了尾声强调斗争与希望,为了更加符合庆祝新中国人民翻身做主、万象更新的时代气氛,改编者在重排时还增加了喜剧的部分,"在人民翻了身的今天,梁祝的愿望,作者的想像,都已付诸实现,我们不应再以哀歌来对待它;而是积极的把这个想像更丰富起来,更能符合人民的愿望"[2]。特别是在前半部分,"乔装戏父""十八相送"这样充满民间情趣、富有浪漫色彩的情节被充分突出。通观全剧,前、后部分悲喜剧情绪形成巨大反差,前半部分从《别亲》开始,经《草桥结拜》《托媒》《十八相送》到《思祝下山》《回忆》,这些场次都充满了民间的喜剧情趣,特别是《十八相送》这一场,祝英台与梁山伯两人相互对话的唱词保留了质朴、活泼的"新民歌"风格。

祝英台　青青荷叶清水塘,鸳鸯成对又成双。
　　　　梁兄啊!英台若是女红妆,梁兄你愿不愿配鸳鸯?
梁山伯　配鸳鸯,配鸳鸯,可惜你英台不是女红妆。
　　　　……
梁山伯　离了井,又一堂,前面到了观音堂。
　　　　观音堂,观音堂,送子观音坐上方。
祝英台　观音大士媒来做,我与你梁兄来拜堂。
梁山伯　贤弟越说越荒唐,两个男子怎拜堂?

如此几番,梁祝二人,一个费尽心思、旁敲侧击,而另一个依旧蒙在鼓里、浑然不觉,风趣的喜剧效果也油然而生,至此全剧欢乐的喜剧气氛

[1] 李恕基:《〈白蛇传〉序》,收于《田汉戏曲选》下册,湖南人民出版社,1981年,第208—209页。
[2] 徐进:《"梁山伯与祝英台"的再改编》,载《人民文学》1951年第12期。

也达到了最高潮。而在《回忆》（又作《回十八》）这一场中，终于从师母口中得知英台是女儿身的梁山伯又将这一部分简洁地回顾了一遍，起到承上启下的作用。从《劝婚访祝》开始剧情由喜转悲，两个有情人已经互明心迹时，却突然发现他们不得不面对的是英台已被祝员外许给马家的悲惨现实。后半部分的场次不断将悲剧层层推进，最终在《楼台会》与《吊孝哭灵》中，两位主人公生离死别所抒发的悲愤、哀怨将全剧的悲剧气氛推向最高潮，全剧的结构安排扣人心弦，大起大落，通过前后情绪的对比，极大凸显了两人"不求同生求同死"的感人悲剧力量。

尽管当时创作越剧《梁山伯与祝英台》是以打造"戏改"范本为目标，但是在剧中，越剧特有的民间审美仍然被最大限度地保留。从人物塑造来看，在剧中梁山伯、祝英台二人在内心对于传统社会的礼教、家法都是认同的，尽管祝英台会女扮男装外出游学，但那是出于她对知识的充分渴求。她虽有机会和男子同窗三载，但也绝不做出越轨之事（甚至在川剧同题材

越剧电影《梁山伯与祝英台》，左起：袁雪芬饰祝英台，范瑞娟饰梁山伯（剧照由上海越剧院提供）

的《柳荫记》中,正是她外出游学三年而不出丑才被马家所特别看中),她所希望的是通过师母做媒光明正大地取得传统社会的认可。然而当她和梁山伯意识到由于父亲已经应允了有钱有势的马家,他们纯洁的感情已经被残酷的现实所扼杀,他们结合的愿望今生今世不可能实现时,他们才开始拼尽全力去反抗,希冀为自己争取一丝希望。试看剧中悲剧高潮部分《楼台会》的片段:

 祝英台 记得草桥两结拜,同窗共读有三长载,
 情投意合相敬爱,我此心早许你梁山伯。
 可记得你看出我有耳环痕,使英台面红耳赤口难开;
 可记得十八里相送长亭路,我是一片真心吐出来;
 可记得比作鸳鸯成双对,可记得牛郎织女把鹊桥会,
 可记得井中双双来照影,可记得观音堂上把堂拜。
 我也曾留下聘物玉扇坠,我是拜托师母做大媒;
 约好了相会之期七巧日,我也曾临别亲口许九妹;
 实指望有情人终能成眷属,谁知道美满姻缘两拆开。
 梁兄啊!我与你梁兄难成对,爹爹允了马家媒;
 我与梁兄难成婚,爹爹受了马家聘;
 我与你梁兄难成偶,爹爹饮过马家酒;
 梁兄啊!爹爹之命不能违,马家势大亲难退。
 梁山伯 英台说出心头话,我肝肠寸断口无言,
 金鸡啼破五更梦,狂风吹折并蒂莲!
 我只道两心相照成佳偶,谁又知今生难娶祝英台。
 满怀悲愤无处诉啊……无限欢喜变成灰!
 (梁山伯愤极成疾。)
 祝英台 梁兄你……你……你
 梁兄啊你千万珍重莫心灰,
 梁兄啊!这种种全是小妹来连累!

梁山伯	贤妹，愚兄决不怨你。
	你可知，我为你一路上奔得汗淋如雨呵！
	贤妹妹，我想你，神思昏沉饮食废。
祝英台	梁哥哥，我想你，三餐茶饭无滋味。
梁山伯	贤妹妹，我想你，提起笔来把字忘记。
祝英台	梁哥哥，我想你，拿起针来把线忘记。
梁山伯	贤妹妹，我想你，衣冠不整无心理。
祝英台	梁哥哥，我想你，懒对菱花不梳洗。
梁山伯	贤妹妹，我想你，身外之物都抛弃。
祝英台	梁哥哥，我想你，荣华富贵不足奇。
梁山伯	贤妹妹，我想你，哪日不想到夜里。
祝英台	梁哥哥，我想你，哪夜不想到鸡啼。
梁山伯	你想我来我想你；
祝英台	今世料难成连理。

　　从"记得草桥两结拜"到"谁知道美满姻缘两拆开"，是祝英台对她和梁山伯两人相识相知全过程的深情的回忆，其中的情感比较复杂，既有爱意的倾诉，又有激动地悲愤，内心充满愧疚的祝英台还要强忍自己内心的伤痛，去劝慰一时还无法接受她已经许配他人这一事实的梁山伯。而听着英台倾诉衷肠，梁山伯也终于理解了祝英台对他的深情厚谊，他感受到了祝英台的内心也同样十分煎熬，两人之间的误会终于化解了："爹爹之命不能违，马家势大亲难退。"他们共同将满腔悲愤指向了无情的礼教。于是在接下来一声声"我想你"的"十相思"中，他们互诉衷肠，表白思念。

　　袁雪芬和范瑞娟两位表演艺术家在舞台上将这一段演绎得感人至深。从草桥结拜到三年同窗，袁雪芬以慢板起拍，诉说内心深藏的感情。从"可记得你看出我有耳环痕"到《十八相送》，一连串比喻开始转入清板，回忆自己的真心吐露，最后"我与你梁兄难成对，爹爹允了马家媒"几句

用了类乎垛板的节奏，唱出与梁兄难成婚的叠句，末了她渐渐放慢，"爹爹之命不能违，马家势大亲难退"作为唱段的收束，"不能"二字加强力度，"势大"则用下滑的颤音，再停顿两拍，表现忿恨、沉重、迫不得已，"亲难退"每个字都有剧烈的波动，都在小腔中有半休止，声如哽咽，"退"字上丝弦配人，一个带哭腔的长拖腔，如回肠九转，感情的潮水奔腾直泻，难以遏制。[1]而在"十相思"这一段中，范瑞娟起调就用喑哑的音色，气喘吁吁的腔法，唱出了"一路上奔得汗淋如雨"的情景，使人听了即在脑海中闪现出《回十八》中山伯一人在前飞跑，书僮在后挑着担子紧追跑得大汗淋漓的画面。后面的几个"贤妹妹，我想你"，范瑞娟可说是用整个身心在渲染梁山伯对祝英台的一片痴情，使观众眼前展现出一个书呆子整日神不守舍、夜不成眠的情景，感染力极强。这种意境与后面的殉情悲剧形成了鲜明的对比。[2]

袁雪芬一向以善演"悲旦"著称，她以特有的气质将祝英台的形象塑造得深情、贞静而有大家闺秀的端庄。范瑞娟的范派"表演上稳健大方，质朴无华，具有男性气质的阳刚之美。擅演正直、敦厚、英武一类人物"[3]，她以女小生特有的气质将正直、憨厚得近乎有些木讷的梁山伯内心丰富的感情也表现得淋漓尽致。

越剧《梁山伯与祝英台》的演出取得了巨大的成功，这个唯美、动人的爱情传说不但征服了中国观众，还被拍成同名彩色电影，荣膺第八届国际电影节音乐片奖、第九届爱丁堡国际电影节演出奖，为中国民族艺术在世界赢得了荣誉。尽管现在看来这部20世纪50年代的作品不免带着些许时代的印记，但它充分体现了越剧的优美、抒情、温婉、细腻的剧种气质，并和情深似海、生死不渝的浪漫梁祝传说融为一体。越剧《梁山伯与祝英台》如翩翩起舞的彩蝶，惊艳了世界，成为人类的永恒记忆。

[1] 章力挥、高义龙：《袁雪芬演祝英台艺术欣赏》，收于周静书主编：《梁祝文库》（越剧艺术卷），中华书局，2007年，第534页。
[2] 刘泽珍：《从〈楼台会〉看范派唱腔的艺术技巧》，收于周静书主编：《梁祝文库》（越剧艺术卷），中华书局，2007年，第554页。
[3] 卢时俊、高义龙主编：《上海越剧志》，中国戏剧出版社，1997年，第388页。

第三节　传统剧目《红楼梦》鉴赏

越剧《红楼梦》是上海越剧院的经典保留剧目，该剧根据中国古代四大名著之一的小说《红楼梦》改编，其演出本最初于1955年完成，之后经过数度修改在1958年搬上舞台，之后又在拍摄电影以及不断的演出中历经过多次修改。[1]

《红楼梦》是妇孺皆知的文学经典，同时更是一部百科全书式的作品。小说原著规模宏大、底蕴深厚，全书以细腻笔法展现出豪门贾家荣宁二府由盛转衰的历程，情节流动缓慢且结构松散。戏剧主要靠矛盾冲突来表现人物、讲述故事，因此当时曾担任原华东戏曲研究院领导工作的伊兵也认为改编《红楼梦》难度极大，一是剧本改编有难度，要将百万字的小说内容压缩进一部三小时长度以内的戏曲作品难度极大，二是演员塑造人物有难度，小说家喻户晓，其中的主人公贾宝玉、林黛玉等等，在人们心中已经早有固有印象，舞台上呈现稍有偏差，容易引起非议。[2]

上海越剧院1958年演出《红楼梦》并非越剧首次演绎这部小说，20世纪30年代末期，支兰芳等越剧演员已开始演出取材于小说《红楼梦》的折子戏并录有唱片。20世纪40年代初期，袁雪芬和尹桂芳分别演过《林黛玉》和《红楼梦》。1955年芳华越剧团上演的《宝玉与黛玉》，编剧是民国时期在上海与张爱玲齐名的女作家苏青（冯允庄），该剧在上海演出时十分成功，连续四个月上演近三百场，赵景深和夏写时等评论家都对该剧予以了较高评价。已有名家珠玉在前，要想不落窠臼，别出机杼，确实是极大的挑战。[3]

上海越剧院《红楼梦》的成功，首先归功于编剧徐进对小说的出色改编。为了改编好这部作品，徐进参考了多种版本的《红楼梦》戏剧作品，包括《红楼梦散套》《红楼梦传奇》、《露泪缘》（清代子弟书）以及京

[1] 傅谨：《越剧〈红楼梦〉的文本生成》，载《红楼梦学刊》2010年第3期。
[2] 徐进：《台上风云笔底澜——我的编剧生涯》，《天上掉下个林妹妹——徐进越剧作品选集》，上海书店出版社，2010年，第7页。
[3] 傅骏：《越剧"红楼戏"漫谈》，载《上海戏剧》1999年第12期。

剧、话剧、川剧、锡剧、评弹等改编本。在吸收最新学术观点，借鉴前辈经验的基础上，他成功把握住了改编《红楼梦》的主线，"以宝玉和黛玉的爱情悲剧作为中心，而围绕爱情事件，适当地扩大一些生活描写面，歌颂他们的叛逆性格，揭露封建势力对新生一代的束缚和摧残，也就是说把爱情悲剧和反封建精神糅合一起，编织成一条主线，从而选取小说中某些情节，融会贯穿起来，去体现原著小说的精神面貌"[1]。以宝、黛爱情悲剧寓封建家庭盛衰史，继承了《桃花扇》等古典传奇艺术精神，也符合越剧抒情、优美，擅长才子佳人戏的剧种特色，这是越剧《红楼梦》成功的关键因素。[2]

　　作为一名出色的编剧，徐进不但有敏锐的艺术嗅觉，能理清《红楼梦》故事主线并找到切合时代的表达立场，还具有深厚的戏曲编剧功底。他对原著浩瀚庞杂的内容进行了高度凝练，越剧《红楼梦》全剧共《黛玉进府》《识金锁》《读西厢》《"不肖"种种》《答宝玉》《闭门羹》《游园·葬花·试玉》《王熙凤献策》《傻丫头泄密》《焚稿》《金玉良缘》《哭灵·出走》12场戏，作者从小说的400多人中筛选出17个人物作为配角，全剧故事紧紧围绕宝玉、黛玉两人爱情的发生、发展到最终被扼杀而展开。除了人物方面"减头绪"，剧本对小说事件的剪裁也十分出色，比如，在小说中黛玉葬花的情节出现在第二十七回《滴翠亭杨妃戏彩蝶　埋香冢飞燕泣残红》中，小说中黛玉葬花的缘由更多是伤春悲秋、自怜身世，而剧中作者将黛玉葬花移到了《答宝玉》和《闭门羹》之后，种种事件的堆积让黛玉不安与悲愤情绪达到高点，因而发出"一年三百六十日，风刀霜剑严相逼"的悲鸣。剧中黛玉前去探望因种种"不肖"行为被贾政痛打受伤的宝玉却意外发现宝钗在宝玉府上，而她则被下人拒之门外，敏感的她开始怀疑宝玉对她是否真心，她本就因宝玉挨打已感到"荣国府多是无情棒"，这样双重的打击让她的内心更加痛苦和压抑。"看不尽满眼春色富贵花，说不完满

[1] 徐进：《从小说到戏——谈越剧〈红楼梦〉的改编》，《天上掉下个林妹妹——徐进越剧作品选集》，上海书店出版社，2010年，第14页。
[2] 傅谨：《越剧〈红楼梦〉的文本生成》，载《红楼梦学刊》2010年第3期。

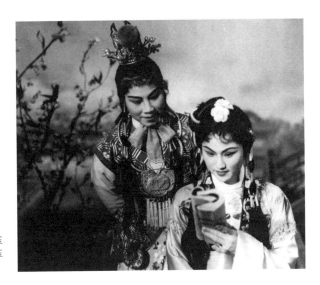

越剧《红楼梦》，左起：徐玉兰饰贾宝玉，王文娟饰林黛玉（剧照由上海越剧院提供）

嘴献媚奉承话。谁知园中另有人，偷洒珠泪葬落花。"同时作者又借用幕后合唱展示出薛宝钗在贾府的如鱼得水、众人同乐，与黛玉一人形单影只，独自伤怀形成了鲜明对比，在小说原文的《葬花词》之前，作者更是加上了这一段与原作浑然一体的唱词：

绕绿堤，拂柳丝，穿过花径，
听何处，哀怨笛，风送声声。
人说道，大观园，四季如春，
我眼中，却只是，一座愁城。
风过处，落红成阵，
牡丹谢，芍药怕，海棠惊。
杨柳带愁，桃花含恨，
这花朵儿与人一般受逼凌。
我一寸芳心谁共鸣，
七条琴弦谁知音。
我只为惺惺惜怜同病，
不教你陷落污泥遭踩蹦。

从小说中的"质本洁来还洁去，强于污淖陷渠沟"发展为越剧唱词中的"不教你陷落污泥遭践踏""这花朵儿与人一般受逼凌"，黛玉葬花的感情也由无奈转变为抗争，通过这一段唱词交代出黛玉葬花的缘由，也为下面的《葬花词》铺垫了情绪。在这样的悲愤中，黛玉一边葬落花，一边吟出"花谢花飞花满天，红消香断有谁怜？……一年三百六十日，风刀霜剑严相逼。明媚鲜妍能几时？一朝飘泊难寻觅"的《葬花词》，也正是在这样的背景下，宝玉、黛玉终于互诉衷肠，以求彼此在精神上相互支撑。

《红楼梦》被誉为"诗化的小说"[1]，而徐进在剧中也以雅俗共赏、意境深远的优美唱词给整部戏带来诗化的意境。试看《黛玉进府》一场表现宝玉、黛玉两人的一见如故的对唱：

贾宝玉　天上掉下个林妹妹，
　　　　似一朵轻云刚出岫。
林黛玉　只道他腹内草莽人轻浮，
　　　　却原来骨格清奇非俗流。
贾宝玉　闲静犹似花照水，
　　　　行动好比风拂柳。
林黛玉　眉梢眼角藏秀气，
　　　　声音笑貌露温柔。
贾宝玉　眼前分明外来客，
　　　　心底却似旧时友。

这段唱词不但从小说原文化出，更有首尾相接、回环往复的效果。在演员舞台表演时一句未完、一句又起，流畅缠绵，以心灵交感暗示出宝黛前生今世的因缘，将小说中难以表现的心理活动充分戏剧化。[2]

[1] 庄克华：《诗化的小说——〈红楼梦〉艺术初探》，载《红楼梦学刊》1984 年第 2 期。
[2] 兰珊：《声音笑貌露温柔——从两段生旦对唱看越剧〈红楼梦〉的艺术特征》，载《四川戏剧》2006年第 2 期。

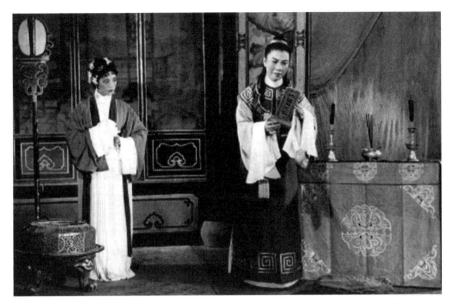

越剧《红楼梦》，徐玉兰饰贾宝玉（右），孟莉英饰紫鹃（左）

再如《哭灵·出走》一场，宝玉与紫鹃两人的对唱（这段又多被称为《问紫鹃》）更是感人至深，这里宝玉与紫鹃的一问一答借用了越剧传统的"赋子""肉子"的排比句式，构成情景交融的问答铺排段落，叙事与抒情完美结合[1]，虽然黛玉已经不在人世，但是通过紫鹃的唱词让观众感受到了宝玉与黛玉心灵的碰撞：

> 贾宝玉　（环视四周后，唱）问紫鹃，妹妹的诗稿今何在？
> 紫　鹃　如片片蝴蝶火中化。
> 贾宝玉　问紫鹃，妹妹的瑶琴今何在？
> 紫　鹃　琴弦已断你休提它。
> 贾宝玉　问紫鹃，妹妹的花锄今何在？
> 紫　鹃　花锄虽在谁葬花。
> 贾宝玉　问紫鹃，妹妹的鹦哥今何在？

[1] 兰珊:《声音笑貌露温柔——从两段生旦对唱看越剧〈红楼梦〉的艺术特征》，载《四川戏剧》2006年第2期。

紫　鹃	那鹦哥，叫着姑娘，
	学着姑娘生前的话。
贾宝玉	那鹦哥也知情和义，
紫　鹃	世上的人儿不如它！

　　越剧《红楼梦》成为经典，同样也离不开上海越剧院其他艺术家的二度创作，一部戏曲作品要在舞台上传唱，唱腔和表演是关键因素。1958年版本中分别饰演贾宝玉、林黛玉的徐玉兰和王文娟，都处在风华正茂的艺术黄金时期，两人自身的气质本就与剧中人物十分接近，再通过认真阅读剧本、原著以及有关研究资料深入分析角色的性格、心理，她们在舞台上所塑造的宝哥哥和林妹妹常常令台下观众倾倒、痴迷。[1]

　　除了精彩的舞台表演，经典唱腔的创造也是令越剧《红楼梦》常演不衰的原因，其中最突出的就是《宝玉哭灵》。《宝玉哭灵》并不见于小说，但却是在之前的很多戏曲改编本都出现的情节，在本剧中这一唱段由编剧徐进、饰演贾宝玉的徐玉兰和作曲顾振遐共同创造，成为了全剧最精彩、最动人的高潮。

贾宝玉	林妹妹……我来迟了！我来迟了！
	金玉良缘将我骗，
	害妹妹魂归离恨天。
	到如今，人面不知何处去，
	空留下素烛白帏伴灵前。
	林妹妹啊，林妹妹！
	如今是千呼万唤唤不归，
	上天入地难寻觅。
	可叹我，生不能临别话几句，

[1] 刘厚生：《从演员的气质谈起——越剧〈红楼梦〉观后感》，载《上海戏剧》1961年第3期。

死不能扶一扶七尺棺！

林妹妹啊！

想当初，你是孤苦伶仃到我家来，

只以为暖巢可栖孤零燕。

我和你，情深犹如亲兄妹，

那时候两小无猜共枕眠。

到后来，我和妹妹都长大，

共读《西厢》在花前。

宝玉是剖腹掏心真情待，

妹妹是心里早有你口不言。

到如今，无人共把《西厢》读，

可怜我伤心不敢立花前。

曾记得怡红院尝了闭门羹，

你是日不安心夜不眠。

妹妹呀，你为我一往情深把病添，

我为你，睡里梦里常想念。

好容易盼到洞房花烛夜，

总以为美满姻缘一线牵。

想不到林妹妹变成宝姐姐，

却原来，你被逼死我被骗！

实指望，白头能偕恩和爱，

谁知晓，今日你黄土垄中独自眠！

林妹妹，自从居住大观园，

几年来，你是心头愁结解不开。

落花满地伤春老，

冷雨敲窗不成眠。

你怕那，人世上风刀和霜剑，

到如今，它果然逼你丧九泉。

在徐进笔下宝玉这一段凄惨欲绝、撕心裂肺，如泣如诉般的自白，自责、忏悔、愧疚溢于言表，一条"调包计"更让体弱多病的林黛玉被逼饮恨黄泉。当宝玉突然从"今后乐事无限美"的洞房花烛美梦中突然惊醒时，却已经和爱人阴阳两隔，而他自己甚至还在其中成为了可笑、可悲的帮凶，也正因此宝玉不顾一切地跑到潇湘馆黛玉的灵前对爱人一股脑地倾诉自己的愤怒、悔恨、伤痛。正是基于这样的剧情，徐玉兰根据宝玉哭诉时情绪的波动给这段唱词设计了唱腔："林妹妹……我来迟了！我来迟了！"她首先用凄楚、短促的哭音，特别是第二个"来迟了"用的是一字一顿的悲怆呼号，整个叫头深远凄切，为下面整个弦下调的气氛、情绪做了充分的铺垫。开头四句散板中，第一句的"将我骗"三字高亢激越，"骗"字发声用全力喷射而出并且以长拖腔渲染出宝玉内心深处的悲痛、愤恨，因为感觉常用的"单哭头"已不足抒发宝玉此时的情感，徐玉兰在这四句散板设计了戏曲中少用的"双哭头"，她叠用两个"林妹妹"的哭头，特别是第二个哭头中的"妹"处理得更夸张，之后的"呀"字的拖腔还采用哭音、顿音和急促换气等演唱手段来强化人物感情，以表达宝玉的悲痛欲绝，给人以九转回肠的痛切感。从"想当初，你是孤苦伶仃到我家来，只以为暖巢可栖孤零燕"到"到如今，无人共把《西厢》读，可怜我伤心不敢立花前"这一段慢清板节奏舒缓、平稳，唱出了宝玉的绵绵思绪。"到后来，我和妹妹都长大，共读《西厢》在花前"这里徐玉兰唱得柔美舒缓，宝玉和黛玉两人青梅竹马、共读西厢的历历往事仿佛又呈现在观众眼前。"宝玉是剖腹掏心真情待，妹妹是心里早有你口不言。"前一句以重音表现宝玉的赤诚感情，"剖腹掏心"四字的重音一字一顿，后一句轻而远地表现黛玉的细腻情思，"心里早有"的"有"字和"口不言"的"口"字后面接连用两个小停顿，唱得含蓄、细腻，这样两人的音乐形象有所区分，表现出宝玉心痛黛玉把一片深情藏在心底，表现出两人的心灵相通。"到如今，无人共把《西厢》读，可怜我伤心不敢立花前"则是回忆由温馨转为残酷的节点，"伤心不敢立花前"突出了此时宝玉孑然一身的强烈孤独感，"曾记得怡红院尝了闭门羹"，"闭门羹"三个字用了重

音突出,因为经历"葬花"之后黛玉和宝玉两人已经明白心迹、互不疑猜,但是他们都或明或暗地感到许多无形的阻力在阻挡他们走向幸福的结合,所以之后的唱段更加压抑,"妹妹呀,你为我一往情深把病添,我为你,睡里梦里常想念"是之后的"你被逼死我被骗"的伏笔,徐玉兰的演唱令观众感到人物有着丰富的内心活动。接下来"想不到林妹妹变成宝姐姐",徐玉兰的感情处理再次走向高潮,"宝姐姐"三个字,她一字一顿加以强调,拖腔饱含怨怒,以表示宝玉对"调包计"骗婚的满腔愤恨。"你被逼死我被骗"中的"逼死"两个字喷口而出后,她突然一个停顿,表达人物难以言喻的内心伤痛。"实指望,白头能偕恩和爱"一句,是整个唱段的高潮点,徐玉兰把"恩和爱"拉散处理成自由板,"爱"字用深沉凄凉的哭声吐音,然后用波浪形的长音,一波三折,若断若连,从悲怆怨愤的呼号,最后转为泣不成声的低吟。"你怕那,人世上风刀和霜剑,到如今,它果然逼你丧九泉",当爱情的理想和幸福的希望同时破灭,宝玉已看清人世种种假面温情下的残酷,他已清醒认识到自己躯体虽然还残存于世,但他的心已随黛玉一起远去,离开才是他最好的选择。徐玉兰用了两句深沉凄冷的自由板来表现贾宝玉已经对人世心灰意冷,最后七个字几乎全部用低音,结尾收腔的三个字沉稳凄清,通过这样的对比来表现出宝玉和以往生活的决裂。[1]徐玉兰嗓音高亢,她的演唱本就以富于激情和冲击力为特色,在这里她和作曲顾振遐合作,创造了这段极具爆发力的《宝玉哭灵》,这一唱段也成为了徐派最经典的唱段之一。[2]

 光阴如梦,从舞台演出到拍成戏曲电影,越剧《红楼梦》影响了几代人,观众数以万计,至今已经走过了一个甲子的历程。这部作品不但成功演绎了中国古代文学经典名著《红楼梦》,其自身也成为经典,成为无数人的美好记忆。

[1] 徐玉兰:《我是怎样唱"宝玉哭灵"的》,收于朱玉芬、史纪南主编:《漫话越剧》,中国广播电视出版社,1985年,第222、225、227页。
[2] 毛时安:《经典的意义——谈越剧〈红楼梦〉50年的启示》,收于黄德君主编:《越剧〈红楼梦〉艺术谈——纪念越剧〈红楼梦〉首演五十周年》,中国戏剧出版社,2009年,第67页。

第四节　新编剧目《陆游与唐琬》鉴赏

越剧《陆游与唐琬》最初创作于 1989 年，该剧也是浙江小百花越剧团继《五女拜寿》《汉宫怨》之后的又一代表作品。1993 年越剧《陆游与唐琬》荣获文化部第三届文华奖。该剧入围国家舞台艺术精品工程初选之后，主创人员又对剧情做了较大幅度调整，删除了一些次要人物与事件，将戏剧矛盾冲突进一步集中。2003 年，越剧《陆游与唐琬》入选国家十大舞台艺术精品工程经典剧目。

越剧《陆游与唐琬》是由浙江著名戏剧家顾锡东创作的新编历史故事剧。他从 20 世纪 80 年代起陆续创作了《五女拜寿》《汉宫怨》《长乐宫》等一批新编剧目，这些作品演出后都受到了观众的极大欢迎。《陆游与唐琬》则是他为浙江小百花越剧团从以演员青春靓丽为优势转向"寓青春靓丽于艺术创新之中，赋古典戏曲以现代舞台综合美感"[1]的更高艺术水准而量身定制的一部力作。

越剧《陆游与唐琬》以南宋诗人陆游与表妹唐琬的不幸婚姻为主线，以历史所载陆游的人生经历为基础，采取虚实结合的手法将陆游与唐琬的爱情故事与陆游的爱国事迹结合、穿插。剧中陆游不满当朝丞相秦桧嫉贤误国、苟且偷安，坚持不做应时文章而三试不中。陆游报国无门心情郁闷，携爱妻唐琬春游沈园，并与妻商议欲前往福建任职，结交忠良义士。陆游母亲唐夫人性格刚强而爱子心切，她不满陆游科场无名，为此她迁怒于唐琬。为了给陆游在杭州谋得职位，陆母托新贵之堂侄陆仲高为陆游谋划前程。陆游鄙视仲高依附秦桧，屡次出言不逊触怒仲高。正在唐夫人为此事甚为不悦之时，唐琬父亲派人送来书信，打算接陆游夫妻前往福州。陆游母亲听闻大怒，由此深恨唐琬离间她和儿子，她以出家逼迫陆游出妻，陆游父亲陆宰怜悯唐琬无辜受过，为儿策划背母留妻，将唐琬暂时安置于外宅小红楼，以待陆母气消之后将她接回。但由春至秋，唐夫人态度依旧坚

[1] 郭超：《茅威涛：让传统审美打动现代观众》，载《光明日报》2016 年 10 月 14 日第 09 版。

决，陆游无奈想到邀请岳父唐仲俊来调解，谁知唐夫人爱子愈深愈恨唐琬，坚持要休掉唐琬。陆游出走福建并修锦书一封托卖花三娘致唐琬，约定相守三年。三年后，陆游自福建归来重游沈园，惊闻唐琬改嫁赵士程，并意外相逢。唐琬不忍再见，托婢女将黄縢美酒送与陆游，陆游询问婢女方知唐琬期望他"断绝情爱而一心报国"，自甘牺牲改嫁。陆游悲愤写下《钗头凤》，唐琬见词作伤心欲绝，已是久病缠身的她含泪写下相和之作，随后便吐血身亡。[1]"至死不渝忧国志，一生痛苦是婚姻"，全剧将陆游的人生经历与他和唐琬的爱情故事相交织、糅合，在南宋山河破碎、奸相当道、志士遭贬的背景下加以深度挖掘、演绎。

陆游的词作《卜算子·咏梅》成为贯穿全剧的线索，"驿外断桥边，寂寞开无主。已是黄昏独自愁，更著风和雨。　　无意苦争春，一任群芳妒。零落成泥碾作尘，只有香如故。"陆游一生命运坎坷，他以寂寞无名生于驿外断桥边、饱受风雨侵袭但依旧傲然挺立的梅花自喻，梅花坚贞不屈、至死不渝的气质也正是他人格的写照。这首词在第一场中就由陆游和唐琬一起当众吟唱，意在奠定基调，让观众通过词作的内涵进一步思考、品味主人公的形象。剧中的陆游堂兄陆仲高因年幼丧亲得到陆游父母关爱，曾与陆游一起读书、求学。然而成年后陆仲高依附秦桧，并因此得以加官进爵，仕途通达。陆游母亲爱子心切，希望通过他为陆游在杭州谋得一官半职。陆仲高高升礼部执事后在沈园大宴宾客，陆母强令陆游赴宴拜谒陆仲高，陆仲高以"审时度势"劝说陆游投靠秦桧，陆游十分不快，他与唐琬抚琴相和吟唱出这首《咏梅》以表明自己心志，词中梅花的命运预示了陆游的坎坷人生，也预示了他和唐琬的爱情悲剧。宋高宗苟安江南，秦桧大权在握，满朝之中无不讳言北伐，称颂太平。因此能够"审时度势"如陆仲高者纵然才华平庸也能步步高升，但满腹才华的陆游却因"山河残缺难忘怀""笔尖儿从无奉词在""不知应时做文章"，只落得"辜负胸中百万兵"。和陆仲高的随波逐流不同，陆游是一个"不认命"的书生，纵然

[1]《中国越剧大典》编委会编著，钱宏主编：《中国越剧大典》，浙江文艺出版社，2006年，第505页。

越剧《陆游与唐琬》，茅威涛饰陆游，陈辉玲饰唐琬（剧照由浙江小百花越剧团提供）

"驿外断桥边，寂寞开无主"，他坚持理想，傲骨铮铮，不会为了功名甘愿向政坛的恶势力屈服；和陆仲高谋求高官厚禄不同，陆游追求的是重整山河，恢复中原，"无意苦争春，一任群芳妒"，为了不受秦桧约束，他甘愿远走福州，从军报国。

陆游是一个理想主义者，他执着于理想而对现实缺乏清醒的认识，此时南宋已偏安江南多年，秦桧签订的合约其实正是朝廷最高统治者的愿望，他坚持"主战"，就只能仕途困顿，"百无聊赖以诗鸣"。也正因此，他不但在外为朝廷所排斥，在家中也为母亲所不容。陆游母亲出身官宦之家，并以此为傲，她一向自认教子有方，陆游的三试不中让她极为不满，她认为"陆门世代朝天子，莫把丞相视成仇"，陆游不肯与当朝权贵结交是"孤芳自赏，终不成大器"，她不理解儿子内心的苦闷，她认为陆游是落榜心灰放纵自己，花前月下荒废光阴。在她看来，在杭州谋得一官半职，光宗耀祖才是正途，陆游母亲对于世俗功名的强烈渴求，让她在政治上走到了儿子的对立面。同时陆游母亲还是一个控制欲极强的母亲，陆游远走福州另谋前程的打算更是激起了她的愤怒，她绝不允许她精心调教的儿子选择她不认可的道路，她更对于儿子结婚之后"大事不与娘商量"感到十分失落、懊恼，性格刚强的陆母因此把对于陆游的强烈不满统统发泄在了唐琬身上。

剧中对于唐琬的性格，作者其实着笔不多，她温柔美丽，陪伴陆游身旁，为他排忧解闷，默默支持他，她的形象更多是象征意味的，她不但

是陆游的妻子，更是陆游的知己，是他孤独世界的精神伴侣，是陆游美好理想的寄托。"零落成泥碾作尘，只有香如故。"在陆游母亲"他不出妻我出家"的逼迫下，陆游与唐琬这对恩爱夫妻只能"东风恶，欢情薄"，劳燕分飞，遗恨终生。这段凄美、伤感的爱情悲剧表面上看来是家庭之间的婆媳矛盾，但其更深层次的原因其实正是陆游"为国不能尽忠，立身不能齐家，对母不能尽孝，对妻不能尽义，壮志难伸，寸心痛裂"的人生悲剧，而这种"士子献祭"的人生悲剧其实乃是中国戏曲中古代士人的一种普遍命运，"当危及社会苍生的悲剧情境降临时，士子们表现出强烈的使命意识和责任感，'当仁不让'、'舍我其谁'的人生准则决定了他们主动地承担起殉难者的角色，奋力抗争与其理想信念背道而驰的现实"[1]，这也让全剧的悲剧意蕴更具思想深度，也将越剧的人文内涵提升到一个新的高度。

《陆游与唐琬》的剧本一方面在主题上增加了深度，另一方面为了追求古典形式美，在语言上也保持一种诗的风格。全剧共分5个场次，每个场次之间都以诗词连接。全剧的唱词中除了运用了陆游的许多诗词作品，还充分化用、吸收了其他古典诗词的经典名句，试看剧中这段当唐琬在小红楼孤独苦苦等待而陆游迟迟不至时唐琬独自抒发内心痛苦的唱词：

> 如坠深渊惊离魂，
> 只觉得心跳怦怦冷汗一身。
> 黄叶飘飘，秋风阵阵，
> 谁似我，冷冷清清、寻寻觅觅、
> 凄凄惨惨戚戚的薄命人。
> 姑不容我夫不忍，
> 小红楼，背母留妻暂存身。
> 没脸儿见亲友，

[1] 张之薇：《试论中国"士子献祭"戏的悲剧精神与文化根源》，载《新疆艺术学院学报》2004年第3期。

无意儿出外行。

　　愁煞人，闷煞人。

　　只落得，雨打梨花深闭门。

　　等得那，夏雨过，秋风起，

　　等得那，长空雁叫断肠声。

　　敲断玉钗红烛冷，

　　多少夜无寐卧孤衾。

　　梦里常惊姻缘绝，

　　耻笑弃妇恨转深。

　　我为游哥痴心等，

　　他为我，青春耽误志难伸，

　　恨不得，劈破玉笼飞天外，

　　左思右想……我、我、我怎忍心，

　　自摔瑶琴绝知音。

　　唱词中化用多首表达人物孤独、伤心的诗句、词句，顾锡东本人的语言也哀婉清新，与古人诗词浑然一体，充分展现了唐琬内心的凄楚和煎熬。正是这样充满诗意、充分抒情的语言风格为剧作最后情感高潮的表达奠定了基础。在全剧的尾声，"红酥手，黄縢酒，满园春色宫墙柳"，当陆游浪迹天涯三载再游沈园之时却偶遇已经改嫁赵士程的唐琬，"人在对面隔千里""一点灵犀通不成"，作者没有用过多的语言去表达两位有情人的痛苦，而是分别用陆游与唐琬两人所写下的两首《钗头凤》来让观众感受他们内心煎熬和挣扎。"东风恶，欢情薄，一怀愁绪，几年离索。""人成各，今非昨，病魂常似秋千索。"两人悲怆的二重唱，将悲剧推向了最高点，也让观众回味无穷、荡气回肠。

　　《陆游与唐琬》在文本的坚实基础之上，更有诗化的舞台呈现。剧本极高的文化品位，将二度创作推到了一个艺术的高点之上。导演是统领舞台呈现的中心，杨小青在本剧的导演阐述中提出："我希望此剧的演出要像一

首'诗',流动在感情的长河中。"[1]首先她把握住了剧本的人文内涵,陆游与唐琬的婚姻破裂是由于家事和国事水乳相融,交织缠绕,爱情悲剧的背后更是陆游的人生悲剧,她以"梅"的形象作为全剧的灵魂,并以"梅"的意象空间外化精神、内心世界。

例如最后一场戏中,导演进行了唯美诗化的造境创造,通过巧妙地运用电影"蒙太奇"的艺术手法,舞台上,已无法再相见的陆游和唐琬在同一个情感时空中缓缓靠近,仿佛梦中再度相逢。在二人美妙的身段舞蹈以及他们哀怨深情的二重唱《钗头凤》中,片片梅花飘落而下,灯光不断在地上印出梅花的形态,当唱到"山盟虽在,锦书难托"之时,随着两人情绪的堆积到了高潮,舞台的背景也由手书的《钗头凤》词作换成了一片梅林,营造出悲怆、凄美、诗化的意境。在虚拟时空中,陆游与唐琬似乎又回到了从前,他们形影相伴、载歌载舞,在凄美的女声伴唱声中,二人影像慢慢定格在沈园中,与作品开端相互呼应,剧情发生的地点依旧在沈园,依旧是陆游与唐琬,有力突出人物命运的变化,情感归宿的改变,令观众内心震撼。

舞美设计刘杏林提供的舞台空间也很好地配合了导演的构想,舞台白墙黑瓦的主体形象的灵感来源于江南园林,既表现了陆游和唐琬的生活环境,又体现了他们所处的人文环境,更可以理解为中国古代文人的生存气场,赋予多重意味。细节的处理也十分精致,第一场的白墙黑瓦上就出现乌梅,唐琬被休居住的小红楼也有乌梅,陆游重游沈园那场戏的前景仍然有乌梅,设计者用暗含的预伏的手段为高潮出现梅的大环境作了细腻铺垫,最终两个人在梅的精神世界里走到了一起。此外周正平的"以光代景,以光传情"的灯光设计和蓝玲"为演员创造角色"的服装设计也为舞台整体的诗意呈现增色不少。

《陆游与唐琬》在舞台呈现上追求理念创新,也没有忽视对越剧唱腔和音乐的创新。唱腔设计胡梦桥和作曲顾达昌在设计大段核心唱段时,对原有

[1] 天高:《杨小青导演艺术的三根支柱》,载《中国戏剧》2001年第9期。

越剧板式进行了改良，取得了感人、耐听的艺术效果。如该剧第四场"回家来惊突变胆裂心碎"是全剧的核心唱段。它是婆媳在小红楼彻底闹僵，唐琬出走后，陆游匆匆赶来，见物思情、百感交集而抒发的一段重点净场唱。曲调以深沉的弦下调发展，板式结构采用逐层加快、逐层变紧的层递原则，最后通过四分之一拍的铺垫推向高潮，造成步步深入、一气呵成的气势，充分揭示了陆游思念唐琬的痛心和寄托锦书、希望重圆的心境。[1]

戏曲是"角儿"的艺术，越剧《陆游与唐琬》的成功离不开浙江小百花越剧团一批优秀演员们的艺术创造，其中最为突出的就是饰演陆游的茅威涛。茅威涛是著名尹派小生，她自身颇有文人气质，以往饰演的角色就素以绝少脂粉气为观众称道。她深入挖掘人物性格和内在矛盾，很好地领悟了陆游这个角色的丰富性，陆游是"上马击狂胡，下马草军书"的豪放诗人，也是"今生情不了，来世也不丢"的痴情丈夫，还是被母亲"爱恨交织折磨人"的儿子，茅威涛的表演兼具深情和壮怀，从多个方面展示了陆游的内心世界，将这个婚姻不幸的爱国诗人的角色表现得丰满、立体。在唱腔方面，作为尹派传人，她在尽量保持尹派唱腔特色以及符合剧情的前提下，结合自己的嗓音特点，吸收京、昆等其他剧种的长处，充分发挥个人特长，诠释出陆游亦文亦武、亦刚亦柔的形象。[2]特别是剧中"浪迹天涯三长载"的一段唱腔，旋律优美，而且唱词文采斐然，通过茅威涛声情并茂的演唱，充分体现了陆游内心那种惆怅、满腹感慨的情感，成为广大"越迷"广为传唱的经典唱段：

 浪迹天涯三长载，
 暮春又入沈园来。
 输与杨柳双燕子，
 书剑飘零独自回。

[1] 顾达昌：《戏曲音乐的深层开掘——越剧〈西厢记〉〈陆游与唐琬〉作曲体会》，载《人民音乐》1993年第1期。
[2] 章骥、程曙鹏：《阳刚之美——茅威涛饰演陆游小记》，载《上海戏剧》1993年第3期。

花易落，人易醉，

山河残缺难忘怀。

当日应邀福州去，

问琬妹，

可愿展翅远飞开。

唉！东风沉醉黄滕酒，

往事如烟不可追。

为什么，红楼一别蓬山远，

为什么，重托锦书讯不回，

为什么，情天难补鸾镜碎，

为什么，寒风吹折雪中梅。

山盟海誓犹在耳，

生离死别空悲哀。

沈园偏多无情柳，

看满地，落絮沾泥总伤怀。

越剧《陆游与唐琬》，茅威涛饰陆游（剧照由浙江小百花越剧团提供）

　　自袁雪芬1942年竖起"新越剧"改革的旗帜，诞生于近代，艺术家底并不算丰厚的越剧一直以舞台呈现的高度综合美感赢得广大观众认可。越剧《陆游与唐琬》在剧本深入挖掘人文内涵的同时，在编、导、演、音、美等各方面都精益求精，造出舞台"诗性"的整体美，并充分突出了越剧剧种委婉、柔曼、飘逸、抒情的艺术特色，大大提升了越剧的艺术品位。更可贵的是，本剧注重保持民间情趣，雅俗共赏，贴近普通观众，故而成为新时期越剧知名度最高的代表作品之一。

（杨斯奕，浙江艺术职业学院；蒋中崎，浙江旅游职业学院）

第九章
豫剧

豫剧，是起源于河南的地方戏曲剧种，也是全国五大地方剧种之一，主要流行于河南全省以及河北、山东、安徽、江苏、湖北等地，山西、陕西、甘肃、青海、新疆、西藏、黑龙江、四川、贵州、台湾等地也有剧团和演出。2006年，豫剧被列入《第一批国家级非物质文化遗产保护名录》。

第一节 剧种概述

豫剧，又称"河南梆子""河南讴""河南高调""靠山吼"等，是在河南民歌小调的基础上形成的。豫剧最早诞生于河南开封及其周边地区。据宋代孟元老的《东京梦华录》记载，北宋时期，勾栏瓦舍遍布开封全城，有的勾栏戏棚能容纳千人，已经能够上演大型杂剧《目连救母》。元代杂剧兴盛，河南杂剧所唱为"中州调"。明代昆曲流行，河南的俗曲小令与昆曲并行不悖。清朝初年，地方戏兴起，梆子腔作为地方戏的重要声腔开始兴盛，河南梆子大概就在这一时期形成，但究竟起源于何时何地，没有确切的史籍记载。据《中国戏曲志·河南卷》，关于豫剧的形成有三种说法：第一种观点认为豫剧由河南本地的民间说唱艺术演变而来；第二种观点认为豫剧是秦腔传入中原后，演变而成；第三种观点认为豫剧源自弦索。[1]还有一种比较合理的说法，认为豫剧是在河南民歌小调的基础上，吸收了

[1] 中国戏曲志编辑委员会编：《中国戏曲志·河南卷》，文化艺术出版社，1992年，第73页。

陕西梆子、山西梆子、北弦索等演唱艺术后形成的。

关于河南梆子的文字记载，最早出现于乾隆十年（1745）编修的《杞县志》中，此书记载了逻逻腔、梆子腔和弦索腔三种戏曲形式。成书于乾隆四十二年（1777）的小说《歧路灯》（李绿园著）里有许多关于梆子腔戏班演出的内容。在乾隆年间，河南梆子已经非常流行了。到了清中后期，河南梆子成为河南省普遍流行的大剧种。[1]

"辛亥革命"后，豫剧更频繁地进入城市演出，演出地点多为茶社。在开封的大相国寺，先后建立了许多演出河南梆子的戏园茶社，郑州、洛阳、新乡等地也有戏园茶社上演河南梆子。1927年，河南省教育厅在开封举办了游艺训练班，邀请剧作家王镇南对河南梆子艺人进行短期培训，被认为是"河南梆剧改革的第一声"。20世纪30年代，大批女演员开始登台演出。1930年前后，开封的大相国寺先后建立了永安、永乐、国民、同乐四个戏院，许多著名艺人如陈素真、司凤英、常香玉、赵义庭等都在这里演出。1935年，河南省教育厅成立豫声戏剧学社，在剧作家樊粹庭的倡导下，将永乐戏院改建为豫声剧院，上演了大批传统剧目。樊粹庭还编写了《凌云志》《义烈风》《涤耻血》《霄壤恨》《女贞花》等一批新戏，由陈素真、赵义庭等主演，对河南梆子的科白、词句、腔调、做功、化妆、行头等进行了一系列改革，并且向京剧学习，革除戏曲旧习，一时成"梆剧之模范"。1936年，常香玉、张同庆等人在开封成立了中州戏曲研究社，王镇南为常香玉整理了不少传统戏，并为她改编了连台本《六部西厢》。常香玉在开封一年多的演出活动，促进了豫西调与豫东调的竞争和交流。

1937年抗日战争爆发后，樊粹庭将豫声剧院改名为狮吼剧团，在商丘、开封一带巡回演出，宣传抗战，为抗战募捐。1938年，开封被日本侵略者占领，许多班社艺人逃亡到河南其他地方和周边各省。樊粹庭的狮吼剧团和常香玉一路向西逃亡，经过洛阳、西安，把河南梆子带到了西北地

[1] 以上关于豫剧发展历史的文字，主要参考了中国戏曲志编辑委员会编：《中国戏曲志·河南卷》，文化艺术出版社，1992年，第73页。

区。已经成名的马金凤、阎立品等演员则逃亡到了安徽。在逃亡过程中，艺人们消除了豫东调、豫西调的门户之见，互相搭班学习，取长补短，进一步促进了豫剧艺术的发展和传播。

中华人民共和国成立后，职业豫剧表演团体出现，表现新时代、新社会的新编剧目大量涌现，河南梆子正式定名为"豫剧"。豫剧各地域的演员突破成见，互相取长补短，融会贯通，涌现出很多独具演唱特色的表演流派。在这一时期，也出现了一批具有时代精神、反映现实的优秀剧目，如《花木兰》《穆桂英挂帅》《朝阳沟》等，在全国范围内产生了很大的影响，豫剧成为闻名全国的大剧种。随着国民党退守台湾，豫剧也随着国民党军队里的河南籍战士传播到台湾。20世纪50年代，台湾军队里成立了许多豫剧团和教学机构，豫剧在台湾生根发芽。

"文化大革命"期间，很多豫剧院团被撤销或合并。在全国大演"样板戏"的形势下，豫剧舞台主要演出改编的"样板戏"。"文革"结束后，豫剧重新走上舞台，出现了一批令人耳目一新的作品，如牛得草根据传统戏改编的《唐知县审诰命》。1980年，河南省举办了豫剧流派汇报演出大会，众多名家名派登台表演。旦行的常、陈、崔、马、阎、桑六大流派，生行的唐派，净行的李派，丑行的牛派等流派的表演深入人心。

进入21世纪以后，豫剧的发展进入一个新的历史时期，出现了《香魂女》《村官李天成》《程婴救孤》《风雨故园》《焦裕禄》等优秀剧目，也涌现出李树建、汪荃珍、贾文龙等一批优秀演员，以及以姚金成、陈涌泉为代表的编剧人才。

豫剧具有朴实淳厚、朗朗上口、充满乡土气息的剧种风格，其叙事结构往往大开大合，故事情节大起大落，唱腔是大腔大调，具有一种粗犷豪放的审美特征。

豫剧因以枣木梆子击节打拍，故又称"河南梆子"。其唱腔音乐是板式变化体，板类主要有慢板、二八板、流水板、非板四种，其中二八板表现力最强，变化最丰富。豫剧的传统唱腔分豫东调和豫西调两类，其上句落音比较自由，豫东调与豫西调的区别主要在下句。豫东调俗称"上五

音"，演唱音区较高，下句落在"5"音上，主要流行于河南东部地区，祥符调（主要流行于开封周边地区）、豫东调（主要流行于商丘一带）和沙河调（主要流行于周口、漯河等地）都属于豫东调。豫西调俗称"下五音"，演唱音区较低，下句主要落在"1"或"5"上，主要流行于洛阳一带。豫剧的唱词一般都是"三三四"格律的十字句，或"二二三"格律的七字句，有时也用字数不等的长短句式和有唱有白的散文体句式。早期豫剧的主奏乐器是大弦、二弦和三弦，后来樊粹庭和陈素真把板胡引入豫剧，并进行了改良。从此，板胡成为豫剧的主奏乐器。之后，艺人们又加入了二胡、坠胡、古筝、琵琶、竹笛、笙、闷子，以及小提琴、大提琴等西洋乐器，组成中西混合乐队。

豫剧分生、旦、净、丑四大行当。豫剧擅演征战戏、公案戏，形成了以生、旦、净为主的行当体制。戏班一般要有四生、四旦、四花脸，四生包括大红脸（即须生，豫剧老生多勾红脸，故亦称"红脸"）、二红脸、小生、边生（又称"扫边老生""二补生"，属配角演员）；四旦包括正旦（青衣）、小旦（包括花旦和闺门旦）、老旦、武旦（包括帅旦、刀马旦）、彩旦（丑婆）；四花脸包括黑脸、大花脸、二花脸、三花脸（丑）。除了要有四生四旦四花脸，还要有四兵四将四丫鬟、八个场面两箱官，外加四个杂役。早期豫剧戏班没有女演员，旦行演员全部由男性扮演。由于主要行当是男八女四，以男性为主的戏又被称为"外八脚戏"。在"外八脚"中，大红脸地位重要，被视为台柱子，对戏班的评价也以大红脸演员水平的高低为标准。20世纪30年代以后，豫剧女演员崛起，旦脚行当由原来的四旦又细分出花旦、帅旦、刀马旦、彩旦，称为"内八脚"，旦脚演员成为戏班的台柱子，"外八脚"让位于"内八脚"。

豫剧的各行当都有自己的表演要诀。比如，闺门旦的表演要诀是"上场伸手似撵鹅，回手水袖搭手脖；飘飘下拜如抱子，跪下不能露脚脖"，"说话不看人，走路不踢裙，男女不挽手，坐下看衣襟"；彩旦表演的要诀是"斜眼偷看人，说话咬嘴唇；一扭浑身动，走路摔汗巾"。小生的表演要诀是"清、净、冲"，其中，"清"是指唱词吐字清，神态秀气；"净"是指动

作干净利落,恰到好处;"冲"是指武打勇猛,精神振奋。小旦出场时,"出门按鬓角,双手掖领窝,弯腰提绣鞋,再整衣裳角"。

豫剧在形成和发展的过程中,出现了许多重要人物,如"清末双绝"孙延德、许长庆,民国时期的"三大须生"陈玉亭、刘金亭、程玉亭,"五大乾旦"李剑云、阎彩云、林黛云、时倩云、贾碧云,"四大坤旦"陈素真、王润枝、司凤英、马双枝,以及名家常香玉和"豫剧十八兰"等。中华人民共和国成立后,"六大名旦"陈素真、常香玉、崔兰田、马金凤、阎立品、桑振君影响广泛。当前,豫剧的代表性演员有李树建、贾文龙、汪荃珍、金不换、王惠等。同时,豫剧的发展离不开优秀的剧本,著名的编剧有樊粹庭、杨兰春、姚金成、陈涌泉等。

陈素真(1918—1994),原名王若瑜,其父王秉璋当过开封县县长,后家道中落,拜豫剧当红艺人陈玉亭为义父,遂改名陈素真。陈素真8岁正式拜师学艺,是豫剧第一代女演员;10岁以坤旦身份首登开封大相国寺豫剧舞台,轰动一时;13岁收徒,被称为"豫剧甘罗"。18岁时,陈素真结识了"现代豫剧之父"樊粹庭,樊为她创作了《凌云志》《三拂袖》等新戏。陈素真的表演艺术得到进一步提升,赢得了"豫剧皇后"和"豫剧大王"的美誉。后因嗓子不适,陈素真赴北京学习京剧的武打,学成回开封后再度引起轰动,成为豫剧"三鼎甲"(陈素真、司凤英、常香玉)之首。1937年抗日战争全面爆发,陈素真加入樊粹庭成立的狮吼剧团,演出了《涤耻血》等抗战作品。

陈素真年少成名,聪慧刻苦,对艺术精益求精又不墨守成规,对豫剧的雅致化、舞蹈化、技巧化和形式美做出了突出的贡献,被誉为"河南梅兰芳"。陈素真富有创新精神,对豫剧的唱、念、做、打、武以及化妆等进行了一系列的创造和改革,创作了许多武打戏和做功戏。她擅长水袖功、扇子功、穿衣功、长绸舞、双剑舞、单剑舞、辫子功、羽舞、花镰舞等,特别是水袖功堪称一绝,在传统豫剧水袖功的基础上独创了飘、抓、转、托、揉、旋等技法。

陈素真是祥符调的代表人物,唱腔典雅含蓄、清新俏丽,表演传神细

腻、优美规范，唱、念、做、打、舞俱佳，其代表剧目有《宇宙锋》《梵王宫》《春秋配》等。她创立的豫剧陈派艺术对后世产生了非常大的影响，她一生弟子颇多，知名弟子有崔兰田（豫剧崔派创立者）、李金花、陈素花、田岫玲、吴碧波、牛淑贤等，再传弟子有王香萍、纪小瑞、田敏、吴素真及王秀芬、杨惠芳等。许多知名演员也受到过她的指导，如新凤霞、孙毓敏、王秀玲、虎美玲、王红丽、常小玉等。

常香玉（1923—2004）是享誉全国的豫剧表演艺术家，豫剧常派艺术创立者。常香玉原名张妙玲，1923年出生于河南巩县，因族人觉得女子唱戏有辱门风，遂改名"常香玉"。其父张福仙是豫西调艺人，常香玉自幼跟父亲学戏，9岁到密县太乙班学习豫西调，11岁登台，14岁成名于开封，15岁成为豫剧"三鼎甲"之探花。常香玉富有革新意识，大胆地将豫西调与祥符调、豫东调、沙河调融合在一起，并广泛吸收京剧、评剧、秦腔、河南曲剧以及坠子、大鼓等的艺术元素，独创新腔，形成了独具特色的个人流派。抗日战争爆发后，常香玉与其他豫剧演员避乱西安，在陕西、甘肃一带演出，被誉为"豫剧皇后"。1944年，常香玉与剧作家陈宪章结婚，陈宪章开始为常香玉编戏、排戏，夫妻二人开始了长期的合作。陈宪章为常香玉编导的作品有《花木兰》《拷红》《白蛇传》《大祭桩》《破洪州》《五世请缨》《跪韩铺》《司马茅告状》《冰山春水》《柳河湾》等。1948年常香玉在西安创办香玉剧校，将教学与演出结合起来，培养了一批青年演员。中华人民共和国成立后，香玉剧校改为香玉剧社。1951年，常香玉携香玉剧社演员在开封、郑州、新乡、武汉、广州、长沙6个城市进行了半年的巡回义演，用演出收入购买了一架飞机捐给抗美援朝的志愿军，飞机被命名为"香玉剧社号"，常香玉被誉为"爱国艺人"。抗美援朝战争期间，常香玉创作了《花木兰》《五世请缨》《破洪州》等作品，影响很大。1956年，常香玉出任河南豫剧院院长。2004年，常香玉病逝，国务院追授她"人民艺术家"荣誉称号。

常香玉富有锐意改革的精神，在唱腔上既能发挥自己的个性与特点，又能融会贯通前辈的唱腔艺术和其他艺术形式，还能结合剧中人物的情感

灵活处理，进而形成了独特的表现风格，创立了常派表演艺术。其唱腔讲究字正腔圆、意味醇厚、以声绘情、以情带声，其表演风格刚健清新、细腻大方。常香玉的代表剧目有《拷红》《白蛇传》《花木兰》《战洪州》《大祭桩》和现代戏《人欢马叫》《红灯记》等，弟子传人众多，其创立的常派是豫剧流派中影响最大、流传最广的个人流派。

崔兰田（1926—2003），山东曹县人，豫剧"六大名旦"之一，崔派艺术创始人。崔兰田自幼家境贫寒，5岁随父母逃难至郑州，11岁入太乙班学艺，宗祥符调，师从周海水等学人习须生表演艺术，是豫剧早期女演员"豫剧十八兰"的代表人物之一，后拜豫西名旦张庆官为师，改学旦角。1943年，崔兰田拜豫剧大王陈素真为师，进一步提高旦角表演艺术，后形成自己的表演风格和流派。1944年，崔兰田赴西安，得到樊粹庭的帮助，与名小生常警惕演出了《义烈风》《凌云志》《克敌荣归》《霄壤恨》《女贞花》等豫剧"樊戏"，在西北剧坛享有盛誉，成为与陈素真、常香玉齐名的演员。1949年，崔兰田组建兰光剧社，1951年率兰光剧社巡演至安阳，因当地没有豫剧团，被安阳市政府盛情挽留，从此落脚于安阳。

崔兰田生逢乱世，身世悲苦，经历坎坷，因演唱低沉悲凉的豫西调，唱腔以下五音为主，兼用上五音，运用鼻腔共鸣，行腔朴实，少用花腔，多饰演端庄贤淑、命运悲苦的女性人物形象，因而民间有"崔兰田，泪涟涟"的说法。其代表剧目有《秦香莲》《桃花庵》《卖苗郎》《三上轿》，这四部剧作也被称为崔派"四大悲剧"。

马金凤（1922— ），著名豫剧表演艺术家，豫剧"六大名旦"之一，马派艺术创始人。马金凤原姓崔，小名金妮，1922年出生于山东曹县，6岁随父亲学习河北梆子，7岁与父亲同台演出，人称"7岁红"，9岁行乞到河南开封，拜豫剧演员马双枝为师，遂改学豫剧，并改姓马，名金凤。14岁时，马金凤正式担当主演，1939年到密县太乙班学豫西调，20世纪40年代末唱红于安徽省界首市，绰号"盖九州"。1950年，马金凤在界首成立中原豫剧团。1953年，她在上海演《穆桂英挂帅》时，得到梅兰芳的指点，1957年拜梅兰芳为师。

马金凤嗓音纯净明亮，清脆圆润，唱法上以假声为主，真假嗓结合，唱腔以豫东调为主，吸收了山东梆子的音调，擅长大段叙述性演唱，尤擅二八板演唱，旋律简洁质朴，节奏明快舒展，风格刚健豪爽。马金凤融青衣、武旦、刀马旦等表演程式为一炉，独创了帅旦行当。她擅长塑造气宇轩昂的巾帼英雄形象，其表演气宇轩昂、雍容大度、含蓄内敛。

阎立品（1921—1996），原名阎桂荣，其父阎彩云是豫剧祥符调男旦艺人。阎立品10岁入开封义成班拜杨金玉、马双枝为师，学习祥符调，11岁第一次登台演出《打金枝》，赢得"小闺女"的昵称。1936年，她随父亲到太康民醒社搭班，学习家传技艺。1938年，因拒绝为日寇演出，削发隐居于扶沟县，获赠"品清艺精"匾额。1939年，她改名阎立品，在许昌、漯河一带演出，对外宣称："不唱堂会，不为豪门官邸清唱，搭班不拜客。"人赠对联"立身不使白玉玷，品高当与青云齐"。1951年，阎立品成立立品剧社。1954年，京剧大师梅兰芳收她为徒。阎立品技艺宽广，青衣、花旦、彩旦、小生、老旦等行当无所不能，后在梅兰芳的建议下专攻闺门旦。她的唱腔朴素大方，不以花哨的花腔取胜，既有豫剧高亢奔放的特点，又不失细腻委婉，自成一派，其代表作有《秦雪梅》《对绣鞋》《游龟山》《藏舟》《盘夫索夫》等。

第二节　传统剧目《花木兰》鉴赏

《花木兰》是全国家喻户晓的豫剧剧目，也是豫剧大师常香玉的代表剧目之一。此剧是陈宪章根据马少波的京剧《木兰从军》移植改编的，取材于我国南北朝时期的长篇乐府叙事诗《木兰辞》，讲述的是花木兰女扮男装、替父从军的故事。

我国历史上以木兰从军为素材的文学作品自《木兰辞》之后就层出不穷，其中比较著名的有明代徐渭的杂剧《雌木兰替父从军》和清代张绍贤的小说《北魏奇史闺孝烈传》。著名京剧大师梅兰芳1912年将《木兰辞》

改编为京剧《木兰从军》，1926年将此剧拍成电影。此后，以木兰从军为题材的戏曲作品不断涌现，如越剧名家姚水娟、袁雪芬、竺水招，评剧名家崔连润，粤剧名家红线女，黄梅戏名家韩再芬等都曾主演过花木兰。全国共有20多个剧种演出过木兰戏，其中，豫剧《花木兰》影响最大，传唱最广。1951年，常香玉为抗美援朝捐献飞机而进行全国义演，推出了根据京剧《木兰从军》改编的豫剧《花木兰》，在全国引起轰动。1952年，在第一届全国戏曲观摩演出大会上，常香玉凭借此剧获荣誉奖。1956年，长春电影制片厂将此剧拍摄成戏曲艺术片。

豫剧《花木兰》以青春少女花木兰当户纺织开场，花木兰一边手脚不停地穿梭织布，一边为父亲生病痊愈欢欣不已。这种简单而平静的生活场景很快就被地保的到来打破了，他带来了朝廷要征木兰之父花弧服兵役的紧急军帖。拿着军帖，木兰内心忧虑忡忡，心乱如麻。父亲年迈多病，木兰只有一个姐姐木惠和一个年纪尚幼的弟弟木隶，她自己虽浑身武艺，有心替父上阵，但身为女子，难以出征，父亲也不会应允。此时的花木兰，心情非常复杂。她想到强敌压境时慷慨激愤，想到"爹爹无大儿，木兰无长兄"时又心生遗憾，想到自己到前线杀贼时摩拳擦掌，想到父亲不会同意自己替父从军时又忧郁不已。正在她忧思不定、唉声叹气之际，姐姐木惠来了。木兰告诉了姐姐军帖之事。在与姐姐交谈的过程中，木兰拿定了说服家人替父从军的主意。她对父亲说明事由之后，一家人对花弧出征之事愁眉不展，花母和木惠都认为花弧年老多病，难以阵前交锋。花弧却认为"天下兴亡，匹夫有责"，决定出征。在这种情况下，花木兰提出了自己女扮男装、代父从军的办法，引得一家人争论不休。恰在此时，地保前来二次传令，催促花弧连夜出发。情势危急，木兰再次要求出征。她引经据典，用"吴宫美人曾演阵，秦风女子善知兵。冯氏西羌威远震，荀娘年幼救危城"等前人事迹说服母亲。针对父母对自己武艺的质疑，木兰提出了与父亲比试武功的建议。父女比剑，花木兰胜了父亲。但父母还是不允，木兰以自己"为国不能尽忠，为父不能尽孝"为由，佯装自刎，逼得父母终于同意她出征。

《木兰辞》里"阿爷无大儿，木兰无长兄，愿为市鞍马，从此替爷征"短短的四句话，被剧作洋洋洒洒地演绎成一场人物形象鲜活生动、人物心理细腻真实的戏，而且这场戏充满温馨的生活情趣。木兰姐妹织房相见一场，木惠见妹妹独自唉声叹气，讥笑木兰"男大当婚，女大当嫁，妹妹大了，心事自然地就多了"，木兰一句"妹妹虽大，还能大过姐姐吗"顶撞回去。虽是姐妹二人闺房斗嘴，却体现出深厚的姐妹情谊。木兰提出的代父从军主意遭到父母和姐姐的反对，年幼的木隶却拍手称赞"好主意呀"，男孩的豪爽气质显露无遗，也使得人物之间的关系充满张力。木兰试穿戎装却女态毕现，充满喜剧效果，而花弧教女行礼一段，却又塑造出一位爱女至深、心细如发的慈父形象。第一场结尾的村头送别一幕，木兰与父母、姐姐、弟弟分别时相互嘱托，充满深情，感人肺腑。

　　木兰的从军征途，《木兰辞》这样描述："旦辞爷娘去，暮宿黄河边，不闻爷娘唤女声，但闻黄河流水鸣溅溅。旦辞黄河去，暮至黑山头，不闻爷娘唤女声，但闻燕山胡骑鸣啾啾。"在豫剧《花木兰》中，编剧创造出了一同应征的刘忠、周明、王福、孙继安四人，木兰与他们结伴而行。路上闲谈之间，刘忠表现出思念父母妻子、逃避战事的消极思想。木兰劝他："刘大哥再莫要这样盘算，你怎知村庄内家家团圆？边关的兵和将千千万万，谁无有老和少田产庄园？若都是恋家乡不肯出战，怕战火早烧到咱的门前。"刘忠继而又发出"为什么倒霉的事都叫咱男人来干，女子们在家中坐享清闲"的牢骚，木兰先是暗自告诫自己"男女的事情我少交谈"，不肯多言，只是催促赶路；刘忠又说"女子们成天在家清吃坐穿，占了大便宜"，花木兰实在不能忍受，于是唱出了家喻户晓、脍炙人口的《谁说女子不如男》唱段，以超乎常人的见识把刘忠等人说得心服口服。

　　　　刘大哥讲话理太偏，
　　　　谁说女子享清闲。
　　　　男子打仗到边关，
　　　　女子纺织在家园。

白天去种地，

夜晚来纺棉，

不分昼夜辛勤把活干，

将士们才能有这吃和穿。

你要不相信哪，

请往这身上看，

咱们的鞋和袜，

还有衣和衫，

千针万线可都是她们连哪！

有许多女英雄，

也把功劳建，

为国杀敌是代代出英贤，

这女子们哪一点不如儿男？！

　　这一场戏对花木兰从普通少女成长为巾帼英雄起到了重要的铺垫作用。

　　豫剧《花木兰》是一部文武并重的戏，文戏部分在上述两场得到充分体现，武戏部分在花木兰与父亲比剑一场已有展示，接下来的《救帅》《破敌》表现的是刀光剑影的战争场面，这使得该剧成为一部不但好听而且好看的优秀剧目。元帅贺廷玉遭到番将突力子的围困，花木兰英勇战敌，救出了贺廷玉。花木兰想要乘胜追杀，这一细节表明她初上战场缺乏经验，勇武有余而智谋不足，贺廷玉以丰富的战斗经验制止了她，同时他对勇武的花木兰非常赏识。紧接着是《破敌》这场戏，从花木兰上场的唱词"征战中十二年未脱战袍"可知，其时间跨度是十二年。经过多年的战争历练，花木兰已经成长为一位沉着机警、足智多谋的将军。她从深夜宿鸟自北向南飞这一反常的现象，推断出当晚突力子必定来偷袭，于是先下令全营人披甲、马备鞍听候号令，然后及时向元帅贺廷玉汇报军情，定下空营之计，四面埋伏，待突力子前来偷营之机，四面围杀，瓮中捉鳖。花木兰在混战中臂受箭伤，却带伤生擒了突力子，终于平息了多年的战事。

花木兰女扮男装、征战沙场,最难的不是杀敌,而是如何在长期的军伍生活中与男性共事而不被识破女儿之身。在出征之前,母亲、姐姐千叮咛、万嘱咐,她也一直谨言慎行,如征途路上遇到刘忠等人,她对于男女敏感话题避而不谈。平贼之后,如何恢复女儿之身,成为一个极难处理的棘手问题。剧作者在处理这一问题时,首先让花木兰功成身退,为她恢复女儿身份做铺垫。她在捉拿突力子,立下赫赫战功、贺廷玉要为她上书请求朝廷嘉奖之时一再推辞,并嘱咐贺廷玉在天子面前千万不要提起自己的名字,因为一旦朝廷褒奖,木兰就要面对受奖、获封、做官等问题,那是一条不归路,恢复女儿身会难上加难,甚至遥遥无期,而且会有欺君之罪。此外,女扮男装还面临婚姻问题,剧作者没有回避这一问题,而是巧妙地加以处理,不但使戏剧冲突更加尖锐,而且富有喜剧效果。《木兰辞》中并未提及木兰的婚姻之事,但是后来的一些文学作品增加了木兰婚事的情节。比如元代侯有造的《孝烈将军祠像辨正记》,就增加了皇帝欲纳木兰为妃、木兰誓死不从,最后自尽而亡的情节,明代徐渭的《雌木兰替父从军》杂剧,也有花木兰战后嫁给王郎的情节。豫剧《花木兰》对于花木兰婚姻之事的安排,可谓用心良苦。从《救帅》一场开始,贺廷玉就对花木兰赞赏有加,为后面的婚约埋下伏笔;破敌之后,贺廷玉正式登门向花木兰提亲,意欲将自己的女儿许配给木兰。花木兰先是以"身在军中"推辞,继而又以回乡养伤、禀告高堂为由拖延。花木兰还乡之后,贺廷玉带着朝廷对木兰的嘉奖和求婚的意愿兴冲冲地登门,然而,他看到的先是长大成人的、真正的男儿花木隶,然后才是已经恢复女装的花木兰。在瞠目结舌的震惊之后,贺廷玉心中充满了对花木兰的钦佩与敬重。

豫剧《花木兰》唱、念、做、打并重,语言通懂易懂,人物平易亲切,深受观众喜爱。花木兰既有温柔娇羞、调皮狡黠的一面,又有豪气干云、英姿飒爽的一面,豫剧大师常香玉对这一角色把握得十分细腻准确。她的嗓音甜美悠扬,婉转动人,剧中的每一个唱段都广为传唱。在唱腔方面,她在继承传统的基础上,借鉴了越调、曲剧、河北梆子等剧种,以及河南坠子、大鼓等曲艺的旋律,丰富了豫剧的唱腔。比如剧中《自那日巧改扮乔装男子》

唱段，就吸收了越调的旋律，使得唱腔显得新奇独特，丰富多彩：

> 自那日才改扮乔装男子，
> 越千山涉万水，亲赴戎机，
> 在军阵常担心哪，我是个女子，
> 举止间时刻刻怕在心里。
> 惟恐怕被发觉犯了军纪，
> 贻误了军情事难退强敌。
> 偏偏的在军阵中箭伤臂，
> 蒙元帅来探病又把亲来提，
> 那时我借箭伤装腔作势，
> 险些间露出来女儿痕迹。
> 随元帅十二载转回故里，
> 收拾起纺织台，穿上我的旧时衣！
> 望元帅向朝去奏明此事，
> 哪一日有外患我再去杀敌！

花木兰女扮男装、代父从军的故事，不但非常富有传奇色彩，为世代人民所喜闻乐见，而且花木兰这个人物形象，融合了我国古代男子和女子的优秀品德，集中体现了中华民族孝、忠、义、勇以及勤劳、善良、谦让等传统美德，深受人们爱戴。也因此，花木兰的故事成为文艺创作的重要素材，不但在我国不断有戏曲、话剧、歌剧、舞剧、电影、电视剧等体裁的作品涌现，而且走上了世界艺术舞台，如美国迪士尼公司就出品了动画片《花木兰》，获得了极大的成功，花木兰的故事及其承载的中华文化也因此在世界上得到传播。

第三节 传统剧目《穆桂英挂帅》鉴赏

《穆桂英挂帅》又名《老征东》《平安王》《杨文广夺印》等，是豫剧传统剧目。1954年，剧作家宋词与表演艺术家马金凤对这部传统老戏进行整理改编时，删去了杨文广被俘、招亲等情节，宣扬封建伦理道德的思想以及过于浓重的感伤情绪，突出了穆桂英挂帅出征的戏份，使之成为一部斗志昂扬、慷慨激越、鼓舞人心的优秀剧目。此剧演出后，广受欢迎。1956年，此剧赴北京演出，引起轰动。同年，参加河南省第一届戏曲观摩演出大会，获得演出、剧本、导演一等奖。1958年，江南电影制片厂将此剧拍摄成戏曲艺术片。1959年，梅兰芳将此剧移植为京剧剧目。《穆桂英挂帅》是马金凤的代表作之一，也是马派唱腔艺术的代表性剧目。

北宋时期，辽东安王兵犯中原，《穆桂英挂帅》的故事就在这样的背景下展开。全剧分《晨省》《进京》《比武》《接印》《出征》五场。辞朝归乡二十余载的佘太君听说安王侵犯大宋边关，非常担忧，派重孙杨文广进京打探消息。宋王为抗击安王，下令校场比武、点选出征元帅。兵部尚书王强为独霸朝纲，欲让儿子王伦夺得帅印。杨文广与妹妹杨金花进京之后，恰逢校场比武，见王伦一马射三箭，觉得不足为奇。血气方刚的杨文广来到场上，不但一马射三箭，而且均射中金钱眼。杨金花又射落金钱。王伦不服，要与文广比武。杨文广武功高强，回马三刀，刀劈王伦。痛失爱子的王强不顾校场杀人不偿命的规矩，要杀文广兄妹为子报仇。天官寇准早从杨文广使的杨家刀法中看出端倪，出面主持公道，让杨文广向宋王讲明身世。文广说自己是忠良杨家之后，穆桂英之子。宋王听后大喜，不但赦免了文广刀劈王伦之罪，还把帅印授予杨家，封穆桂英为招讨元帅。杨文广回家交出帅印，穆桂英感伤杨家男子从杨令公到"七狼八虎"兄弟八人均为大宋捐躯尽忠，痛恨宋王宠信奸佞、不用忠良，不愿挂帅出征，还要惩治杨文广。闻讯赶来的佘太君见二十年前的招讨帅印又回到杨家，喜不自胜。见穆桂英不愿挂帅，佘太君用激将法，下令整饬三军，说自己要亲自挂帅出征。53岁的穆桂英回想起当

年的戎马生涯，又被老当益壮的佘太君所感动，不由热血沸腾，慷慨激昂，威风凛凛地挂帅出征。

此剧以帅旦应工，以唱功为主，成功塑造了巾帼英雄穆桂英这一人物形象。帅旦是马金凤独创的一个行当，她根据塑造穆桂英这一人物形象的需要，将青衣、武旦、刀马旦等传统行当的表演程式融为一体。剧中穆桂英一上场，就以"穆桂英我家住在河东"自报家门，叙述了自己为大宋南征北战的一生，感叹"哪一阵不伤俺杨家的兵"，安于"脱去铁甲浑身轻，解下战裙换丝绫。不做高官不理事，不享荣华不担惊"的平静生活。佘太君派杨文广进京打探军情，作为母亲的穆桂英爱子心切，怕文广惹出祸端，加以阻挠。杨文广夺得帅印归府，穆桂英又惊又怒，亲自捆了文广，要去金殿请罪辞印。佘太君一见帅印雄心顿起，穆桂英却满腹忧虑，她先是解释自己并非"贪生怕死不挂帅印，恨只恨宋王昏庸叫人伤心"，又以"闯江山来争乾坤，哪一阵不伤咱杨家人"为由，试图劝说佘太君，并进一步说明了如今杨家"大军帐缺少了焦孟二将，我身边也无有了排风钗裙，文广兄妹年纪小"的现实情况。面对佘太君要点兵出征的决定，"懒掌这招讨印""懒穿那铁衣鳞"的穆桂英无奈只得前去点兵。听到校场上的战鼓声、战马鸣，穆桂英顿时豪气万丈，激昂慷慨地唱道："穆桂英多年不听那战鼓响，穆桂英二十年未闻号角声。想当年我跨马提刀、威风凛凛、冲锋陷阵，只杀得那韩昌贼丢盔卸甲、抱头鼠窜、他不敢出营。南征北战保大宋，俺杨家为国建奇功。至如今安王贼子犯边境，我怎能袖手旁观不出征。老太君她还有当年的勇，难道说我就无有了当年的威风？我不挂帅谁挂帅，我不领兵谁领兵！"这段唱把穆桂英暴风骤雨般剧烈变化的心理表现得淋漓尽致。

《穆桂英挂帅》最脍炙人口的唱段，是《出征》一场中穆桂英的《辕门外三声炮如同雷震》唱段：

辕门外三声炮如同雷震，
天波府里走出来我保国臣。

头戴金冠压双鬓，

当年的铁甲我又披上了身。

帅字旗，飘入云，

斗大的"穆"字震乾坤。

上啊上写着，浑啊浑天侯，穆氏桂英，

谁料想我五十三岁又管三军。

都只为那安王贼战表进，

打一通连环战表要争乾坤。

宋王爷传下来一道圣旨，

众啊众武将，跨呀跨战马，各执兵刃，

一个个到校场比武夺帅印。

老太君传下来口号令箭，

文广儿探事进了京门。

王伦贼一马三箭射得准，

在旁边可气坏了他们兄妹二人！

他两个商商量量才把那校场进，

同着了满朝文武夸他武艺超群。

我的儿一马三箭射得好，

我的小女儿，她的箭法高，

她箭射金钱落在了埃尘。

王伦贼在一旁他心中气不愤，

他要与我的儿论个假真。

未战三合那个并两阵，

小奴才他起下一个杀人的心。

回马三刀使得也怪准，

刀劈那个王伦一命归阴。

王强贼恼怒要把我儿捆，

多亏了天官寇准一本奏当今。

宋王爷在校场把我儿问，

小奴才他瞒哄不住表他的祖根。

他言讲住在河东有家门，

杨令公是他先人，

他本是宗保的儿子杨延景的孙。

曾祖母佘老太君，

穆桂英我本是他的母亲。

我的儿他表家乡那个泪珠滚，

在校场可喜坏了那些忠良臣。

宋主听此言欢喜不尽，

他知道咱杨门辈辈是忠臣。

刀劈王伦他也不怪，

又把那个招讨帅印赐与给儿身。

我的儿欢天喜地把府进，

我一见帅印我气在了心。

我本当进京辞帅印，

小女儿搬来了老太君。

老太君为国把忠尽，

她命我挂帅平反臣。

一不为官，二不为宦，

为的是那大宋江山和黎民。

此一番到在两军阵，

我不杀安王贼我不回家门！

　　这一长达50多句的唱段，把马派唱腔长于叙事的特点充分表现出来，既对换上战袍的穆桂英的飒爽英姿进行了详细的描述，又对挂帅的详细过程娓娓道来，还表现了穆桂英誓杀贼寇的坚定决心。唱到激昂慷慨之处，如银瓶泻水、竹筒倾豆，穆桂英激动兴奋的心情尽露无遗。戏到此处，又

荡开一笔，少不更事的杨文广进入军帐，不称"元帅"叫"母亲"，引起军纪严明的元帅穆桂英的不满，她不由想起自己挂帅都是儿子惹下的祸根，扬言"怒一怒把儿的头来刎"，给他一个下马威。她的丈夫杨宗保在一旁轻唤一声，勾起穆桂英的怜子之情，感叹地唱道："怒一怒把儿的头来刎，我老爷在一旁泪纷纷。兄弟止不住眼中落泪，我的小女儿她想来求情也不敢出唇。全家人啼哭我心如明镜，俺八门撇下了这一条根。斩文广我岂忍心！"同样是"怒一怒把儿的头来刎"，前一句剑拔弩张，后一句却节奏舒缓，穆桂英怒火慢慢平息的情绪变化准确地表达了出来。她最后只好无奈地唱道："这是我从小看大，娇生惯养我惯起来的人。"这场戏不但表现了穆桂英的舐犊之情，而且含蓄地表现了夫妻情深、家族情深。《出征》中穆桂英的经典唱段还有《打一杆帅字旗飘飘荡荡竖在了空》，这段演唱有30多句，把临出征前穆桂英鼓舞士气、誓灭安王、严明军纪的巾帼英雄形象进一步展现出来，极富感染力。穆桂英率领杨家老少英雄浩浩荡荡地出征，故事情节、现场气氛和人物感情在此达到高潮，全剧在群情激昂的气氛中结束。

杨家将故事在我国家喻户晓，剧中佘太君一上场，就通过大段的演唱回顾了天波杨府英勇悲壮的历史，既充满骄傲和自豪，又满怀悲伤与凄凉。她唱道："老身居住在河东，佘氏太君受皇封。投宋时七郎八只虎，七杆枪两口刀定住太平。北国的天庆王有表来请，宋王赴会幽州城。双龙会君臣遭了难，金沙滩前血染红。大郎儿在北国替主丧命；二郎儿短剑下为国尽忠；三郎儿被马踏尸如泥烂；四郎儿失落在番贼营；五郎儿削发当和尚；七郎儿被仁美乱箭穿胸。我老爷两郎被困碰头丧命，天波府有多少无尸之灵！撇一子六郎杨延景，匹马单枪镇边庭。遭不幸六郎儿三关殒了命，呈一道辞王表转回河东。天波府清晨起再不点将，白虎堂改作了一座花厅。看一看老的老来小的小，杨家将哪还有当年的威风。"尽管如此感伤身世，但是佘太君依然对大宋忠心耿耿。听说辽东安王犯境，她满怀忧虑，派杨文广进京打探消息。当杨文广夺得帅印回府，她抛开自家的往日之恨，慨叹"将门还出将门根"，态度坚决地接下帅印，又机智地激起穆桂英的斗

志,对穆桂英态度的转变、剧情的推进和穆桂英形象的塑造起到了至关重要的作用。

从传统戏《老征东》到改编本《穆桂英挂帅》,无论是人物形象还是思想内涵,都有了脱胎换骨的变化和提升。也因此,《穆桂英挂帅》成为整理改编传统戏的典范之作。此剧诞生于抗美援朝前后,顺应了全国人民团结一心抗击外侮的时代精神,表现了人民克服万难、不惧强敌的精神面貌,因此一经上演,就得到观众的认可,获得巨大成功。即使是在半个多世纪后的今天,此剧仍然表现出持久的艺术魅力和激励人心的力量。

第四节 新编剧目《焦裕禄》鉴赏

《焦裕禄》是当代豫剧新创现代戏中比较优秀的一部作品。故事围绕火车站送饥民、为治沙能手宋铁成平反、治风沙、抗肝病等几个情节展开,塑造了焦裕禄一心为民、实事求是的感人事迹和高尚情怀。

"让群众吃上饭错不到哪里去",焦裕禄这句简单直白的话,是豫剧《焦裕禄》最打动人心的一句唱词,体现了一个共产党员的良知、一个官员的良知。在当时的特殊时期,这句话的提出、坚持和实现,经历了艰难的斗争。吃饭,是百姓日常最重要的事情。对于灾荒之年的百姓来说,吃饭更是天大的问题。1962年的中国,刚刚经历了"大跃进"和三年困难时期。此时的兰考,是整个中国的缩影:风沙盐碱使庄稼几乎颗粒无收,大批饥民外出逃荒要饭。豫剧《焦裕禄》的故事就在这样的背景下展开。

大雪纷飞的兰考火车站,深夜探访的县委书记焦裕禄见到成群结队、拖儿带女外出逃荒要饭的饥民,心痛不已,愧疚不已。劝阻饥民外出讨饭的"劝阻办公室"主任顾海顺说,上级领导因大批群众外出讨饭"脸色很难看",焦裕禄回应道:"不能光看领导的脸色,也要看看父老乡亲的脸色。"顾海顺说"没粮食神仙也不中",焦裕禄回敬道:"饿着肚子还不让

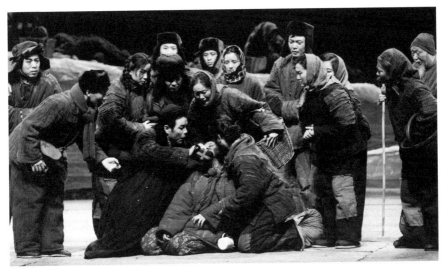

豫剧《焦裕禄》

讨饭,那是要出人命的。"顾海顺又说出一句让人匪夷所思的话:"这算啥,关键是我们在政治上不能出现问题。"焦裕禄闻言果断下令,撤销"劝阻办公室",成立"治三害办公室"。然而兰考毕竟没有粮食,焦裕禄只能为车站灾民提供热水,让他们顺利扒上火车,并告诫他们:"虽讨饭咱也要遵法守纪""平安出平安入",劝告他们"为救急逃荒是权宜之计""有志气靠双手开创新局",相约明年春耕时回乡种田。焦裕禄的这些言论、做法在当时的时代背景下,是有极大的政治风险的。然而,这些又何尝不是最实事求是、体察民情的做法呢?

夜访治沙能手、林业技术员宋铁成,是焦裕禄为解决兰考风沙问题,起用专业人才所做的举措。他为被错打成"右派"分子的宋铁成平了反,鼓励他为治沙献策献计。以工代赈,不但解决了种树治沙的人员问题,也解决了赈济灾民的问题,可谓一举两得。然而,巧妇难为无米之炊,群众因饥饿导致的浮肿病越来越严重,赈济之粮从何而来?一筹莫展的焦裕禄在万般无奈之下,只得违反国家粮食政策,采纳了采购议价粮的建议,到粮食丰收的登封县(今登封市)购买粮食。然而,这一举动被人举报,地委派调查组严查此事,做出了处分出面办理此事的副县长、保全焦裕禄的

决定,并查封了买来的粮食。一面是饥肠辘辘的群众,一面是自己的政治前途,焦裕禄面临艰难的抉择。经过痛苦的思想斗争,再加上宋铁成饿死,焦裕禄最终认识到"让群众吃上饭错不到哪里去""饿死人绝不是党的政策",决定把粮食分给饥饿的群众,自己承担一切责任。

让群众吃上饭,是焦裕禄在艰难时期的工作宗旨,也是焦裕禄爱民思想的重要表现。在群众利益与政治前途的冲突中,焦裕禄毫不犹豫地选择了前者,不惜牺牲自己的政治生命来实现这一目的。他忘记了个人得失、利益,也忘记了自己日渐严重的肝病。该剧的前半部分主要是以"事"来体现焦裕禄的忘我精神,风雪夜车站慰民,不惜得罪同事而撤销"劝阻办公室",顶着政治高压、冒着受处分的危险购粮分粮,均是借事写人。此后,该剧把重点放在焦裕禄与病魔作斗争上,以此进一步表现焦裕禄忘我工作的精神。疼痛袭来时,他拿起茶缸盖顶在肝部,以致他坐的藤椅扶手都被顶破了——这一幕观众再也熟悉不过了。暴风雨之夜,焦裕禄忍着肝脏的剧烈疼痛,亲临抗洪救灾现场指挥,当扛麻袋的群众倒下之后,他不顾一切地冲下河堤,捡起地上的麻袋,想要堵到缺口上,终因病体虚弱,倒在抗洪现场。这一切,强烈地震撼着观众的心灵。即使是躺在病床之上,他仍然心系兰考人民。他从报纸上读到兰考县瓦窑公社大灾之年大丰收的报道时满腹疑虑,质问村支书韩大刚粮食亩产有没有水分,有没有虚夸。他严厉地指出,提供粮食产量的虚假数据,会导致上级做出错误决策,过量征购必然会导致老百姓的口粮减少,继而给老百姓带来巨大的灾难。他痛心疾首地指出,这不是天灾,是人祸。他语重心长地对韩大刚唱道:"老百姓心里有杆秤,知道你是重还是轻。老百姓心里有面镜,知道你是浊还是清。老百姓是天,老百姓是地,老百姓是千万条树根把大树撑。咱自己也曾是老百姓,怎能忘了百姓的苦与疼。咱多担些责任不算啥,为的是百姓脸上少愁容。咱吃的是百姓饭,穿的是百姓衣,咱就该为百姓分忧解难报恩情。咱心中想着老百姓,就不会只为脸面争虚名。心中想着老百姓,就不会贪图私利把百姓坑。心中想着老百姓,就不怕冷雨和邪风。心中想着老百姓,老百姓才与你同心同德同船行,共担风雨把船撑。"韩大刚羞愧

地承认了自己的错误，按焦裕禄的嘱托降低了虚高数据，返还了多征购的粮食。直到韩大刚走后，焦裕禄才虚脱地栽倒在病床前。

从题材上来说，焦裕禄这个人物家喻户晓，他治"三害"、抗肝病的事迹，人们也耳熟能详，但豫剧《焦裕禄》打动人心、发人深思。剧作在表现这些素材和事件时，选取的角度和采取的态度也与以往的同题材作品不同。剧作者在刻画焦裕禄的动人形象的同时，也对其身处的时代背景做了深刻反思，用一种不动声色的方式传达出了老百姓最渴望听到的声音，说出了大家想说却又不敢说、不能说的话，触动了人们心底那些敏感而又脆弱的神经。"饿死人还不让出去讨饭？""饿死人还不让买议价粮？"这样的诘问拷问着时代和历史，也拷问着人们的良知和灵魂。这些底层民众最基本的生存诉求，体现了剧作家带着浓重土腥气和野草香的草根情怀。"让老百姓吃上饭错不到哪里去！"焦裕禄这铿锵有力的声音，回答了是政治正确还是人性正确的问题。

更重要的是，该剧表现了戏曲舞台上从来没有表现过的、却又实实在在出现过的事情。历史上兰考的"三害"客观存在，可是以往的作品却只表现这一现象和问题，从未深入分析造成"三害"的时代背景和政治原因。而豫剧《焦裕禄》正面回答了这一问题。焦裕禄一上任便遇到饥民遍地、

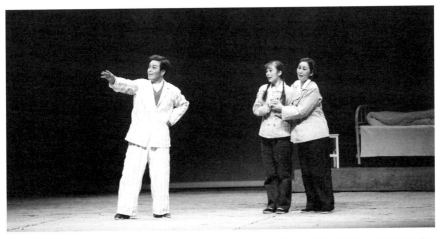

豫剧《焦裕禄》，左起：贾文龙饰焦裕禄，郑娟饰焦守凤，陈秀兰饰徐俊雅

外出讨饭的问题。饥民为什么要外出讨饭？是因为兰考有"三害"。兰考为什么会出现"三害"？是因为对树木乱砍滥伐。为什么会乱砍滥伐？是因为大炼钢铁。为什么要大炼钢铁？是因为"大跃进"。豫剧《焦裕禄》的剧情每向前推进一步，都会引起人们更为深刻的反思。

焦裕禄的故事发生在半个多世纪以前，许多观众尤其是青年观众对现在看起来有些不可思议的事情产生的时代背景、政治原因已经不太了解。为了解决这一问题，剧作者塑造了被打成"右派"的宋铁成这一有着铮铮铁骨、宁折不弯的知识分子形象。宋铁成深知造成兰考困境的原因，屡屡上访反映问题，尽管备受打击，却始终坚持自己的看法和原则。作品之所以能够成功塑造出宋铁成这一人物形象，是因为剧作家敢于直面那段特殊的历史，对当时知识分子的遭遇有着深入的了解。正是这种反思和反省，使豫剧《焦裕禄》站在了当代戏曲创作的思想制高点，放射出夺目光辉。

对于这种创作意图，编剧姚金成有着清醒的思考和认识："如果完全回避历史的真实，那就缺乏了创作者对历史、对艺术起码的诚恳和勇气，也很难超越过去几十年中曾经出现过的焦裕禄题材戏剧，很难吸引、感动当代观众……"[1]

在语言风格上，《焦裕禄》把豫剧充满泥土气息的剧种特质发挥得淋漓尽致。焦裕禄临终之前在病床前对顾海顺饱含深情地唱道：

 老百姓心里有杆秤，
 知道你是重还是轻；
 老百姓心里有面镜，
 知道你是浊还是清。
 老百姓是天，老百姓是地，
 老百姓是千万条树根把大树撑。
 老百姓日子过不好，

[1] 姚金成：《历史的追寻与反思——豫剧〈焦裕禄〉剧本创作谈》，载《光明日报》2016年2月29日第15版。

你当什么先进也不光荣！
莫以为百姓善良好欺哄，
欺百姓如欺父母天理难容。
咱自己也曾是老百姓，
怎能忘了百姓的苦与疼？
咱多担点责任不算啥，
为的是百姓脸上少愁容。
咱吃的是百姓饭，穿的是百姓衣，
咱就该为百姓分忧解难报恩情！
心中想着老百姓，
就不会只为脸面争虚名；
心中想着老百姓，
就不会贪图私利把百姓坑！
心中想着老百姓，
就不怕吃亏受屈不提升。
心中想着老百姓，
老百姓才与你同心同德同船行，
共担风雨把船撑！

　　这是焦裕禄朴实无华的临终遗言，既唱出了焦裕禄的心声，又唱出了老百姓的呼声，感染并打动了一向以政治利益优先的顾海顺。因此，该剧演出后，这一段唱腔在老百姓中间广为传唱，影响深远。

<div align="right">（李小菊，中国艺术研究院）</div>

第十章
黄梅戏

第一节　剧种概述

　　黄梅戏旧称黄梅采茶戏、黄梅调，是吴楚文化的产物。它清新质朴，通俗活泼，具有鲜明的地域特征，是全国比较有影响力的地方剧种之一。

　　关于黄梅戏的起源，一般认为它源起于湖北一带的黄梅采茶调：在19世纪中后期长江中下游流域各类花鼓小戏蓬勃兴起的历史背景下，流传至安徽安庆沿江地区的采茶调，受当地民间音乐及青阳腔、徽调等戏曲演出的影响，逐渐形成一些歌舞小戏。

　　早期黄梅戏故事情节简单、人物少，多为小旦、小生、小丑等两三个演员登台表演的"两小戏""三小戏"。其唱腔为花腔小调，且每个剧目有专用曲调，如《打猪草》用"打猪草调"，《打豆腐》用"打豆腐调"，互不挪用。其唱词用安庆一代的方言口语，并有很多极具地方特色的虚词，形成了演唱中的"衬腔"乐句，如"依子呀子哟""咦嗬郎当呀嗬郎当"等，听起来清新活泼，趣味横生。

　　随着小戏的不断发展和半职业班社的出现，黄梅戏的演出逐渐出现了本戏。到清末，黄梅戏剧目日渐丰富，号称"小戏七十二本，大戏三十六本"。传统本戏中有很多反映爱情坎坷、姻缘受阻，青年男女突破束缚，追求爱情、婚姻自由的，如《罗帕记》《双合镜》《天仙配》等；也有反映社会不公与底层群众抗争的，如《告经承》《卖花记》《乌金记》《血掌记》等。

黄梅戏的早期班社基本是流动演出，一个戏班有六七个演员，三四个伴奏人员（当时的伴奏乐器为锣鼓），俗称"三打七唱"。道白以安庆官话为主，分为大白和小白。小白是方言土语，大白是韵白。早期演出的小戏全说小白，刚开始演本戏时，不分人物、行当，多用小白，后来为更好地表现人物性格，区别人物身份，逐渐运用韵白——按一定的音韵咬字发音，有腔有调，词句较为文雅。韵白多用于有身份、有才学、举止端庄的人物。黄梅戏的唱法属于戏曲领域里的"通俗唱法"，使用本嗓和民族发声方法，传统唱腔的旋律音域一般为八度，最多不超过十度，具有好听、好学和贴近生活的特色。本戏在唱腔上与小戏有明显不同：小戏以花腔为主，而在本戏中，除了花腔外，还有主腔、彩腔、仙腔和阴司腔，其中主腔又包括平词、火攻、八板、二行、三行等诸多腔体。

清道光、咸丰、同治年间，安徽安庆一带流行演出的戏曲主要是徽调，被当地民众称为"大戏"。黄梅戏班底简陋、表演粗糙，被称为"小戏"。乡镇中婚丧嫁娶请戏班演出，一般请徽班演出，黄梅戏班偶尔参与其中。当时的黄梅戏艺人常以徽班为仿效学习对象，在这一过程中，黄梅戏唱腔逐渐丰富，行当也有所发展，逐渐产生花脸、刀马旦、闺门旦等，不过行当划分不太严谨，很多演员都是一专多能，根据需要跨行当演出。

早期黄梅戏演出中没有女演员，旦角由男演员反串。光绪年间的胡普伢（1866？—1926）是黄梅戏的第一位女演员。她原是童养媳，偷学黄梅戏遭家人反对打骂后出逃，流落到怀宁县的石牌镇，拜蔡仲贤为师，成为职业的黄梅戏艺人。她扮相好，嗓子清亮，表演细腻。后辈许多演员都曾向她学艺，中华人民共和国成立前后享有盛名的黄梅戏老艺人丁永泉，年轻时就曾拜她为师。

20世纪二三十年代，黄梅戏进入安庆市区演出。这一时期，黄梅戏班因在安庆剧场挂牌演出，地位有所提高。少数潦倒的京、徽戏班艺人加入黄梅戏班，将徽调和京戏的一些表演技巧、锣鼓曲牌运用于黄梅戏中。在同台演戏、相互切磋的过程中，徽京戏班艺人所擅长的耍水袖、耍扇子、抢背、坐子等做功技巧也成为黄梅戏艺人的学习项目。这些表演程式的融

入,丰富了黄梅戏的表现手段。一些场面较大、反映官府排场或大规模打斗的剧目,如徽调的传统戏《斩经堂》《玉堂春》等,也渐渐被移植到黄梅戏中。城市演出使黄梅戏在演出规模、角色分工和审美趣味上都有了明显变化:一是演出阵容较之前扩大,不再是"三打七唱"的规模。二是一些粗俗低级的内容被删减,故事的逻辑性增强,情感逐渐丰富细腻。三是角色划分更为细致,生角旦角的作用愈益凸显,在生角和旦角中产生了更细致的分工,如小生、老生、青衣、花旦、老旦等,而过去在乡村演出中极受欢迎的丑角,在城市新剧目的演出中戏份逐渐被削弱。四是为适应观众,语音腔调逐渐向安庆市民语言靠拢,并且吸收了一部分市井口语,以丰富念白。曲调也比之前丰富,吸收了徽调、高腔的曲牌音乐并融入了一部分安庆地区的民歌小调。五是由于剧场演出改变了观演关系,观众与演员的距离拉大,表演者不得不调整自己的表演方法,更加注重演唱和表演技巧。

抗日战争时期,又有一些京、徽戏班的艺人流入黄梅戏班或与黄梅戏艺人合班演出,双方在表演技艺上的交流更加频繁。著名黄梅戏艺术家王少舫就是在这一时期通过合班演出接触到黄梅戏的。这一时期的另一个现象是女演员进入黄梅戏班,黄梅戏"以男饰女"的传统逐渐变化。在此之前,黄梅戏班中虽有过胡普伢这样的女演员,但只是个别现象,而随着阮银芝、陈冬香、丁翠霞等众多女演员的加入,黄梅戏旦角行当的表演更加自然本色。

黄梅戏历史不长而能颇有建树,与很多前辈艺人的倾心付出有很大关系。20世纪初期丁永泉、方志贤、查文艳、琚光华等老一辈艺人不断开拓,使黄梅戏艺术由乡野小戏逐渐发展壮大,由农村走到城市。丁永泉(1892—1968)是其中颇具代表性的一位,他嗓音圆亮,行腔流畅,吐字清晰,扮相俊美,能演各种旦行,尤以正旦见长。他先后带领戏班前往安庆、上海等地演出,为黄梅戏从农村走向城市,从业余演出走向职业演出作出了重要贡献。1949年7月,丁永泉在安庆组织成立了专演黄梅戏的民众剧团。他悉心扶掖后辈,严凤英等很多黄梅戏艺人都蒙其教诲。

中华人民共和国成立后,全国戏剧界陆续开展戏改运动,安徽省的黄

梅戏工作者先后整理改编了《天仙配》《女驸马》《罗帕记》《生死板》《丝罗带》《荞麦记》《告粮官》等剧目。在1954年的华东区戏曲观摩演出大会中，《天仙配》获剧本、演出、导演、音乐等多项大奖。后由上海电影制片厂拍摄成电影，在全国各地引起巨大反响。影片还被发行到香港、澳门，在港澳地区掀起黄梅戏热。黄梅戏也因此成为家喻户晓的戏曲剧种。

以《天仙配》为代表的黄梅戏剧目活跃于城乡各地，迎来了黄梅戏艺术成熟后的第一个巅峰，后来人们把这一时期概括地称为"梅开一度"。这与严凤英、王少舫、潘璟琍、张云风、麻彩楼等优秀演员和陆洪非、时白林、乔志良等优秀编剧、作曲家、导演所形成的创作团队的共同努力密不可分。他们勠力同心，使黄梅戏从舞台走上银幕，从安徽走向全国。

严凤英（1930—1968），出生于安庆一个贫苦人家，祖籍安徽桐城罗家岭，原名严鸿六，10岁开始学唱黄梅调，取艺名凤英。在1952年上海举行的第一次华东戏曲会演大会上，严凤英以黄梅戏传统小戏《打猪草》和折子戏《路遇》的精彩演出，获得广泛赞誉。1954年，她因在黄梅戏电影《天仙配》中饰演七仙女而扬名全国。在以她为代表的一批艺术家的努力下，黄梅戏也首次有了全国性影响。

严凤英自成体系的旦角表演艺术将黄梅戏传统的表演艺术提升到一个新的高度。可以说，如果没有严凤英，就不会有20世纪五六十年代黄梅戏的辉煌。在唱腔上，她融汇京剧、越剧、评剧、评弹、地方民歌等诸家之长，自成一家。为了使黄梅戏好听易学，严凤英和戏曲音乐工作者密切合作，对黄梅戏的旦角声腔进行改革，根据女性嗓音的生理特点，拓宽声腔的音域，增强声腔的韵律，使黄梅戏不仅适合女性演员演唱，而且旋律流畅动听。她善于根据人物设计唱腔，对后来黄梅戏的声腔发展起到了很好的示范作用。在表演上，严凤英向京昆等成熟剧种学习，她从剧情出发，从人物的身份、品性、思想情感入手，创造性地运用程式，赢得了观众的认可。她注重挖掘人物的潜台词，表现出人物的心理活动，因此她的表演细腻传神，富有层次。她喜欢尝试不同年龄、不同性格、不同身份的角色，塑造了一系列经典的艺术形象。

在黄梅戏艺术发展史上，王少舫（1920—1986）作为严凤英的长期合作者，对推动黄梅戏的发展功不可没。他和严凤英一起创造了黄梅戏的第一个黄金时代。王少舫出生于南京的京剧世家，他将京剧艺术丰厚的积淀带入黄梅戏，提升了黄梅戏的艺术水平。王少舫的唱腔风格独树一帜，嗓音宽厚明亮，吐字清晰，富有深厚的戏曲演唱功底。他把京剧的唱、念、做、打和手、眼、身、法、步灵活地化用到黄梅戏艺术中，表演浑然天成，且有鲜明的自我特色。在黄梅戏演出初期，伴奏乐器只有锣鼓，演员凭自己的嗓音条件各唱各的调门，王少舫将京胡伴奏引入黄梅戏，使演员的演唱风格统一。通过与一批戏曲音乐工作者合作，王少舫有针对性地对黄梅戏男腔进行革新。他根据黄梅戏的特征，打破了京剧严格的行当划分，突破了黄梅戏男角主要以小生为主的局限，把各种男性角色包容在大生行之中，拓宽了黄梅戏的表现领域，为黄梅戏男角特别是生行表演艺术的提升作出了卓越贡献。

20世纪80年代初期是全国各剧种恢复生机、蓬勃发展的时期。这一时期黄梅戏的创作也异常活跃，《龙女情》《孟姜女》《失刑斩》《审婿招婿》《玉带缘》《借官记》《母老虎上轿》等剧目陆续上演。这些新编剧目情节丰满、故事曲折，在结构方式、人物塑造、表现手法以及主题开掘等方面都可见现代戏剧思潮的一些印痕。此后，黄梅戏又相继推出《无事生非》《遥指杏花村》《柯老二入党》《风尘女画家》等优秀剧作。1984年上演的《风尘女画家》在结构创意、风格意蕴上继承《天仙配》与《女驸马》，在唱词设计和唱腔编配上延续了此前的《牛郎织女》《孟姜女》等剧的文学品格与交响意味。马兰、黄新德的表演清新自然，唱腔深情动人，其中《忽听琵琶诉幽怨》《海滩别》等唱段已成黄梅戏的经典唱段。

1986年，黄梅戏《无事生非》在上海举办的首届中国莎士比亚戏剧节上演出，备受关注。剧作家金芝在忠实于原剧的基础上，因势利导，对戏剧结构、人物关系、呈现样式做了中国化、黄梅戏化的处理，成功地将莎氏戏剧的贵族化文学品格融入黄梅戏的通俗化人文精神之中，为黄梅戏等地方戏移植外国剧目提供了借鉴。

需要注意的是，黄梅戏在20世纪80年代的广泛流传乃至于"梅开二度"，与电影、电视等现代传媒的传播有很大关系。20世纪80年代，上海电影制片厂与安徽省黄梅戏剧院合作，推出《龙女情》《杜鹃女》《孟姜女》《朱门玉碎》《母老虎上轿》《香魂》等黄梅戏电影，对扩大黄梅戏的影响力和观众群起到了很大的推动作用。1985年，安徽电视台拍摄的五集电视剧《郑小姣》推出后反响巨大，年仅17岁的女演员韩再芬脱颖而出。1988年，南京电影制片厂与江苏音像出版社合拍了15集电视剧《严凤英》，剧中严凤英坎坷曲折的人生历程、优美动听的黄梅戏唱段，以及主演马兰细腻传神、声情并茂的出色表演，都给观众留下极深印象。此后，在著名导演胡连翠等人的努力下，《七仙女与董永》《朱熹与丽娘》《半把剪刀》《家》《春》《秋》《劈棺惊梦》《狐女婴宁》等一系列在全国有影响力的黄梅戏电视作品相继出现。

1991年，安徽省黄梅戏剧院推出了改编剧目《红楼梦》，由陈西汀编剧，马科执导，马兰、吴亚玲、黄新德等一批著名演员演出，舞台呈现精彩动人，受到多方关注。在1998年的黄梅戏艺术年期间，《柳暗花明》《乾隆辨画》《龙凤奇缘》《木瓜上市》《风雨丽人行》《秋千架》《徽州女人》等一批新戏陆续上演。其中《徽州女人》可视为黄梅戏艺术家借助各方因素奋力提升自我的集中体现，它延续了自20世纪50年代戏改以来社会对戏曲创新的呼吁，也投射了自20世纪80年代以来文艺作品中出现的个性解放思潮，进一步强调作品的主题内蕴、思想深度，以及舞台演出的雅致化、诗意化。它在黄梅戏的创新拓展方面做了大胆尝试，取得很大成就，也留下了一些值得后来者思索的问题。

进入2000年之后，地方戏曲的发展遭遇种种瓶颈，黄梅戏艺术也在所难免，如何在遵循戏曲艺术的特质与发展规律的基础上，探寻能够适应现代化进程的生存、发展道路，是黄梅戏艺术必须面对的问题。2000年之后陆续上演的《墙头马上》《长恨歌》《孔雀东南飞》《逆火》《雷雨》《胡雪岩》《独秀山下的女人》《半个月亮》《徽州往事》《妹娃要过河》《小乔初嫁》《大清名相》等剧目，都是比较有影响力的黄梅戏新创剧目。这些戏丰

富了黄梅戏剧，进一步拓宽了黄梅戏的题材范围，促进了黄梅戏艺术的整体繁荣。

以马兰、黄新德、吴琼、韩再芬、吴亚玲、蒋建国为代表的新一代黄梅戏演员，以孙怀仁、胡连翠为代表的导演，以金芝、王长安、刘云程为代表的编剧，以时白林、徐志远为代表的作曲家在继承黄梅戏传统经验、维护黄梅戏通俗性和观赏性的基本品格的基础上，着力发扬黄梅戏鲜活亮丽的青春性特征和广采博纳的开放性特征，从而形成黄梅戏艺术在20世纪80年代以来不断发展的活跃态势。

第二节　传统剧目《天仙配》鉴赏

董永遇仙的故事从汉代滥觞，经历代演绎而渐趋丰满，成为一个流传久远、影响广泛的故事。在清朝中后期，随着花部兴盛，这一故事又被广为搬演，有《百日缘》《槐荫记》《七仙女下凡》等不同名目。

黄梅戏《天仙配》源自青阳腔剧目《槐荫记》，讲述秀才董永卖身傅家为奴，以所得银钱葬父，孝行感动天帝。恰逢七仙女有思凡之心，玉帝乃命七仙女下凡，与董永配成百日夫妻。董永于上工之日，在槐荫树下与七仙女结为夫妻。七仙女一夜织成十匹锦绢，傅员外将三年长工改为百日，又收董永、七仙女为义子、义女。百日期满，夫妻二人辞工回家，途中七仙女告知董永实情，并赠罗裙、百宝扇，约定来年送子相会，在槐荫树下重返天庭。后董永进宝得官，归途又逢七仙女送子下凡，还与傅员外之女傅赛金结为夫妻。1953年，剧作家陆洪非根据胡玉庭口述本、安庆坤记书局刻本改编全剧，删除了傅员外认董永为义子、董永与傅赛金成婚等情节，同时删去董父等十多个无关紧要的人物，将全剧压缩成《鹊桥》《路遇》《织绢》《满工》《分别》等七场。1954年，该剧参加华东区戏曲观摩演出大会，反响热烈，一举获得多项大奖。1955年，由著名电影艺术家石挥执导，上海电影制片厂将《天仙配》摄制成戏曲艺术片，在全国公演，引起

轰动。1956年之后，安徽省黄梅戏剧院又参照电影文学本，对舞台演出本做修改，起于《鹊桥》，终于《分别》，共六场。

一、由礼赞孝道到颂扬婚姻自由的主题转变

董永遇仙故事在现存文献的记载中最早出现于东汉中叶[1]，最初的主题是对孝道的颂扬，董永的孝行感动天帝，遂有神女下凡、与之配合的一段情节。这一主题的形成，有时代原因。它与"东海孝妇""王祥卧冰"等一样，显示了汉代倡扬纯孝至亲的社会风尚：汉代自惠帝时即提倡"孝悌"，武帝时有推荐孝子廉吏之举，在尊崇儒术成为官方意识形态之后，弘扬孝悌伦理的儒家思想得到进一步强化。董永遇仙故事既形成于彼时，必然带有特定时代的思想印迹。在后世的流传和演变中，虽故事内容逐渐丰富，人物形象也渐趋丰满，但在以儒家思想为主导的意识形态、家国同构为治理手段的制度沿袭中，歌颂孝道的主题并无根本改变。

在20世纪50年代的整理改编本中，故事的主题有了很大变化，由对孝道的歌颂赞扬转变为对婚姻自由的追求与颂扬——改编本删除了以往故事中"孝感天地"的内容，以七仙女对董永产生感情为主线并加以丰富，确立了颂扬追求自由幸福的爱情生活、鞭挞阻挠这一愿望实现的封建势力的新主题。剧本设立了天帝、傅员外与七仙女、董永两个不同阵营之间的对立冲突。这种改变有时代必然性——20世纪50年代，中国社会发生翻天覆地的变化，当时很多文艺作品以新中国成立前后今昔对比的巨大反差来突显阶级矛盾和农民翻身做主后的今昔反差，在这种社会背景下改编的《天仙配》，不可避免地体现了那个时代的社会背景和大众心理。剧中董永被定位为一个农民，他的苦难遭遇、与下凡仙女的传奇爱情，以及戏中所传达的对自由爱情和田园牧歌似的理想生活的追求，在20世纪50年代的中国社会具有强烈的现实意义。

在改编前的传统剧目中，七仙女下凡并非主观选择，乃是秉持天帝旨

[1] 纪永贵：《中国口头文化遗产——董永遇仙传说研究》，南京师范大学博士论文，2004年。

意，对董永孝行的一种肯定和慰藉。改编后，七仙女对董永的爱情由被动接受转为自由追求——她爱慕善良淳朴的青年董永，羡慕人间"男婚女嫁配成双，夫妻恩爱说不尽"的自由幸福，所以私自下凡。虽然在今天看来，这种强烈的下凡动机虽略显牵强，但这种变化无疑强化了人物性格，也使对立双方的矛盾更加突出。七仙女对爱情的积极主动，对于当时翻身解放的劳苦大众，尤其是摆脱父母之命、追求婚姻自由的广大新中国女性而言，具有广泛的现实意义，因而极易引起共鸣。七仙女主动放弃神仙岁月，违背天帝的旨意和森严的律条，追求的同时意味着背叛与反抗，所以天帝获悉她私自下凡后，勃然大怒，以将董永碎尸万段为要挟，要求七仙女速回天庭。正邪势力的对举与强化，使阶级斗争的主题得到鲜明而集中的表现。

傅员外父子与董永的关系在改编的《天仙配》中也有很大变化——在传统剧目中，傅员外认董永、七仙女为义子义女，并让董永在七仙女离开后娶女儿傅赛金为妻。改编者删除这些情节，将傅员外父子塑造成剥削和刁难董永、七仙女的恶财主。这种改变增强了戏剧冲突，凸显了作为人民对立面的人物性格之恶，突出了压迫阶级与广大劳动阶层的对立；同时让傅员外父子与玉帝共同构成阻挠董永、七仙女追求自由幸福生活的恶势力，使剧目主题更加鲜明突出，情节更加集中紧凑，也更突出了阶级斗争主题。

二、活泼动人的七仙女与质朴憨厚的董永形象

严凤英、王少舫所塑造的七仙女、董永，前者活泼美丽、机智聪慧，后者善良淳朴、憨厚老实，反差巨大的性格与二人精彩的唱腔和细腻的表演相得益彰，使这两个形象历久弥新，成为黄梅戏艺术史上难以忘怀的经典。

严凤英的唱腔声情并茂、委婉圆润，表演细腻传神、富有层次。她塑造的七仙女以追求自由爱情和反抗封建势力为基调，鲜明而又独特——下凡前，七仙女的性格活泼率真，初步显示出不愿受羁绊、敢犯律条的反抗性。看到人间迎亲嫁娶的热闹景象时，她羡慕不已；下凡后，路遇董永，在

与董永和土地的对话中,她既有着少女的娇羞,又有着村姑的泼辣,还表现出为得到爱情的机智。当董永问"但不知大姐家住哪里,要往哪道而去?"她马上接唱"我本住在蓬莱村"[1]。对此,严凤英的理解是:"这个意外的问题假如答不出来,或者答迟了,都要露出马脚。""前半句七(仙)女的心情有点发慌,后半句则是撒谎,谎撒得比较园(圆)满,还带有几分自我欣尝(赏)的情绪。"[2]撒谎——心慌——自我欣赏,严凤英正是在把握了特定情境和七仙女性格特征的基础上,准确地处理这一句唱腔。这一段表演也非常精彩,七仙女对董永说自己千里投亲,不想人去屋空,唱腔忧伤凄婉,但对着观众的一双眼睛,却带着笑意,闪着小女孩似的调皮。为了表现出七仙女的性格和心情,在唱"我愿与你配成婚"一句时,严凤英是这样处理的:"起先我是以一般'闺门旦'的表演方法来演的,两只手的食指对董永比作'配对'的样子,头则羞惭地低下来。这样表演不仅在这里可以用,我在其他的戏中也用过,可是放在七仙女身上就太文了。村姑要真爱上了一个青年,她会勇敢得多……于是瞪着眼对他表白:'我愿与你——'在青天白日的大道上,说出'我愿与你配成婚'的话,的确是很勇敢,但毕竟是个大姑娘,还是羞得低下了头来。"[3]严凤英在处理这一表演动作时,从人物性格出发,塑造出一个贴近生活、血肉丰满的七仙女形象。当代的黄梅戏表演将程式化表演与生活化表演最大限度地融合,走上了一条有程式而非程式化的发展之路,使黄梅戏更适合时代的发展,适合观众的审美情趣。

严凤英的唱腔艺术是其表演艺术中最具魅力、最独特的部分,从她的唱腔中,观众能感受到人物身份、性格和情感。在《分别》一场中,董永昏倒在地,七仙女在他身边痛苦告别时,采用黄梅戏的仙腔、八板、阴司腔等腔体,并从人物情感出发创造了散板,细腻深入地表达了七仙女的痛苦、

[1] 王长安主编:《中国黄梅戏》,安徽文艺出版社,2009年,第515页。
[2] 严凤英口述,王冠亚、王小亚整理:《谈〈天仙配〉和〈女驸马〉的演唱》,载《黄梅戏艺术》1981年第1期。
[3] 王长安主编:《中国黄梅戏》,安徽文艺出版社,2009年,第353页。

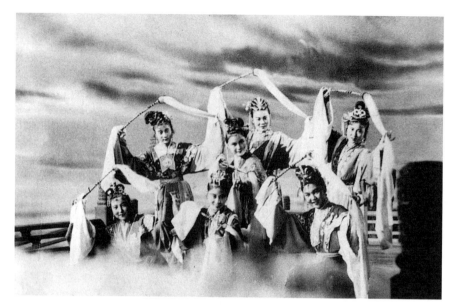

黄梅戏《天仙配》中的七仙女,居中者为严凤英饰演的七仙女

难舍与不满——"董郎昏迷在荒郊,哭得七女泪如涛"[1],抒发悲恸、愤恨之情,听起来感觉人物内心压抑的情感开始倾泻,如同"银瓶乍破水浆迸"[2];"你我夫妻多和好,我怎忍心将你丢抛"[3],用仙腔和哭板,"这两句,就好象顺着缺口奔流而下的一股洪水,虽然也是悲恸的,但是要平稳些,缠绵些,这样才好表示她和董永夫妻恩爱的感情"[4];"为妻若不上天去,怕的是连累董郎命难逃"[5],时间紧迫,七仙女要向董永解释不得不上天庭的苦衷,又要表达怕他遭受连累、硬着心肠离开的决心,此外,还有对玉帝的不满;接下来的四句是八板,八板在节奏上比较快,用在此处表达在紧张气氛下写血书很合适;"来年春暖花开日,槐荫树下啊……"[6]这是血书的内容,也是情感最悲恸的地方,作曲者用新腔和"双哭板"糅合,有别于

[1] 王长安主编:《中国黄梅戏》,安徽文艺出版社,2009年,第533页。
[2] 朱东润:《中国历代文学作品选》中编第一册,上海古籍出版社,1980年,第209页。
[3] 安徽省黄梅戏艺术发展基金会编:《严凤英、王少舫的艺术历程》,天马出版有限公司,2004年,第7页。
[4] 严凤英口述,王冠亚、王小亚整理:《谈〈天仙配〉和〈女驸马〉的演唱》,载《黄梅戏艺术》1981年第1期。
[5] 王长安主编:《中国黄梅戏》,安徽文艺出版社,2009年,第534页。
[6] 同上。

黄梅戏老腔；最后两句是"不怕你天规重重活拆散，我与你天上人间心一条"，是对玉帝的反抗和对董永的深情与决心。这段唱腔在传统唱腔的基础上吸收评弹和婺剧的一些音乐元素，并经严凤英自己的创作和润腔，曲调哀怨愤慨，缠绵深情，立体地表达了人物内心世界的复杂感情。

严凤英的音色柔而不媚，甜而不腻，宽松自然的发音中略带沙哑；而王少舫的音色洪亮结实，行腔持重大方，藏巧于拙，运气收放自如，底气饱满。《天仙配》中《神仙岁月我不爱》《钟声催得众姐姐回宫转》《互表身世》等诸多唱段，一直传唱至今。其中《树上鸟儿成双对》（又名《满工对唱》《夫妻双双把家还》）一段，是黄梅戏音乐的经典唱段，很多人都是因为这一唱段才认识并喜欢上了黄梅戏，可谓家喻户晓。这段由二人对唱的经典唱腔，是一段男女对唱的不转调的平词对板，阴柔与阳刚互生互补，相得益彰，音乐色彩舒缓抒情，唱腔旋律优美质朴，亦戏亦歌，清新健康，充分表现了男女主人公满工回家，夫妻双双把家还的愉快心情，充满了对美好生活的期待与颂扬。乐曲后半段还穿插了西洋音乐创作手法，大胆地将男女声二重唱运用于其中，采用二声部对答的手法形成呼应，愉快的情境和对美好生活充满期待的情绪马上立体丰满起来，能够成为经典唱段，其尾句的创新功不可没。

董永的性格主要是善良和憨厚。在行当上属于小生，但王少舫并没有按小生的套路去演，他在黄梅戏程式表演相对宽泛的特点下，力求人物的传神，将董永这一贫苦农民的形象，表演得极为真实。路遇七仙女时，他谨遵父亲生前教诲"男女交谈是非多"[1]，极力回避；七仙女拦住去路，反而"责怪"于他，他还觉得"这位大姐，倒也说得有理"[2]；七仙女撞他一下，责怪是他撞了自己，他自语"是呀，我心中有事，慌里慌张，撞了她一膀子也未可知"[3]；七仙女要他赔礼，他就真的放下包裹雨伞赔礼……虽然略有夸张，但王少舫沉稳扎实的表演，使董永的憨厚老实被表现得十分

[1] 王长安主编：《中国黄梅戏》，安徽文艺出版社，2009年，第514页。
[2] 同上。
[3] 同上。

传神。董永的善良,还表现在对是否娶七仙女为妻的矛盾心情中,"我看这位大姐容貌端正,心直口快,与她配为夫妻,岂不是好……唉,可惜我一来父母亡故,家道贫寒,二来卖身为奴,身不由己"[1]。尽管他对七仙女动心了,但怕连累她受苦,还是一再拒绝,即使出现槐荫树开口讲话的"奇迹",他应允了亲事后还是惴惴不安:"我上无片瓦遮身体,下无寸土立脚基,寒窑无有半升米,卖身为奴受人欺。娘子与我成婚配,只怕后来挨冻受饥。"[2] 语言朴实坦诚,蕴藏着忠厚善良。

王少舫出生京剧世家,功底深厚,唱腔极富感染力,他的许多唱段一直被奉为经典。《路遇》一折中董永的《含悲忍泪往前走》一段唱,他运用了平词的旋律,把节奏打散拉宽,运用力度型和装饰型的润腔手法,声音由弱渐强,音色从涩滞到明亮,平缓而起,气若游丝,又如幽咽泉水,把一个卖身葬父、满腹辛酸、忠厚老实的人物形象通过音乐送到了观众的耳中,让人"未观其人,先闻其声",起到了先声夺人的艺术效果。

三、浓郁的乡土气息和巧妙的舞台处理

黄梅戏孕育于乡村,有着浓厚的乡土气息,在人物形象、唱词、对白以及场景设置等诸多方面都体现着这种生活气息。在人物形象的塑造上,董永是一个农民的忠厚淳朴性格,没有传统戏曲中的常见的书生气。而身为仙女的七仙女,在剧中更像一个村姑、一个体贴丈夫的普通妻子。戏曲场面和语言运用上也突出生活气息,如《织锦》一场中,将夜间鸣叫的杜鹃、喜鹊、斑鸠、鸿雁、金鸡按照时间顺序编为唱词,还让仙女们将它们织为锦绢图案。在唱词道白中使用形象通俗的民间语言,如"你有芝麻大的理"[3],董永讨来鲜梨鲜枣,七仙女暗示他说"枣梨、枣梨,迟早分离",董永解释为"早生贵子,永不分离"[4],都是贴近生活的民间口语。

在舞台处理上,该剧使用了虚实相生和悲喜对比的手法。在结构上对

[1] 王长安主编:《中国黄梅戏》,安徽文艺出版社,2009年,第517页。
[2] 同上,第518页。
[3] 同上,第516页。
[4] 同上,第530页。

黄梅戏《天仙配》，严凤英饰七仙女（中），王少舫饰董永（左），张云风饰傅员外（右）

以往的故事和传统剧本纷繁的线索作了简化，保留了七仙女对玉帝旨意的违抗和董永与傅员外的矛盾两条线索。并将主线中冲突的一方玉帝放在幕后处理，与辅线中傅员外与董永、七仙女之间的冲突形成了虚实对应关系。在舞台呈现上使用了悲喜交错的处理手法，如《鹊桥》《路遇》等场，喜中有悲，《分别》一场则是悲中有喜——以董永满工之喜，衬七仙女离别之悲。董永兴高采烈地唱着"龙归大海鸟入林，夫妻今日回家门"，而七仙女却含泪吟出"董郎那里匆匆走，七女这边泪双流"，一喜一悲，相互映衬。

该剧的舞台美术主要由王士英设计，他运用国画手法来体现"天上人间"的戏剧环境，不仅在美学观念上与传统题材保持一致，而且"虚实相生"的舞台场景，更为"景就在演员身上"提供佳境。如《路遇》一场，以散点透视的山水画为背景，演区只设置与表演有关的石头和槐荫树两个动作支点，这种时空不确定性，为七仙女和董永"大路不走，走小路……"的假定性表演，提供了自由的动作空间。

从今天的角度看20世纪50年代的黄梅戏舞台剧《天仙配》，其能够迅速在全国范围内造成极大影响，与黄梅戏本身清新质朴、优美抒情的特点，音乐旋律流畅通俗有很大关系；与剧中反映的田园生活和男女主人公对幸福生活的憧憬和当时中国普通劳动者心目中的理想相契合有关；也和电影这一现代传媒的力量有很大关系；更重要的是严凤英、王少舫、陆洪非（编剧）、乔志良（舞台剧导演）、石挥（电影导演）、王文治（音乐）、时白林（音乐）等一批文艺工作者的辛勤努力，将《天仙配》中的人物形象、音乐唱腔完美地呈现出来。时至今日，《天仙配》仍以其清新浪漫的风格和质朴隽永的唱腔，超越了一时、一地的局限，打动了不同地区、不同年龄的观众。

第三节　传统剧目《女驸马》鉴赏

《女驸马》是在黄梅戏传统剧目《双救主》的基础上改编而成，讲述冯素珍与李兆廷二人的父亲同朝为官，二人从小同窗共读，互生情愫，两家订下婚约。数年后李兆廷之父遭受构陷，家道中落，冯父顺卿和继母嫌贫爱富，在李兆廷前来借贷时提出退婚，并将冯素珍许配给皇帝宠臣刘文举之子。冯素珍暗中赠银李兆廷，被家人发觉，冯顺卿反将李兆廷诬为盗贼。冯素珍为救李兆廷，女扮男装，冒兆廷之名进京赶考，得中头名状元。岂料刘文举做媒、皇帝欲招其为驸马。此时冯素珍找到了失散多年的哥哥冯益民，冯亦无计救她。洞房之中，冯素珍向公主道出真情，晓之以理，动之以情，使公主向皇帝求情，最终化险为夷，素珍被皇帝招为义女，与李兆廷团圆，公主也与冯益民成婚。

一、跌宕起伏的民间喜剧

"女扮男装"并非《女驸马》首创，花木兰替父从军等民间故事反映了在男尊女卑社会里，人们对女性才能和智慧的想象与肯定。晚清时期，随

着个性解放思潮的萌芽,人们对女性社会地位的看法也有一定改变,清代小说《镜花缘》《红楼梦》等,都有对女性的赞赏与肯定。弹词《再生缘》中,孟丽君甚至通过易装打扮连中三元,且在仕途上平步青云,得到封建时代绝大多数男人难以企及的地位。在《女驸马》中,身为女子的冯素珍为维护爱情女扮男装,在考中状元之际又被招为驸马,无奈之下只能与公主"成亲"……跌宕起伏的故事与女扮男装造成的戏剧性使得舞台有了奇特的情节、富有趣味的情境和令人期待的冲突。

在男性掌握绝对话语权的时代,被严格限制在户宅之中的冯素珍需要掩饰自己的女性特征、"反串"男性,而在"女子无才便是德"的传统社会,以一介女流的身份独自面对社会、挑战为男人们专设的科举考试,这种难度可想而知,这种不可能同样增加了故事的传奇性和喜剧性。"冯素珍是全剧的主要人物,她的最高任务是'我一定要与李郎成婚'。她该如何行动以达到自己的目的?我想,她在全剧的贯串动作应该是'想尽一切办法来救李郎'。有了这个贯串动作,还要找出每场的任务和动作来。演员如能正确找到它,正确掌握它,就能把握住人物的感情脉络。"[1]《状元府》一场,开场的引子和唱段,表现冯素珍乔装改扮,得中状元,突发事件下人物举止的失常与反差,既丰富了冯素珍的性格,使人看到这个聪慧女子在骤然狂喜之下的真情与可爱,也使舞台产生了强烈的喜剧效果:乔装的男性身份要求她假扮庄重,状元身份更要求她满腹韬略、文质彬彬,但是,毕竟是涉世不深的小女子,狂喜之下,难免"穿帮"——

 冯素珍:"死丫头!"
 春红:"小姐!"
 冯素珍:"嗯——"
 春红:"哦,状元公!"
 冯素珍:"是呀,哦,春红!"

[1] 安徽省黄梅戏艺术发展基金会编:《严凤英、王少舫的艺术历程》,天马出版有限公司,2004年,第84页。

春红:"咦!"

冯素珍:"哦,李龙!"[1]

《谁料皇榜中状元》一段唱腔,表现了冯素珍考中状元后的喜悦心情,她鲜衣怒马、故作阳刚之态,骨子里又难掩中状元后可以搭救情郎的小女子的骄傲与天真。接下来刘文举上场,冯素珍提高警惕,当刘文举传圣旨招她为驸马,其兄冯益民又指明事态严重性之后,冯素珍返回状元府,彼时只有她与春红二人,环境允许她暂时恢复女儿身,同时也由于心烦意乱无法顾及其他。为表现冯素珍那种心慌意乱、一筹莫展的焦虑心情,严凤英糅合旦角和生角的不同表演程式,她手按纱帽,双眉紧锁,穿着生角的服饰和靴子,脚下是旦角的台步,既符合剧情发展的实际,恰当地表现了角色的内心世界,又使表演富有喜剧色彩。

《洞房》一场开始的一段幕后伴唱也极具喜剧性:

女:龙凤花烛耀眼明,洞房之中喜盈盈。
男:她那里紧锁双眉心不定,
女:她那里满怀喜悦做新人。
男:她那里心惊胆又战,
女:她那里一心一意结同心。
男:她那里假把诗书读,
女:她那里脉脉含情看郎君,
男:一个喜来一个忧,
齐:红装一对怎能配婚![2]

明显的谬误和紧张的情节趣味横生,引发观众看戏的兴趣,也为后来精彩的剧情做了铺垫。

[1] 王长安主编:《中国黄梅戏》,安徽文艺出版社,2009年,第543页。
[2] 同上,第547页。

作为被讽刺和嘲弄的对象，刘文举在性格上也充满了矛盾和反差——他精通官场奥秘，处处迎合圣意，却对一个女状元浑然不觉！《金殿》一场戏中，他夸赞着冯素珍："老臣我天下举子见过千千万，从未见过像驸马这样博学多才，真是皇家的栋梁，我主的洪福，公主的如意郎君。"明夸驸马，实则邀功。冯素珍身份明确后，其兄冯益民前来请罪，他又建议招冯益民为驸马，并夸赞冯益民："眉清目秀美容貌，满腹经纶文才高，天下举子我见多少，只有他才算得当今英豪。"相似的语言举止尽显趋炎附势的可笑嘴脸。在这一戏场中，还巧设刘文举和皇帝自我嘲弄的情境——冯素珍将自己的经历编为"前朝故事"讲给他们听，皇帝说："那个皇帝真是太糊涂了。"刘文举随即附和："那个媒人也是有眼无珠呀！要是出在我朝，定要定他一个失察之罪！"全然不知他们自己就是那糊涂的皇帝、有眼无珠的媒人。

二、《洞房》的戏曲之美

《女驸马》是严凤英表演艺术成熟时期的代表作，在唱腔和表演上有许多可圈点处，相较于《天仙配》，严凤英在此剧中的表演更加圆熟有致。《洞房》一场是全剧的高潮，表演公主的演员潘璟琍唱做兼擅，二人精彩的合作使《洞房》一折无论情节设置还是唱腔、表演都十分精彩。

对于该剧的表演，严凤英有自己独到的见解："《洞房》一场戏，我体会也不能有悲的成分，从全剧出发，整个调子是明快的。在冯素珍身上具有勇敢机智、天真活泼和不屈不挠的斗争决心。因此处理这一人物要突出少女的天真可爱和机智的一面。从观众的心理出发，是好玩、好笑，从人物心情出发，则是欲哭不得，欲笑不能。因此在每一个行动之前，（包括唱念做舞）都要自问'怎么办'？为了表现驸马的身份，开始行动要严肃认真，但在迅速发展的矛盾中，就不自觉地流露女孩子的本色，这一点必须掌握适当。"[1]

作为全剧高潮，这场戏极富张力——素珍忧心忡忡，愁眉不展；公主

[1] 安徽省黄梅戏艺术发展基金会编：《严凤英、王少舫的艺术历程》，天马出版有限公司，2004年，第84页。

则含情脉脉，满怀喜悦。当深情的公主见驸马愁眉紧锁，劝她早点休息，素珍百般推脱，引起公主的疑心，素珍搪塞："公主不必多疑心，本宫深感皇家恩。只怪我席前多饮酒，酒涌胸头心不宁。"公主羞答答转头，嘱咐驸马注意身体，又唤宫娥拿醒酒汤。四更鼓响时，冯素珍心乱如麻："难道好姻缘要成画饼，难道夫妻相逢在来生！"公主误以为她有前妻："驸马，你家中有甚等样人？""老母在堂"，公主又问："可有前妻？"冯素珍吞吞吐吐："这个……""什么这个那个，纵有前妻，只要你说得清楚明白，我也不降罪于你！"……最后公主允许跪着的冯素珍起身，轻甩水袖，表现了公主的不甘与无奈。

《驸马原来是女人》是洞房之中冯素珍和公主的一番对唱，"谯楼更鼓声声催，红妆一对怎婚配？"这场奇怪的婚礼令人心悬，真相大白后，公主怒火冲天，素珍以民间疾苦和多情男女的不幸遭遇打动公主，在唇枪舌剑般的对峙演唱中，二人性格彰显无遗——一个为救夫赴汤蹈火，机智勇敢；一个不谙世情，但深明大义。在唱腔设计上，本唱段因剧情和人物性格的需要而充满变化：开始四句散板里杂糅哭板，"我本闺中一钗裙，公主请看耳环痕"，语调低沉，情绪悲伤，让人感受到在冯素珍坚强的外表下，有不得已而为之的心酸无奈，细腻感人；而"一声霹雳破晴空，驸马原来是女人"则反映了公主初闻驸马是女儿身的惊讶错愕；此后三行与火攻交替进行，二人展开唇枪舌剑，期间素珍以平词、二行叙述身世，舒缓优美，对公主动之以情；又以三行为自己行为辩解，对公主晓之以理；而火攻的运用，语速明显加快，生动体现公主按捺不住的怒火——想自己贵为皇女，还有人胆敢如此妄为！虽冒犯公主，但自己其实也是男权社会中的牺牲品，更何况初衷原只是"一心救夫"，"公主也是闺中女，难道你不念素珍救夫一片心？"至此，情节有了进一步推进：公主的怒气稍有平息，但仍为自己终身被误不能释怀。素珍再次辩解，指出耽误其终身的其实是皇帝和刘大人——是他们在利用权力逼迫自己做驸马，《误你终身不是我》一段，充分显示了严凤英在咬字、吐字上的功夫和能力。这是严凤英极具魅力的唱段，节奏由慢转稍快，再到渐快，继而无伴奏清唱的唱段里，字头字尾咬得清

晰准确。词曲水乳交融，词中有曲，曲中有词，"板"咬得紧，"字"吐得清，曲中传情。不想公主再次动怒，并起杀心，情节进入高潮，冯素珍机智反击，指出如果公主杀了自己，反而对她更不利——昨日大婚，今日斩杀驸马，岂不是让天下人知晓公主一夜之间成为"未亡人"！智慧胆识，令人称叹。在唱段第二次进入到火攻、三行时，为了避免重复带来音乐表现上的苍白感，中间插入了彩腔，结束时没有采用黄梅戏传统主腔中的落板，而是再次运用彩腔放慢结束，形成了一段成套的女主腔唱腔。整个音乐唱腔通过散、慢、快等不同形式的板式组合，充分表现人物的复杂情绪。

三、泛程式化的表演特征

黄梅戏来源于乡野小戏，历史较短，积淀不深，这使得它在表演、唱腔上比较自由、开放，束缚较少，因而显得清新、活泼，亦歌亦曲，具有浓郁的生活气息。黄梅戏前辈艺术家借鉴京剧身段程式，而又不严格遵循京剧程式规范，而是结合自身特点，创造了以"体验"为基础并根据内容选择程式的较为宽泛自由的泛程式化表演范式。

《女驸马》唱做并重，剧中冯素珍属花旦行，因其女扮男装，故表演兼跨花旦、小生两行，刚柔相济。大臣刘文举虽由老生扮演，但却把老生和老丑两行演技糅合在一起，表演贴近生活。皇帝和公主的表演，亦一改宫廷戏的模式，突出民间色彩和家庭趣味。在塑造"冯素贞"这一角色时，严凤英为了演好这个角色，她充分发挥自己活泼自然、清新洒脱的表演特色和甜美、朴实、声情并茂的演唱方法，把冯素珍这个艺术形象饰演得生动逼真、光彩照人，充满了生活情趣。《状元府》一场戏的开头，冯素珍女扮男装，配合唱段的身段是小生的角色程式，而严凤英饰演的冯素珍不时踏出旦角碎步，摆动女性腰肢，眼珠一转、莞尔一笑，又显出是一个活泼可爱的女孩子，虽然没有严格的程式之美，但通俗明快，准确地表现了冯素珍自以为能救出李兆廷的喜悦心情。刘文举虽是配角，但王少舫的精彩演绎使这个角色熠熠生辉。他将刘文举这个人物的性格挖掘得深刻，表演得细致——他左右逢源，老于世故，善于察言观色的眼睛左顾右盼；他

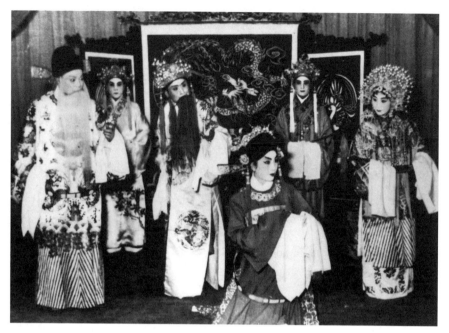

黄梅戏《女驸马》，前排正中严凤英（饰冯素珍），二排左一王少舫（饰刘文举）、左二张云风（饰皇帝）、右一潘璟琍（饰公主）

巧舌如簧，老谋深算，善于变化的面部表情随时准备适应眼前局面。在这个角色身上，突出了王少舫对水袖的精彩运用，在"吹吹打打"后面的锣鼓过门时有这种表演，最为精彩的是"你看这新科状元"后面的那一段唱念，从"眉清目秀美容貌"到"因此上不曾把驸马来招"，水袖上下翻动，左右飞舞，同时，嘴里、身上、脚下，在强烈的节奏统一指挥下，组合成一段轻快风趣的舞蹈，为这位老奸巨猾的人物营造出一种滑稽可笑的氛围。《金殿》一场，以皇帝和刘文举的穿插表演来带动全场。从谢媒到公主说故事，皇帝用口语化的韵白不时插话，语气时而轻快，时而加重，时而压低声音，时而语中含笑，表现故作被故事吸引状和对公主的疼爱。刘文举则随声附和，并在诙谐的锣鼓声中，用老丑和老生的身段动作载歌载舞。当皇帝顾及皇家颜面赦免冯素珍后，刘文举又动保媒之心——他走至台中，看看前科状元冯益民，又看看公主，接着两手分指二人，再双指合并，拍腿竖右拇指一笑，然后急切地返身走到皇帝身边启奏。当两对新人在喜庆

的吹打乐中完婚下场后，皇帝欲下，刘文举又追上去讨好，皇帝拂袖而去，刘文举双手一摊，摇头叹息，洋相百出，妙趣横生。

《女驸马》承接《天仙配》的浪漫主义风格，搬演传奇故事，情节跌宕复杂。在风格上，不同于《天仙配》的悲剧基调，生动传奇地演绎一个弱女子用智慧胆识战胜封建家长、帝王权臣的故事，充满着民间喜剧色彩；在唱腔上，综合运用了黄梅戏的多种唱腔并有所创新；在表演上，用较为宽泛自由的泛程式化表演塑造角色，加上严凤英、王少舫、潘璟俐、张云风等老一辈艺术家的默契配合，使得此剧成为《天仙配》之后又一个产生广泛影响的黄梅戏经典剧目。

第四节　新编剧目《徽州女人》鉴赏

《徽州女人》是为庆祝新中国成立50周年推出的新创大型黄梅戏舞台剧。曾荣获中国曹禺戏剧文学奖、第六届中国艺术节大奖、第九届文华奖、第十七届中国戏剧梅花奖等奖项。全剧分《嫁》《盼》《吟》《归》四幕：第一幕，一个俊俏女子满心欢喜地出嫁，然而反对包办婚姻的新郎离家出走，临行前留下的发辫成了新妇唯一的纪念。第二幕，10年的光阴寂然逝去，外出的人杳无音信，公婆想为儿媳另觅婆家但议而未决，女人想外出寻夫然终未成行，此时信报男人当了县长，满心欢喜的女人重坐嫁床盼夫返乡，却得知男人在外娶妻生子，公公为此一怒身亡。第三幕，20年的时光已然流逝，婆婆也撒手人寰，女人觉得孤单寂寥甚至萌生死念。小叔把儿子过继给她，女人又找到活下去的支点。第四幕，35年的光阴已经远去，宦海失意的男人携妻还乡，女人平静地洒扫庭院，悉心安置男人一家，男人追问这从未谋面的女人是谁，从无尽台阶走下的女人淡淡回复："我是你伢子的姑姑。"[1]

[1] 王长安主编：《中国黄梅戏》，安徽文艺出版社，2009年，第734页。"伢子"，安庆方言，指孩子。

一、不同以往的叙事视角

《徽州女人》是韩再芬有感于画家应天齐的一组版画,认为"徽州文化的神秘、深沉、高雅,通过应天齐的版画呈现出无与伦比的美感。如果在这样的画面里我作为一位善良、美丽的女人溶入画面该是多么美好"[1],于是邀请一批艺术家策划此剧。故事发生在具有浓厚文化氛围的古徽州,这里是历史上的"程朱阙里",程朱理学在这里有着深厚的民间基础。明清两代,随着徽商外出经商,留守家乡的徽州女人所受的理学束缚较其他地区更为普遍而严重,很多妇女以自己的青春、幸福为代价苦守一生,徽州地区众多的贞节牌坊即是证明。

《徽州女人》虽然将故事发生时间放在清末民初,反映的却是明清两代徽商,包括整个封建社会女性的悲剧命运和整个中国传统文化的一种哲学反思。著名导演陈薪伊参与创作并导演了这部戏:"我特别想通过舞台把我对文化、对中国历史、对中国人文的一些认识,包括对生命、对命运的认识表达出来。"[2]在叙述视角上,《徽州女人》没有把重点放在包办婚姻对女性的束缚与摧残上,没有对封建伦理道德进行审视,也没有对女人表达"哀其不幸,怒其不争"的批判情绪,它摆脱了直呈弊病、批判式叙述的激切、直白,从以往习见的、宏大的或是批判的视角中跳出来,以一种相对沉静的、超然的笔触,描写一个女人的悲剧一生。"它实际上在探讨我们这个民族的文化能给人们提供一个什么样的生存环境、一个什么样的人文环境,在这种人文环境中间所孕育、所塑造出来的人物,是一种什么样的性格,一种什么样的生存状态。"[3]"我们很少想到在这个大变革的年代,就在先烈们抛头颅洒热血的同时,还有另外一些人在为这个时代的前进付出了大代价,他们付出了青春。他们毫无准备地承受了莫大的牺牲。而且这些牺牲者不会因牺牲而获得喝彩、勋章、桂冠。……它提醒我们,历史不仅可以有宏大叙事,可以从正面描写,也可以从另一个角度体味,可以用这

[1] 韩再芬:《我和〈徽州女人〉》,载《剧本》1999年第8期。
[2] 《〈徽州女人〉创新的思索》,载《中国戏剧》1999年第10期。此文系专家和《徽州女人》主创人员座谈发言整理而成,引文为陈薪伊发言。
[3] 同上,引文为廖奔发言。

样一种非常平民化的视野观照，如此才能令我们民族的集体记忆有更丰厚的内涵。"[1]

应该说，作品所展现的不是一个反封建的、激烈的悲剧故事，而是通过讲述一个在等待中牺牲青春的女人的故事，展现了民族文化中美与缺陷并存的事实。初看去，作品彰显了女人和周遭环境的美好和诗意，乡邻友睦、古风犹存；细琢磨，它又无声地展示了民族文化中的畸形成分和对个体命运的笼罩与渗透。在戏的结尾部分，女人问男人孩子带回来没有，男人答："做事了。"女人说："又要辛苦一辈子了。"这句台词在点题的同时升华了主题：无论男人、女人还是下一代，在相似的文化土壤里，生命的历程周而复始——苦等一辈子是辛苦，外出奔走何尝不是辛苦？男人和女人看似殊途的人生轨迹——一个决绝而新潮，另一个温婉而传统，两个性格迥异的生命在暮年竟以一种奇妙的方式相遇、重合，更悲哀的是在这样一种文化土壤里，下一代的辛苦还在延续。

二、视觉意象的诗意呈现

艺术是相通的，打通不同艺术门类之间的壁垒，往往会产生不同寻常的审美感受。陈薪伊导演希望此剧能"把戏剧尽量归到对人的审美的定位上。把它所负载不了的那部分担子暂时卸下来"[2]。从最终的舞台呈现看，的确非常好地实现了这一创作初衷：剧作淡化情节，突出人物、增强视觉感受，结构类似于话剧板块式结构，融合交响乐语汇的现代作曲技法；与版画相结合的舞台美术……这些处理共同营造了一种丰富、古朴、深沉、厚重的舞台呈现，也在充满诗意的舞台呈现中有了一些象征意味。

作为综合艺术的戏曲，其对绘画艺术的运用由来已久，但在《徽州女人》一剧中，这种借鉴与融合更为突出和彰显——首先是舞台美术上，该剧以粉墙黛瓦为主要造型，以黑白两色为主基调，描绘出一幅"徽文

[1]《〈徽州女人〉创新的思索》，载《中国戏剧》1999年第10期。此文系专家和《徽州女人》主创人员座谈发言整理而成，引文为傅谨发言。
[2]《〈徽州女人〉创新的思索》，载《中国戏剧》1999年第10期。

化"的画卷，在黑白为主的舞台背景前，韩再芬饰演的女人由青春明媚一步步走向黯淡沧桑，人们真切地看到，在一个世外桃源般的村落里，演绎着一个不露声色的命运悲剧，在美的呈现之下，有着苦涩、无奈、沉重……演员的服装色彩也恰如其分地表达了这一点——《嫁》的红，《盼》的绿，《吟》的白，其中，是一个生命的绽放、等待、期盼、煎熬、幻灭、枯寂……不动声色又触目惊心、余韵悠长。

该剧导演借鉴影视、舞蹈、话剧的表现手法，把写意与写实、抒情与哲理有机融合——在徽州版画般的舞台背景前，类似影视静场造型大特写、蒙太奇等手法的融汇，使得整个作品充满视觉冲击和诗情画意。第一幕《嫁》中，轿夫们抬着花轿，在舞台中央表演区载歌载舞，随后韩再芬饰演的新娘出现在舞台背景似的高台中，既有"人在画中行"的具象呈现之感，又增强了舞台表现力，有类于影视中的"蒙太奇"。新婚之夜，女主人静坐床前，等待新郎揭盖头。为渲染女人内心的欣喜、期待，导演这样调度舞台：将床连同坐在床上的新娘前后移动，如同影视镜头的"推""拉"。第三幕《吟》中，表演者韩再芬大量吸纳舞蹈语汇，用以表现形单影只、苦守20年的女主人公内心的煎熬和斗争，音乐上使用了人物内心情感的描写性音乐，充满着交响乐的写作技法；第四幕《归》则有类于话剧舞台处理——整幕戏十几分钟，只有丈夫一段唱，其他全是对白，台词自然平实，表演生活气息浓郁。此外，在舞台右侧上方，巧妙地设置了一扇小窗，随着剧情变化，不时透出一束光线，它代表着"女人"对生活的希望。如收到丈夫电报时，窗口透出一缕柔和的红光；在女人接受养子时，窗口又透出了希望之光。

剧中一些细节处理值得称道：第二幕《盼》中，女人在井台旁打水与小青蛙对话，她问青蛙"是嫌井底太孤单，心想出来看看天？"[1]此时蛙声骤起，她劝青蛙"可怜的小青蛙，你可知井外不安全？"并把青蛙放回井里。女人对青蛙的保护其实是一种自怜，青蛙某种意义上是女人的一个象

[1] 王长安主编：《中国黄梅戏》，安徽文艺出版社，2009年，第721页。

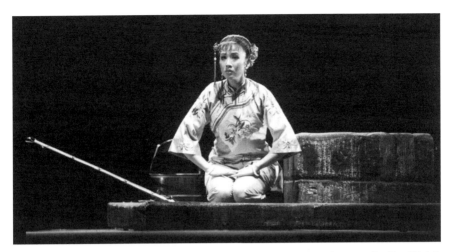

黄梅戏《徽州女人》，韩再芬饰女人

征，折射出这个弱女子想寻找丈夫、改变命运又怕天高路远、无处可寻的矛盾心态。最震撼的最后一幕，进入暮年的女子终于等来告老返乡的男人，那道与天幕上伸展下来的石阶相衔接的斜坡，既是石阶的延伸，也是尚未穷尽的人生之路的象征。当女人迈着缓慢、沉着的步伐由舞台深处缓缓向观众走来时，呈现了一种阅尽沧桑后的沉静和淡然，彼时的舞台有一种超越一时一地的象征意味，给人无尽遐想。

绘画手法的融入，舞台向前厅的延伸，影视、话剧手法的借鉴等，使得《徽州女人》的舞台上有绘画有造型，也有看得见的时间，它用现代剧场的技法追求舞台上的视觉意象，突出视觉效果与舞台氛围的关系，注重舞台造型与舞台空间感的关系，突出舞台意象与作品意蕴，观看具体情境时，有时感觉像看张爱玲《金锁记》中曹七巧对着屏风看时间暗逝时的悸动的场景，具象而新颖；但又似琦君的《橘子红了》中秀芬面对不能左右的命运，努力寻找生的欢愉时表现出的风格，哀婉而诗意。

三、一点思考

从文学史上看，由描写外部世界、追求宏大主题的叙事转向人物内心丰富性的发现与开掘，是 20 世纪中后期文学的特征之一。《徽州女人》淡

化情节、把舞台叙述对象转向平凡个体、表现在时代洪流中小人物的内心世界,与20世纪八九十年代的文学艺术思潮暗合,这也反映了当代戏曲在反思历史、表现人物内心世界的艺术自觉。不过情节的淡化并不一定意味着戏剧冲突的淡化,仔细分析可发现,《徽州女人》的剧情设置在有些地方尚可商榷:男人因反对包办婚姻,连新妇一面都不见即背井离乡尚可理解,但离家10年音信全无颇不合理;更不可思议的是,这个"饱读诗书""远近闻名的孝子",在父母亡故后竟不回乡奔丧,让人觉得难以置信。其出走——不归——还乡之间,缺乏必要的情节支撑。

前面谈过,包括黄梅戏在内的采茶戏、花鼓戏因其发生发展的独特机制,表演上有泛程式化特征,与朴实灵动的歌舞有更多交融,带有更多的生活化、乡土化倾向,在戏曲艺术百花齐放的传统时代形成独特的剧种系统;不过黄梅戏及其所属剧种系统的自由性毕竟是相对的,其载歌载舞的表演不能超越戏曲艺术的美学趣味。《徽州女人》的表现形式十分独特,很多地方给人以耳目一新的感觉,但个别地方艺术手段的运用显得不够自然浑成。在导演手法和舞台处理上,第三幕《吟》的风格略显直露,与全剧

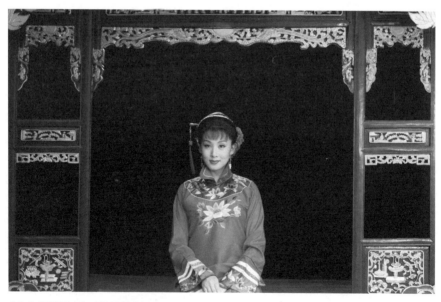

黄梅戏《徽州女人》,韩再芬饰女人

含蓄蕴藉的艺术风格稍有抵牾。

 黄梅戏源自民间底层,伴随乡镇劳动阶层的崛起而产生,是农耕文化的一种代表。它最初的表演者和受众群基本是农民或民间手工业者,《打猪草》《打豆腐》《夫妻观灯》这些民间小戏,从表现内容到价值取向,体现的都是吴楚地区农耕文化的生活片段和价值诉求,审美风格的通俗性随处可见。伴随中国戏曲改革、专业编剧和作曲的参与,黄梅戏在表现内容和呈现形式上有了很大改变,自20世纪80年代以来,黄梅戏在多方面尝试探索的可能,这些尝试,对于黄梅戏走入当下,是一种非常积极的探索。从这一角度来看,《徽州女人》是一部非常优秀的舞台作品,也是继《红楼梦》之后一部具有探索价值的黄梅戏新作。在当代戏曲步履维艰的情况下,她的创新与探索,在获得众多观众认可的同时,也引发了戏曲界的诸多关注和思考。

<div style="text-align:right">(沈梅,安徽省艺术研究院)</div>

第十一章
云南花灯戏

第一节 剧种概述

云南花灯戏是流传于云南省，集歌、舞、剧三位为一体的地方戏剧种，经过历史的沉淀，形成了特色鲜明的动作形态、表演程式和风格特点。云南花灯戏主要起源于明清时期传入云南地区的中原社火文化和元宵节节庆活动，随着汉族大量迁入，与少数民族居民交叉杂居，在相同的地域环境中，不同的民族文化相互交流、影响。在数百年的演进中，云南花灯形成了蕴含云南多种民族文化元素的民族歌舞剧艺术形式，是集多民族文化成分的地方戏剧种，是在云南民族歌舞的基础上不断融合发展而形成的地方戏剧。

云南各地的花灯由于受到不同的民族文化、自然条件、生活方式等多重影响，呈现出了不同的艺术风格，在不同程度上反映了云南特有的民族审美、宗教观念、传统风俗和习惯，"云南花灯又分有昆明、呈贡花灯，玉溪花灯，大理地区花灯，楚雄花灯，曲靖花灯，巧家花灯，保山花灯，红河地区花灯，永胜花灯等九个支系"[1]，每个支系都风格各异。云南花灯深受劳动人民的喜爱，因为它总是显现出浓郁的生活气息，从歌舞表演到花灯戏曲，从表现家长里短的日常生活到反映善恶美丑的道德伦理，全方位地表达了人们在日常生活中的真情实感。

[1] 金重：《云南花灯》，云南省花灯剧团内部资料，1997年，第27—32页。

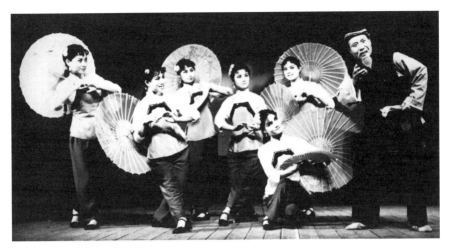

云南传统花灯小戏《游春》(剧照由云南省花灯剧院提供)

 作为古代的一种祭祀礼仪,社火活动来源于人们对火与土地的崇拜和依赖。中国进入农耕社会之后,对于土地极为重视,农业的丰欠取决于土地的产出,敬奉土地神祇就成为最重要的祭祀活动之一。人们在祭祀时,用扎灯、观灯、唱灯、跳灯、闹灯等歌舞百戏的形式驱邪迎祥,这种传统最早从汉朝就开始在中原地区流行并日益传播开来。随着历史的发展,社火歌舞逐渐从宗教性祭祀中分化出来,花灯也逐渐从社火的"歌舞百戏"中分离出来,成为日常都可以表演、传唱的独立艺术形式。

 明朝初年汉民族大规模进入云南,形成了汉族与少数民族居民的交叉杂居。在相同的地域环境中,不同的民族文化相互交流、影响,节庆期间表演花灯的习俗亦随之传入云南。在其后的历史岁月中,随着内地的明清时曲传入云南并成为流行曲调,明清时曲就成为了云南花灯唱腔音乐的一个重要组成部分。在时曲广泛流传的过程中,原来的唱腔曲调结合了当地方言或少数民族民歌的特点就会形成变异的曲调,如居住在红河北岸的彝族群众,在花灯演出过程中,把当地彝族山歌、小调熔铸于花灯唱腔音乐之中,用"汉文彝读""汉话彝腔"来演唱,由此产生了新腔新调,人们习惯上会将之与原曲调相区别,云南花灯音乐曲调也由此逐步丰富发展起来。

与花灯音乐曲调相对应，也同时产生了花灯歌舞。花灯的表演，除了叫"唱灯"，也叫"跳灯""崴花灯"。"跳"和"崴"都是舞蹈的意思。"崴"是云南花灯舞蹈区别于其他省份花灯舞蹈的主要动律特点，表演者如清风摆柳般以腰胯带动全身自然地摆动，脚面不绷不勾，随势自然悠出，俗语有"无崴不成灯"之说。"崴动"时膝步上下要柔韧屈伸、胸和腰部分上腆，随着舞蹈中的重心移动，胯部亦随之左右摆动，形成云南花灯独特的民族舞蹈样式。花灯舞蹈的表演形式有祭社或灯节在队伍行进中表演的"过街灯"，这种花灯舞蹈，往往与龙灯、耍狮子、武术、杂技等混杂在一起，它包括蚌壳灯、大头和尚戏柳翠、霸王鞭、旱船、绿翠鸟等，常见形式为一群表演者持扇子手巾边走边舞；还有在空旷场地演出的花灯集体舞，称为"团场灯"，也叫"簸箕灯"，是因花灯队伍围成圆形，形似簸箕，这种花灯集体歌舞，既可以作为一个独立的节目表演，又作号召观众打开演出场子之用，还有一些花灯专门参加驱邪除疫之类的活动，有"跑五方""踩六码"等。随着表演形式的发展，逐渐出现了由各地农民自愿组成的灯班、灯会，并建立灯棚作为灯班集会或演出之地。

从明初到明末清初这段时期，云南花灯主要还是小唱及歌舞形态，歌舞节目逐步开始有了一些简单的故事情节。从清朝平定三藩之乱的康熙二十年（1681）起一直到道光年间，是云南社会比较安定，人口增加、经济快速发展的时期。国内的各种戏曲声腔和剧目也纷纷传入云南并逐渐地方化。"较早传入云南花灯中的一部分其他戏曲声腔。主要有流传于楚雄州一带的【勾腔】，流传于大理州一带的【一压三】，流传于全省各地的【补缸调】以及流传于元谋等县的【筒筒腔】等。这部分唱腔分别与源自于高腔系统的一些戏曲声腔有联系。"[1]除了随剧目传入的各种腔调，省内外大量民歌这时亦逐步为花灯吸收。在花灯中作为戏剧插曲、小唱和歌舞使用的曲调有早期从南方部分省区传入的【阳雀调】【货郎调】【十二属】等。约于清朝末年至民国初年的一个历史阶段，又有在全国各地流传的一批小

[1] 王群:《云南花灯音乐分类问题》，载《民族艺术研究》1988年第2期。

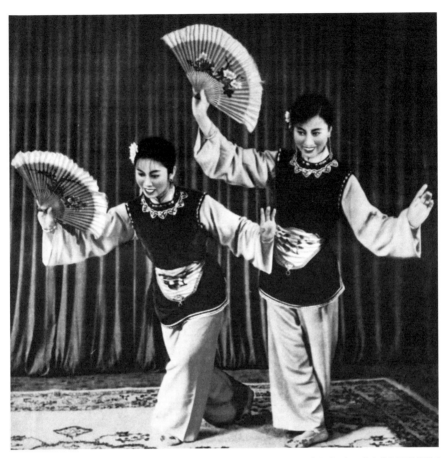

云南传统花灯小戏《双采花》(剧照由云南省花灯剧院提供)

调如【烟花告状】【虞美情】【孟姜女调】【掐菜苔】等传入,云南各地的民间小调和少数民族的民歌被作为养分吸收进花灯,极大地丰富了花灯唱腔,如云南西部广为传唱的【小小葫芦开白花】【朝山调】,汉族山歌【倒扳腔】【坝子腔】,彝族山歌【山药腔】【小变腔】等,彝族歌舞曲调【跳罗】【打跳调】【倮倮灯】等,云南中部的【出门调】等。在茶马古道上广为传唱的【赶马调】除曲调外,故事内容还为花灯小戏《开财门》所改编吸纳。一部分宗教祭祀曲调如【卜卦调】【拜佛调】【跳神调】【请神调】等被吸收进花灯中作为请、送灯神,祭祀山神土地的宗教仪轨曲调使用,也作为花灯小戏中宗教人物的专用唱腔,洞经音乐也对花灯音乐给予了重要滋养。

云南花灯的唱腔和音乐经过积淀和丰富，初步具备了戏曲表演的声腔基础。在这个时期中，云南花灯的一个重大变化就是从歌舞形态向戏剧形态的转化。例如流行于昆明的传统花灯剧目《打渔》，曲牌有【打枣竿】【银纽丝】【桂枝儿】等，此剧出自清初朱佐朝的《渔家乐》传奇第六场，花灯艺人将昆曲改编为花灯小戏，唱词变动为昆明的人文风景，是云南花灯中蕴含昆曲余韵的古老剧目。受戏曲分行影响，花灯小戏和歌舞中的男女演员互称"生脚""旦脚"，剧中穿插逗趣的"打岔佬"称作"老丑"。这使得整个花灯表演逐渐向着戏剧化的方向演变发展，形成以小生、小旦、小丑构成的"三小戏"。与此同时，云南花灯小唱形态、民间歌舞形态不仅没有消失，而且与戏剧形态的花灯共同发展壮大。自此以后戏剧形态的花灯在云南花灯的艺术样式中分量不断扩大，向着戏剧舞台艺术而发展了。

清朝末期，云南的资本主义工商业兴起，市民文化随城市经济发展而壮大。为了满足市民们的文化审美趣味，源于乡间的云南花灯戏发生了一次大变化，这就是"新灯"的产生。"新灯"发轫于云南中部工商业发达的玉溪地区，艺人们改编了一批情节复杂、能够反映更多的生活情趣，同时戏剧性强的大本戏和连台本戏，如《蟒蛇记》《白扇记》《双接妹》《金铃记》等，这些剧目更能满足城市观众的艺术爱好。由于"老灯"曲调更富于歌舞性而缺少戏剧性变化，"新灯"便通过向滇、京剧等成熟剧种学习借鉴，对传统花灯曲调进行了改革和发展，花灯艺人由此注重曲牌腔词的艺术配合以及行腔的韵味，增强了唱腔的艺术表现力。通过改革创新，云南花灯戏由于新灯的产生而取得了突破性的成就，"逐步形成了一批具有抒情性、叙述性等不同表现功能的常用曲调。其中，【走板】【道情】【全十字】【五里塘】【虞美情】因最为常用，被艺人们称为'新灯五大调'"[1]。"五大调"的基本音乐表现形式，使花灯基本曲调更加易于传唱和套用，能够广泛普及，这就为云南花灯戏带来了巨大的活力。红二方面军长征途中，经过云南姚安时，出现了欢迎红军的"红军灯"。1937年抗日战争全面爆发，

[1] 王群：《云南花灯音乐的渊源及其衍变》，载《民族艺术研究》1991年第2期。

云南戏剧工作者王旦东与花灯艺人熊介臣等组成"云南农民救亡灯剧团",编唱了《抗战十二花》《抗战十二将》《送郎参军》等以抗日为内容的花灯调,编演了《张小二从军》《枪毙罗小云》《汉奸报》《新投军别窑》《茶山杀敌》等以抗日为内容的花灯戏,在昆明及滇南滇西一些城市演出,受到广泛的欢迎,极大鼓舞了人民的斗志。抗战花灯让花灯戏变为一种内容容量更大、角色更多的剧种,走出了小生、小旦、小丑构成"三小行当"的范围。由于"新灯"的发展,1946年熊介臣在昆明庆云茶室创办了云南第一个花灯剧场,从此云南花灯戏形成了固定的职业班社和演出场所,有了专业的花灯演员。为适应职业演出的需要,花灯剧社开始大量移植滇剧剧目,如《金铃记》《八仙图》《董永卖身》等到花灯中演出,同时进一步学习吸收滇剧的表演程式、服装道具、舞台装置等,由此促进了花灯的戏剧化。花灯与滇剧同台演出的方式,时称"灯夹戏"。花灯演员们从滇剧、著名传奇小说中改编故事,放到花灯戏里去演出,在篇幅规制上就有了"扩容"的变化,音乐声腔出现了花灯与滇剧的"混搭",这样做的结果是增大了花灯的表现力和丰富了花灯内容的承载量,云南花灯戏的表演从业余走向专业。解放战争期间,昆明的一些大中学校的师生,运用花灯这种形式,编演了《血海深仇》《农村一家》等剧目,在昆明学生运动中和滇桂黔边区纵队中经常演出,群众称这类花灯为"学生花灯"。

1949年以后,花灯从业者社会地位得到提高。20世纪50年代初期,花灯艺人就分别在昆明、重庆和北京参加政府召开的戏曲工作会议,这是他们的艺术价值发生根本性变化的一个标志。1954年,成立了云南省花灯剧团,这是第一个国家经营的专业花灯剧团,接着,云南部分州县也相继成立了国营的专业花灯团,例如玉溪市花灯剧团、曲靖市花灯剧团、宣威市花灯剧团、大姚县花灯剧团、弥渡县花灯剧团等,业余的灯班灯会等花灯组织也有了很大的发展。云南省文艺学校成立,内设花灯科,负责培训花灯演员。玉溪、曲靖、楚雄、昆明等地,也相继成立短期或长期培训花灯演员的学校或训练班。云南省文化主管部门一方面培训花灯艺术人才,另一方面动员了一批新文艺工作者参加到花灯创作及研究工作中来,

使得云南花灯戏舞台艺术发生了质的变化。以花灯戏曲理论家、剧作家金重为代表的一批花灯工作者以新的审美角度整理花灯传统剧目，不断对花灯表演艺术形式进行革新。先后涌现了金重、杨明、戴旦、郭思九、甘昭沛、马良华等花灯剧作家、理论家，他们在花灯戏剧文学创作上，强调了人物形象的塑造，从类型化的人物向个性化的人物发展。此外，在剧本的结构，语言的运用，人物戏剧行动的加强方面都有巨大的改进。花灯音乐的改革也发展起来，涌现了尹钊、陈源、张万育、李鸿源、陈克勤、王群等一批优秀的花灯音乐家、作曲家。花灯艺术工作者们整理、改编、创作了两类剧目，一类是整理了一批传统花灯歌舞、小戏剧目，另一类是创作了一批新型花灯剧目。前一类剧目有传统花灯歌舞《山茶赞》《游春》《双采花》《十大姐》，花灯小戏《探干妹》《闹渡》《刘成看菜》《喜中喜》《大茶山》等。后一类剧目，则以云南省花灯剧院大型花灯剧《依莱汗》《红葫芦》《孔雀公主》《石月亮》《云岭华灯》《梭罗寨》《走婚》，玉溪市花灯剧团《情与爱》《金银花·竹篱笆》《卓梅与阿罗》《五彩河》《玉瓶乡音》，曲靖市花灯剧团《淡淡的茴香花》等剧目为代表。这使云南花灯戏在表现内容、人物塑造、剧本结构、语言运用、艺术色彩、曲调安排、舞蹈编导等方面形成自身表演的规律。在花灯表演艺术方面，史宝凤、袁留安、黄仁信、李开福、马正才、熊长惠、张兆祥、魏东、张琼华、杨丽琼、李丹瑜、石林、黄绍成、高爱洁、金正明等一大批花灯表演艺术家先后成熟起来，花灯戏的表演，由此经历了一个从以表演歌舞为核心，到以歌舞为手段表演人物的成熟过程，塑造了许多生动的人物形象。

云南花灯理论家金重曾经深情地谈道，广阔的海洋由无数江河流水汇集而成，巍巍山脉包容了万岭群山。中国戏曲是深沉广阔的海洋，富集多种少数民族文化元素的云南花灯戏是组成中国戏曲的一条波澜壮阔的河流。云南花灯戏所蕴含的民族戏曲表演、民族戏曲音乐、民族戏曲文学、民族戏曲舞台均有其独树一帜的个性特点。认识云南花灯戏的特殊性可以大大丰富人们对中国戏曲的认知，从而也丰富对中国文化艺术特殊性的认知。云南花灯现在依然具有巨大的艺术活力，在城市和乡村拥有大量的观众，

经常作为文化交流的桥梁出国访问演出。随着戏曲艺术的蓬勃发展，日臻完善的云南花灯戏也将对整个中国戏曲做出应有贡献。

第二节　传统剧目《探干妹》鉴赏

《探干妹》是 20 世纪 50 年代初期，根据云南花灯的传统剧目改编整理的饶有生活情趣的小戏，由杨明编剧、陈源作曲。讲述了一对白族青年男女两情相悦定下终身，为婚姻自由而私奔的故事，歌颂了两人纯真无畏的爱情。全剧大约 30 分钟，通过由误会而产生的戏剧矛盾塑造了剧中人物纯洁的灵魂，使观众在干哥和干妹的性格冲突中窥见了他俩对于爱情的坚贞不移。这是一出以唱为主的小戏，全剧没有大段的抒情，也没有慷慨激昂的叙述，近 200 句唱词，全部由生动而富于生活气息的云南民歌组成，极具少数民族风情。传统的云南花灯戏是曲牌连缀体，一首花灯曲调大部分只能唱几句唱词，因此传统花灯戏对于承载尖锐戏剧矛盾和表现剧中人物丰富的情感总是力不从心，也制约着花灯戏的发展。《探干妹》的音乐创作使用曲调集中而丰富，同时体现了唱词中的少数民族风格，成功地探索了一条花灯唱腔继承、创新、发展的道路，可资后人借鉴学习。数十年来，该剧得到几代云南花灯表演艺术家的传承和演绎，许多唱段广为流传，深得观众喜爱，成为云南花灯戏的代表性演唱剧目。通过对该剧的欣赏，可以比较清晰地了解云南花灯的小调演唱特点、花灯音乐曲牌的使用方法和花灯新唱腔的创新方法。

剧一开始，一个身着赶马人服装的少年心事重重地走上场来，他风尘仆仆，经过了长途跋涉。这是个历时三年追随马帮到茶山赶马的青年，他着急归家是因为听说了风言风语，以为他深爱的干妹变了心，要嫁给有钱有势的表兄。他和干妹从小就在一起成长，早已互相表白心意，要白头偕老。闲言风传虽然在干哥心中掀起了波澜，但他并不能全然确信，定要与干妹相见一问究竟。甫一开场，干哥介绍他帮人赶马和回来探望干妹因由

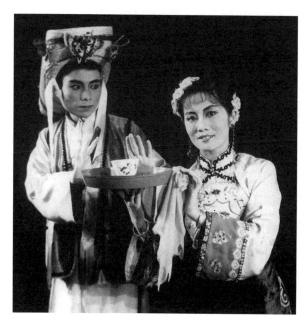

云南花灯戏《探干妹》,袁留安饰干哥(左),史宝凤饰干妹(右,剧照由云南省花灯剧院提供)

的一个唱段,是一个略带抒情性质的叙述性唱段。唱词很多,一共22句。戏刚开始,一个角色就演唱这么长的叙述性唱段,在传统花灯小戏中是极不寻常的。为了较好地表现这段唱词的内容,让干哥来叙述他的遭遇和回家探望干妹的忧闷心情,使用了贯穿全剧始终的主要基础调【金纽丝】。但是,对于这个较长的唱段,假若只沿用传统的【金纽丝】曲调,从头到尾一次又一次地反复演唱,整个唱段就会显得平淡、累赘和拖沓。为了很好地完成表现这一唱段的音乐任务,作曲家使用曲牌中的"纽丝头"和"平板"反复交替的结构方法,更新了【金纽丝】的曲式结构,以此来加强表现能力和戏剧性,这样整个唱段有新有旧,有张有弛,准确表现了干哥此时的忧郁心情。

　　干哥来到干妹的门前叩门,干妹初次隔门询问,错认叩门之人是整天纠缠自己的表兄,她厌恶他,鄙视他,迟迟不愿开门。干哥久等不见门开,触景生情,不由自主回忆起曾经"门前叫一声,不报姓名也知音"的情景,从内心里感到俩人已不是往日的亲密无间,失落地发出了"今天叫门像生客,叫一声来问一声"的悲歌。当干哥用月琴的琴音回答了干妹的

第二次询问之后，干妹才知道是盼望已久的干哥回来了，心情豁然开朗、满怀欣喜地开门。此时误会已经产生，干哥怨恨干妹的无情，鄙视干妹贪图富贵、忘却感情的行径，所以干哥在见面的言谈之间就锋芒毕露地讥讽着干妹：

干　妹　干哥，请进。
干　哥　干妹，三年不来，你家的门槛比从前高了。
干　妹　干哥什么话！门槛只有越踩越矮。
干　哥　话也倒是。有别人一天踩进踩出，门槛是比以前
　　　　更矮了。

这一番对话，把两个人物的不同心境清晰地描摹出来：干妹是喜出望外，满怀爱意；干哥是话中带刺，隐痛含怨。在表现这些复杂情感的唱段中，为了避免音乐结构上的重复，使干妹与干哥的情感情绪有明显区别，干妹的唱腔曲调更换为【倒扳桨】，与之前干哥的唱腔曲调【金纽丝】形成鲜明比照。同时，根据内容和情绪的变化，或将【倒扳桨】的速度放慢或加快，或增加过门或删去过门。这些变动虽然很小，但符合剧情内容的需要，丰富了唱段的戏剧表现能力。

干哥进门以后，茶不沾唇、身不就座就想匆匆告别，这不能不引起干妹的怀疑，误以为干哥三年在外另有新欢，变了心肠。所以也就针锋相对地责问干哥要走的原因。在这里有一段极富情趣的唱段，剧作者没有让剧中人物直截了当地吐露心迹，而是迂回曲折地采用了比兴手法，营造出独特的戏剧情境，由此产生的喜剧色彩耐人寻味。干哥负气不肯喝干妹端来的茶，引起了干妹的疑虑，这一杯热茶就成了干哥试探干妹的中介物。干妹质问干哥不肯喝茶的原因，干哥趁机就说：

三月采茶好春光，
采茶姑娘无主张。

> 昨天才说老茶好，
> 今天又说新茶香。

干妹的态度是直率的，道出了：

> 新茶颜色清悠悠，
> 老茶香味最耐久。
> 我爱新茶颜色好，
> 也爱老茶有甜头。

这种不同心境下语带双关的回答，更加增添了干哥的哀怨。干哥探问干妹的唱段，要突出全剧主要基础曲调的贯穿作用，就用【金纽丝】的曲调进行安排。但是干哥的问是隐含深意的，而干妹的回答是直率的。为了区别二人不同的心情，干哥的唱段就从节奏化了的"纽丝头"开始，用中等速度慢慢地进行，干妹的唱段则由"平板"开始，用稍快的速度进行处理。这样，干哥和干妹的唱段虽然唱的都是同一个【金纽丝】曲调，但是具体的处理不同，形成了饶有情趣的对比。干哥觉得通过干妹的言谈已经可以证实传闻，二人感情再无挽回的余地。他来时还对爱情抱有一丝希望，而今完全破灭了，便不愿更多在此逗留，要马上离开这个伤心地。他要还给干妹一两银子，这是干妹三年前赠他的盘费，并摆出今后彼此视若路人的情势。这一切对干妹来说，真是如雷轰顶、心似刀扎。她也误认为干哥另有对象，才这样来刺激她，于是十分伤心和激动。这一点风波，是两个人误会中的一个高潮，此时唱腔再沿用【金纽丝】或【倒扳桨】，都不足以表现他们各自的心情。为了使音乐材料尽可能地集中起来，就用【金纽丝】的音调和一些乐句，创作一首新的曲调，来表现干妹激动、复杂的心情。她唱道：

> 干哥还钱要我收，

其中必定有来由。

莫非果然得新忘了旧，

爱上了新茶要把老茶丢。

后来，干妹询问了一系列问题，干哥逐一回答，这些问答都带有伤感的情绪，唱词风格全部用言简意赅的民歌来进行比喻和诉说。因此，所使用的曲调，必须要适应唱词的这种风格，这样才能使曲调和唱词在风格特色上和形式上统一起来。为了解决这个问题，作曲者没有使用一般的悲调设计这个唱段，而选用了民歌格调突出的辅助性基础调【离亲调】，来完成音乐安排。在这里【离亲调】一共反复唱了八次，为了保持它鲜明的民族风格，没有从组织结构上进行较大的改编，仅仅采用"腔随字转"的做法，在旋律进行上做了一些小小的变动。另外，在这段唱腔中，干哥和干妹的心情，虽然都非常沉重，彼此误会的原因也完全一样，但因为他们的性格特点不同，所以在演唱的速度上，就做了一些不同的处理。干妹提问题时，演唱的速度慢一点，字字铿锵有力，以表达她委屈、痛苦的心情；干哥回答问题时，演唱速度快一点，以表达他对干妹的抱怨和自己的不安。他俩对唱道：

干　妹　什么有嘴不会说话，

　　　　什么无嘴诉不尽冤情。

干　哥　茶壶有嘴不会说话，

　　　　月琴无嘴诉不尽冤情。

随着剧情的深入发展，干妹责问干哥为什么要抛弃她和别人相好，干哥也责问干妹究竟是哪个抛弃哪个，另外寻找对象。这里人物的心情有了新的变化，如果仍用【离亲调】，戏剧的发展就会受到限制，人物心情的微妙变化也将得不到很好的表现。为了推动剧情的发展，所以这里就改用基础调中的第三个辅助调【丹河曲】进行安排。他俩对唱道：

干　妹　三个燕子出画梁，
　　　　　两个成双一个单。
　　　　　两个成双高飞去，
　　　　　留下单的好心酸。
干　哥　两个双来一个单，
　　　　　你说完我泪满眶。
　　　　　问你单的是哪一个？
　　　　　再问你哪个配成双？

干妹三年来望穿秋水等待干哥，却怎么都没有料到心上人竟然变成了绝情寡义的负心汉。在这临别的时刻，她凄楚地以燕比人，倾诉自己的悲伤，由此责怪干哥的忘情：

　　　　公燕高飞窜四方，
　　　　母燕不离旧画梁。
　　　　可怜守窝梁上燕，
　　　　痴等公燕筑新房。

这一番责备却像疾风一样驱散了干哥心中的疑云，两人间的戏剧矛盾迅速获得了解决。干哥和干妹在剧中形成的戏剧冲突是那样的自然，既符合于人物性格，又符合干哥、干妹当时所处的情境。干哥和干妹解除了误会，但干哥还是有点不放心。他问干妹，他们的爱情会不会遭到爷爷、奶奶、爹妈、弟妹们的反对。干妹告诉干哥，他们的爱情非常纯洁和坚强，谁想反对和破坏都不行，即使告到官府，只要监狱关不死人，出了牢门也要生活在一起。对此，干哥心潮澎湃，高兴万分，手舞足蹈地和干妹进行了对唱。表现干哥和干妹纯真爱情的这一个唱段的唱词，写得风趣、诙谐、铿锵、洒脱，很好地表现了人物的性格和他们此时的心情。作曲者采用基

础调中风格独特的第四个辅助调【寄生草】进行设计。演唱时干哥唱前半句,干妹唱后半句,有时又颠倒过来,干哥唱后半句,干妹唱前半句。一前一后,一高一低,互相呼应,彼此交流,很好地表达了干哥与干妹坚定、乐观的情绪。

　　干妹与干哥一同追求爱情的自由,干妹愿意抛弃当下闲适的生活,与干哥远走天涯,哪怕受尽风尘之苦,过那"三块石头搭眼灶,就地挖坑做脸盆。……石头就是花花枕,草皮就是四六毡。……马肚子下好躲雨,烧个野火烘衣裳"的穷苦生涯。干哥为了赢得自由的爱情,愿意用生命做代价,纵然枷锁加身,也要和干妹"一起走,套着链子手牵手",即便为爱而死,也要和干妹"生相连来死相连,生生死死把心连"。随着这出戏到了尾声,作曲者又沿用主要的辅助调【倒扳桨】设计了兄妹一起出走的

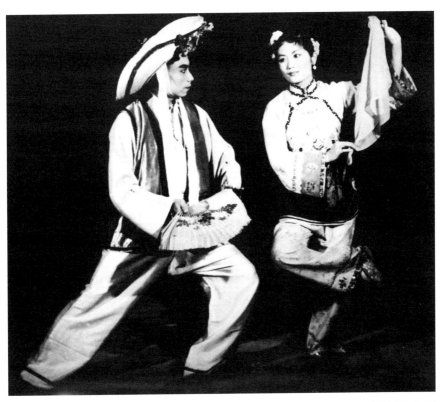

云南花灯戏《探干妹》,袁留安饰干哥(左),史宝凤饰干妹(右,剧照由云南省花灯剧院提供)

唱段，以表现兄妹生死相恋的欢畅心情。最后乐队用稍快的速度反复演奏【倒扳桨】的过门，全剧在欢乐的音乐声中结束。《探干妹》成功地为我们塑造了对爱情忠贞不渝，敢于反抗的一对男女青年形象，富有诗意、生动活泼地歌颂了坚贞不渝的爱情。

唱段欣赏

干　妹　干哥，小妹也有几句话，请干哥猜猜。

干　哥　干妹请讲。

干　妹　什么有嘴不会说话？
　　　　什么无嘴诉不尽冤情？

干　哥　茶壶有嘴不会说话，
　　　　月琴无嘴诉不尽冤情。

干　妹　小妹好比这茶壶嘴，

干　哥　为兄好比这小月琴。

干　妹　小妹苦心你不谅，

干　哥　哥的苦情肚内藏。

干　妹　还有几句心腹话，

干　哥　但请干妹说比方。

干　妹　干哥呀！
　　　　三个燕子出画梁，
　　　　两个成双一个单。
　　　　两个成双高飞去，
　　　　留下单的好心酸。

干　哥　两个双来一个单，
　　　　你未说完我泪满眶。
　　　　问你单的哪一个？
　　　　再问你哪个配成双？

干　妹　公燕高飞窜四方，
　　　　母燕不离旧画梁。
　　　　可怜守窝梁上燕，
　　　　痴等公燕筑新房。
干　哥　筑新房，筑新房，
　　　　你等哪个筑新房？
干　妹　等的是天边归来燕，
　　　　不是归燕不成双。

第三节　传统剧目《老海休妻》鉴赏

　　花灯小戏《老海休妻》是云南省著名剧作家、花灯戏曲理论家金重先生，在1965年根据传统花灯剧《老贾休妻》锤炼改编的一出讽刺小喜剧，音乐设计为陈源。本剧语言风趣，朴素自然，生活气息浓郁。紧紧扣住农民老海做生意发了点小财，在酒楼中看上了花大姐，便想休妻这一情节，以喜剧的表演风格，辛辣而又诙谐地鞭挞了富而忘义乃至丧德休妻的社会丑恶现象。为充分揭示老海酒后忘形的特点，需要在表演中展示一系列不同特点的花灯舞蹈及身段表演。《老海休妻》艺术特色鲜明，戏中有舞、舞中有戏，使花灯剧的有舞必唱、且歌且舞的传统艺术表演特色获得充分发挥，展现出云南花灯特有的节奏、动律和情感特点，带来了"崴花灯"独特的美感特征，本剧展现的小崴、正崴和反崴都足以成为云南花灯戏之中的代表动作。不仅如此，本剧吸收了云南花灯"板凳龙"的舞动特点，加强了技术技巧的难度，具有很高的可看性，还对花灯特有的"扇子技法"和"手帕技法"进行了全方位的展现。数十年来，该剧常演不衰、广为流传，深得观众喜爱，成为云南花灯戏的代表性表演剧目。通过对该剧的欣赏，可以比较清晰地了解云南花灯的演唱特点、花灯舞蹈表演的范式、技术技巧和主要道具的使用方法。

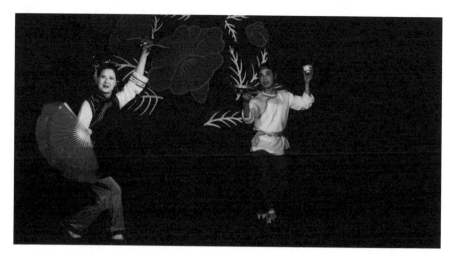

云南花灯戏《老海休妻》，张琼华饰老海妻（左），魏东饰老海（右，剧照由云南省花灯剧院提供）

农民老海往日到省城赶街，卖上一挑柴火，揣着给老婆买的针头线脑，就轻轻松松大步回家。可这次他到省城赶街，做了一趟生意，发了一笔财后整个人就发生了变化。他去吃了一顿酒席，在酒席上，遇见了一位花大姐，这位花大姐知道老海发了财，就向老海身上一歪、怀中一靠，口口声声要嫁给老海，把老海搞得意乱神迷。老海唱道：

> 酒楼遇见个花大姐，
> 好一只云南的花蝴蝶。
> 前走三步风摆柳，
> 后退三步多扭捏。
> 回头一笑百媚生，
> 逗得老海心发邪。

老海由此得意忘形，想入非非，表演者在轻快的音乐声中，运用了"前跨点步""甩肩十字步""跳步扭胯"等一组诙谐的舞蹈语汇，表现了老海从城中回家，醉眼蒙眬、步履踉跄的醉态和腰缠银圆、得意忘形的神情。表演的节奏由慢而快，动作由小而大，表现他发财以后欣喜若狂的神

态。表演者以"矮桩步"配合"柳扇""开合扇"等花哨的多种扇花儿，颠步时上下夸张地耸肩更深一步地来表现他得意忘形的心情。运用花灯舞蹈"风摆柳"的动作，和少数民族基本舞步混合起来，刻画老海见到花大姐后一步三摇的丑态。当老海回到家门口，感叹道："人家男人是条汉子，我老海也是条汉子，人家的老婆细皮嫩肉的，我的老婆一脸都是些鸡爪爪……"他嫌弃结发妻子年纪大，脸有皱纹，下定决心"等我回到家中，把那个黄脸老婆休了。如今我口袋里有的是钱，还怕讨不来个花大姐？"至此，把一个发财忘本、见异思迁的负心人活脱脱地呈现于舞台。老海这一形象的塑造，是对花灯戏丑行表演的深化和发展。

当老海来到自家门口，本欲像往常一样用手敲门，但在酒精的作用下，他愈发的自我膨胀。于是他收回敲门的手，用脚狠狠踢门，还高声喊道："鸡爪爪老婆，给我开门来！"完全就是一副蛮不讲理的醉鬼形象。当老海妻听到丈夫叫门，舞动手巾前来开门，她唱道："门外鞋子响连声，原是老海回家门，开言便道老海你请请请……"她是多么欣喜满怀，拂尘抹灰迎接丈夫的到来，由慢而快地舞动手巾，"崴动"着舞蹈起来。云南花灯戏是采取近距离的角度来观察、表现生活的。表演者将农妇日常生活提炼为舞台舞蹈动作，它和生活的距离要比大型剧种与生活的距离近得多，总是比较本色地透露出一种生活的气息。

随着老海进了家门，他对妻子的态度和妻子对他的态度形成了强烈的对比。

老海妻为出门一天的丈夫端来亲手泡好的香茶，"手拿香茶敬亲人，香茶是亲手来煎成"。她端茶给老海之前先自己尝上一口，试试水温，发现茶水太烫，用嘴吹凉才交给老海。而老海大咧咧接过茶碗，眼睛却落在了妻子的双手上，他嫌弃妻子手上皮肤粗糙，责怪地唱道："人家的手指尖尖像竹笋，看你双手起鱼鳞。"老海妻并没有把老海的责怪放在心上，她憨厚朴实地说："为妻干活靠双手，管它鱼鳞不鱼鳞。亲人捧茶味道正，醒目清心香味醇。"老海对此并不领情，不仅嫌弃妻子奉上的茶汤味苦，对妻子送上的烟筒也嗤之以鼻。对妻子直言不讳地发起了脾气："我今天是发你这个

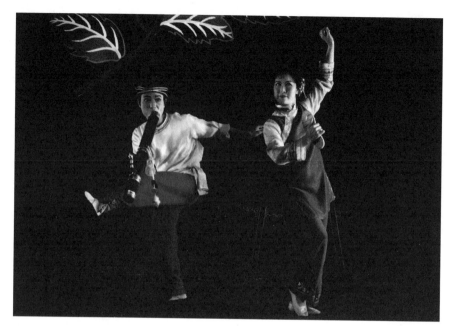

云南花灯戏《老海休妻》，魏东饰老海（左），张琼华饰老海妻（右，剧照由云南省花灯剧院提供）

满脸鸡爪爪的丑八怪的脾气。"以上的这一段表演，其唱腔清新、动作淳朴，表现的正是百姓的家长里短，它有别于舞台化民间舞蹈的精致与华丽，洋溢着厚重乡土文化以及少数民族的艺术个性和审美情趣。老海在板凳上表演的"矮蹲步"，单脚慢蹲，踢腿舒展，同时舞动扇花，令人赏心悦目，很见功力。长期以来，云南花灯舞蹈一直活跃于人们的视野之内，出现在百姓的日常生活之中，其长盛不衰的根本原因就在于这样的民间性与娱乐性。

听到老海要把自己休出家门，老海妻的自尊心受到了很大的伤害。要老海说出要休自己的理由，老海讲出了许多歪道理：嫌妻子吃得多、不管家、爱偷懒，还唱不好花灯。老海妻一一予以反驳，自从她嫁进了老海家门，承当了所有的家务，她巧手能干、善于持家的名声有口皆碑。这里有一段非常有趣诙谐的对唱：

老　海　吃了秤砣狠了心，

	我要休你嫌你笨。
老海妻	大理的雪梨有名声,
	巧姑娘的名儿传四境。
老　海	你拿包子去打狗,
	吹火筒当作绣花针。
老海妻	描花绣朵头一等,
	砍柴种地样样能。
老　海	你崴起花灯像根棍,
	山歌唱不成两三声。
老海妻	老灯新灯我拿行市,
	轰动他昆明一满城。

　　这里老海与老海妻的表演展现出了花灯独特的艺术风格,他们边唱边崴,在均匀的节奏中,以腰、胯的弧线运动带动全身的摆动,在流动中形成云南花灯"三道弯"的美好体态,并以此贯穿动作的始终。云南民间有"崴灯崴的团""不崴不成灯"的民谚。除去正崴、小崴和反崴等最基本的律动,还有一字崴、丁字崴、交叉崴、胯崴、转身崴的技法。除崴步外,丰富多变的扇花也是花灯舞蹈中不可或缺的部分。其中老海的捻扇、扣扇、抖扇、翻花扇、合开扇的技法更可以在不同程度上表现他情绪的变化。可以看到,云南花灯中崴步与扇花的配合显示出花灯舞台表演核心的动律,以其独特风格区别于省外其他类型的花灯舞蹈。

　　老海在妻子的反驳下恼羞成怒,蛮不讲理,他要把妻子"休到山箐箐,叫天不应叫地也不灵",这一下两人的矛盾发展到了高潮,老海妻悲愤难忍,回顾了两人的生活:"当初嫁你我不愿,你跑烂鞋袜露脚跟。……如今你嫌我手脚大,大脚大手养活你一家人。你嫌我不搽胭脂不搽粉,人才好丑天生成。……你头昏胀脑昧良心,从今后莫再跨进我的门,端我的饭碗长毒疔,穿我的衣裳遭瘟神,推我的房门长癞疮,懒贼,跨我的房门烂脚跟。"整个唱腔一气呵成,把老海骂得痛快淋漓。表演中老海的表演者展现

了花灯"板凳龙"的舞动特点，运用农村常用的长条板凳为道具，技法高超地将传统花灯板凳技法"龙抢珠""龙戏水""龙盘身"等动作升华为舞台技术技巧，这一组技巧动作正确认识和处理了花灯舞蹈与花灯剧的关系，在剧中，"板凳龙"只是花灯剧表演的一个组成部分，是为推动剧情发展、塑造人物服务的。演员把握住了花灯剧种的风格特色，从塑造人物、推动剧情发展出发去设计该段表演，绝非游离于剧情和人物去卖弄技巧，为表演而表演，这些技巧成功地用于塑造老海心虚惭愧、左遮右闪的狼狈形象。

当老海妻要把老海赶出家门之时，老海的酒被吓醒了，肚子也饿了，他向妻子认错告饶，老海妻罚他顶灯、吹灯。这又是一段精彩的技巧表演，老海顶着点亮的油灯，在长凳上做单手支撑的技巧表演，他形似飞凤吹灭油灯；当老海妻又将油灯点亮，老海需头顶油灯钻下板凳俯卧翻滚，做三百六十度的鲤鱼打挺，然后吹灭油灯。

整个《老海休妻》的表演除了展现花灯传统的表演程式以外，还有吸收了少数民族舞蹈动作而形成的身段步法，如颠步、柔踩步、跳踢步等。不仅如此，《老海休妻》还融合吸收了京、滇剧的戏曲表演中的一些手法和身段元素，将它与"崴"密切结合，这样既保留了舞蹈的动作风格，又丰富了剧目的表演程式。在云南花灯戏的发展历程中，剧种的表演身段不断完善，如封侯挂印、喜鹊登枝、小鱼抢水、狮子摇铃等动作，都是花灯与戏曲融合较成功的例子。云南花灯戏的民间属性与娱乐属性，是其最根本的特性，在演变发展过程中它一直植根于生活的土壤中，存在于民俗活动里，与百姓的生活休戚相关。古往今来，云南花灯戏已经成为百姓生活中交流感情，消除疲劳，排遣忧愁的重要项目。

唱段欣赏

妻　子　一蓬刺棵长背阴，
　　　　　你年纪轻轻烂了心。
　　　　　当初嫁你我不愿，

你跑烂鞋袜露脚跟。

说什么你是笋子正发芽,

我是三月桃李正逢春。

正月说媒二月定,

三月吹打迎进门。

对对锣来对对鼓,

(懒贼你)对对唢呐响连声。

如今你嫌我手脚大,

大脚大手养活你一家人。

你嫌我不搽胭脂不搽粉,

人才好丑天生成。

莫看我不穿红来不穿绿,

我蓝布衣裳板砧砧。

我行对行针对针,

赛过省城女学生。

你头昏胀脑昧良心,

从今后莫再跨进我的门,

端我的饭碗长毒疗,

穿我的衣裳遭瘟神,

推我的房门长癞疮,

懒贼,跨我的房门烂脚跟。

第四节　新编剧目《依莱汗》鉴赏

　　大型现代花灯戏《依莱汗》,1959年由云南省花灯剧团创作并演出。编剧为花灯戏曲理论家、剧作家金重,导演金重、张一凡,音乐设计尹钊,舞美设计石宏。主要演员为1949年后云南省新一代花灯表演艺术家:

史宝凤、张惜荣、黄仁信、夏曼迁、马正才、冯开学、张世俊等。《依莱汗》剧本根据季康、公浦的电影文学剧本改编,人民文学出版社出版过单行本,并编入《云南十年戏剧剧目选·花灯集》和《云南戏剧剧目选·现代剧集》。

全剧共八场,叙述傣族少女依莱汗,与父亲波依汗相依为命,依莱汗的母亲因为反抗头人叭波龙的凌辱,被诬为"琵琶鬼"[1]而被烧死。傣族青年岩温率领工作队到依莱汗所在的地区工作,鼓励依莱汗为自己的幸福而斗争,依莱汗与岩温两人萌发了爱情。当地头人召龙帕沙的女儿南苏,也对岩温产生了爱慕之情。叭波龙怂恿召龙帕沙将女儿嫁给岩温,拉拢他来保护自己的利益。不料岩温拒绝了这门亲事,仍钟情于依莱汗。此时恰好傣寨中出现流行病,叭波龙利用妇女米爱金对疾病的恐惧,蛊惑一些迷信无知的人诬蔑依莱汗父女是制造疾病的琵琶鬼,依莱汗父女无奈焚烧家园,逃离家乡赴专区告状。而波依汗中途因年老体衰病死,依莱汗悲愤,投河自尽。岩温闻讯,痛不欲生,并劝告自己的母亲,坚决退还了召龙帕沙的彩礼。一天,叭波龙偷打黑枪使岩温受伤。在医院中,岩温与被解放军救起的依莱汗相遇,发生了一场喜剧性的误会。之后,依莱汗揭露了叭波龙历来的恶行,使他受到应有的惩罚,而她与岩温的爱情也得到美满的结局。本剧通过依莱汗命运的描写,反映了20世纪50年代初傣族人民的生活环境和历史背景,是云南花灯在上演现代剧方面一个重大突破。它在文学与舞台艺术上都达到当时比较高的水平,内容与形式和谐统一,为花灯如何演出现代戏,特别是上演少数民族题材剧目提供了宝贵的经验。曾在昆明、成都、西安、郑州、北京、上海、南京等十几个城市巡演,获得巨大成功。

云南是地处边疆的多民族省份,20世纪50年代初,少数民族地区流行巫蛊迷信。《依莱汗》这个戏通过对依莱汗命运的叙述,来再现这个历史时期少数民族群众的痛苦生活。这个戏的剧本是根据电影文学剧本《摩雅傣》改编的,在改编成云南花灯剧本时,做了一些必要的增删、补充、修

[1] 傣族民间传说"琵琶鬼"平时貌如生人,夜晚出外伤人害命。中华人民共和国成立前,傣族地区多发恶性疟疾,病人昏迷后多会发呓语,当地人相信病人提到谁的名字谁就可能是"琵琶鬼"。

云南花灯戏《依莱汉》，马正才饰岩温（中左），史宝凤饰依莱汗（中右）

改，以适应于舞台演出。在《依莱汗》的音乐创作方面既要求有花灯的风格，又要求适应于戏剧的需要。具体做法有几种：有的唱腔是使用原样的花灯曲调，如【金纽丝】；有的唱腔采用几支不同的花灯曲调互相糅合；有的则是根据原有花灯曲调采用戏曲板式重写，例如岩温在第四场中的一些唱段，采取了散板的形式，是传统花灯唱腔中所没有的。无论是哪种做法，都充分考虑到了全剧花灯特色的发扬和风格的统一，《依莱汗》的音乐设计尹钊以继承传统花灯曲调为基础设计了全剧唱段。本剧大部分唱段以昆明、呈贡地区所传唱的由明、清小曲演变而来的花灯曲调【金纽丝】【倒扳桨】【离亲调】【哭皇天】等为主，剧中选取了流行于元谋地区的花灯调【财门调】作为依莱汗的恋人岩温的抒情性唱段，以流行于玉溪地区的【纺纱调】作为岩温妈、依珍及反动头人的叙述性唱段。在音乐布局上，设计者参照了传统花灯音乐中曲调连缀的结构方法，选择了【金纽丝】作为贯串全剧音乐的主线，也作为依莱汗这一主要剧中人物的主要音调而保持始终；再把【倒扳桨】【离亲调】等穿插于主线之中，使她的唱腔能随着剧情变化而出现不同的旋律。例如：依莱汗在全剧中共有十四个唱段，其中使用【金纽丝】的唱段便占了一半；其他人物如依父、岩温及好友依珍等，在与依莱汗的交流答对中又使用了几次，保持了依莱汗唱腔音乐的连贯性。《依莱汗》剧的音乐设计通过加强或改变传统曲调原有的情绪内容，以深入刻画人物的思想感情。例如【金纽丝】是一支动听的、具有一定抒情色彩

的叙述性曲调，它有着便于反复演唱的优点和特性。同是【金纽丝】的曲调，在剧中第一场，只需对它稍加发展，便可以表现依莱汗父女赶集回到家中的欢悦情景，而在第五场里，当父女二人被赶出村寨以后，唱腔上则增添了阴沉凄楚的情调，而传统的【金纽丝】是没有这种情绪内容的。在第四场中，当头人诬陷依莱汗是琵琶鬼时，依莱汗高擎火把、义愤填膺的大段抒情性唱段"血诉"，用大大发展了的【金纽丝】，来表达她对天神的谴责，对家园的眷恋，对岩温的深情，对依珍的惜别，怒怨悲愤交织一体，表现了依莱汗此时此刻复杂的内心活动。又如第二场中，用以表现依莱汗与岩温定情时内心充满喜悦之情的【离亲调】，在她遭到头人女儿辱骂，并闻知头人请媒向岩温提亲后，音乐上一改【离亲调】的欢乐气氛，使"夜怨"这一唱段充满了忧郁惆怅的压抑情调。第五场依父病故后，设计者依据依莱汗的唱词层次，先是大大扩充了【哭皇天】的悲怆情绪，再融入【金纽丝】的一些乐句，用以表达她对迫害者的无比憎恨，继而描述她决心走出深山老林，回村去找工作组和岩温的打算。在低沉的伴奏声中埋葬了父亲后，借助最末一句唱词"阿爹呀！你冤魂不散佑儿身"的伤感情绪，把唱段旋律拉回到【哭皇天】而结束。后来，依莱汗在回村途中，听说岩温与头人女儿当天成婚，对人生顿感绝望而毅然投河。"四顾茫茫"这一唱段，在传统曲调中很难找得到相适应的情绪，设计者便以【哭皇天】【离亲调】等作为材料，创作了新的大段唱腔，从而把全剧情绪推向戏剧高潮的顶点。《依莱汗》的音乐设计为了更好地点染本剧的边疆民族特色，使用了一部分傣族音乐，在吸收使用傣族音乐时，只采用了插曲手法，没有让它们在花灯唱腔中出现。在音乐呈现上，一是对一些群众歌舞场面，根据一些傣族民歌重新编写成歌舞曲，使之充分发挥傣民族的舞蹈特点。二是让具有傣族特色的旋律不时在幕启幕落和伴奏音乐中出现，以加强民族气氛的渲染。这一部分音乐虽不占重要地位。但对于展现戏剧环境，展现傣族人民独特的生活风貌，以及在塑造剧中人物形象方面都起到了不可缺少的作用。

云南花灯戏是歌、舞、剧相结合，因此在剧目创作时，注意唱与舞的

编排。《依莱汗》在戏曲舞蹈、身段的处理方面，首先强调服务于剧本的思想内容，展示人物的内心世界。例如依莱汗的身段设计，按照剧本所反映的生活的需要，按照花灯表演的形式和傣族的某些舞蹈动作来设计。在第一场戏中，依莱汗欣赏自己的头巾，步法是花灯戏的步法，动作则吸收了傣族的"孔雀舞"。而展现傣族"泼水节"的欢庆场景，是在花灯"崴"步的基础上吸收傣族民间舞蹈形式发展而来。与此同时，根据剧情需要，安排了依莱汗比较长的独唱，也着重安排了一些伴唱、对唱等。云南花灯戏的语言是有地方特色的，民谣风格很浓郁，所以《依莱汗》的唱词很大一部分是根据云南民歌和民族史诗写成的，不仅在思想内容上有积极的现实意义，在艺术上也很成功。

这部戏具有比较浓厚的叙事诗的特色，大量唱词和唱段具备了优秀诗歌的素质。本剧编剧、导演金重，1953年由他主持筹建了云南省花灯剧团，并担任团长。他对花灯及其他剧种的剧目改编创作方面，对云南花灯艺术的理论研究方面，均取得了突出的成就，并且担任了《中国戏曲志·云南卷》的主编，具备深厚的学术修养。仅就花灯剧目一项来看，粗略统计，他为省花灯团创作和整理改编的各类题材内容的剧（节）目就有30出左右，并承担过10余出剧目的导演。在剧目排演过程中，金重主张在保持继承云南花灯艺术特色的基础上，推进花灯艺术革新的实验。既要突出边疆民族特色，更要具有花灯风格，更多借鉴新歌剧的手法，以塑造丰满的音乐形象。在剧本唱词上，多使用传统花灯中源于明清时调的花灯调长短句式。他曾在《花灯风格试论》一文中回顾《依莱汗》等剧目的创作历程："我和一些同志的探索，是想从花灯老灯的基础上发展成一套既严谨凝练的花灯艺术规范，又很灵活，很容易反映生活，不易僵化，也就是说能跟着生活的发展而发展的精炼的艺术规范。这就是我的理想。"

金重编写唱词，擅长运用富含感情色彩的文学语言，从剧情矛盾冲突中生动描述人物的内心活动。描摹出人物思绪的波澜起伏，构成唱段内容的层次变化，使音乐能顺当自然地运用各种旋律和节奏来塑造人物。同时，他写的唱词，常常以借助剧中的场景、道具或自然风物的手法，通过以物

状情、以景带情的比兴运用，来抒发或衬托人物的思想情怀，塑造情景交融的意境。例如《依莱汗》第四场《风暴》中，依莱汗在戏剧高潮展现前的一个唱段："寂寂深夜好清凉，一弯新月闪寒光。夜风吹过竹梢响，心潮阵阵涌胸膛……难道说坏人依然要逞强？难道说我依莱汗永远是路边草，任那牛马来踏伤？我舀尽滚滚江河水，洗不尽心中仇恨与悲伤。"这段略带哀怨而舒缓的唱词，对于即将反映依莱汗父女被头人赶出寨子时愤怒激越的情节和大唱段来说，既是一种铺垫，又在音乐气氛上构成了强烈的反差。《寂寂深夜好清凉》这个唱段，从点染夜色的宁静开始，不安的心情随着竹梢声和作为效果的钟声逐渐波动，然后转至依莱汗惆怅、担忧的思绪以及愤怒心情的抒发，为唱段的感情色彩和音乐布局提示了明晰的思路。一般来说，唱段的音乐性蕴含于唱词的精练易懂、节奏明快、语调顺畅、音韵和谐之中。就剧本的唱词构思来看，金重善于根据不同的题材样式，编写出不同风格特点的唱词，并由此决定整出剧的音乐特色。

剧中依莱汗的扮演者史宝凤，为国家级云南花灯戏非物质文化遗产传承人，《依莱汗》代表着史宝凤在现代剧目方面的创造。依莱汗是花灯舞台上出现的一个新人物，一个受到领主制度伤害的农村傣族青年妇女。史宝凤从生活中吸取营养，她从边疆傣族妇女的劳动及生活习惯中，从她们的舞蹈中提炼了适合舞台表演的动作。她通过演唱表现各种不同情绪的花灯唱段，以塑造依莱汗在不同的规定情境中的心理状态与情感。在保持花灯独特的演唱特色和花灯"润腔"风格的基础上，她的演唱更有表现力，更能深刻地刻画人物，表达丰富的思想和情感。《依莱汗》作为花灯现代戏的代表性剧目，采用了多种唱法和处理方式。例如，在第一场中，依莱汗出场时所唱的"心欢畅……"一段，"畅"字的整句拖腔，史宝凤用了歌唱方法中常用的"跳音"，用来表达依莱汗欢愉的心情。当依莱汗在她的阿爹含恨死去时所唱"一霎时阿爹合双眼"一段，依莱汗需要倾诉满腔的悲愤与失去亲人的痛苦，史宝凤借鉴使用了京剧演唱方法中哭腔的唱法以增强演唱的戏剧性。当阿爹死后依莱汗回乡时唱的"木柴燃烧化灰尘，大水浇熄火星星，叶落花谢根挖断，如今我真正成了孤魂"，为了表达人物内心

云南花灯戏《侬莱汉》，史宝凤饰侬莱汗（前排左），马正才饰岩温（前排右）

悲痛已极的情绪，史宝凤借鉴歌剧演唱时常用的轻声唱法，通过高度的气息控制力来使轻声传远，她的声音仿佛不是从口中传出来的，而是从心中发出来的。又如，当侬莱汗听到岩温妈妈说不嫌她是"琵琶鬼"，收她做干女儿时，侬莱汗突然狂笑起来，虽然只是一声笑，但要笑得逼真，使观众从这一声笑中听到侬莱汗所经历的苦难和难抑的仇恨。这不仅仅是内在情感的外化，更要有高超的技巧进行表演。史宝凤把这声狂笑作为经常性的声乐加以练习，喉头开度大，丹田气足，用气息的弹打，并通过一系列"跳音"来发出狂笑之声。1959—1960年，云南省花灯团《侬莱汗》在省外13个城市演出时，史宝凤在剧中的表演得到了广大观众的赞赏。

唱段欣赏

依莱汗　寂寂深夜好清凉，
　　　　一弯新月闪寒光。
　　　　夜风吹过竹梢响，
　　　　心潮阵阵涌胸膛。
　　　　……
　　　　阵阵钟声心惊震，
　　　　这悠悠琴声添愁肠。
　　　　瘟疫一起谣言起，
　　　　遭来多少冷眼光。
　　　　难道说春光不常在？
　　　　难道说坏人依然要逞强？
　　　　难道说我依莱汗永远是路边草，
　　　　任那牛马来踏伤？
　　　　我舀尽滚滚江河水，
　　　　洗不尽心中仇恨与悲伤。

（温丹，云南省花灯剧院）

 教学课件申请